KENNETH CLARK

THE NUDE

A STUDY IN IDEAL FORM

裸体艺术

［英］肯尼斯·克拉克　著

盛夏　译

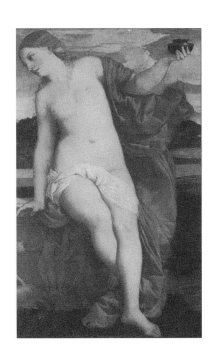

中信出版集团｜北京

图书在版编目（CIP）数据

裸体艺术 /（英）肯尼斯·克拉克著；盛夏译 . --
北京：中信出版社，2019.11
　书名原文：The Nude：A Study in Ideal Form
　ISBN 978-7-5217-0974-2

　Ⅰ.①裸… Ⅱ.①肯… ②盛… Ⅲ.①裸体艺术—研
究 Ⅳ.① J198

中国版本图书馆 CIP 数据核字 (2019) 第 186074 号

裸体艺术

著　　者：[英]肯尼斯·克拉克
译　　者：盛夏
策划推广：北京地理全景知识产权管理有限责任公司
出版发行：中信出版集团股份有限公司
　　　　　（北京市朝阳区惠新东街甲4号富盛大厦2座　邮编　100029）
承 印 者：北京华联印刷有限公司
设计制版：杭州丰书堂文化艺术有限公司

开　　本：787mm×1092mm　1/16　　　印　张：26　　　字　数：395千字

版　　次：2019年11月第1版　　　　印　次：2019年11月第1次印刷
京权图字：01-2019-6207　　　　　广告经营许可证：京朝工商广字第8087号
书　　号：ISBN 978-7-5217-0974-2
定　　价：168.00元

献给

伯纳德·贝伦森

序

　　1953 年春，我有幸应邀参加了美国华盛顿哥伦比亚特区国家美术馆的"梅隆系列讲座"（A. W. Mellon Lectures），以裸像为主题一共讲授了六次课程。我从来没有遇到过反应如此敏捷、学识如此渊博的听众，我应该在课程结束之后，立刻给每一位听众送上这本书以表达我的谢意。不过课程本身的内容已经很多了，还要添加三个章节；在最后一分钟，出版社又劝说我加上注释，结果前前后后拖延了将近三年。在此我衷心感谢"梅隆系列讲座"组织者和博林根基金会（Bollingen Foundation）如此耐心地等待这本书的出版。

　　裸像，或者说裸体艺术，曾经在两个伟大的时代支配了雕塑和绘画，人们可能会以为相关的著作已经足够塞满一个小型图书馆了。实际情况并不是这样，目前仅有两本关于裸体艺术的通论，即朱利叶斯·兰格（Julius Lange）的《艺术史中的人物形象》（*Die menschliche Gestalt in der Geschichte der Kunst*, 1903）和维尔姆·豪森斯坦（Wihelm Hausenstein）的《裸体的人》（*Der nackte Mensch*, 1913），其中许多分析都带有马克思主义哲学的意味。我很快就发现这个主题非常不好处理，如果按照时间顺序讨论，篇幅会很冗长，又会有很多重复的内容，然而其他的方式也都不怎么合适。此外还有一个难处。自雅各布·布克哈特（Jakob Burckhardt）之后再也没有可靠的艺术史学家尝试同时概述古代和中世纪之后的艺术。作为一名研究文艺复兴绘画艺术的"学生"，我居然写了这么多关于古典雕塑的内容，实在诚惶诚恐。不过，我肯定不会后悔，实际

上，我相信这部分内容是这本书当中最有用处的。在过去五十年里，人们对古典艺术的兴趣逐渐消退，甚至严重影响了我们对艺术的普遍理解。埋头于经典考古学、一再挖掘手中有限材料的专家们也无法帮助我们理解曾经在四百多年里让艺术家和爱好者感动得泪水涟涟的古典艺术为什么已经不能在我们心中激起哪怕一点点的涟漪。

虽然我认为重新评价曾经熟悉的古典艺术非常值得去做，但我不能说自己完全有能力做到。读者应该留意我写的关于古典艺术的内容包含了不少近似于"异端邪说"的辛辣质问，有一些是有意的，当然，还有一些是出于我的无知。至于文艺复兴及其之后的内容，我自认为我的观点更加正统。即使如此，当我进入特定的学术领域时，比如关于米开朗琪罗或者鲁本斯的研究，可能也会迎头撞上这样的标识："闲人免进，违者必究。"

为了在众多复杂的主题中找到自己的梳理方式，我必须接受著名学者的慷慨帮助，在此我向他们表示由衷的感谢。阿什莫尔（Ashmole）和M. 琼·夏博内奥克斯（M. Jean Charbonneaux）教授回答了我关于古典艺术的问题；约翰尼斯·怀尔德（Johannes Wilde）教授与我分享了他的成果，他对米开朗琪罗的研究无人能及；此外，在古典艺术品保存情况方面，我得到了瓦尔堡研究所（Warburg Institute）的L. D. 埃特林格（L. D. Ettlinger）博士的大力协助。我必须说，A. 冯·萨利斯（A. von Salis）刚刚出版的《古代与文艺复兴》（*Antike und Renaissance*）使我受益匪浅。那时我已经开始研究裸体艺术了，他的书引起了我的注意，他的见解大大地丰富了我自己的观点。寻找各种图片也是一项非常艰巨的任务，全书提到了很多艺术品，虽然最终找到的图片只有其中的四分之一，但我非常感谢安东尼·P. 米尔曼（Anthony P. Millman）的帮助。最后，我特别要感谢卡里尔·惠纳里小姐（Miss Caryl Whineray），如果没有她的帮助，注释部分永远也不会完成。[1]

肯尼斯·克拉克

1. 因失去时效性等原因，汉译本删掉了英文版中的注释（notes）。全书注释均为译者所加。

CONTENTS

目录

LIST OF PLATES
插图目录

第一章　裸体与裸像

1. 今哈佛艺术博物馆的一部分。

第二章　阿波罗

第三章　维纳斯 I

第四章　维纳斯 II

第五章　力量

第六章 痛苦

第七章　狂喜

第八章　别样传统

第九章　　以裸像本身为目标

THE NUDE

A STUDY IN IDEAL FORM

我敢说，你在尼姆看到的美丽少女与四方神殿的柱子一样让你欣喜若狂，后者不过是前者的古老复制品罢了。

<div align="right">

——尼古拉斯·普桑给尚特鲁的信

1642 年 3 月 20 日

</div>

昨天我花了不少时间看女士们游泳。那种场面！多么可怕的场面啊！

<div align="right">

——福楼拜给路易丝·科莱的信

1853 年 8 月 14 日

</div>

灵魂是形式，人体就是这样的形式。

<div align="right">

——斯宾塞，《颂歌：以美的名义》

1596 年

</div>

I

THE NAKED AND THE NUDE

第一章

裸体与裸像

"裸体"（The Nakedness）与"裸像"（The Nude）这两个概念，在博大精深的英文语境里区别十分明确。当我们脱掉衣服赤身露体的时候，或多或少会有害羞和难堪之感。"裸体"就包含了这些情绪。相比之下，在学术中使用的"裸像"一词没有任何令人不舒服的意思，此时隐约浮现在脑海里的形象不是蜷缩成一团的无助肉体，而是充盈着活力和自信的匀称人体，显然经过了艺术加工。事实上，"裸像"这个词在 18 世纪初才被引入英语体系。当时的艺术评论家引入这个词是为了说服我们这些眼界狭隘的英国岛民：在那些真正推崇绘画和雕塑并且肯定其价值的国度，裸体人像是艺术创作的核心题材。

有许多证据可以证明这一点。在绘画最伟大的时代，裸像成就了最伟大的

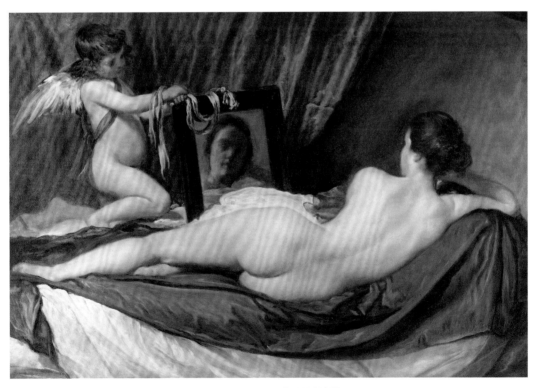

图 1　委拉斯开兹，《镜前的维纳斯》

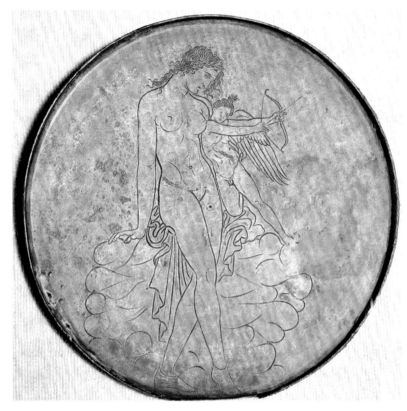

图 2　古希腊铜镜背面图像，公元前 2 世纪

作品；后来，裸像已不再是不可或缺的主题，但在艺术教育领域依然举足轻重，仍旧是表现绘画技巧的重要载体。迭戈·委拉斯开兹（Diego Velázquez）身在迂腐守旧、被紧身衣包裹的腓力四世宫廷，对理想化的手法极不擅长，但依然完成了《镜前的维纳斯》（*Rokeby Venus*，见图 1）。[1] 乔舒亚·雷诺兹爵士（Sir Joshua Reynolds）虽然在绘画技巧方面没有什么天分，但他的《西蒙与伊菲革涅亚》（*Cymon and Iphigenia*）却受到了世人的重视。在当今这个时代，虽然我们一点一点地丢弃了文艺复兴重振的古希腊传统，丢弃了古代铠甲，遗忘了远古神话，批判临摹效仿，但裸像幸存了下来。尽管它可能经历了一系列稀奇古怪的变化，但依然是连接我们与古代的重要纽带。如果我们要向粗俗的"非利士

1.　维纳斯是罗马神话中的女神，对应希腊神话中的阿佛洛狄忒（Aphrodite）。但是在艺术领域两者并没有被严格　　区分，本书作者有时也混用。请留意相关译注。

人"证明这个时代艺术革新者的重要地位，证明即使以欧洲绘画的传统标准来衡量，革新者们也称得上是值得尊敬的伟大艺术家，那么我们必须以他们画的裸像为例。毕加索就是其中之一。虽然他常常甚为夸张地改变我们的视觉体验，但他画的裸像却免于这种蜕变，他笔下的裸体女性（见图3）好像是刚刚从古希腊铜镜的背面（见图2）直接走下来一般。值得一提的还有亨利·摩尔（Henry Moore），他在研究石头这种古老的雕刻材料时，注意到了古生物骨骼化石的形态；不过他为作品赋予的基本特征，还是源于公元前5世纪古希腊雕塑家在帕特农神庙的创新。

　　"什么是裸像？"在此可以给出一个简要的答案。裸像是公元前5世纪古希腊人发明的一种艺术形式，如同歌剧是17世纪意大利人发明的一种艺术形式一样。当然，这个答案有些生硬，不过强调了裸像不是艺术的素材而是艺术的形式。

　　人们通常认为裸体本身就是赏心悦目的对象，裸体的种种呈现形式也理应如此。然而，熟悉艺术学院课程的人都知道这是一种假象：学生们用心描绘的

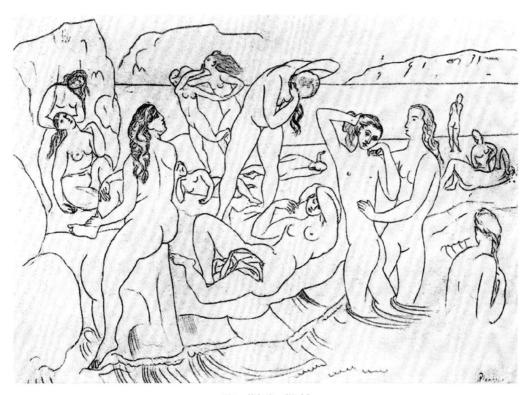

图3　毕加索，《浴女》

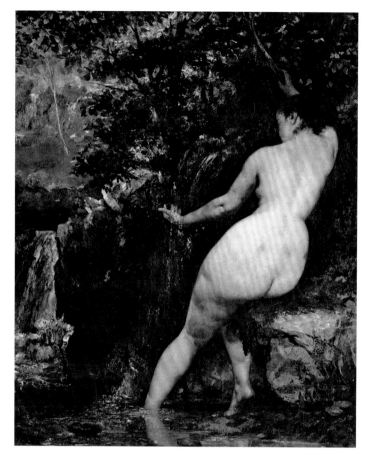

图 4　库尔贝，《泉》

模特有时难看得简直让人心生怜悯。人体与雪景或者狮子不一样，无法通过直接的描绘实现艺术的转化。当看到自然风景（或者动物）的时候，我们心怀向往，希望融入其中。正是这种"愉悦的融合"产生了艺术，美学专家称之为"移情"。然而，描绘裸体的心理状态与之截然相反。不少裸体为我们带来的并不是移情，而是幻灭和沮丧。我们追求的不是模仿、复制，而是完美化、理想化。我们是提着灯笼寻找诚实之人的第欧根尼（Diogenēs），可能像他一样永远徒劳。与画家相比，摄影师具有很多优势：他们可以自由地设置场景和灯光；根据自己对理想之美的解读找来心仪的模特，指导他们摆出合适的姿势；还能通过后期修整进一步强化或者淡化特征，完成最终的呈现。然而，我们的眼睛已经习惯了和谐简约的古典之美，无论摄影师的品味和技巧如何，他们的作品总是无法令人满意。

比如，我们马上就注意到皱纹、眼袋等不完美之处，这些在古典艺术里是不会
出现的。长期以来，我们已经习惯于把裸像看作一种意象，而不是有机体；我
们发觉由裸体到裸像的转化其实并不确定，人体反而变得不那么"清晰"。我们
之所以感到如此困惑，是因为人体的各个部位不能再被看作一个个单元，彼此
之间也失去了明确的关联。几乎每一个细节都在告诉我们，照片中的人体不再
是艺术让我们确信的那种形式。相比之下，我们在观看森林或者动物的照片时
依然乐在其中，因为在这些情形下完美的规则没那么严格。无论是有意还是无
意，摄影师通常会认识到他们的真正目的不是再现裸体，而是模仿艺术家创作
的裸像。奥斯卡·古斯塔夫·雷兰德（Oscar Gustave Rejlander）大概是早期
摄影师里最庸俗的一位，但他按照隐藏在心中某个角落的美好原型创作了最好

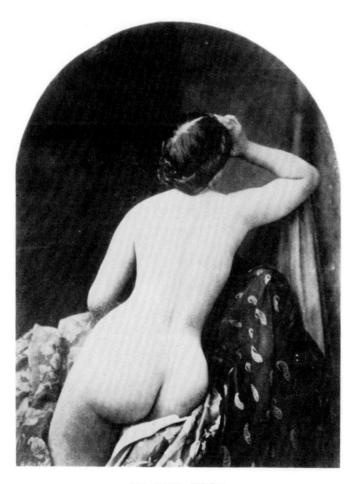

图5　雷兰德，摄影作品

（也是最早）的裸体摄影作品（见图 5）。雷兰德或许不认识同一时代的古斯塔夫·库尔贝（Gustave Courbet），不过幸运的是，他无意中参照的这位画家是位写实主义风格大家（见图 4）。然而，原型越完美，试图模仿它的摄影作品就越不幸。那些模仿詹姆斯·阿博特·麦克尼尔·惠斯勒（James Abbott McNeill Whistler）或者让·奥古斯特·多米尼克·安格尔（Jean Auguste Dominique Ingres）绘画风格的照片就证明了这一点。

　　裸体不仅是艺术创作的起点，同时也是一个非常重要的借口。纵观艺术史，人们按照自己认定的秩序感选择的核心主题其实在很多时候并不那么重要。数百年以来，从爱尔兰到中国，表达秩序感的最重要的图像不过是想象中的动物，扭头作势要咬自己的尾巴。在中世纪，衣褶获得了属于自己的生命，变形的动物图案也拥有同样的生命，成为罗马风格的重要特征，不过它们都不可能独立存在。相比之下，人体本来就拥有丰富的关联，在人体被艺术化之后，这些关联并没有完全丢失。因此，人体可以作为核心主题独立存在。基于同样的原因，虽然人体很少会像动物装饰图案那样带来相对集中的美学震撼，但内涵更为广泛，表达也更具感染力。它就是我们自己，能够勾起所有记忆，最重要的是，代表了我们繁衍生息的本能愿望。

　　这种意义如此之明显，本来无须赘言，不过总有些自诩聪明的家伙打算视而不见。塞缪尔·亚历山大（Samuel Alexander）教授曾经说："如果裸像引起了观看者对肉体的想法或欲望，那么它就是伪艺术，伤风败俗。"此番言论倒是十足清高，却与现实经验相去甚远。彼得·保罗·鲁本斯（Peter Paul Rubens）的《安德洛墨达》（*Andromeda*，见图 107）和皮埃尔-奥古斯特·雷诺阿（Pierre-Auguste Renoir）的《金发浴女》（*Baigneuse blonde*，见图 121）都能够唤起复杂的记忆和感觉，而且其中许多都"与肉体有关"。这位著名哲学家的话影响甚广，因此有必要花些功夫说明一下本来显而易见的情形：裸像即使以抽象形式存在也应该能够激起观看者的情欲之念，哪怕只有一点点——如果这都无法做到，那才是糟糕的艺术、伪善的道德。占有另一个身体并与之媾合的欲望是最基本的人性，我们在判断什么是"纯粹形式"的时候必然会受其影响。作为艺术的主题，裸体面对的困难之一就是无法隐藏人性的本能。比如，我们正在欣赏一件陶器，心灵得到了升华；如果本能的欲望突然涌现，就有可能扰乱和谐的体验，而艺术正是通过这种和谐的体验才获得了独立的生命。不过实际上，艺术

可以容纳非常多的情欲，例如不加掩饰地宣扬肉欲的 10 世纪印度神庙雕塑，它们都称得上是伟大的艺术品，因为按照印度的哲学，情欲本来就是要淋漓尽致地表达出来。

除了生理需求之外，裸体还生动地表达了其他情绪，包括和谐、力量、狂喜、谦逊、痛苦、悲伤。我们看到美轮美奂的裸像时，通常会认为它是一种具有普遍和永恒价值的表达方式。然而，纵观历史，这种看法并不成立。裸体艺术在时间和空间层面都受到了限制。比如，虽然远东的绘画艺术当中也出现了裸体，但只有在更为广泛的定义里它们才能被称为"裸像"。日本浮世绘往往通过描绘本来不会入画的私密场景来表现尘俗人世的漂浮不定，而裸体也是其中的重要构成元素（见图 6）。在中国或者日本，裸体从来都不是严肃思辨的对象——东西方的这种差异至今依然是造成误解的障碍。从本质上看，阿尔卑斯山以北的哥

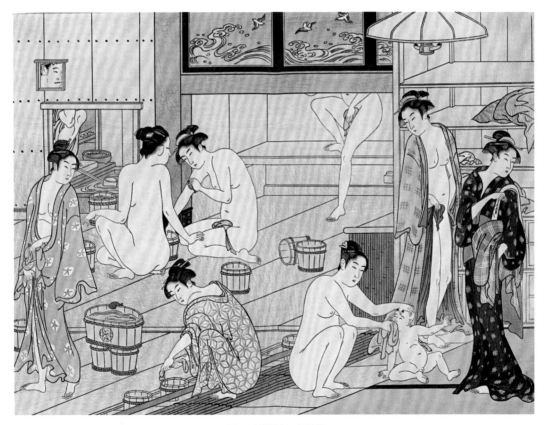

图 6　鸟居清长，浮世绘

图 7　伊特鲁里亚古墓，"胖女人"石棺雕像（sarcofago dell'Obeso）

特文化对待裸体的态度与远东非常相似。在文艺复兴时期，德国画家发现裸体在意大利备受尊崇，于是根据自己的需要吸纳了它，并且发展出独特的风格传统。不过，阿尔布雷特·丢勒（Albrecht Dürer）的纠结恰恰反映了这种吸纳是何等不自然。他本能的反应是又好奇又害怕，画了许多个圆圈和轮廓之后才鼓起勇气画裸像——他的参照对象着实有点儿倒霉。

　　只有地中海沿岸国家才是裸像的家乡，不过即使在那里，它的意义也经常被遗忘。伊特鲁里亚人的艺术有四分之三来自古希腊艺术，而且一直保留着一种墓石雕像，但逝者那突出的肚腹肯定会让古希腊人惊诧不已（见图 7）。不过，希腊化时期和古罗马的雕像、马赛克镶嵌画呈现的专业运动员似乎对自己奇特的身材比例颇为自得。当然，更值得注意的是裸像的表现方式，要知道，即便在意大利和希腊，裸像的表现方式也一样受到时代的制约。比较时髦的说法是，拜占庭艺术继承、延续了古希腊艺术，但裸体艺术告诉我们，这只是非常特殊的情况。从古罗马晚期以海仙女为主题的银器到洛伦佐·吉贝尔蒂（Lorenzo Ghiberti）的"天国大门"，其实在这段时间里地中海艺术当中很少出现裸像，即使有，也不大重要。值得注意的也就是拉韦纳（Ravenna）的象牙雕《阿波罗与达佛涅》（*Apollo and Daphne*）[1]，以及几件"奢侈品"（objets de luxe），例如韦罗利（Veroli）[2] 小匣子外面的带状装饰图案里出现了裸体的奥林匹斯众神，此外还

1. 希腊神话中，达佛涅为躲避阿波罗的追逐变成了月桂树。

2. 韦罗利是意大利中部的城市，在那里发现了拜占庭时期 10 世纪末或 11 世纪初的石头匣子。

第一章 裸体与裸像 011

有一些基本上没有古代形式痕迹的亚当和夏娃的雕像。不过在那个时候，古希腊的许多艺术杰作还没有被毁坏，人们还能看到许多古希腊裸像。唉，比我们现在能看到的要精彩得多。据说，普拉克西特列斯（Praxiteles）的《尼多斯的阿佛洛狄忒》后来被狄奥多西（Theodosius）[1] 运到了君士坦丁堡，最晚到 10 世纪还被君士坦丁七世称赞过；罗伯特·德·克拉里（Robert de Clari）在关于十字军攻占君士坦丁堡的记述中还提到过这件著名雕像的青铜复制品。此外，人体一直都是拜占庭艺术关注的主题之一，因为当时各种体育竞赛和活动在拜占庭并没有完全被终止。运动员们在竞技场里比赛，腰间只系根带子的工人正在建造圣索菲亚大教堂的工地上辛苦劳作。艺术家们有很多观察人体的机会。不过他们的赞助人却不需要裸体主题的艺术品，我们可以列举几条颇为合理的理由：担心被扣上"偶像崇拜"的帽子，禁欲主义的流行，以及东方艺术的影响。不过这些理由都不充分。在基督教体系正式建立之前的一个世纪，裸体就已经不是重要的艺术主题了。在中世纪，裸体倒是有很多机会进入世俗的装饰或者呈现人类起源和终结的宗教图像。

不过，为什么这种情况并没有发生呢？或许从 13 世纪建筑师维拉尔·德·奥内库尔（Villard de Honnecourt）的笔记本里可以找到答案。他的笔记本里面有许多人物素描，基本上都挺漂亮，甚至有些还表现出了高超的技巧。然而，奥内库尔画的裸像很难看（见图 8），他自己倒觉得颇有古风。他没有能力把哥特式艺术风格运用在基于完全不同的形式体系的裸体主题上。更加无可救药的是，他试图利用哥特式线条勾勒裸体，他自己在另一页笔记里为我们解释了这么做的理由：人体蕴含的神性元素必须通过几何形式表现出来。中世纪风格的最后一位"记录者"琴尼诺·琴尼尼（Cennino Cennini）说："我不会跟你谈论怎么画非理性的动物，因为我从来没有研究过它们的比例。直接按照自然界中它们本来的样子画吧，你应该得到不错的结果。"哥特艺术家画动物可以画得很好，因为不涉及抽象化；但是他们无法画裸像，因为其中涉及了他们的形式哲学无法消化吸收的东西。

我之前说过，当我们像第欧根尼一样寻找形体美的时候，本能的渴望并不是逼真地模仿而是完美地呈现。这是古希腊哲学的遗产之一。亚里士多德以一贯颇

1. 此处指罗马帝国分裂成东西两部分之前的最后一位皇帝"狄奥多西一世"，4 世纪末在位。

图 8　奥内库尔，"古代人物"

为含混的简单语言描述道："艺术可以完成本性无法完成的东西。艺术家为我们带来了本性还未认识到的知识。"这句话包含了许多伟大的前提假设，其中颇为重要的一条就是万物都具有理想形式，经验或多或少都是不可靠的复制。在过去两千多年里，此番美好的幻想一直都在逗弄研究美学的哲学家和作家们，尽管我们不需要一头扎进沉思的大海，但如果不考虑裸像的实际运用就无法讨论它。当我们对别人品头论足的时候，都会说出脖子太长、屁股太大或者胸太小之类的话，原因在于我们认定存在理想之美。我们的评论通常会在解读理想之美的两极之间摇摆，因为它们都无法令人满意，一端过于平庸，另一端过于神秘。前者认为尽管没有一具身躯是完美的，但艺术家可以从许多人身上挑选出完美的部位再把它们组合成完美的人体。按照普林尼（Pliny）[1] 的记载，宙克西斯（Zeuxis）[2] 创作《阿佛洛狄忒》时，在克鲁顿（Kroton）[3] 找了五位漂亮的少女；莱昂·巴蒂斯塔·阿尔伯蒂（Leon Battista Alberti）在《论绘画》（*Della Pittura*）这本世界最早的绘画专著中也给出了相同的建议。丢勒执行得更加彻底，据他自己

1. 这里指的是老普林尼（Pliny the Elder），1 世纪罗马作家、自然哲学家，著有百科全书式的著作《博物志》。
2. 公元前 5 世纪活跃的古希腊画家，只有相关文献记载存世。
3. 常见拼法"Croton"，古希腊的海外殖民地，位于现在意大利南部。

说"找了二三百名模特"。相关的争论反反复复持续了四百多年，不过还是 17 世纪法国画家、理论家查尔斯·阿方斯·杜·弗雷斯努瓦（Charles Alphonse du Fresnoy）的说法最吸引人，在此我必须引用一段威廉·梅森（William Mason）的译文：

> 偶然的一瞥，与迷人的姿容相会，
>
> 我们的心灵为之震撼，如此完美，
>
> 如此接近我们心目中的完美，
>
> 为了自然描绘每一道线条，
>
> 我们迷失了。大师毫不在乎，
>
> 好奇的是，他从平凡中采撷了完美；
>
> 看看他的杰作吧，他在美的疆域飞翔，
>
> 选择、合并、改进、变化多端；
>
> 灵活地穿过人群，
>
> 抓住每一位稍纵即逝的维纳斯。

这一理论在艺术家中间自然颇为流行，但是既不符合逻辑，也不符合经验。从逻辑上来说，它只是简单地把整体分解为局部，我们自然会问宙克西斯到底是按照什么标准从五位少女身上挑选胳膊、脖子、乳房之类。必须承认，基于某种神秘的理由，我们会觉得某条胳膊确实相当完美，但同时经验也告诉我们，把完美的局部组合起来往往并不会得到完美的结果。它们在各自本来的环境中没什么问题，但提取的过程会破坏它们的美所依赖的韵味。

为了解决这个难题，古典艺术理论家提出了所谓的"中间形式"。这个概念基于亚里士多德定义的本质，雷诺兹爵士在《艺术七讲》（*Discourses on Art*）里的庄重表述似乎颇有说服力。用直白的语言如何叙述呢？简单地说，完美由"平均"和"习惯"构成。这样的观点实在让人提不起精神，因此我们不会惊讶于威廉·布莱克（William Blake）的挑衅性回应："在诗人心中所有形式都是完美的，但它们不是从自然而是从想象中提取或者混合而来。"当然，他说得对。"美"极为珍稀，如果它像是发条玩具一样由普通零件组装而成，那么我们也不会如此看重它了。不过我们必须承认，布莱克的感叹更多的是信徒对胜利的

欢呼而不是讨论，因此有必要分析一番其中到底包含了什么意义。也许最好的答案在贝奈戴托·克罗齐（Benedetto Croce）提出的理想主义哲学当中。完美就像是神话，只有在完成了漫长的积累之后才能理解其最终形式。毫无疑问，在最初的时候，广泛的渴望与某些人的个人艺术品味刚好一致，而那些人恰恰拥有把视觉体验加以抽象并且通过更容易理解的形式表现出来的天赋。这种融合一旦发生，就会产生具有可塑性的图像，后人可以进一步丰富它、完善它。我们可以换一个比方："完美"就像是一个容器，可以装进更多的体验。在某一时刻，装满了，成形了。一方面，它似乎完全满足了渴求，另一方面，创造神话的能力已经开始衰退，此时的它就被奉为真理。雷诺兹和布莱克所说的理想之美实际上是公元前480年至公元前440年在古希腊发展出来的特殊人体形式构成的混合记忆。西方人心中或多或少都存在着关于完美的某种认识，并且从文艺复兴一直延续到今天。

我们又一次回到了古希腊，那么可以讨论一下古希腊人的哪些怪癖为形成坚不可摧的完美意象做出了贡献。

最独特之处，当属古希腊人对数学的热情。在希腊思维的每一个分支我们都能遇到对可测量性的信仰，说到底这一点与神秘的宗教有关。早在毕达哥拉斯（Pythagoras）的时代，这种信仰就已经具有了可见的几何形式，所有艺术都建立在这种信仰之上。当然，古希腊人对和谐数字的信仰也表现在他们的绘画和雕塑当中，不过我们不能确定达到了何种程度。所谓的波留克列特斯（Polykleitos）的"正典"没有保留下来，我们只能通过普林尼和其他古代作者的描述了解到一星半点最基本的比例规则。古希腊雕塑家很可能像当时的建筑师一样熟悉一整套精巧详尽的规范，不过我们基本上对它一无所知。维特鲁威（Vitruvius）有一篇与之相关的晦涩短文，对文艺复兴产生了决定性的影响。在《建筑十书》第三册的开头，[1]维特鲁威给出了一套建造神庙的规范，然后笔锋一转，声明这些建筑应该符合人体比例。他给出了一些正确的比例标准，然后又抛出一段声明，说人体就是比例的范本，因为手脚张开伸直以后刚好与正方形和圆形这样"完美的"几何形式吻合。文艺复兴时期的艺术家们看到如此简洁的见解显然激动万分。在他们看来，它远远不止是传统的实用规则，而是整个哲学体系

1. 原文此处只提到"第三册"，应该指的是公元前1世纪维特鲁威的名著《建筑十书》（*De architectura*）的第三册。

图 9　达·芬奇，"维特鲁威人"

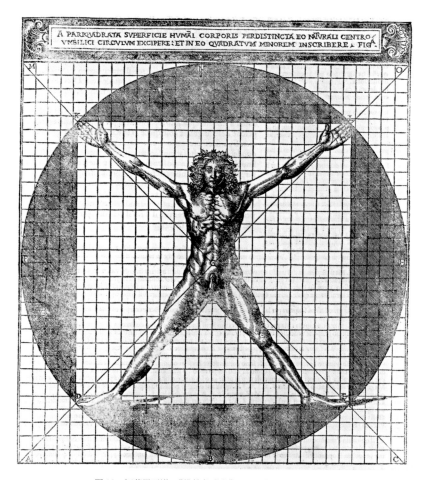

图 10　切萨里亚诺，"维特鲁威人"，1521 年版《建筑十书》

　　的基础。它与毕达哥拉斯提出的音阶理论一起连接了感官与秩序、美学的有机特质与几何形式，而这种连接曾经是（或许依然是）哲学家构建美学理论的基石。因此，从 15 世纪到 17 世纪，关于建筑和美学的论述当中出现了许多人体与正方形或者圆形一起构成的示意图。

　　这种示意图被称为"维特鲁威人"，出现的年代要比列奥纳多·达·芬奇（Leonardo da Vinci）的"维特鲁威人"早得多，只是达·芬奇的那张素描实在太有名了（见图 9）。不过整体而言，达·芬奇的"维特鲁威人"最为精确，但也只是根据维特鲁威的原型稍加变化而已，之后大部分此类示意图则非常粗略。"维特鲁威人"并不是达·芬奇最吸引人的图稿，但明确地表明了即使遵照

维特鲁威提出的范式也不一定能够画出漂亮的人体。1521 年的"科莫版维特鲁威人"是最为用心的（见图 10），但图中的人物头太小、腿太长、脚过大，实在谈不上优雅。尤其麻烦的是如何处理正方形和圆形这两种完美形式的关系。据说，达·芬奇认为"维特鲁威人"如果要配合圆形，就需要分开双腿，此时的身高会比双腿并拢时矮十四分之一。科莫版《建筑十书》[1] 的编者切萨里·切萨里亚诺（Cesare Cesariano）不满意这种颇为随意的解决方案，坚持要把正方形正好嵌在圆形里，不过得到的结果实在令人遗憾。从严格的几何形式来看，大猩猩或许比人类更符合这样的美学标准。

丢勒的雕版画《内梅修斯》（*Nemesis*，见图 11）也说明了无法依靠比例规则创造形体美。这件作品创作于 1501 年，就在前一年丢勒读到了维特鲁威的专著。他在这件作品当中极尽所能地运用了维特鲁威提出的规则，按照艺术史学家欧文·潘诺夫斯基（Erwin Panofsky）的说法，甚至连大脚趾也没放过。丢勒创作的原型来自安吉洛·波利齐亚诺（Angelo Poliziano）的作品，而桑德罗·波提切利（Sandro Botticelli）的《维纳斯的诞生》（*Birth of Venus*）和拉斐尔（Raphael）的《嘉拉提亚的凯旋》（*The Nymph Galatea*）也都受到了这位人文主义诗人的启发，尽管丢勒全力以赴也没能获得古典的理想美。后来他还尝试运用这套方法描绘古典人物，不过只依靠形状是不够的，直到把它们与"诗人心中的理想形式"《观景楼的阿波罗》（*Apollo Belvedere*[2]）和《美第奇的维纳斯》（*Medici Venus*）结合起来研究，最终才掌握了古典比例（见图 12）。他著名的雕版画《人类的堕落》（*The Fall of Man*）里面那位俊美的裸体亚当就是由此而来的。

弗朗西斯·培根（Francis Bacon）说过："'绝美'的比例往往很是奇特。很难说阿佩莱斯（Apelles）[3] 和丢勒到底谁更像闹着玩，一个按照几何比例塑造人物，一个从形形色色的面孔上找出最漂亮的部位再组合起来。"如此理性的观察对丢勒可不大公平，只能说明培根只看过丢勒的雕版画而没看过他关于人体比例的著作。在 1507 年之后，丢勒放弃了利用几何图形完成造型的做法，转而

1. 原文此处是 "Como Vitruvius"，应该指的是 1521 年在意大利科莫（Como）印刷出版的《建筑十书》。切萨里亚诺把之前的拉丁文《建筑十书》翻译成当时的意大利语，并且加入了自己的评论。

2. 此处观景楼（belvedere）指的是梵蒂冈博物馆的绘画馆。

3. 古希腊画家。

图 11　丢勒，《内梅修斯》，雕版画

图 12　丢勒,《裸像比例研究》

从自然界提炼理想比例。可想而知,他后来的作品不同于之前对古代艺术品的分析,他在相关著作的导论里竭力否认他是在提出一套绝对完美的标准。他说:"在人间没有谁可以最终裁决最美的人体是什么样子,只有上帝知道……'美'和'更美'并不容易区分,比如有两个不一样的人,一个胖些,另一个瘦些,但很可能我们无法判断哪一个更美。"

这位最孜孜不倦、技艺精湛的理想比例拥护者在半道上抛弃了它,《内梅修斯》之后的作品证明裸体造型不能只依赖可分析的比例。当然,在我们面对绝妙的古希腊雕像的时候,也不能否认确实存在某种体系。几乎每一位严肃思考裸像的艺术家和作者都会认为一定存在着某些基本的造型原则,并且可以被表征为可

测量的比例；我自己在尝试解释为什么某张照片不够令人满意的时候，也会说其中各个元素之间缺少明确的关联。尽管就像作曲家无法依赖数学规律创作赋格曲一样，艺术家也无法依赖数学规律构建优美的裸像。但艺术家也不能忽视它们，它们一定存在于人类心灵深处的某个角落或者指尖。艺术家会像建筑师一样依赖它们。

　　米开朗琪罗（Michelangelo）是创造裸像的巨匠、伟大的建筑师，他使用"依存"（dipendenza）一词表述裸像和建筑这两种秩序形式之间的关系。接下来我也会使用更多的建筑术语。像建筑一样，裸像也代表了理想设计与必要功能之间的平衡。艺术家不可能忘记人体的组成部位，就像建筑师不可能忘记支撑房顶的柱子以及门窗一样。不过，人体形式和布局的变化多得惊人。最显著的例子当属古希腊和哥特式女性裸像的比例变化。少数几条我们可以确定的古典比例原则之一就是女性裸像的比例：乳房之间的距离、胸部下缘到肚脐以及肚脐到大腿根的距离都是相等的。古代所有的雕像都仔仔细细地遵守着这样的比例原则（见图 13），直至公元 1 世纪大部分仿制品也是如此。作为对比，我们可以看看维也纳艺术史博物馆（Kunsthistorisches Museum）收藏的《夏娃》（见图 14），它可能出自汉斯·梅姆林（Hans Memling）工作室，是典型的 15 世纪哥特式裸像。当然，这两件作品中描绘的各个部位都是相同的样子，女性身体的基本形状还是卵圆形，上面还有两个球体。不过在哥特式裸像当中，卵圆形被拉伸到不可思议的程度，球体小得简直令人痛心。如果以乳房之间的距离为单位，我们会发现胸部到肚脐的距离是古代雕像的两倍。因为没有肋骨或者肌肉的干扰，躯干长度的变化更为明显。夏娃的身体像是用某种可塑材料捏出来的一般，各个部位都是彼此的延伸。我们通常会说此类哥特式裸像是写实的，不过梅姆林的夏娃真的比古代裸像更接近于当时女人的一般状态吗？不管怎样，这显然不是画家的意图。他想要创造一个符合当时理想化形式的人物，也就是当时的男人们喜闻乐见的对象。灵与肉奇特的互动产生了突出的腹部曲线，也因此为这具躯体赋予了类似于晚期哥特式建筑尖券拱的韵味。

　　雅各布·桑索维诺（Jacopo Sansovino）设计的威尼斯圣马可广场钟楼回廊里有一座阿波罗雕像（见图 15）。虽然不大显著，但还是能看出来它受到了《观景楼的阿波罗》的启发，虽然桑索维诺与同时代所有人一样认为古代雕像的美无法超越，但他在造型中引入了不一样的基本要素。古代男性裸像就像古希腊

神庙，双腿构成的"柱子"支撑着胸部的"平面框架"（见图16）；而文艺复兴时期的裸像与中央穹顶集中式教堂的建筑体系有关，不再直接依赖于正立面，而是依赖于从中心发散出去的数条轴线。可以这么说，雕像的"底层平面"和"立面"都与各自所处时代的建筑风格有关。这种"多轴线裸像"一直存续到18世纪古典主义复兴。当建筑师们开始复兴古希腊神庙形式的时候，雕塑家又一次

图13 法国，16世纪，
《观景楼的阿佛洛狄忒》青铜像

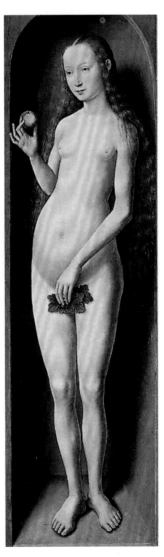

图14 梅姆林工作室，《夏娃》

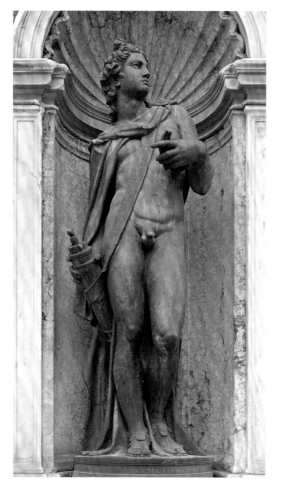

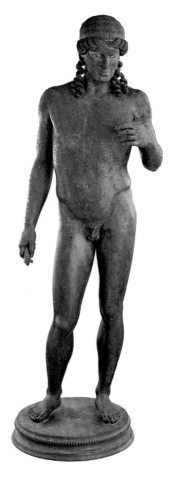

图 15　桑索维诺,《阿波罗》　　　　　　　图 16　古希腊–古罗马时期,《阿波罗》

为男性裸体赋予了框架结构建筑的平面、正向特征。建筑和裸像的相互"依存"最终体现了我们热切渴望的关系:向往的完美与喜爱的对象之间的关系。尼古拉斯·普桑(Nicolas Poussin)在 1642 年给朋友保罗·弗雷亚尔·德·尚特鲁(Paul Fréart de Chantelou)的信中写道:"我敢说,你在尼姆(Nimes)[1]看到的美丽少女与四方神殿[2]的柱子一样让你欣喜若狂,后者不过是前者的古老复制品罢了。"如此说来,保罗·克劳德尔(Paul Claudel)在《正午时刻》

1. 法国南部最古老的罗马时期城市。
2. Maison Carree,位于尼姆的古罗马神殿。

（*Partage de Midi*）中最后让他的英雄男主角搂住爱人说"O Colonne！"（喔，我的柱子！）就是最真挚的赞美了。

因此，作为一种艺术形式的裸像与理想主义以及可测量的比例有关。这样的推测应该是对的，但只对了一半。还有其他古希腊人的思想特质牵涉其中吗？显而易见的答案就是古希腊人对身体的信仰，他们认为身体值得骄傲自豪，应该保持完美的状态。

我们不必假设古希腊人都长得跟普拉克西特列斯的"赫尔墨斯"一样俊美，不过可以确定的是，公元前 5 世纪阿提卡（Attica）的大部分年轻人都拥有匀称灵活的身体，就像早期红绘瓶画描绘的那样。大英博物馆收藏了一个陶器（见图 17），上面的画面很可能会激起我们的同情心，但在古代雅典人看来实在是太丢脸了：在运动场上，一名胖乎乎的年轻人正因为他难看的身材而尴尬万分，另一位健美的年轻人并不欢迎他，旁边还有两位好身材的年轻人正在投掷标枪和铁饼。从荷马（Homer）和品达（Pindar）开始，古希腊文学都表现出这种关于肉体的骄傲，甚至会让盎格鲁–撒克逊时代的人觉得非常不舒服，也让推崇古希腊健身理念的老师们遇到了麻烦。色诺芬（Xenophon）的《会饮》（*Symposium*）里记载了一位叫作克里托布鲁（Kritobalos）[1]的年轻人，他最引以为傲的就是自己的美，"凭什么我要关心别人呢？我就是美嘛！"毫无疑问，在体育馆和运动场上孕育出来的传统助长了这种傲慢，而且那些年轻人都是全裸的。

古希腊人为裸体赋予了非常重要的意义。修昔底德（Thucydides）在阐述古希腊人与野蛮人的区别之时，提到裸体是参加奥林匹克运动会的要求。我们从瓶画中可以得知，早在公元前 6 世纪初，"泛雅典节"（Panathenaic）上的竞技者就已经是裸体了。有没有缠腰布对我们讨论裸体形式没有多大影响，因此我在之后的讨论中也纳入了穿着少许衣物的对象。当然，从心理上来说，古希腊人对绝对裸体的信仰具有重要意义，它暗示着古希腊人征服了禁忌，只有落后的野蛮人才会受到禁忌的约束，这也可以说是否定了原罪。有时这种信仰被简单地归为"异教信仰"，但并不是这样。"异教的"古罗马人也十分震惊于古希腊人崇尚裸体，恩尼乌斯（Ennius）[2]将之指责为堕落颓废的表现。不消说，他的看法

1. 常见拼法为Kritobulos。
2. 公元前 2、3 世纪的罗马作家、诗人，被认为是罗马诗歌之父。

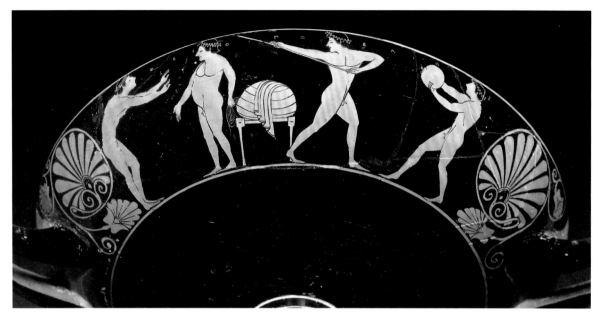

图 17　阿提卡，公元前 5 世纪初，"运动场场景"，红绘陶器

离谱得很。其实最坚决的裸体主义者是斯巴达人，他们允许女人只穿很少的衣服与裸体男人同场竞技，甚至让雅典人震惊万分。恩尼乌斯以及之后的道学家从纯粹的肉欲的角度看待裸体，实际上，必须先了解古希腊哲学才能理解古希腊人对裸体的自信。裸体代表了古希腊人对人的整体性的看法，与完整的人有关的所有东西都不能分离或回避，形体美当中蕴含的这种严肃思想使之免受淫欲和唯美主义两个恶魔的荼毒。

　　在克里托布鲁炫耀自己的美的那次会饮上，刚刚在搏击比赛中获胜的奥托吕克（Autolykos）也在场。色诺芬形容说："看到这番情形，任何人首先都会想到，这之中蕴含着某种庄严。不仅如此，单单就是奥托吕克，也流露出某种谦和与矜持，就好像黑夜里的一束光亮将人们的眼神汇聚到一起，奥托吕克的美丽也将所有人的眼神汇聚到他身上；看到这样美丽的人，大家无不为之心动，有些人不禁张大了嘴巴，另一些人也显得表情异样。"[1]

1.　参见《色诺芬的〈会饮〉》，［古希腊］色诺芬等著，沈默等译，华夏出版社，2005 年。

"灵肉合一"是最为人熟知的古希腊特质，古希腊人利用他们的天分为之赋予了实实在在的诱人形式，当然，最重要的就是人格化。他们的逻辑形成于对话。他们的神具有可见的形态，其样貌经常会让人错以为是自己熟悉的对象，比如侍女、牧羊人或者远方表亲之类。森林、河流甚至回声都能以人的形式出现，像活生生的人一样触手可及，而且往往更加突出。在此我们抵达了裸像的核心，就像布莱克在《人物素描》（*Descriptive Catalogue*）里所写的那样："古希腊雕像全部是精神存在、不朽神灵的代表，它们显现于易朽、易消亡的视觉器官当中，又被嵌入了大理石，在其中重新组织。"形体在那里，对神的信仰在那里，对理性比例的热爱也在那里。古希腊人运用想象把它们融会在一起。裸像正是因为调和了对立状态而获得了价值。它利用了最愉悦感官、最有意思的人体形式，时间和欲望都无法触及；它利用了最纯粹的理性概念，也就是数学规律，为感官带来愉悦；它利用了未知导致的隐隐恐惧，并且美化之，神以人的样子存在，人又因为其完美的形式而顶礼膜拜，关注其赋予生命的能力而不是带来死亡的力量。

　　要了解精神在多大程度上依赖裸体的形式，我们只要看一下中世纪或者文艺复兴初期穿着衣服的人物形象就知道了。它们失去了所有意义。紧张兮兮地藏在毯子背后的"美惠三女神"（见图 18），不再能够传达感化人心的美。像佣兵一样因为沉重的铠甲而行动迟缓的赫拉克勒斯（Herakles）[1]，不再能够通过超人的巨力提升我们的安全感。当裸像不再表达理念，而只是表现形体美的时候，它们会很快失去价值。这就是新古典主义留给我们的教训，生活在那个时代的塞缪尔·泰勒·柯勒律治（Samuel Taylor Coleridge）为弗里德里克·席勒（Friedrich Schiller）的《皮科洛米尼》（*Piccolomini*）添了几行：

> 古代诗人的智慧，
> 古老信仰的平等人性，
> 力量、美丽和威严，
> 它们曾经在山间和森林中出没，

1. 也称"Hercules"。本书中统一译作"赫拉克勒斯"。

图 18 《美惠三女神》，12 世纪

……却全部无影无踪。

它们不再因为信仰而存在。

　　19 世纪学院派裸像了无生气，也是因为它们不再代表人类真正的需要和经验。裸像只是那个功利主义时代阻碍艺术和建筑发展的数百种毫无价值的象征符号之一罢了。

　　在文艺复兴的前一百年，裸像的发展最为蓬勃，当时人们对古代意象的向往与象征主义、人格化的中世纪传统刚好叠加。似乎在那时，无论多么崇高，没有

什么思想不能用裸像来表达；无论多么微不足道，没有什么东西不能利用人体形式。一端是米开朗琪罗的《最后的审判》，另一端则是门环、烛台甚至刀叉的握把。关于前者，裸像可能会遭到反对——以前经常如此，不能用裸像表现耶稣和他的圣徒。保罗·卡利亚里（Paolo Caliari）[1]就遇到了这个问题，他因为在描绘"迦拿婚宴"的画中加入了"日耳曼醉汉""小丑"而遭到了宗教裁判所的讯问，讯问过程中，主裁倒是说出了一番永恒的名言："你难道不知道米开朗琪罗画的人物都十分神圣吗？"关于后者，裸像也可能会遭到反对——现在经常如此——在我们切牛排或者敲门的时候并不想把裸体维纳斯握在手里，关于这一点，本维诺托·切利尼（Benvenuto Cellini）已经说过了，正因为人体是最完美的形式，所以我们不应该经常看到它。在两个极端之间是数不清的裸像，包括绘画、青铜雕像、石雕等，填满了 16 世纪建筑的每一处空间。

这种对裸像的贪婪胃口不大可能再次出现了。它源于信仰、传统和冲动的混合，而这些要素距离我们这个时代已经非常遥远。不过，在新的美感自治王国，裸像又一次加冕了。伟大艺术家的卓绝努力已经使裸像成为适合所有创作的形式，证明了终极完美的坚定信仰。"灵魂是形式，人体就是这样的形式"，埃德蒙·斯宾塞（Edmund Spenser）在《颂歌：以美的名义》（*Hymne in Honour of Beautie*）中写的这句话呼应了佛罗伦萨新柏拉图主义者的看法，尽管在生活中想要为这句话找到证据是不会有结果的，但它完美地适用于艺术。裸像仍然是物质变化为形式的最完整的证明。

我们也不大可能像中世纪基督教美学实践那样再次与人体断绝关系。我们也许不再顶礼膜拜，但可以与它友好相处。我们服从这样的事实：人体将与我们长相厮守，因为艺术关注的是感官意象，而人体的形式与韵味不容忽视。我们不断对抗重力的拉扯、保持直立的平衡，这种努力影响了我们对造型布局的每一个判断，甚至影响了我们如何认知"正确的角度"。呼吸和心跳的节奏也是衡量艺术品的经验标准。头与身体的关系决定了我们如何看待自然界其他比例。身躯各个部位的关系与我们最鲜活的经验相关。因此，方形和圆形这样的抽象形式似乎分别代表了男性和女性，求与圆面积相等的正方形的古老数学问题就像是肉体结合的象征。文艺复兴理论家们提出的"维特鲁威人"示意图或许看上去像海星一般

1. 又名Paolo Veronese，即"维罗纳人保罗"，因为他出生于维罗纳。

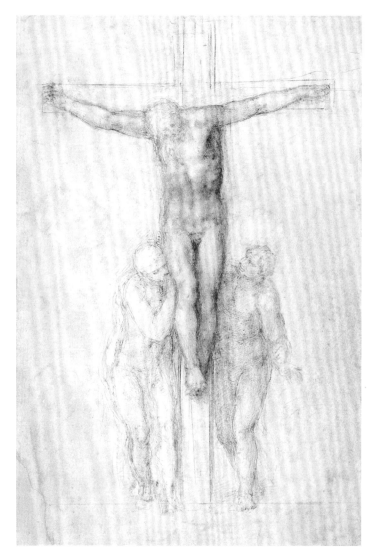

图 19　米开朗琪罗,《十字架苦像》

颇为荒谬,但它支配了我们的精神,形式化的"完美人体"成为欧洲信仰的终极象征也就不是偶然。面对着米开朗琪罗的《十字架苦像》(见图 19),我们明白了裸像终究是最严肃的艺术主题,并不是像异教信仰拥护者所鼓吹的:"道成了肉身,住在我们中间……充满了恩典和真理。"[1]

1. 原文如此。

II

APOLLO

第二章

阿波罗

　　古希腊人确信太阳神阿波罗拥有一副完美的男性身躯。他的身材符合特定的比例，具有数学的神圣之美。第一位发觉数学和谐之美的伟大哲学家把自己称为"毕达哥拉斯"，意思就是"阿波罗之子"。阿波罗毕竟是太阳神，其形象必须沉稳，而且所有细节一定要像在阳光照耀下一般清晰。古希腊人认为，只有把事实摊在理性的光辉之下才能彰显正义，所以阿波罗也是"正义的太阳"（sol justitiae）。不过太阳的光芒时常过于灼热耀眼，运动员高雅的身躯、几何学家创造的人体模型，甚至两者的结合，都不足以表现这位能够杀死巨蟒、征服黑暗的神。此外，也正是这位理性而且阳光的神剥了玛息阿（Marsyas）的皮。

　　然而事实上，最早出现在古希腊艺术中的裸像，也就是传统上为人所知的阿波罗像，其实并不漂亮。阿波罗机警而又自信，更像是"征服大海的无忧无虑的年轻主宰"。但那时的阿波罗像普遍看起来相当生硬，一种仪式化的生硬；身体各个部位之间的过渡突兀又笨拙（见图20），而且平板得简直令人心生好奇：难道雕塑家只会同时处理一个平面？它们显然不如所参照的埃及雕像那么自然、放松，毕竟当时埃及雕像经过数千年的发展，已经达到了某种程度的完美。不过就在之后不到一百年的时间里，阿波罗像逐渐发展成符合今日西方审美要求的美学符号。有两个特征体现了极为重要的演变：清晰化和理想化。虽然它们的样子依然不讨喜，各个部位之间的关系依然别扭，不过此时任何一个阿波罗雕像都拥有明晰的轮廓，热切地希望吸引视线。那些认为艺术要致力于表达现实的历史学家可能颇为惊讶：极具好奇心的古希腊人在写实方面居然如此勉为其难，从《荷犊的男子》（Moschophoros）到《亚里斯提安墓碑》（The Stele of Aristion）的五十年里几乎没有什么"进步"。这种看法错误地理解了古希腊艺术的本质，因为古希腊艺术的本质是理想化，也就是基于对完美形式的追求，通过模仿一步步优化，直至完美。如果要用一个词来概括古希腊艺术最早的形式特征，那么它应该是"几何"。起初这种形式很糟糕，既单调又枯燥。头部的几何化处理倒是相对比较容易，我们从最古老的阿波罗像的头部已经能够看到几何形状如何灵活地糅合了丰富的变化。在接下来的一个世纪里，古希腊人运用同样的手法处理了其

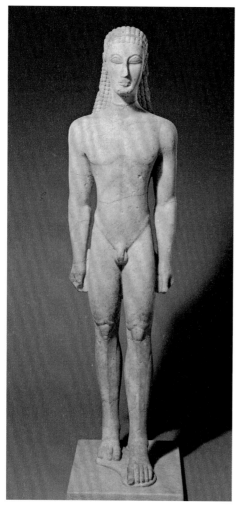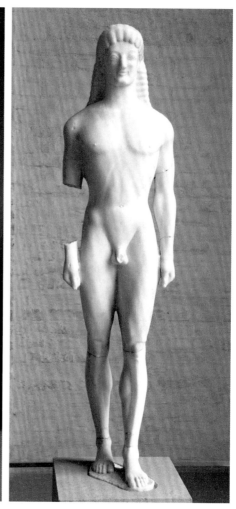

图 20　阿提卡，约公元前 600 年，男青年立像　　　图 21　阿提卡，公元前 6 世纪，《特纳的阿波罗》

他不易掌控的部位。

　　阿波罗在变漂亮之前首先在形式上被清晰化、理想化，那么阿波罗是什么时候开始变漂亮的，又是如何发生的呢？以公元前 6 世纪男性裸体形象男青年雕像（Ephebe）为例（见图 21），随着时间的推移，它们的形体越来越柔和，出现了更多的细节，而之前的细节只是作为装饰罢了。大约在公元前 480 年，完美的人体——雅典卫城的大理石雕像克里托斯的《男青年》（Ephebe of Kritios，见图 22）忽然间就出现了。当然，它不可能如此突兀地自己冒出来。它的创造者

 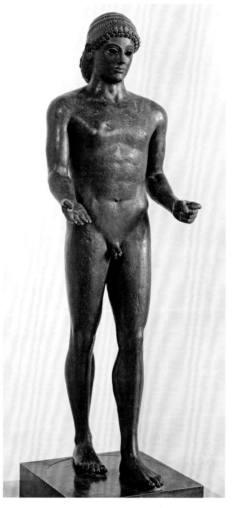

图22　（传）克里托斯，约公元前480年，《男青年》　　　图23　大希腊地区，约公元前490年，《皮翁比诺的阿波罗》

是不是古希腊雕塑家克里托斯我们也只能推测个大概，至于克里托斯是不是此次重大变化的始作俑者就更经不起推敲了。按照文献记录，利基翁（Rhegium）的毕达哥拉斯[1]是第一位"为雕像赋予韵味和合适比例"的雕塑家。不过所有的证据都表明这种新的表达形式首先是青铜像，而不是大理石像。例证可见于年代略早的《皮翁比诺的阿波罗》（*Apollo of Piombino*，见图23），虽然看上去颇为

生硬，但可以让我们更准确地知道在公元前 5 世纪头二十年雕像大致发生了什么变化。此外，由于几乎所有古风时期的青铜像都被毁掉了，因此可以说，克里托斯的《男青年》大理石雕像是艺术史上第一个"漂亮"的裸像。了解古希腊文学的读者都应该知道古希腊人对人体的热爱，我们从这件雕像上才第一次直观感受到这种热爱：雕塑家秉承着热忱专注于每一块肌肉，观察包覆着骨骼的皮肤如何绷紧、舒展。如果没有极高的敏锐度，这一切都不可能实现。请在脑海里想象一下古希腊运动员的样子，略显奇特的他们与 19 世纪的盎格鲁–撒克逊运动员有些相似，又不那么相似。我们在研究裸像的时候，应当注意差异之处不只是古希腊运动员没有穿衣服——尽管这一点也十分重要，但更值得注意的是古希腊运动会包含了两种已经从现代生活中消失的强烈情感：宗教式奉献与爱，它们为追求完美肉体的信念增添了庄重和喜悦。从某个角度来说，古希腊运动员类似于后来的骑士，秉持着诗意的豪侠精神在爱人眼前奋力拼搏。在中世纪，所有的自豪和热情都通过闪亮的族徽彰显出来；在古希腊运动会上，所有激情都集中于一个对象：赤裸的身体。古希腊人满怀热情地欣赏裸体的素质、比例、匀称度、柔韧度及其泰然自若的信心，这种情形以后再也没有出现过。仔细端详人体的热情与追求完美几何形式的知性渴望有关，正是种种类似的"巧合"实现了男性裸像的完美化。

我们要把"完美"挂在戥子上仔细称量。我们必须一丝不苟地审视古代首次出现的裸像，直至牢牢地把握住在后来两千三百年里始终统治雕塑领域的重要规律。之前我以《皮翁比诺的阿波罗》为例，说明青铜像如何突出克里托斯的《男青年》的特征。在之后的二十年里，艺术风格发生了根本的变化。重点要注意的是躯干的下半部分，准确地说，髋部、腹部和胸部的过渡。以《特纳的阿波罗》（Apollo of Tenea，见图 21）为例，早期男青年雕像最明显的特征之一就是扁平的腹部，身体大致呈现为细长的卵形，与后来的哥特风格颇有相似之处。哥特式裸像的重要特征就是尖卵形轮廓，与古希腊男青年裸像非常相似。乌菲兹美术馆收藏了一幅出自保罗·乌切罗（Paolo Uccello）工作室的素描，大约是最早的裸像习作之一。这幅素描结合了哥特式和自然主义的表现形式，很显然与公元前 6 世纪的《男青年》雕像颇为相似。《皮翁比诺的阿波罗》的哥特式特征倒不那么明显，胸部依然是矩形，与扁平腹部的三角形之间的过渡算不上协调。好比克洛德·佩罗（Claude Perrault）设计的卢浮宫东立面柱廊，生硬且单薄

的下层基础似乎不足以支持上层丰富多变的古典风格结构。在克里托斯的《男青年》雕像上，不协调之感完全消失了，双腿和躯干具有相同的韵律感，过渡十分流畅。这是怎么实现的？身体的重量集中于左腿，髋部略倾斜，左侧略高。通常，早期古希腊雕像的背面比正面更显灵活自然，因此从背后更容易看到这种姿势带来的变化。不过，即使从正面我们也能第一次觉察到轮廓线和轴线的微妙平衡，正是这种平衡构成了古典艺术的基础。微妙的平衡带来了整体的韵味，也解决了腹部的问题：使之更为凸出而不是凹进。这种变化与解剖学特征有关，在接下来的五十年里（公元前 500 年到公元前 450 年）甚至夸张到变形的程度，比如骨盆之上侧肋的肌肉。在更早的古代雕像里几乎不存在这种情况，也不大可能是古希腊运动员在这段时间里真的把这部分肌肉锻炼到如此夸张的程度，因此我们有理由推测这主要是一种表现形式。如此一来，躯干具有了运动感，下半部分有了坚实的支撑。腹部两侧的肌肉好比间板、陇板一样，是古代人体"建筑"的重要元素。

把《男青年》雕像与之前的裸像稍加比较就会发现上述所有特征。这些特征都不是强加的，"男青年"俊美得干脆利落，我们可不大乐意以他为例说明形式或者美学理论的机械规范。但对于下一代雕塑家来说，这样的优雅和自然是一种缺陷，至少是一种危险，仿佛他们已经预先知道了后来希腊化艺术的轻佻，希望尽可能地抵制它，越久越好。从更早的雅典派雕像上也可以看到这种朴素的态度，不过它们因为波留克列特斯的超凡天赋而具有了一种集中的独特表达。

艺术领域的"清教徒"相当有意思。他们大致可以分为两类：一类人宣布与声色犬马彻底决裂，比如普桑和约翰·弥尔顿（John Milton）；另一类人以弗朗索瓦·德·马勒布（François de Malherbe）[1] 和乔治·修拉（Georges Seurat）为代表，他们引入了理性逻辑和不可改变性，试图纯化艺术。虽然我们对波留克列特斯的了解比较支离破碎且不大可靠，不过把他归于第二类倒也没什么疑问。他那种多利安人的固执和冲劲儿却常常让我们想起普桑，也许正是因为这样的秉性，他才能坚持智性主义——没有任何艺术家像他那样专心致志。他追求的是清晰、平衡和完整，实现这一追求的唯一媒介就是似动非动的运动员裸像。他认为只有依靠最严格的测量和规则才能够实现目标。他决不妥

1. 法国诗人，评论家，翻译家。

协，是一个战斗力十足的文人。克劳迪厄斯·伊良（Claudius Aelianus）[1] 讲述了一则逸事，波留克列特斯曾经以同一个模特为参照创作了两座雕像：一座迎合大众口味，我们可以推测是一如既往的自然主义风格；另一座则依据艺术规则。他邀请参观者为前一座提出修改、完善的建议，并且一一照办。然后他同时展出了两座雕像，前者遭到嘲笑，后者收获赞扬——波留克列特斯以此成功地表明了他的旨趣。从那以后，许多艺术家都想尝试同样的试验，然而除了在文艺复兴时期的意大利，他们不可能得到心目中的结果。虽然波留克列特斯感兴趣的只是自己单一的目标，但他在艺术史上的地位却等同于米隆（Myron）和菲迪亚斯（Pheidias），因为他同样表现了古希腊艺术与数学之间的紧密关系，他们的艺术是秩序和精确的表征。

可惜的是，波留克列特斯的原作都没能流传下来，现存的仿作也不可能重现原作的神采。与同时期其他雕像一样，波留克列特斯的原作都是青铜像，而现存的全尺寸仿作都是大理石像。波留克列特斯说过："佳作是大量计算的结果，要一丝不苟。"所以我们怎么可能从笨重拙劣的仿作上看出原作的神采？唉，那些粗制滥造的恶心玩意儿居然还有脸挂上他的名字。如果要领略原作的风采，那么最好看一看青铜或陶制的小型复制品，虽然它们与比例极为精确的原作相去甚远，但还是保留了一些整体韵味。波留克列特斯遇到并且最终解决的问题与后来裸像的表现形式紧密相关，因此我们必须暂且忍受糟糕的大理石复制品，通过它们了解波留克列特斯的成就。波留克列特斯遇到的第一个问题就是要找到某种表现方式让人物看起来正要改变姿势。只是稳稳地站着就太呆板了，但记录某个激烈动作的瞬间也没有多大的表现空间，我们稍后会讨论这一点。波留克列特斯创造了一种姿势，他的人物既不是在行走也不是静静地站着，而是处于某种平衡状态。著名的《持矛者》（Doryphoros，见图 24）就是如此，可以说是正在行走，至少在古代是这么解读的。另一件《狄阿多美诺斯》（Diadoumenos，见图 25）可以说是站着的，因为胜利者给自己戴上花环的时候应该不是在走动，尽管双腿的姿势几乎与《持矛者》中的人物一模一样。在这两件雕像中，人体都是造型调整的基础，其一致性简直让我们忘记了艺术家已经将姿势演化到了如此刻意的程度，可能只有在不同的场合（例如帕特农神庙檐壁雕带上列队前进的战士）才会

1. 古罗马作家。

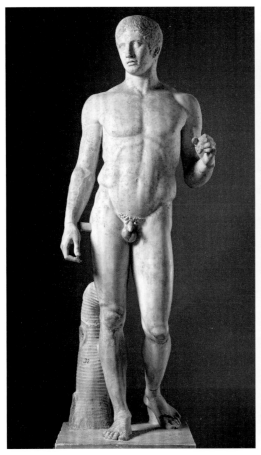

图 24　仿波留克列特斯，约公元前 450 年，《持矛者》　　　图 25　仿波留克列特斯，约公元前 430 年，《狄阿多美诺斯》

注意到这一点。腿部的动作打破了之前严格却生硬的对称，转而需要根据轴线的平衡构建新的对称。相对来说，波留克列特斯的雕像可以轻松地简化为金属管和金属片构成的现代雕塑，虽然以现在的技艺水平来看可能简陋得有些可怜，但正如波留克列特斯当时所说的那样，从脚趾到发梢的每一道线条都经过了精密的计算，每一个表面都依赖于艺术家指尖的精巧动作。

平衡、互补的完美对称是古希腊艺术的精髓。虽然不同人物可能拥有各自的动态节奏感，但总是以完美的对称为核心，完整而自洽。不过，平衡只是问题的一方面。要达到平衡状态必须遵循一套标准，比如，处理比例的规范。波留克列特斯制定了一套比例规范，但是只有几条经典的原则流传至今，诸如"身高为七

个半头"之类。通过测量他的雕像倒推比例规范也并不成功，可能因为它是基于
几何关系而不是算术，所以重建的难度非常大。之前我提到过在裸像变漂亮之前
就已经存在一套数学比例体系，波留克列特斯显然绞尽脑汁归纳并且完善了它。
如此一来，他在一定程度上牺牲了克里托斯的《男青年》身上忽然出现的优雅，
因此即使是波留克列特斯的原作也会有一种生硬的肌肉感。从某种意义上说，波
留克列特斯延续了更早之前的传统，例如在米利都（Miletos）[1] 出土的庞大身躯
的残块，其年代一定是在波留克列特斯之前五十年。这具庞大的身躯一直被认为
属于某位英雄，估计波留克列特斯对它颇为欣赏，因为它符合波留克列特斯对细
节的要求以及他提出的比例规范。

除了解决平衡和比例问题之外，波留克列特斯还努力使身体呈现出完美的内
部结构。他发现身体的凹凸变化会唤起某些记忆，从而强化表达。米利都的巨大
雕像和克里托斯的《男青年》雕像已经遵循了一套体系，但波留克列特斯对肌肉
结构的研究显然严谨细致得多，他提出的范式也严密得多，对肌肉位置的描述非
常准确，甚至被当成打造铠甲——也就是法国人所说的"拟肌胸甲"（cuirasse
esthetique）——的参考，当然也成为古代英雄的典型范式。这样的"拟肌胸
甲"让文艺复兴时期的艺术家惊喜万分，不过也让现代人对古代艺术形式敬而远
之。在我们看来，这种形式说不上优雅而且缺乏活力。然而，尽管梵蒂冈或者那
不勒斯博物馆里那些正儿八经的雕像不可能让我们心跳加速，但还是能让我们看
出这种形式确实具有某种伟大的力量。例如，在乌菲兹美术馆有一件《持矛者》
的复制品（见图 26），其材质是光滑坚硬的深色玄武岩，这种材料或多或少具有
一些青铜的质感，而且雕工细致得非比寻常，因而保留了原作的重要特征，证明
波留克列特斯的雕像不但具有鲜活的生命力，而且十分专注，极具爆发力。

所有伟大的艺术家都会把目标集中于一点，并且力图达到完美。我们有时不
禁想问为此做出的牺牲是否值得。"专注"会有负面影响，例如包含了拒绝其他
的意思，也可以说是一种自我陶醉。总而言之，我们的感受是唯一的向导，可惜
衡量我们对波留克列特斯的感受几乎不可能。或许把直接的复制品与自由发挥的
版本做一番对比会得到某些启发。我们很可能倾向于后者，因为它放松了对完美
的苛刻要求。《小像》（Idolino，见图 27）就是一例。这件魅力十足的青铜像

1. 古希腊城市，位于现在的土耳其境内。这件巨大雕像的残存躯干部分现藏于卢浮宫。

图 26　仿波留克列特斯，约公元前 450 年，《持矛者的躯干》

的年代要晚得多，[1] 不过还是保留了原作的特征。然而如果我们从批评的角度审视它，就会发现哪怕与那些波留克列特斯运动员雕像的死板复制品相比，它也会显得多么不稳定、不完整！双腿不符合整体韵律，似乎半道上就放飞自我了。躯干也是，肩膀与髋部的轴线毫无关联。甚至现藏于卢浮宫的《拿着铁饼的人》（*Diskophoros*）的小型青铜复制品（见图 28）——估计也就比高端的商业化产品好那么一点——还更多地呈现了波留克列特斯式的紧凑感。我们可以根据《小像》设想一下《狄阿多美诺斯》的青铜像原作，应该还是会觉得青铜像更加性感、更加讲究。这岂不是说明排斥其他的"专注"还是合理的？

　　仅从美学的角度讨论波留克列特斯的作品并不恰当，他的作品追求的是合乎道德伦理的理想，在这种情况下，形式反而是次要的。他的纯粹会让我们想起中

1. 制作年代大约是公元前 30 年，原作是公元前 430—公元前 420 年。因此图 27 注释的公元前 4 世纪有误。

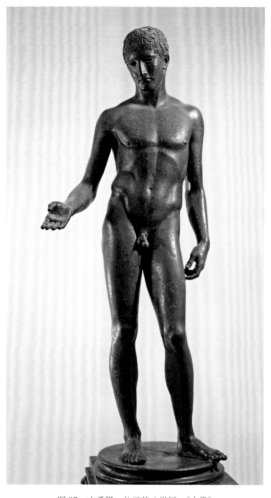

图 27 古希腊，公元前 4 世纪，《小像》

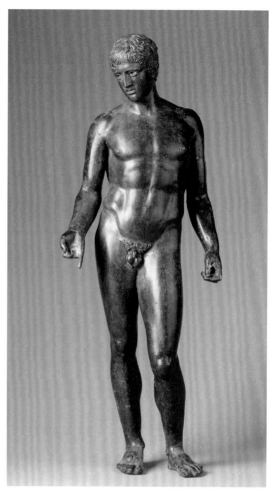

图 28 古希腊，约公元前 400 年，
根据波留克列特斯的《拿着铁饼的人》所作

国陶瓷匠人精益求精的"匠人精神"。但实际上人体具有无穷无尽的复杂变化，对于公元前 5 世纪的古希腊人来说，人体代表了制约、平衡、庄重、配合等可以同时适用于道德和美学范畴的系列规范。波留克列特斯自己可能也意识到了它们之间并没有本质区别，所以我们在他的作品面前可以毫不犹豫地说出"道德"这个词，虽然含义暧昧，但也不是全无意义。直到 19 世纪学院派占据上风之前，这个词一直在裸体艺术领域回响。

古代评论家们承认波留克列特斯创造了身材完美的男性裸像，但补充说，他没能创造出"神像"。他们把创造神像的成就归功于菲迪亚斯。从公元前 480 年

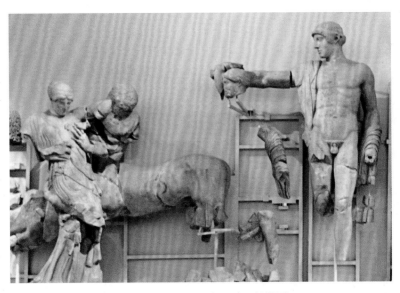

图 29 古希腊，约公元前 450 年，《阿波罗》

到公元前 440 年，奉献还愿像与运动员像同时发生了演变，直至菲迪亚斯创作的阿波罗像达到顶点。现藏于卡塞尔腓特烈博物馆（Fridericianum）的阿波罗像复制品虽然看上去没什么灵气，但还是可以让我们领略到些许原作的风采。这座阿波罗像在意象方面的完美呈现补充了波留克列特斯在形式方面的完美呈现，其蕴含的力量满足了我们的想象。虽然此类雕像出现得比较晚，影响却更为深远。古典时期早期的一件伟大原作有幸保存了下来：在奥林匹亚宙斯神庙的西三角山花上，掌握着无上权威的阿波罗正在叱喝兽性大发的半人马（见图 29）。或许古典时期早期的理想形象只有在此时才体现得如此完美：冷静，无情，对形体美的力量的极度自信。《斐多篇》（Phaedo）[1] 要在很久之后才会面世，"八至福"（Beatitudes）[2] 根本还没有影子，所以这座雕像的创作者没必要为阿波罗脸颊和额头的硬朗线条抱有一丝怀疑和愧疚。这些都是我们从头部看出来的。尽管身躯也相当了不起，但还是颇为扁平，缺乏表现力。如同其他奥林匹亚的雕像一样，它缺少雅典派作品严谨的精确度。虽然它比克里托斯的《男青年》要晚二十年，但造型变化不多。很显然，为了强化神的权威，它被赋予了一种古朴的风格。三角

1. 柏拉图的著作之一，主要讲述灵魂的不朽。
2. 耶稣登山训众所说的八种福气。

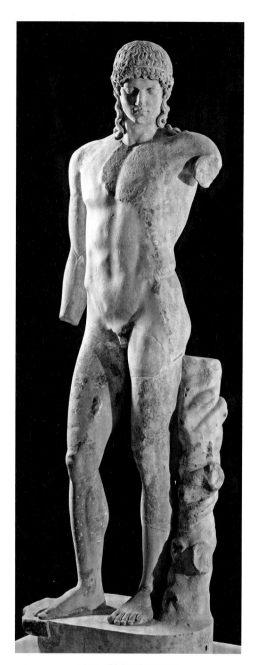

图 30　《台伯河的阿波罗》

山花上的其他形象反倒实验性味道太过明显了，雕塑家在古代艺术正统范畴之外尝试了更多东西：更明显的写实风格、更自由的姿势、更多样的表达。奥林匹亚的裸像所具有的特征后来再也没有出现，那些为古代艺术的有限完美抱憾的人或许觉得奥林匹亚雕塑是自由创造的最后一次爆发。从这里开始，古希腊艺术可能沿着任何一个方向发展。然而，正如前苏格拉底时代的哲学主要是由各种启发性猜想组成的一样，奥林匹亚的裸像似乎也颇为随意，从本质上来说并不具有确定的形式。毕竟它们是装饰性雕塑，因此不管是优美的还是粗糙的表达尝试都是被允许的。真正基于古代理想化理念而不断完善的还是青铜像。

有意思的是，并非仅仅因为我们对古代艺术充满好奇而满怀好感，现存阿波罗青铜像仿作的质量确实看上去都要好于波留克列特斯的运动员像仿作，更加赏心悦目。那么，它们到底在多大程度上保留了菲迪亚斯早期原作的神韵？这已经无法解答了。不过，至少有一件作品似乎呈现了我们从帕特农神庙三角山花上了解到的菲迪亚斯风格，它就是现藏于罗马国立博物馆（Museo Nazionale Romano）的《台伯河的阿波罗》（*Apollo of the Tiber*，见图 30）。被模仿的原作是青铜像，这件仿作却是漂亮的大理石像，而且十有八九出自技艺高超的希腊工匠之手。它呈现了波留克列特斯的运动员像与菲迪亚斯的神像之间最重要的区别。这件阿波罗像更加庄重高雅，具有一种神圣感，艺术家有意以此强调神与人之间的距

离。又平又方的肩膀似乎把头部抬升到另一个层面，因此阿波罗带着某种梦幻般的兴味平静地俯视众生。与波留克列特斯的雕像不同，阿波罗的躯干并没有严格地遵从章法，生动地再现了皮肤在肌肉上绷紧的质感。如果约翰·乔基姆·温克尔曼（Johann Joachim Winckelmann）只知道这件雕像而不是《观景楼的阿波罗》，那么他的见解会更不同凡响，天才的文学再创作会更站得住脚。在古代文献中，菲迪亚斯被称为"创造神的人"，《台伯河的阿波罗》证明了菲迪亚斯当得起这样的名号，而且在我看来，它更真实地反映了菲迪亚斯的风格。我认为帕特农神庙三角山花上的雕像比卡塞尔州立博物馆的"阿波罗"更加能够代表他的风格，不过这可能与材质的透明度有关。卡塞尔阿波罗像的材质非常不透明，但如果尽力让自己的目光穿透它，还是能够领悟神的高贵：匀称，结实，完美，处于最为生机勃勃的状态。这就是平衡，力量与高雅之间的形态平衡，自然主义与理想化之间的风格平衡，古老信仰与新兴哲学之间的精神平衡——新哲学思想认为对神的膜拜相当于一种诗意的活动。最后一种平衡再也没有重现。在接下来的一个世纪，追求形体美的先行者们更多地走向了世俗。阿波罗变得更像人，更加简洁优雅。阿波罗在古代再也没有因为神性的光辉而被进一步理想化，出自菲迪亚斯之手的雕像多多少少证明了这一点。

　　关于公元前 4 世纪人性化的美学发展，我们还有直接证据：有一件伟大雕塑家的原作流传至今，它就是普拉克西特列斯的《赫尔墨斯》（见图 31），至少看上去应该是原作。当然，把奥林匹亚宙斯神庙的这座雕像与普拉克西特列斯联系起来的文献只有雕像完成 400 年之后保萨尼亚斯（Pausanias）[1] 的一段旅行日记，虽然在学术领域这段记载不足以作为可靠的证据，但无奈相关的文献实在太少了。好吧，反正我们也不能太相信霍勒斯·沃波尔（Horace Walpole）[2] 对乔托（Giotto）作品的看法。在艺术史乃至整个历史研究领域都存在一个现象：我们都是根据自己的要求取舍文献记载，也就是说，我们依据自己的感受。不过，面对着奥林匹亚宙斯神庙的《赫尔墨斯》时，我们的感受确实不一样。这座大理石雕像相当独一无二，半透明的质感流露出感官刺激的意味——在公元前 4 世纪的艺术作品中，尤其是普拉克西特列斯的作品通常会呈现这一特点，却依然保持

1. 公元 2 世纪希腊旅行家、地理学家。
2. 英国艺术史学家。

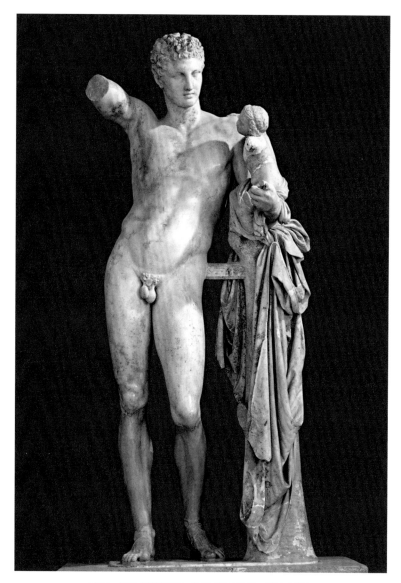

图 31　普拉克西特列斯，约公元前 350 年，《赫尔墨斯》

着威严；体态结实、肌肉发达，不过最令我们印象深刻的是一种优雅而又温柔的甜美，一方面是因为流畅的造型设计，另一方面是因为仔细得近乎病态的雕刻手法。然而，《赫尔墨斯》是普拉克西特列斯最不被注意的作品之一，根本没有仿作。古希腊人对形体美的热切追求开始于克里托斯的《男青年》雕像，但先是受到波留克列特斯章法十足的朴素风格的阻碍，后来又受到菲迪亚斯为了表现阿波

罗的威严而采用的规矩形式的影响，直到《赫尔墨斯》才达到顶点。如此可见，形体美是多么容易被剥削，直至逐渐退化为"漂亮"。然而对于普拉克西特列斯来说，美并不是工具，而是存在方式。与安东尼奥·达·科雷乔（Antonio da Correggio）一样，他也无法忍受令人不舒服的生硬变化。我们将会在下一章里看到，形式之间的平滑过渡成为美学认知标准的一部分。这种"连奏曲"般的艺术形式依赖于艺术家敏捷、精确的执行，可惜我们从普拉克西特列斯作品的仿作《农牧神》（*Faun*）[1]、《杀死蜥蜴的阿波罗》（*Apollo Sauroctonos*，见图 32）、《阿波罗》（*Apollino*）上可以看出，平滑的过渡已经退化为光滑的表面处理，形式本身被简化为平淡无奇的曲线。尽管如此，我们还是应该看看这些仿作，想象一下如果表面处理和材质都完全遵照《赫尔墨斯》那样仔细完成的话，它们的美应该多么令人陶醉。

　　普拉克西特列斯的《赫尔墨斯》代表了古希腊艺术整体性的最后一次胜利：形体美是力量、高雅、温柔和仁慈的集合。接下来，我们将会见证完美的男性形象开始碎片化，要么非常高雅，要么肌肉感十足，甚至健壮如牛。普拉克西特列斯本人也在其中推波助澜。《杀死蜥蜴的阿波罗》中的阿波罗被简化为气质阴柔的少年，正要对无害的蜥蜴下狠手。正如公元前 4 世纪大多数雕像一样，阿波罗的脑袋基本上与少女没有什么区别，躯干也不是菲迪亚斯式颇具威严的方方正正，而是优雅、流畅的曲线。与之刚好相反，公元前 5 世纪塞利农特（Selinunte）神庙垅间壁上的赫拉克勒斯那简单实用的身体里隐藏着巨大的力量，但在公元前 4 世纪他变成了强壮的莽汉，隆起的肌肉使他看起来简直像是一堆香肠。某些运动员的形象确实需要这种夸张以表现完美的形体，不过也会因此失去了某种光彩——古希腊人称之为"ethos"，也就是"精神气质"，只有在精神气质里才能找到真正的美。现在我们还能看到包括安蒂基西拉（Antikythera）的《赫尔墨斯》、以弗所（Ephesos）的"拿着刮身板的运动员"以及马拉松的普拉克西特列斯式少年（见图 33）在内的三四件青铜像原作。它们是古希腊艺术高度程式化的代表，首先让我们感到惊讶的就是缺少特点。我们感受不到艺术家个人的敏锐性，相比而言，即使是文艺复兴时期的平庸之作也能传达出艺术家的个性。此外，在崇敬美丽裸体的 16 世纪的意大利人看来，它

1. 或者称之为"羊怪"，人面人身羊腿羊角。

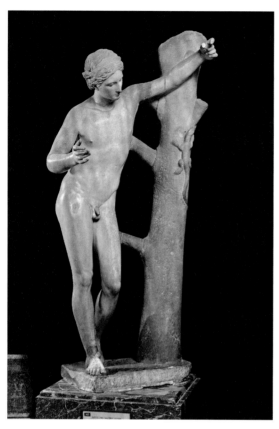

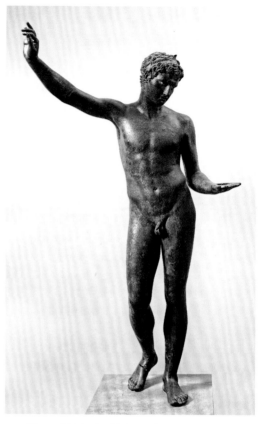

图 32　仿普拉克西特列斯，约公元前 350 年，《杀死蜥蜴的阿波罗》　　　图 33　普拉克西特列斯式，《马拉松少年》青铜像

们也只是表现力量、英雄主义或者精神胜利的一种形式罢了。如果我们把马拉松的少年雕像与米开朗琪罗的两座大卫像对比一下就很清楚，大卫是属于精神世界的！它们是米开朗琪罗心中抱负的可视化表达，而马拉松的少年只是少年，不过如同水果一般醇美可口罢了，他的自命不凡阻碍了会心的交流。一般来说，无论从哪一方面来看，古代晚期的裸像都缺少内在的生动交流。虽然切利尼在文艺复兴时期算不上伟大的雕塑家，但如果我们把他的青铜像《珀尔修斯》（Perseus，见图 34）与安蒂基西拉的《赫尔墨斯》比较一下就会发现，切利尼的作品多么生动，多么敏锐！不过，古代艺术保留着从公元前 5 世纪最初的热情尝试中发现的一种稳定感，一种绝对的规范，这已经足以让后来的艺术家羡慕不已，也正是运动员青铜像最引人注目之处。与 15 世纪的"圣母与圣子"主题类似，它们是古代艺术循序渐进的结果，代表了古代艺术的重要成就，艺术的参天大树仅仅

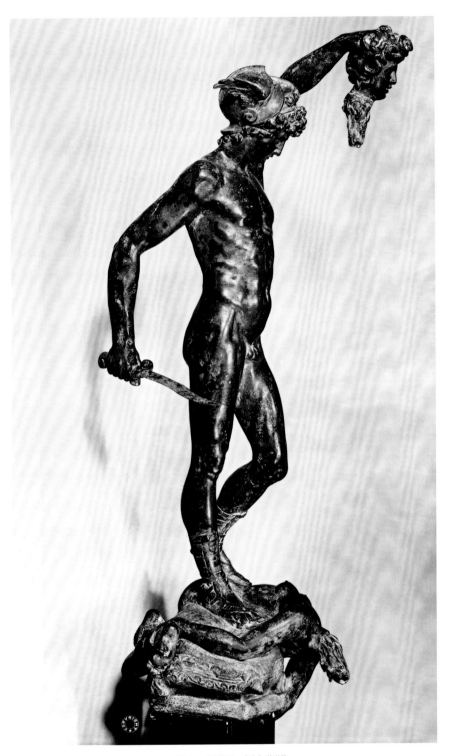

图 34　切利尼,《珀尔修斯》

依赖这样的土壤就能茁壮生长。

　　古希腊最后一位伟大的雕塑家是留西波斯（Lysippos）。按照古代文献的记载，留西波斯发明了一套新的比例，头更小，腿更长，身材更苗条。我们还知道他创作了一件正在用刮身板清洁身体的运动员的雕像，后来在罗马帝国时期十分受欢迎。梵蒂冈收藏了一件这样的大理石雕像，而且与文献记载的留西波斯的风格颇为相符，可以作为进一步研究的基础。它呈现了动作被凝固的瞬间，比更早期的运动员像更加复杂，更加清晰。实际上，所有被认作基于留西波斯原作的仿作都表现出空间意识，视角的多样性也完全不同于波留克列特斯对正面表现的坚持。技法的自由变化代表了对自然界的新认识。普林尼记载了一则关于留西波斯的故事，刚好与波留克列特斯蔑视大众品味的逸事形成对比：有人问留西波斯他的老师是谁，他指向了街上的人群。富于革命精神的艺术史学家曾经称之为进步，也许在某些情况下，拥有任何额外的驾驭能力都算是一种提高。不过古希腊裸像自有一套规范，因此自由发挥和混合多种风格绝对算不上是优点。在据称是留西波斯的作品当中有一些优雅的年轻男子裸像，例如那不勒斯国立考古博物馆（National Archaeological Museum of Naples）的《赫尔墨斯》以及柏林国家博物馆老馆（Altes Museum, Staatliche Museen zu Berlin）的《祈祷少年》（*Praying Boy*），在那些平时不太注意雕塑的人看来，它们也极具吸引力。从留西波斯的原作可以看出他的欣喜显然伴随着掌控一切的快感；不过对于追随者来说，摆脱传统规则和处理手法的约束也意味着失去了秩序和规律的和谐。

　　这一变化的后果就是希腊化时期艺术的混乱状态：既出现了醉醺醺的牧神和搏击手，又不断重复既有主题。也难怪我们在梵蒂冈或者那不勒斯看到大量的大理石裸像的时候，心会往下一沉！世上只有古希腊文明在地中海边上享受了四百年富足物质生活的同时，却在艺术上迎来了破产。在血迹斑斑的几百年里，人像艺术逐渐变得死气沉沉，不过毕竟还有公元前5世纪、公元前4世纪积累下来的精神财富的雄厚家底，所以依然可以被接受。通过吸收、重组长久以来的种种发明创新，尽管无法焕发曾经的活力，但有时也能成就新奇的幻象。一般来说，让已经死掉的风格被重新接受的方法就是世俗化——更光滑的表面、更精致的细节、更明确的叙事，让大众更加熟悉它。在雕塑领域，试图复活风格的人们为之添加了致命的最后几根稻草。

　　不过，"裸像"这个主题倒是出现了新东西：理想化的裸像拥有了一颗逼

真的脑袋。估计大家又会以为这是品味糟糕的罗马人搞出来的，但是这一现象似乎在罗马帝国崛起之前就已经存在了，比如罗马国立博物馆那件希腊化时期的《王子》(*Prince*)。很显然，当时人们认为给统治者一具神一般的身体就能够提升他的神圣权威。早期的罗马皇帝们乐此不疲，并且逐渐使之成为公认的传统。但是在我们看来，这些菲迪亚斯式学院派裸像颇有些滑稽，所有的个性化特征在数百年前就已经被完全抹去了，个个都像是满脸不爽的克劳狄乌斯(Claudius)或者疯狂的卡利古拉(Caligula)。不过不久之后，罗马皇室出现了一位追求完美的独特人物，代表了新的理想之美的《俾斯尼亚的安提诺乌斯》(*Bithynian Antinous*)[1]就此诞生。罗马皇帝哈德良(Hadrian)希望神像具有他喜欢的特征，因此阿拉伯人阴沉的脑袋被安在了阿波罗、赫尔墨斯、狄俄尼索斯(Dionysos)的身体上，传统的比例也为配合更为庞大的身躯进行了修改。这几乎是自公元前4世纪以来优美的形象第一次参照了真实的人物，而不是范本。这也就是为什么当我们在摆满古代雕塑的展厅里徜徉时，往往会被各种特征吸引，尽管远远没那么强烈，但是我们再一次感受到个性的温度。毫无疑问，文艺复兴时期的人，尤其是那些极端个人主义者，一定也有相同的感受。正因为如此，当已被遗忘许久的安提诺乌斯以多纳泰罗(Donatello)的"大卫"的形象再次出现时，我们依然可以觉察到《俾斯尼亚的安提诺乌斯》的特征。

在我们离开古代之前，还要讨论另一个阿波罗像：无论艺术地位如何，《观景楼的阿波罗》(见图35)似乎始终具有一种魔力。在150年前，它无疑是世界上最著名的两件艺术品之一。在弗明·狄多(Firmin Didot)[2]为庆祝拿破仑凯旋而印制的巨作中有一页只有这么一句话："L'Apollon et le Laocoön emportés à Paris."（阿波罗像和拉奥孔像来到了巴黎。）从拉斐尔到温克尔曼，从艺术家到艺术评论家，他们对艺术的理解至少有一点与我们一样，那就是争先恐后地称颂《观景楼的阿波罗》。温克尔曼说："在所有古代艺术品当中，它最为崇高。喔，我的读者们，带着你们的灵魂进入这个美丽的王国，为自己创造神圣自然的意象。"不幸的是，对于现代读者来说，这个王国的边境已经关闭，只能自行想象了。在300年间，这位阿波罗满足了人们对"美"的某种渴望，正是这种不带

1. 俾斯尼亚是罗马帝国在小亚细亚西北部的一个行省；安提诺乌斯是哈德良喜爱的希腊青年。
2. 印刷技师、雕版师、字体创作者。

图 35　古希腊，约公元前 2 世纪，《观景楼的阿波罗》

有任何批判的渴望成就了浪漫主义的热潮；在这种情况下，了无生气的造型以及敷衍了事的表面处理都可以忽略，虽然从纯粹的美学敏感性来考虑，这些缺点已经足以毁掉一切。估计再也没有哪件著名艺术品如同这件阿波罗像一样令人沮丧地分离了构思与实际执行，如果按照"构思与实际执行不能分离，艺术就是要呈现新生命力"的标准，梵蒂冈绘画馆的这件阿波罗像显然已经彻底死掉了。为弗朗索瓦一世（François I）复刻的浇铸青铜像已经没有了原本大理石材质的细腻光滑，不过我们很容易就可以想象原作是多么闪亮，多么精致。满头金发、身披大氅，这位神的使者是多么雅致啊！这是古代的显圣奇迹，降临人间的神周身依然散发着神的光辉。

来自另一个世界的使者、沟通神与人的中间人——这就是阿波罗留给我们的印象，他也确实如此。他对理想化之美的自我意识以及非希腊式的转头动作都让文艺复兴时期的人们更乐意接受他。他似乎超越了封闭的古希腊世界，正在等待16世纪初伟大浪漫主义的召唤。

在古代文化最终分崩离析之前很久，阿波罗就已经不再能满足想象的需要了。接引亡灵的赫尔墨斯与宗教的神秘有关，狄俄尼索斯则与宗教的狂热有关，而象征冷静与理性的阿波罗在公元3世纪动荡不安的迷信世界中却没有了立足之地。其实，古代末期已经很少出现完美的裸像了。基督教在开始发展自己的象征体系的时候，基本上已经没有现成的例子可以作为参照以完成把阿波罗人格化为亚当的过程。佛罗伦萨巴杰罗美术馆（Bargello）有一块5世纪的象牙板，上面刻着亚当坐在新世界里的图案（见图36）。虽然按照古代的标准，他的脑袋大得不成比例，但身体依然体现出这样的信仰：人不同于动物之处就在于人所具有的形体美。然而，没有更多与之类似的艺术品得以流传下来，只有在更遥远的东方，阿波罗式理想形象才焕发了新的生命力，拥有了新的重要意义。我们可以肯定早期佛教造像艺术的和谐感受到了希腊化风格的影响，而且显然比亚历山大大帝的胜利持续更久。从5世纪到12世纪，东亚文化中出现的男性裸像都具有某些菲迪亚斯之前阿波罗像的神性和正向特征。没人会否认高棉菩萨像与公元前6世纪爱奥尼亚男青年雕像的神似，这说明在某种情况下，风格可以遵循自己的逻辑发展，而在此过程中，空间和时间只是相对的概念。

大致同时代的西方基督教世界偶尔会出现裸像，但要么是粗陋的模仿，要么是空洞的"荣耀赞歌"，徒劳地试图唤回早已消失的神奇魅力。在文艺复兴的曙

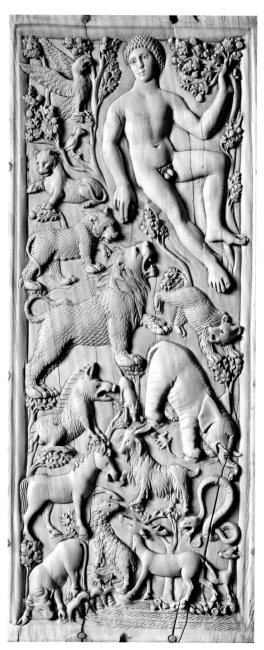

图 36 基督教早期，5 世纪，《亚当》

光破晓之前，几乎看不到理想化的阿波罗像，不过尼古拉·皮萨诺（Nicola Pisano）为比萨圣乔瓦尼洗礼堂制作的讲道坛倒是一个例外（见图 37）。从象征意义上来说，阿波罗是力量的人格化，赫拉克勒斯也是因为被赋予了德行而幸存下来的。从形式上来说，皮萨诺创造的形象虽然保留了阿波罗的特征，但要比希腊化时代的典型形象更壮实，带有公元前 5 世纪阿提卡雕像的固执。即使是最膀大腰圆的普拉克西特列斯式运动员像也不乏形体美。但在皮萨诺的那个时代，关于形体美的信仰是缺位的，这种曾经被广为接受的信仰还要再等上 150 年才能回到人们的心里。意大利文艺复兴无法解释的奇迹之一，就是艺术的主题如何再次回归到赞颂人体。在 15 世纪初哥特式绘画当中我们或许能够发现端倪，例如手腕和前臂的转动或者头部的前倾，不过我们还是没有准备好迎接多纳泰罗俊美的《大卫》（见图 38）。

多纳泰罗的创举就是把这位以色列王塑造成了希腊年少的神，后来文艺复兴时期许多人一再重复了他的创举。多纳泰罗的大卫年轻而又清秀，像阿波罗一样利用坚强的意志征服了困兽，而且这位"阿波罗"看起来依然是掌管音乐和诗歌的神。中世纪人们最熟悉的大卫的形象是戴着王冠的大胡子老头，要么弹竖琴，要么摇铃铛。虽然当时也不是没有年轻的大卫形象，但多纳泰罗的惊人之举在于他大胆地把大卫想象为古代的

 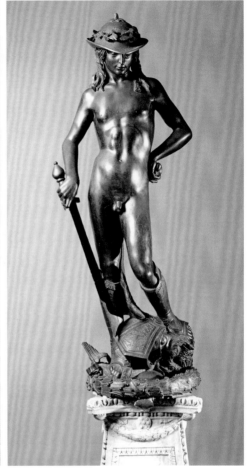

图 37 尼古拉·皮萨诺，讲道坛　　　　　　　图 38 多纳泰罗，《大卫》

神。严格地说，他不是阿波罗而是狄俄尼索斯，青春洋溢、自由自在，脸上带着
一抹梦幻般的微笑，脚下踩着的歌利亚（Goliath）也与经常出现在狄俄尼索斯
像基座上的萨蒂尔（Satyr）[1] 长得差不多。多纳泰罗一定见过狄俄尼索斯像，并
且把它与记忆中的安提诺乌斯像融合了起来；他也一定熟悉某些古代青铜像，因
为这件大卫像的质感简直与《拔刺的男孩》（Spinario）一模一样。虽然灵感的来
源显而易见，但《大卫》绝对是一件充满非凡想象力的原创作品，超越了我们对
当时艺术水平的期望。可想而知这件雕像首次亮相之时收获了什么样的评价。它

1. 希腊神话中半人半羊的萨蒂尔，以淫逸放纵著称。

独特得令人倍感好奇，甚至不同于多纳泰罗自己的其他作品。另一个多纳泰罗是梦幻的雕塑家，他纠结的是如何表达道德和情感，而不是形体的完美。然而创造了《大卫》的多纳泰罗像公元前 4 世纪的希腊人一样充满渴望，他利用微妙的张力和精致的变化为年轻的躯体赋予了亲切的魅力。多纳泰罗偏离古代比例规范的创新显而易见。他呈现的是一位真正的少年，胸部较窄，侧面也没有那些理想化的古希腊雕像那么圆润。他的模特还没有怎么发育，肯定比那些古希腊运动员更加年少。除了外表，造型方面也存在本质区别。在程式化的古代裸像中，宽阔结实的胸部由上腹部支撑，整体要符合规范——也就是之前提到的"拟肌胸甲"。相比之下，《大卫》以及后来文艺复兴时期所有裸像的腰部才是造型的兴趣中心，由此出发构建出其他部位。不过，多纳泰罗那个时代的人基本上都没有认识到上述比例规范和造型的变化，只是觉察到异教的神再次降临人间了。人们认为多纳泰罗和菲利波·布鲁内列斯基（Filippo Brunelleschi）拥有的天分近似于某种魔法，所以他们发现了古代世界的秘密，形体美就是其中之一。

在接下来的五十多年里，多纳泰罗的《大卫》没有后继者。原因之一就是15 世纪中叶佛罗伦萨艺术受到哥特风格的影响而发生变化，装饰性挂毯和低地国家的板上细密画风行一时，盖过了多纳泰罗和马萨乔（Masaccio）的英雄人文主义。另一个原因与佛罗伦萨人躁动的性格有关。阿波罗是静态的，神圣而又平和，但佛罗伦萨人生性好动，越激烈越好。安东尼奥·德尔·波拉约洛（Antonio del Pollaiuolo）和波提切利这两位 15 世纪末的裸像大师都十分注重表现力量或者狂喜，例如搏击的赫拉克勒斯或者飞翔的天使，波提切利只有一次在《圣塞巴斯蒂安》（St. Sebastian）中呈现了泰然自若的静态裸像。因此，尽管佛罗伦萨人最早接触到古代艺术，但从本质上来说，意大利中部地区描绘安静祥和场景的绘画更为古典，那里的艺术家还沉睡在哥特的梦境当中。皮耶罗·德尔拉·弗朗西斯卡（Piero della Francesca）的《亚当之死》（Death of Adam）中的裸像具有菲迪亚斯之前雕像的重要特征。背对我们撑着铲子的那个人看上去介于米隆和波留克列特斯创造的形象之间，亚当的兄弟姐妹和孙辈们则与《俄瑞斯忒斯与伊莱克特拉》（Orestes and Elektra，现藏于那不勒斯国立考古博物馆）里面的人物颇为相似。很难说这种古代风格在多大程度上是出于艺术家的本能或是研究的结果，不过我认为皮耶罗比现在的学生更加熟悉包括古代绘画在内的古代艺术。

皮耶罗的学生彼得罗·佩鲁吉诺（Pietro Perugino）那一代人，已经可以自由自在地参考记载古代艺术的各种图样书了。从佩鲁吉诺画的裸体素描里可以看出，翁布里亚式的和谐感被运用到了希腊化范本上：身材修长苗条，哥特式双腿婀娜多姿，但其中也包含了无拘无束的形式转变。拉斐尔也受到了类似的直接影响，以至于佩鲁吉诺表现非基督教意象的杰作《阿波罗与玛息阿》（*Apollo and Marsyas*，见图 39）在很长一段时间里被认作拉斐尔的作品。这幅画完美地呈现了 15 世纪古典主义风格。佩鲁吉诺根据他在乌菲兹美术馆画的写生习作描绘了人物的下半身，不过他把肩膀变得更加方正，由衷地为之赋予了普拉克西列斯式雕像的特征。温和的玛息阿肚腹突出，腿细得像纺锤，简直与农牧神别无二致；与之相比，阿波罗与赫库兰尼姆（Herculaneum）的青铜像一样高雅，体态完美，神态自信。这幅画的整体氛围完全在于其时间性，就像波利齐亚诺的诗与奥维德（Ovid）的诗类似，佩鲁吉诺的这幅画也与古画颇为相似。沃尔特·佩特（Walter Pater）喜欢用"讲究"（dainty）来形容文艺复兴时期的艺术，虽然"讲究"这个词目前已经不那么讲究了，但以前蕴含着与骑士风范有关的多重意义。这个词不能用在古希腊阿波罗像身上，不过站在佩鲁吉诺的作品前面，心中油然而生的就是"讲究"：既表现了珠宝镶嵌工匠般精妙的技艺，又代表了某些绝妙的想象。精明敏锐、训练有素的艺术家应该具有这样的品质。这位阿波罗甚至在战胜低级趣味之前就已经没有了太阳神的暴烈，更像是缪斯们的文雅领袖，并且在拉斐尔的《帕尔纳索斯山》（*Parnassus*）中又一次以最优美的形式代言了他执掌的领域。

此时，《观景楼的阿波罗》再现世间。考古发掘的具体情形已经无从知晓，不过应该是在 1479 年之前，因为它在基尔兰达约式图样书《画典》（*Codex Escurialensis*）里出现过两次，稍后不久在马肯托尼欧·莱蒙迪（Marcantonio Raimondi）的一幅雕版画中变成了大卫，可能就是多纳泰罗的大卫的前例。马肯托尼欧还以雕版画的形式记录了尚未复原的《观景楼的阿波罗》，为众多仿作带来了灵感。例如，曼图亚（Mantua）宫廷雕塑家、"复古先生"博纳科尔西[1] 制作的青铜小雕像，它与之前的阿波罗看上去几乎一模一样，以至我们甚至无法确定其创作

1. 全名Pier Jacopo Alari Bonacolsi（皮尔·雅各布·阿拉里·博纳科尔西），因为其作品的复古风格（antique）而被同时代的艺术家们称为"复古先生"（Antico）。

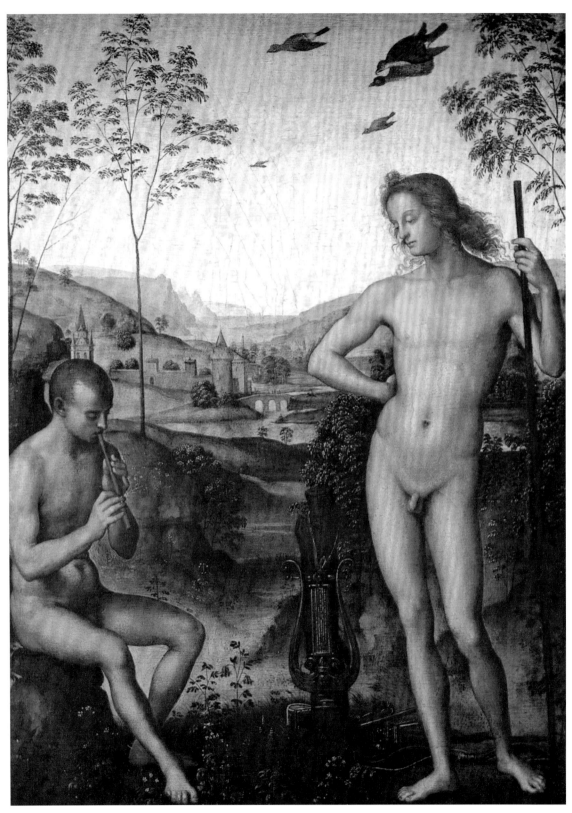

图 39　佩鲁吉诺，《阿波罗与玛息阿》，卢浮宫

年代；以及吉安·洛伦佐·贝尼尼（Gian Lorenzo Bernini）的《阿波罗与达佛涅》，也是如此。然而，一位无法看到"阿波罗"的艺术家却最先感受到了影响力。丢勒从来没有去过罗马，但他第一次到意大利之前一定看见过描绘著名古代艺术品的图样，因为他在自己的创作实践中已经参考了古代艺术的比例规范。在 1501 年返回家乡之后，丢勒立刻画了一幅男性裸体素描，男人手里托着一个燃烧的盘子，上面以镜像形式反写着"阿波罗"的字样（见图 40）。这个人物是"关于意大利的回忆"（souvenirs d'italie）的集合。比如，双腿来自根据安德烈·曼特尼亚（Andrea Mantegna）的作品制作的雕版画。从笔法和强调方式来看，丢勒肯定知道米开朗琪罗早期的素描，不过最重要的是《观景楼的阿波罗》为丢勒的阿波罗赋予了神性。宽阔、扁平、结实的躯干，不那么清晰的大腿轮廓线以及它们在腰部的汇集……种种特征都说明丢勒的素描比佛罗伦萨人那些躁动不安的人物画更加古典。这幅无懈可击的素描并不是丢勒最后一件古典风格的作品，它只是暂时掩盖了这位德国艺术家的真正信念：身体是令人好奇、令人惊讶的有机体。

拉斐尔对阿波罗的看法刚好相反。他只有一件直接描绘阿波罗像的素描流传至今。这件素描画在了《圣礼之争》（*Disputation of the Holy Sacrament*）草图的背面，虽然比较简单，却相当重要。或许可以这么说，自从拉斐尔来到了罗马，阿波罗的气质就开始出现在他的一些最优秀的作品当中。不仅是高雅的姿态，还有《观景楼的阿波罗》特有的"神的显现"，以及对神圣世界的向往等，都出现在梵蒂冈壁画中那些圣人、诗人和哲学家身上。拉斐尔学习吸收的本事无人能及，但他从来不直接挪用，因此"宗座厅"（Stanza della Segnatura）[1] 壁画中的三个"阿波罗"都是他的创造。在《雅典学院》（*The School of Athens*）里有一尊放在壁龛里的雕像，虽然拉斐尔有意识地把它描绘为古代雕像，但在结构方面显然不同于我们在多纳泰罗的《大卫》身上看到的那种古代艺术风格。《帕尔纳索斯山》的中央是一位和谐而又温和的神（缪斯的领袖阿波罗），他为了配合周围的基督徒克制了原本奥林匹斯神的骄傲。

除了公元前 4 世纪的古希腊人之外，还没有谁像米开朗琪罗这样关注男性

1. 原为教皇尤利乌斯二世的图书馆和办公室，之后重新命名为 "Stanza della Segnatura"，取自拉丁语对教皇职责和权力的描述 "Segnatura Gratiae et Iustitiae"，意为 "彰显恩典和正义"。

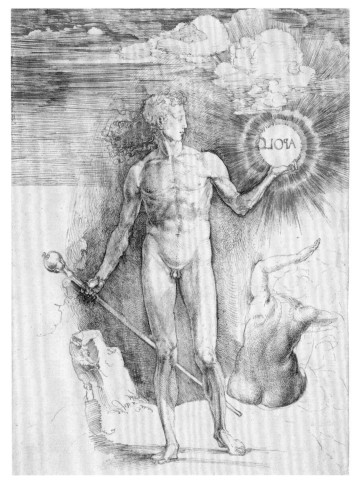

图 40　丢勒,《阿波罗》

裸体"神一般的"特征。"抓住了神性",乔治·瓦萨里(Giorgio Vasari)经常用这句话来形容米开朗琪罗英雄气概十足的作品。这并不是花言巧语,而是阐明了艺术家的信念,米开朗琪罗自己向卡瓦列里(Cavalieri)[1]致敬的时候也表达了相同的信念。这是情感催生的信仰。米开朗琪罗像古希腊人一样为男性美而激动万分,但他通过柏拉图式的严肃思考从情感中提炼了信念。激情澎湃的感性由此进入了理性的疆域。最初的冲动并没有失去,却获得了有意为之的和谐,这就

1. 意大利数学家。

是米开朗琪罗的裸像的独到之处。他创造的裸像既动人，又威严庄重。奥林匹亚的阿波罗只是威严，但一点儿也不动人，在后基督教世界之中只有米开朗琪罗的灵魂如此苦闷，因此在他的作品中从来都不会出现奥林匹亚式的冷静或者阿波罗式的理性。然而，世上只有米开朗琪罗有能力表现阿波罗这位"正义的太阳"不容置疑得近乎残酷的权威。

　　年轻的米开朗琪罗热衷于完美的古代艺术，他创作了许多模仿古代艺术的作品，有些甚至蒙过了当时的收藏家。从《酒神巴克斯》（Bacchus）可以看出，他模拟大理石仿作那种毫无生气的表面质感的手法已经娴熟到了怎样的程度。不过他的裸体素描从一开始就具有托斯卡纳式的活力，以及近乎神经质的细节表达，之前我已经以古代艺术平淡乏味的形式为例对比过了。卢浮宫收藏了一幅年轻男子裸体素描（见图41），神一般的身躯与菲迪亚斯式雕像一样修长，不过细看之下，又不是那么希腊化。轮廓线条生气勃勃，它们勾勒出来的造型如此丰富，如此流畅，悄无声息地遵循着古老的几何分割比例。我们移动着视线，从来没有如此心满意足。不过因为胳膊和左侧胸部的缺失，我们或许不得不注意到不完整之处，当然也可以因为整体的和谐感完全忽略它们。此外，还有几处解剖学上的细节值得关注，比如右侧的锁骨及其周边的肌肉，它们可能会让古希腊人觉得不舒服，但米开朗琪罗自己显然十分满意，他就是喜欢互相纠缠、紧密结合的形式。卢浮宫还有一件最为接近古代艺术的素描（见图42），画中的神既像墨丘利（Mercury），又像阿波罗，应该是米开朗琪罗根据记忆画的。这件素描比写生更为概括，动作也更简洁流畅，不过躯干已经明显增厚了（修改之后更加明显），这样的表现形式在他后期的作品里简直到了夸张变形的地步。然而，不能据此认为米开朗琪罗无视古代比例规范。正好相反，他认真研究了古代比例规范，而且很可能运用了普林尼描述的波留克列特斯提出的比例规范，现藏于温莎堡的一幅习作就是证明。米开朗琪罗在这幅习作中非常细致地标注了各种测量方法和结果，看起来像是在指导别的画家。他对波留克列特斯式站姿进行了适度夸张，因此肩膀与髋部的轴线形成了鲜明对比，肌肉也完全符合解剖结构。这幅素描是科学化的表达，米开朗琪罗显然没有打算使之理想化，所以最终的结果更像安德烈·德·卡斯塔尼奥（Andrea del Castagno），而不是波留克列特斯的风格。由此可见，缜密的思考、计算、理想化以及与科学知识的融合，最终成就了米开朗琪罗的杰作。

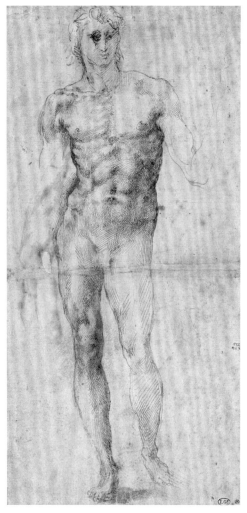

图 41　米开朗琪罗，《裸像少年》

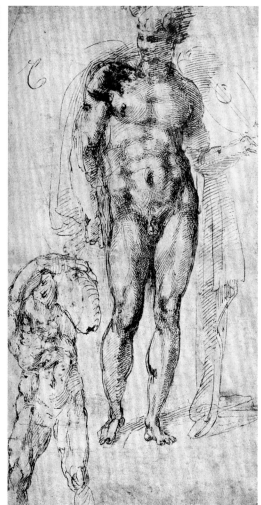

图 42　米开朗琪罗，《古代的神》

　　说到阿波罗，米开朗琪罗创作的最伟大的表现形式是他的第一尊大卫像。米开朗琪罗以米利都或者克里托斯《男青年》雕像的残片为基础构思了自己的创作，仅仅从躯干来看（见图 43），或许可以认为他长期以来对和谐感的追求至此已经达到了顶峰。对，表面上只是由肋骨和肌肉构成的起伏，但在它们之下孕育着风暴，正是这种内敛的特质让大卫的躯干有别于最具活力的古代艺术品。如果《大卫》依然以残片形式出现，我们会惊讶于米开朗琪罗对待古代主题的严肃程度。不过我们现在看到的是完整的人物形象：巨大的双手、紧绷的脖子、流露

出挑衅之意的脑袋，还有马上就要动起来的姿态，种种迹象表明他已经不再是阿波罗了。这个发育过度的少年激情四溢，却不那么稳重。他更像是人间的英雄而不是神。这件大理石像概括了米开朗琪罗在"伟大的洛伦佐"花园从贝托多·迪·乔瓦尼（Bertoldo di Giovanni）那里学到的信赖、崇尚古风的浪漫情怀，但同时也突破了这一框架。米开朗琪罗自己似乎并没有意识到这一点。我们讨论的素描显然是在《大卫》之后创作的，因此可以看出，时隔很久之后，他又一次回归了阿波罗式完美形象。其中最具象征意义的当属西斯廷礼拜堂天顶画中的觉醒的亚当（见图 44）。米开朗琪罗只是在这里勉强让步于已被广为接受的形体美概念，也是在这里，他呈现的完美身体被认为永久地打破了平衡。亚当的姿势与帕特农神庙三角山花上的《狄俄尼索斯》（见图 45）并没有多大差别，平衡

图 43　米开朗琪罗，《大卫》局部

的分布、高雅的放松感，以及基本造型，都一样，不过从整体效果来说，狄俄尼索斯与亚当的差别着实令人震惊！这是"存在"与"向往"的差别：狄俄尼索斯存在于自己不受时间影响的世界，遵从着一种内在的和谐规律；亚当则望向至高力量，再也不会得到片刻闲适。

米开朗琪罗还在另外两个裸像身上运用了某些阿波罗的特征，不过奇怪的是，它们之间存在不小的差别，甚至可以说是互为补充。其中一件是现藏于佛罗伦萨巴杰罗美术馆的大理石像，估计米开朗琪罗一开始打算把它塑造成阿波罗（箭囊依然可见），后来却变成了背着甩石机弦的大卫（见图46）。尽管具有一些阿波罗的特征，不过慵懒、性感的姿态实在无法解读为年轻英雄应该有的样子；这位圆润的少年完全缺乏米开朗琪罗早期人物形象的那种英雄气概。它像是一个梦，一首诗，吟诵着已然消失的浪漫，细节也有点儿模糊不清了。除了对形体美的崇拜之外，在结构、比例、动作、情绪等方面都已经看不到任何古代裸像的特征。

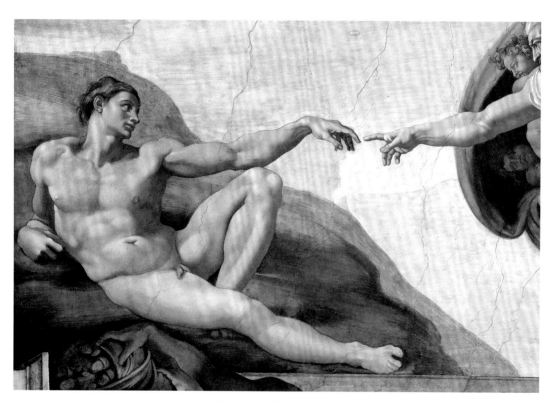

图44 米开朗琪罗，《创造亚当》

图 45　菲迪亚斯，约公元前 435 年，帕特农神庙的《狄俄尼索斯》

　　另一个裸像恰好相反，它就是西斯廷礼拜堂天顶画中的"最终的裁决者"耶稣（见图 47）。我们再一次看到了最初的阿波罗——具有创造和毁灭双重力量的"正义的太阳"。他的姿态甚至比奥林匹亚式阿波罗更加盛气凌人：一方面，热情地召唤受祝福升天的人；另一方面，严厉地谴责受诅咒下地狱的人。尽管身材比例并不是希腊式（米开朗琪罗没有打算抑制自己奇怪的冲动，结果耶稣的躯干变得越来越厚实，简直方方正正），但这位"全能者"依然是阿波罗式的。在文艺复兴时期，甚至最离经叛道的艺术家都保留了源自拜占庭的传统"裁决者"的拘谨形象，但米开朗琪罗抛弃了穿着长袍、留着大胡子的叙利亚式人物形象，转而从亚历山大大帝身上找到了灵感。出于征服心灵的目的，本来傲慢的脑袋稍做改变之后被安在了裸体运动员身上，如此一来，通过拥有破坏性力量的身体表现了神性的权威。再回头看看公元前 5 世纪古希腊的阿波罗，我们会发现菲迪亚斯裸像的气势在很大程度上依赖于人们潜意识里对奥林匹斯众神的惧怕。墨西哥艺

图 46　米开朗琪罗，《阿波罗—大卫》

术也差不多，除了爱之外，最有力量的情绪就是对暴怒的神的惧怕了。

　　准确地说，后来阿波罗的各种形象都缺少这种令人敬畏的气势，倒是变得有些自鸣得意，甚至令人生厌。普桑为 1641 年出版的一本书创作的扉页插图就是范例（见图 48）。为诗人维吉尔戴上桂冠的那位裸体年轻人腿短胸宽肩膀厚实，不过 16 世纪以后人们心目中的阿波罗就是这样，即使是普桑大师级的构图也改变不了此类人物的乏味。实际上，普桑通常都会圆滑地避开此类题材，比如会让阿波罗坐着，用衣服遮住三分之二的身体。然而，下一个世纪的新古典主义者缺乏普桑创造性的见识，只注意到这种得体的形式很容易模仿。温克尔曼确信最高形式的美应该摆脱了一切偏好，就像是纯净水一样。他的门徒安东·拉斐尔·门格斯（Anton Raphael Mengs）为阿尔巴尼别墅（Villa Albani）绘制装饰画

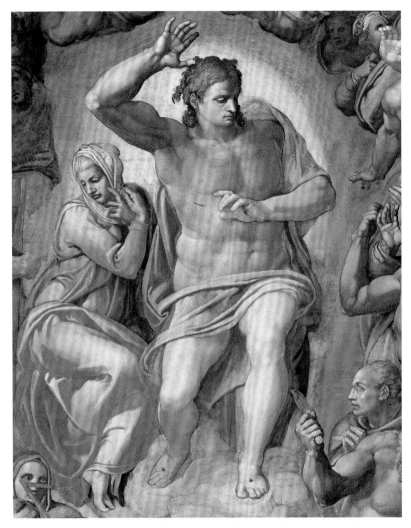

图 47 米开朗琪罗，《最后的审判》局部

的时候，觉得应该与画廊里的藏品保持一致，因此他的目标是理想化的平淡，比如《帕尔纳索斯山》中的阿波罗（见图 49）。缪斯们的这位领袖身材扁平，缺乏特征，仿佛处于非现实的另一个空间；他身边的缪斯们也实在让人提不起精神。不过，18 世纪的装饰画都是这样，在我们看来颇为荒谬，温克尔曼同时代的人对此却赞誉有加。接下来出现了一位才华横溢的肖像画家：安东尼奥·卡诺瓦（Antonio Canova）。卡诺瓦在当时可以说是自成一格，不过他创造的理想化形象实在有些荒唐可笑，比如现藏于梵蒂冈的《珀尔修斯》（见图 50），简直

图 48　普桑,《阿波罗为维吉尔戴上桂冠》,
1641 年版《皇家维吉尔》扉页

就是时尚版的《观景楼的阿波罗》伸长胳膊抓着夸张化的《隆达尼尼的美杜莎》
(*Rondanini Medusa*)[1] 的脑袋。阿波罗逐渐在人类想象之中失去了位置,与之相
关的所有信仰就此烟消云散,只有躯壳尚存,为学院派艺术训练提供了毫无内涵
的形式参考。

　　神话传说并不是突然之间失去光芒的。它们从人类社会的隐退经历了令人
敬佩的漫长过程,为想象提供了丰富的背景,直到某些狂热的"传道者"认为
打破神话才能使阿波罗获得救赎。在 19 世纪初唯物主义的喧嚣中消失的阿波
罗,在 20 世纪成为备受敌视的对象。这些暗黑之神从墨西哥、刚果甚至塔尔奎
尼亚的墓地升起,扑灭理性的光辉——大卫·赫伯特·劳伦斯(David Herbert

1. 之前藏于罗马隆达尼尼宫,现藏于慕尼黑古代雕塑展览馆(Glyptothek)。

图 49　门格斯，《帕尔纳索斯山》

Lawrence）[1] 算是未卜先知。冷静和秩序的个体象征遭到了集体疯狂和集体无意识的排挤。古希腊人很了解这些原始冲动，它们深深地嵌在古希腊信仰当中，是滋养了古代悲剧的源泉，当然，它们也通过酒神狂欢主题的浮雕和瓶画展现了美好的一面。我们将在后面的章节里讲述"酒神狂欢"催生了一系列裸体人物，它们比奥林匹斯众神那位冷静的代表拥有更长久的生命力。最早表现狂欢的是公元前 6 世纪古希腊陶罐上的萨蒂尔以及好像在跳伦巴舞的舞者，由此我们明白了为什么古希腊人觉得他们的艺术不能只是以此为基础。如果没有了有规律的和谐感，那么古希腊的艺术与周边赫梯（Hittite）、亚述（Assyrian）

1. 英国诗人、作家。

图 50　卡诺瓦,《珀尔修斯》

或者米诺斯(Minoan)的艺术就没什么不同了,会一样沦为装饰品、记录奇闻逸事的载体或者宣传的工具。这就是阿波罗残酷地惩罚玛息阿的正当理由。许多死气沉沉的作品和荒唐可笑的观点都是以"艺术与理性结合"的名义产生的,无论如何,这是一个崇高而且必要的目标,但不可能通过消极的方法或者置身事外的冷漠态度实现。它需要信仰,至少是受控的冲动。今天,在萨克斯矫情的悲叹当中,玛息阿似乎一雪前耻,不过真正的原因是我们不再具有接受、掌控身体的精神力量了。

III

VENUS I

第三章

维纳斯 I

　　柏拉图在《会饮篇》里提到过客人说有两个"阿佛洛狄忒"（Aphrodite），
一个是"神圣的纯爱女神"，另一个是"世俗的情欲女神"——后世所知的名
字分别是"神圣的维纳斯"（Venus Coelestis）和"自然的维纳斯"（Venus
Naturalis）。此番隐喻表达了人类内心深处的情感，因此从未被遗忘，甚至成为
中世纪和文艺复兴时期哲学思想的公理。简单来说，它维护了女性裸像的正当
性。自古以来，无来由的、偏执的肉欲在图像中得以释放，但欧洲艺术一直试图
找到一种方式使维纳斯不再世俗，而是更为神圣。艺术家基于个人的情感经验提
炼出了对称、度量、"从属原则"等方式方法。然而，要不是因为地中海地区人

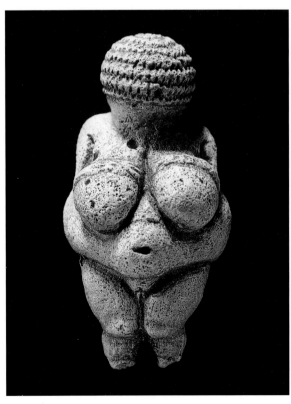

图 51　史前女人像　　　　　　　　　　　　图 52　基克拉迪群岛人偶

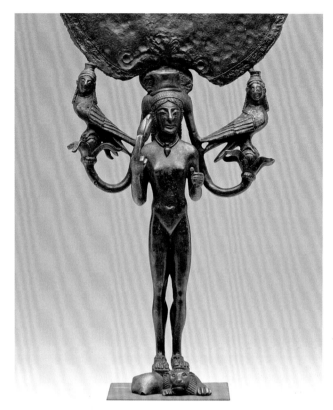

图 53　古希腊，公元前 6 世纪初，"阿佛洛狄忒"铜镜柄

们的心中从一开始就存在着某种女性裸体的抽象形象，那么维纳斯的"纯化"可能并不会发生。史前的女性形象有两种：一种以出土的旧石器时代小雕像为代表（见图 51），体态极为丰满，女性特征极为夸张，可以说是生殖崇拜的某种图腾；另一种以基克拉迪群岛（Cyclades）出土的大理石人偶为代表（见图 52），虽然雕刻人体并不容易，但此时的人偶已经表现出一些几何化规则。仿效柏拉图的说法，我们可以把它们分别称为"质朴的阿佛洛狄忒"和"精致的阿佛洛狄忒"。这两种基本形象一直没有消失，从艺术理论的角度来看，后来这两种"阿佛洛狄忒"之间的区别已经变得微乎其微，有时尽管看起来相当不一样，但在本质上仍然具有某些相同的特征。波提切利的维纳斯"诞生于细致缜密的思想海洋之中"，它的永恒带有极具穿透力的性感；鲁本斯的维纳斯虽然质朴无华，却同样不失性感。柏拉图把他的两位女神看作母亲和女儿；文艺复兴时期的哲学家们更有洞察力，把她们看作孪生姐妹。

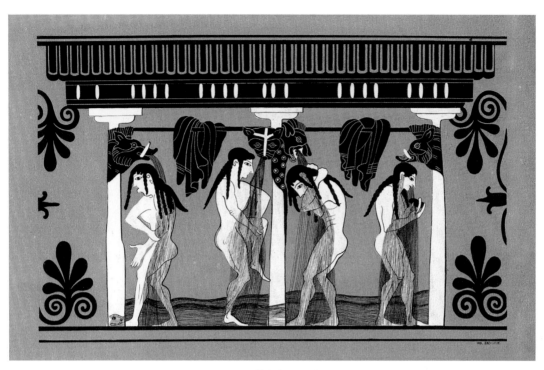

图 54　阿提卡，公元前 6 世纪，红绘陶罐临摹图

　　自 17 世纪以来，我们在艺术领域更习惯看到女性而不是男性裸像，而且似乎女性裸像更有吸引力。而以前并不是这样，公元前 6 世纪的古希腊没有女性裸体雕像，即使在公元前 5 世纪女性裸体雕像依然非常罕见。宗教和社会两方面的原因导致了这种情况。有证据表明，阿波罗的裸体是神性的表征，但阿佛洛狄忒的裸体却是禁忌，不能出现在古代仪式上，必须裹上袍子。阿佛洛狄忒从海里升起的传说，以及来自塞浦路斯的神话可能反映了一个事实：阿佛洛狄忒的裸体形象源于古希腊以东的地区。古希腊艺术里最早出现的阿佛洛狄忒具有明显的地域特征。比如，作为装饰出现在古希腊铜镜手柄上的阿佛洛狄忒[1]（见图 53），体态高挑苗条，看起来像是埃及人，丝毫没有后来阿佛洛狄忒像那般玲珑有致的模样。直到公元前 4 世纪，裸体的阿佛洛狄忒依然被认为与东方[2]的"邪教"有

1.　现藏于慕尼黑国家文物收藏博物馆（State Collection of Antiquities Munich）。
2.　此处指古希腊以东小亚细亚等地区。

图 55 古希腊，约公元前 500 年，红绘陶罐局部

关，主要是因为她美丽的胴体可能诱人堕入异端，倒是与普拉克西特列斯的模特
芙里尼（Phryne）被指责的道德问题无关。社会观念的束缚与宗教的禁忌同样
强大。在运动场上，古希腊男人可以一丝不挂或者只是稍微遮挡一下，但古希腊
女人必须从头到脚裹在袍子里。只有斯巴达人例外，他们的女人在运动场上裸露
着大腿，让其他地区的古希腊人甚为反感。我们可以据此断定，梵蒂冈收藏的
《女跑者》是一位斯巴达女人。除此之外，我们也不能小看古希腊"古怪"的生
活方式产生的影响。在品达的合唱歌和柏拉图的对话录里，都能找到他们对"男
男之爱"的诚挚赞颂：在当时的希腊，青年男子之间的爱情被认为比异性之间的
爱情更自然、更高贵。在兴高采烈地颂扬此种激情的过程中，理想之美的概念应
运而生，也因此并没有与"克里托斯的男青年"对应的女性形象。在早期瓶画上

图 56　阿提卡，公元前 5 世纪，陶俑

也很少见到女性形象，即使有，也像漫画似的粗糙。例如，藏于柏林博物馆的一个红绘陶罐上描绘了几位正在洗澡的女人（见图 54），她们更像是詹姆斯·瑟伯（James Thurber）[1] 笔下的卡通人物，与普拉克西特列斯的雕像根本不沾边。时间来到了公元前 5 世纪中叶，瓶子上的女性形象变得更为迷人了（见图 55）。女性的魅力就是女人的财富，艺术家当然要竭尽所能让她们看起来更加优雅、更加生动，不过此时甚至还比不上鸟居清长笔下的女人那般理想化。呈现女性形象的艺术品在当时远远算不上主流，能够幸存至今的自然也很少，现藏于卢浮宫的一件少女陶俑倒是很有意思，因为它非常直白（见图 56）。这件陶俑本来是要穿上

1. 美国漫画家。

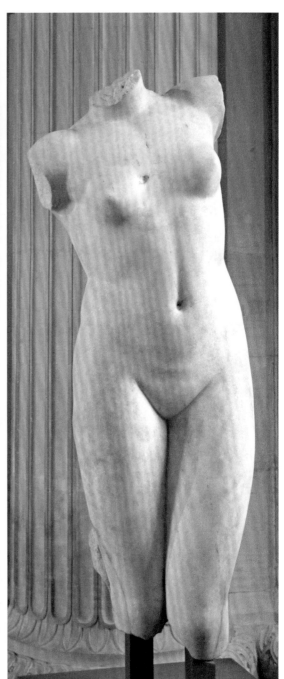

图 57　古希腊，公元前 5 世纪，《埃斯奎里的维纳斯》复制品　　　　图 58　古希腊，公元前 5 世纪，《躯干》复制品

衣服的，所以雕刻工匠并没有打算去掉材质本身不完美、不规则之处，反而证明了即便是公元前 5 世纪不入流的艺术家也能够准确地抓住人体特征。

这是维纳斯登场前短暂而散乱的序曲。此时的"维纳斯"尽管已经展现了些许活力和魅力，但没有包含对最终完美形式的追求，而按照我们的定义，这种追求正是裸体艺术的基础。不过在少女陶俑的同一时期有一件堪称杰作的裸体少女青铜像，这位挽着头发的少女可能是伊西斯（Isis）[1] 的女祭司。目前有两件大理石材质的复制品，其中较为完整的一件在罗马，被称为《埃斯奎里的维纳斯》（Esquiline Venus，见图 57），另一件仅存躯干，但看上去更为生动的在卢浮宫（见图 58）。毫无疑问，青铜像原来的样子在复制的过程中已经发生了变化，不过复制品并没有失去原本完美的和谐感。青铜像的作者可以被认作女性裸体艺术的先驱。诚然，这位埃斯奎里的少女并没有表现出经过提炼升华的女性美。她又矮又壮，骨盆的位置颇高，小小的乳房分得很开，今天在任何一个地中海地区的村子里依然能够找到这样敦实的村姑。阿里斯蒂德·马约尔（Aristide Maillol）[2] 声称仅在巴纽尔斯（Banyuls）[3] 一地他就能找出 300 个。她那些城里的优雅姐妹多半要笑话她粗壮的脚踝和更粗壮的手腕。然而，她敦实、匀称，又不失性感，可以看出她身体的比例经过了简单的计算，测量的单位就是她的头：身高七个头，双乳之间的距离是一个头，从乳房到肚脐、从肚脐到大腿根部都是一个头。虽然丢勒的作品告诉我们，计算可能会产生扭曲的结果。不过，更重要的是，此番计算表明雕塑家已经发现了我们称之为"造型要素"的女性特征。之后，乳房将变得更加丰满，腰更细，臀部曲线更圆润。但从本质上来看，造型要素将一直左右遵循古典风格的艺术家，直至 19 世纪末。在我们这个时代，马约尔终于为之赋予了新生命。

在普拉克西特列斯的《阿佛洛狄忒》之前，伟大的古希腊艺术里很少出现女性裸像，因此我们不必执着于研究对象是否全裸，应该纳入穿着轻薄贴身衣物的女性形象，也就是法国人所说的"薄纱裸像"。这种表现方式出现得很早，雕塑家似乎早就意识到适当遮住身体曲线的轻薄衣物反而能够增添神秘感，使作品更

1. 古埃及宗教信仰中的女神。
2. 法国雕塑家。
3. 法国南部地中海边上的小镇。

易理解。衣褶的起伏在准确勾勒四肢形态的同时，还留下了想象空间；强调令人满意的部位，遮挡不那么重要的部位；不好处理的过渡也可以因为流畅的衣纹而变得更加平顺。衣物的褶皱纹理让公元前 6 世纪少女立像变得如同古希腊少年一般漂亮，虽然不是严格意义上的女性裸像，但也很好了。在此必须详细说说堪称杰作的《路德维希的王座》（Ludovisi Throne）。裸体的女吹笛者（见图 59）显然不如披着薄纱的阿佛洛狄忒（见图 60）那般令人心动，她的姿态确实无法突出裸体的优势。正在侍女的搀扶下起身的阿佛洛狄忒则表明雕塑家发现了一个重要秘密：也许与我们最原始的生理需求有关，出于某些神秘的原因，胸部是最能吸引视线的部位之一。雕塑家把知晓的秘密运用在实践当中，巧妙地利用了转头动作产生的衣褶：它们勾勒出肩膀的轮廓，却被丰满的乳房撑平了。正因为这

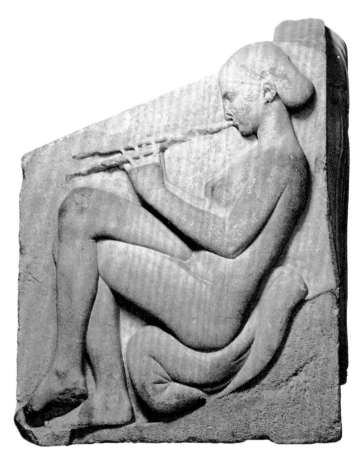

图 59　爱奥尼亚，公元前 5 世纪初，"路德维希王座"上的吹笛者

图 60 爱奥尼亚，公元前 5 世纪初，"路德维希王座"上的阿佛洛狄忒

些细致的衣褶，阿佛洛狄忒的胸廓才不至于平淡乏味，反而美得摄人心魄！侍女的腿在薄如蝉翼的裙子中若隐若现，性感得妙不可言。显然，爱奥尼亚和大希腊地区的艺术家们在如何处理贴身衣物的褶皱方面发展出了悠久的传统。接受过这种传统的训练，但又没有完全掌握造型技巧的一位艺术家创造了海仙女"薄纱裸像"，不过没能流传下来；另一位叫作帕奥纽斯（Paionios）的艺术家雕刻了《胜利女神》（Nike），其残存部分现藏于奥林匹亚考古博物馆。

帕奥纽斯的《胜利女神》几乎不带一丝古风。她的躯体年轻而又丰腴，倒像是提香（Titian）或者普桑早期作品里的裸女。帕奥纽斯一开始肯定是按照裸体造型的，后来添加的衣物并不是要遮掩而是要突出丰腴的体态。不过它缺少一种整体韵味，说明帕奥纽斯运用的表现方式很有可能并不是他自己发明的；他的同行已经完成了不少精美绝伦的"薄纱裸像"，只不过都没能流传下来。帕特农神庙的《命运三女神》（Three Fates）则非常明确地告诉我们,这肯定是在菲迪亚斯的监督下完成的，因此才保留了最高贵、最自然的女性特征。在公元前5世纪末,

图61　希腊化时期，《母性维纳斯》

"薄纱裸像"的传统孕育出一件著名的阿佛洛狄忒像。原作只存在于文献记载里了，流传下来的复制品倒是为数众多，都被错误地叫作《母性维纳斯》（*Venus Genetrix*，见图61）。有意思的是，残缺不全的复制品都很漂亮，相对完整的都很沉闷。现藏于卢浮宫的《母性维纳斯》是后者的代表，或多或少能够给我们一个大致的整体印象。罗马有一件基本相同的复制品，不过刚好与卢浮宫的那件左右相反，虽然仅存躯干部分，反而更容易让我们从中体会到雕塑家注入的情感。《母性维纳斯》的原作应该是出自菲迪亚斯的学生之手，著名浮雕《调整鞋襻的

胜利女神》（*Nike Adjusting Her Sandal*）估计也是同一个圈子艺术家的作品。这两位女神的克莱米斯袍[1]都从肩头滑落，祥扣落在了胳膊上，贴合身体曲线的衣褶在胸腹部略为撑开，把薄纱的效果发挥到了极致。不过，在"胜利女神"里，表现形体美是次要的，在"阿佛洛狄忒"[2]里却是主要的，流动的衣褶是为了突出效果。或许这是第一件赞颂性感的阿佛洛狄忒像，甚至具有某种神性。之前人们对女性特征的反应不是那么诚心诚意，不过从此以后我们就不必抱怨了。阿里斯多芬尼斯（Aristophanes）和欧里庇得斯（Euripides）的戏剧经常被用来证明在公元前 5 世纪的最后 25 年中雅典的女人获得了重要的地位。此外，同时期的雕塑也可以当作有力的证据：女性最为微妙的身体特征得到了前所未有的关注。古希腊雕塑家的这种敏锐甚至连后来的科雷乔或者克洛迪昂（Clodion）[3]都比不上。

　　这种美好的主题源于阿尔卡美涅斯（Alkamenes）的《花园里的阿佛洛狄忒》（*Aphrodite of the Gardens*），虽然普林尼和琉善对她不吝溢美之词，但我们连她穿没穿衣服、材质是大理石还是青铜都一无所知，考古学家也只能凭空想象罢了。慕尼黑国家文物收藏博物馆收藏的一件少女小像，是那个时期的女性裸体青铜像的代表（见图 62、图 63），从姿态和比例来看，她几乎就是罗马国立博物馆那件大理石像[4]的姐妹，只不过没穿衣服。她包着头巾，说明其年代不会比《埃斯奎里的维纳斯》晚二十年，古代雕塑就在那段时间里完成了演化。波留克列特斯的理想化均衡体态已臻完美，身体的重心放在右腿上，左腿微屈，似乎马上就要迈步。少女小青铜像也是如此。这种姿势本来是用于男性雕像的，不过某个天才偶然发现它也十分适合女性，而且后来在女性雕像里延续更久。这种姿势自然而然形成了臀部两侧曲线的对比：一侧婀娜地延伸到乳房，另一侧起伏不大，但延伸更长，十分优雅。女性裸像从这种美妙绝伦的平衡之中获得了延续至今的柔美。这种法国人称为"扭臀"（déhanchement）的动作极具特殊意味，它产生的曲线能够立刻抓住视线，揭示并且统一了两种认知：它是一条几何

1. Chlamys，古希腊服饰。
2. 原文如此，但按照上下文，此处应该指的是《母性维纳斯》，而不是"阿佛洛狄忒"。下一句中的"阿佛洛狄忒"也应该是"维纳斯"。
3. 原名克劳德·米歇尔（Claude Michel），法国雕塑家。
4. 指的是前文提到的《母性维纳斯》。

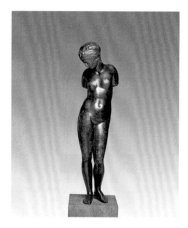

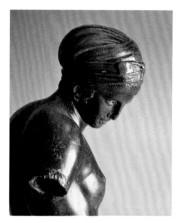

图 62　古希腊，约公元前 400 年，
《少女青铜像》

图 63　古希腊，约公元前 400 年，
《少女青铜像》

曲线；历史还告诉我们，它是原始欲望的生动象征。我们现在觉得这种姿势再正常不过，但似乎因为某种奇怪的认知局限性，埃及和美索不达米亚的雕塑家在此前数千年间一直都没有发现它。不过,它一旦被发现,就成为艺术领域最具影响力的姿势之一，包含了远远超越古希腊哲学范畴的各种心理模式。与之相关的艺术表现都受到了希腊的影响，尽管古板严肃的波留克列特斯可能对阿马拉瓦蒂（Amaravati）[1] 那些扭腰摆臀的雕像嗤之以鼻，但从本质上来说他也是有责任的。

　　或许令人难以置信，但慕尼黑的少女小像和《埃斯奎里的维纳斯》是公元前 5 世纪女性裸体雕塑的仅有例证。因为根深蒂固的成见，直到公元前 4 世纪才有人发现了阿佛洛狄忒的美；也因为同样的成见，科斯岛的人们拒绝了普拉克西特列斯的裸体阿佛洛狄忒，而选择了穿着罩袍的阿佛洛狄忒；不过，尼多斯人则因为他们的虔诚拥有了古代最著名的雕像。

　　普拉克西特列斯的《尼多斯的阿佛洛狄忒》（仿制品见图 64）大概是在公元前 330 年创作的，就在他开始参与修建摩索拉斯陵墓（Mausoleum）[2] 之后不久。无论普林尼记载的科斯岛人拒绝裸体阿佛洛狄忒的事是真是假，毫无疑问它更适

1. 印度东南部古城，案达罗艺术中心。
2. 原文"Mausoleum"，直译是"陵墓"，词源是波斯帝国总督摩索拉斯（Mausolus）。此处指的就是摩索拉斯陵墓，是古代世界七大奇迹之一。位于小亚细亚西南部的古希腊城市哈利卡纳苏斯（Halicarnassus），目前是土耳其城市博德鲁姆。

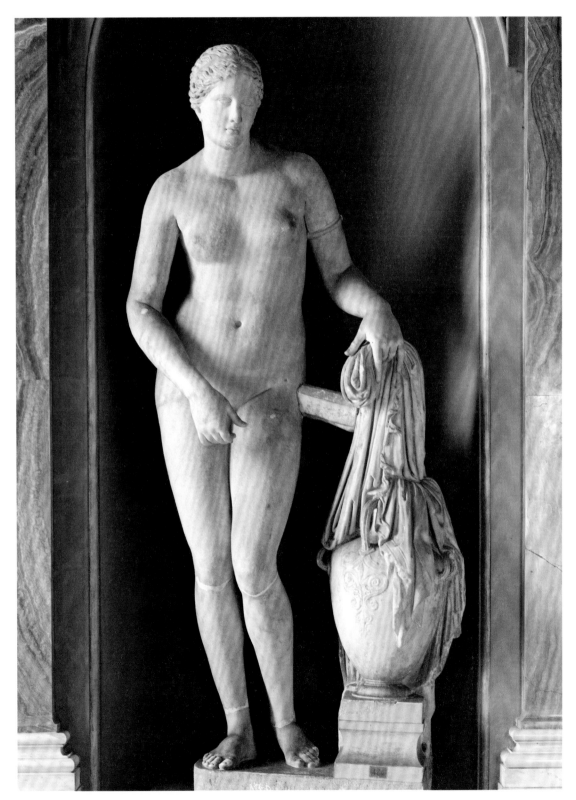

图 64　仿普拉克西特列斯，约公元前 350 年，《尼多斯的阿佛洛狄忒》

合尼多斯，因为地处小亚细亚东南半岛的尼多斯传统上一直崇拜阿佛洛狄忒。古代后期一位希腊作家留下了参观阿佛洛狄忒神庙的生动记载，不过要注意的是，之前人们经常把他与琉善混为一谈。古希腊神庙周围通常是平整的庭院，不过阿佛洛狄忒神庙周围是茂密的果树林，其间还点缀着成串的葡萄。在这片浓荫当中是一间不大的神殿，朝圣者从神殿的前门可以看到绿荫映衬下白得发亮的女神像。她正要迈入浴池中实施沐浴仪式，一只手拎着刚刚解下来的罩袍；嘴唇微启，露出优雅的微笑，但不失奥林匹斯女神的威严。这位"假"琉善和他的同伴倒是没有惊讶得不知所以，也没有假装不为所动。在他们的描述里，她就像是活生生的绝美尤物。其中一位实在按捺不住，竟然立刻跳上基座、紧紧地搂住了她的脖子。神庙的管堂倒是见惯了的，收了点儿钱就为他们打开了神庙的后门：他们欣喜万分，终于可以看到女神的背面了。当然，并不是所有的朝圣者都这么直白，比如认真的普林尼对她的描述就相当符合学者的身份。不过没人会怀疑她是肉欲的化身，正是这种难以抑制的神秘力量构成了她的神性。

在我们看来，这种情感似乎并不适合宗教崇拜，不过这是因为我们的宗教信仰基于希伯来文化，我们更习惯于文字描述而不是视觉刺激。与《雅歌》（*Song of Songs*）描述的意象相比，"尼多斯的阿佛洛狄忒"其实已经相当收敛且温和了。两者都源自同样的心理状态，甚至可能源自同样的信仰，因为掌管欲望的阿佛洛狄忒也是古代叙利亚的神，但放纵的性感经过了古希腊端庄稳重的礼仪的修饰，比如阿佛洛狄忒的手势：东方宗教中的阿佛洛狄忒的手指向了"力量之源"，尼多斯的阿佛洛狄忒则用手谨慎地遮挡了它。也许再也没有哪种宗教信仰能够如此平和、温柔又自然地融合肉欲的激情，所有看到她的人都能够体会到他们与野兽和神一样拥有相同的本能；在古希腊人心中，这样的美不只是普拉克西特列斯的创造，它本来就存在于模特芙里尼的身上。普拉克西特列斯创造的绝美神像丰富了古希腊世界，当然也少不了芙里尼的功劳。德尔斐（Delphi）热情的居民们还特地为她树起了一座鎏金青铜裸体像。[1]

从文献记载中只能知道这么多了。唉，我们已经看不到曾经显现的神迹了。现存 49 件《尼多斯的阿佛洛狄忒》全尺寸复制品当中没有一件可以让我们一睹原作的神采，哪怕是只有一丝一毫。原作表面是有彩绘的，因此无法仅仅通过浇

1. 古希腊人极少为凡人立像，因此这是莫大的荣誉。

铸复制，可能也不准直接复制。更为不幸的是，三件最好的复制品都收藏在梵蒂冈，不容易看到。其中被称为《观景楼的维纳斯》的版本显然是根据青铜像复制的，可能是普拉克西特列斯的原作经过了两轮复制的结果。相比之下，罗马科隆纳宫（Palazzo Colonna）收藏的《阿佛洛狄忒》尽管主要形体线条更加动人，但蠢兮兮的脑袋并不属于她，整体而言，与经常在花园里看到的那些雕像一样粗笨。普拉克西特列斯对纹理细节的追求堪称神经质，如此粗糙的仿制绝对是致命的伤害。在《赫尔墨斯》上依然可以看到的那种普拉克西特列斯创造的半透明质感才更适合阿佛洛狄忒。因此在五百年间，诗人、帝王，还有一船又一船的游客，都在尼多斯的神庙流连忘返，为她那震撼人心的性感所倾倒。

虽然普拉克西特列斯的《阿佛洛狄忒》直接迎合了感官的需要，但仍不失为理想化的创造，并且与艺术和谐感保持一致。虽然我们与她间隔了遥远的时空，但依然看得出来她属于"精致的维纳斯"一类。尽管个头高得多，但身材比例依然遵循《埃斯奎里的维纳斯》最初建立的简单形式。从整体上看，除了几何造型上的和谐之外，她还流露出一种恰如其分的平和、一种优雅的温柔，虽然与她勾起的性欲不那么搭调。在我们看来，她或许没有想象中那么性感，不过很可能是因为复制的水平实在惨不忍睹，后来不计其数的仿作也倒了我们的胃口。普拉克西特列斯创造的古典尤物在迟钝的效仿者手里变成了墨守成规的俗物。我们凝视着各式各样仿制的《尼多斯的阿佛洛狄忒》，看到的却是成群结队的女性大理石像，形态单调，与"性感"二字完全不沾边。

最为显而易见的谬误，就是把 19 世纪白色大理石裸体雕像当成艺术的象征。实际上，它们参照的范本往往并不是《尼多斯的阿佛洛狄忒》（见图 65），而是《卡皮托利尼的阿佛洛狄忒》（见图 66）和《美第奇的维纳斯》（见图 67）。从本质上说，后两件希腊化时期的著名雕像都源于普拉克西特列斯的理念，但与《尼多斯的阿佛洛狄忒》的差别相当明显。尼多斯的阿佛洛狄忒正要迈入浴池，但卡皮托利尼的阿佛洛狄忒似乎正在摆姿势，她有些害羞，可以说是自我意识的产物。无论是什么时候发展出来的，她的姿态倒是完整地解决了女性裸像带来的问题。与尼多斯的阿佛洛狄忒相比，卡皮托利尼的阿佛洛狄忒的变化虽然微妙，但也十分明确。身体的重量从一条腿转移到了另一条腿上，分配更为均匀，因此身体的各个轴线看起来近乎平行。尼多斯的阿佛洛狄忒的右手变成了卡皮托利尼的阿佛洛狄忒的左手，但头部的朝向是相同的。最明显的变化是卡皮托利尼的阿佛

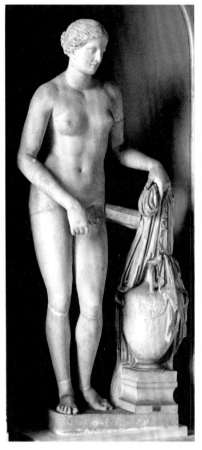

图 65 仿普拉克西特列斯，约公元前 350 年，
《尼多斯的阿佛洛狄忒》

图 66 希腊化时期，
《卡皮托利尼的阿佛洛狄忒》

图 67 希腊化时期，
《美第奇的维纳斯》

　　洛狄忒的右手动作：本来拎着罩袍的手现在弯向了身体，恰好位于胸部下方。这些变化都是为了实现紧凑感和稳定感。轮廓线条和各个平面都以引导视线为目的。虚抱身体的胳膊像是一道虚拟的"外壳"，突出了韵味。头部、胳膊还有承载体重的腿形成了一道坚实的线条，好比神庙的柱子。如果从尼多斯的阿佛洛狄忒注视的方向接近她，我们会发现她的身体是打开的，毫无防备；而卡皮托利尼的阿佛洛狄忒的身体是完全闭合的，这种形式在艺术史上被称为"含羞的维纳斯"或"端庄的维纳斯"。从姿态上看，卡皮托利尼的阿佛洛狄忒其实比尼多斯的阿佛洛狄忒更为真实，她的右手也没有要遮住丰满的胸部，细想之下，"含羞的维纳斯"这样的称谓相当合理。普拉克西特列斯的裸像更为直白，可能会引起

某些人的不快。考虑到这种状况，我们就能明白为什么后来的复制品都采用了"含羞、端庄"的形态，也能理解为什么在经历了两千年的种种不幸和变故之后，幸存下来的维纳斯基本上都是这种形态。

说来奇怪，维纳斯之所以在后文艺复兴时期获得权威地位，很大程度上要归功于著名的《美第奇的维纳斯》，虽然她几乎完全失去了整体韵味，却不容置疑地占据着乌菲兹美术馆的八角讲堂（Tribuna of the Uffizi）。韵味之所以遭到破坏，在某种程度上要归因于修复的右臂。本来右臂似乎是要遮住胸部的，但一点儿也不做作，真诚地表现了害羞之意。经过修复之后，右臂的弯曲过于突兀，破坏了整体线条的流畅感，无论从哪个角度看都显得十分生硬。《卡皮托利尼的阿佛洛狄忒》表露的丰富性感被简化成了做作的自鸣得意。她的身体线条自下向上逐渐收缩，汇集于普拉克西特列斯式的小脑袋，看上去就像表面优雅得体实则索然无味的维多利亚时髦女郎。这种情况似乎无法避免，时髦的优雅与理想的美丽竟然混淆了两个世纪。赞颂《美第奇的维纳斯》的文字几乎与赞颂《观景楼的阿波罗》的文字一样多，不过不那么站得住脚。甚至连认为完美"都是一派胡言"的拜伦（Byron）也在《恰尔德·哈罗尔德游记》（*Childe Harold's Pilgrimage*）里为《美第奇的维纳斯》写了一节诗句：

> 我们凝视，然后转过脸去，不知身处何处，
> 沉醉于她的美，目眩神迷，心里都是她；
> 那里——永远是那里——
> 绑在艺术女神凯旋的战车上，
> 我们是她的俘虏，永远不能离去。
> 走开！——不需要说什么，也不需要精确的辞藻，
> 大理石市场里的行话毫无意义，
> 那里都是迂腐的笨蛋——我们自己有眼睛……

不过拜伦全然没有用上自己的眼睛，与他同样阶层、同样秉性的大多数人都被时尚欺骗了，他也不例外。根据威廉·黑兹利特（William Hazlitt）的描述，威廉·华兹华斯（William Wordsworth）更为准确地把握了事实，对艺术也有更高的领悟：华兹华斯说自己在八角讲堂里转过身，背对《美第奇的维纳斯》睡

着了。无论如何，温克尔曼以降的优秀评论家们都认为《美第奇的维纳斯》是女性美的典范。很显然，区分做作与优雅、乏味与纯粹的那道细微的分界线已经悄然变换了位置。毫无疑问，这种区分还会继续波动，不过像腰围一样总是有个界限。我们之所以比伟大的评论家温克尔曼更清楚界限在哪里，是因为我们至少有幸看到了几件公元前 5 世纪古希腊雕像的原作，而他只能做梦了。看过奥林匹亚神庙的《赫尔墨斯》和雅典卫城的雕塑之后，再回头看看那些死气沉沉的《尼多斯的阿佛洛狄忒》复制品，我们尚且还能从中发现些许纯粹和安详，相比之下，《美第奇的维纳斯》只不过是画室里的大型装饰品罢了。

除了《尼多斯的阿佛洛狄忒》，普拉克西特列斯还为提斯皮亚人（Thespians）[1] 创作了一件阿佛洛狄忒像，腿裹在袍子里，胸部裸露。有几件复制品幸存至今，其中最完整的一件收藏在卢浮宫，被称为《阿尔勒的维纳斯》（Venus of Arles）。然而当我们凝视她的时候，心又会往下一沉，我们感受不到一丝一毫艺术家原本注入的情感，她好像是放在老式酒店台阶旁的装饰品，根本不想再多看一眼。这很大程度上要归咎于雕塑家弗朗索瓦·吉拉尔东（François Girardon），他在路易十四的授意下"复原"了她。吉拉尔东不仅为她加上了胳膊、改变了头部朝向，而且把整体线条修饰得更加柔和，只是因为路易十四不喜欢看到肋骨和肌肉。在阿尔勒还有一件青铜像，是根据搬到凡尔赛宫被修复之前的大理石像浇铸的。我们从中可以看到《提斯皮亚的阿佛洛狄忒》代表了一种卓越的构思，它比极其完美的《尼多斯的阿佛洛狄忒》贡献更大。普拉克西特列斯以哥伦布立鸡蛋的简单方式解决了雕塑领域的一个重要问题。通常完美、完整的造型需要某种细长的物体在下半部作为支撑，这个问题一直让雕塑家们感到绝望。普拉克西特列斯的解决方法十分简单明了：下半身围上衣物，上半身赤裸。如此一来，雕像拥有了坚实的基础，可以放心舍弃花瓶、柱子或者海豚之类的支撑物，也可以自由自在地安排手部动作。可惜他并没有充分利用新发现带来的自由度，不过事情有时候就是这样。《阿尔勒的维纳斯》看上去平淡无奇，不仅因为其表面处理缺少张力，更是因为原本的造型设计就是要突出平和感，这也就是复制品能够传达的全部内容了。特别需要注意的是，她身体的各个轴线几乎平行，因此失去了所有活力，这倒是给后来的雕塑家提供了发挥空间。在公元

1. 提斯皮亚是古希腊城市，大致位于现在希腊中部的提斯皮亚斯（Thespies）。

前 4 世纪出现了基于对角线的造型：阿佛洛狄忒把阿瑞斯的盾牌当成镜子架在膝盖上，欣赏自己的美貌。那不勒斯国立考古博物馆收藏的《卡普阿的维纳斯》（*Venus of Capua*）就是一件重要的复制品。不过这一造型蕴藏的可能性在经历了两百年的岁月之后似乎已消耗殆尽，大约在公元前 100 年，某位天才出于对立体效果的追求改变了造型，古希腊最后一件著名雕像《米洛斯的阿佛洛狄忒》（*Aphrodite of Melos*，见图 68）[1] 就此诞生。

《米洛斯的阿佛洛狄忒》是在 1820 年被发现的，在之后数年内，她取代了之前《美第奇的维纳斯》所占据的"不可动摇"的核心地位。虽然现在她已经失去了收藏家和考古学家的宠爱，但依然是大众眼中美丽的化身。铅笔、面巾纸、汽车等成百上千种产品的广告里都出现过《米洛斯的阿佛洛狄忒》的身影，向受众灌输完美的理想标准，当然，美容院的广告更是如此。即便有大量歌曲、诗歌和小说，还是不足以诠释她的美，《米洛斯的阿佛洛狄忒》的内涵实在太神秘了。"天时地利人和"的力量实在无法估计。《米洛斯的阿佛洛狄忒》名气的变化在某种程度上源于一次偶然事件：直到 1893 年，阿道夫·富特文格勒（Adolf Furtwängler）[2] 经过更为严格的分析，才证明它不是公元前 5 世纪的原作。之前人们一直以为它是唯一流传至今的古希腊立式女性雕像，而且头部居然还是完整的，因此享受了许多年由埃尔金大理石雕塑（Elgin Marbles）[3] 建立起来的至高无上的荣耀。埃尔金大理石雕塑因为不做作、不刻意的逼真、自然而备受赞誉，同样的评语也可以用在《米洛斯的阿佛洛狄忒》身上，尤其与古典主义冰冷生硬的裸像相比更是如此。她的持久影响超过了其他古希腊阿佛洛狄忒裸体像。如果说《美第奇的维纳斯》让我们想起了温室里的花朵，那么《米洛斯的阿佛洛狄忒》就像是玉米地里的大榆树。然而，说她自然未免像是在说反话，其实她是所有古代雕像当中最复杂、最精致的一个。创造了它的艺术家不但运用了当时发明的各种技法，而且有意识地尝试赋予它公元前 5 世纪的风格特征。她的比例就足以说明这一点。《阿尔勒的维纳斯》和《卡普阿的维纳斯》双乳之间的距离明

1. 米洛斯是希腊的一个岛。这件雕像是在米洛斯发现的，又被称为"断臂维纳斯"。按照卢浮宫的介绍和其他文献的描述，在发现之时，除了断成两截的身体之外，还有左臂的上半部分以及左手的残片。全身曾经有彩绘。
2. 德国考古学家、艺术史学家。
3. 埃尔金大理石雕塑又被称为"帕特农雕塑"，原本是帕特农神庙和雅典卫城其他建筑上的装饰，据说是菲迪亚斯和学生、助手们的作品，后来在 19 世纪初被埃尔金伯爵（Earl of Elgin）运到了英国。

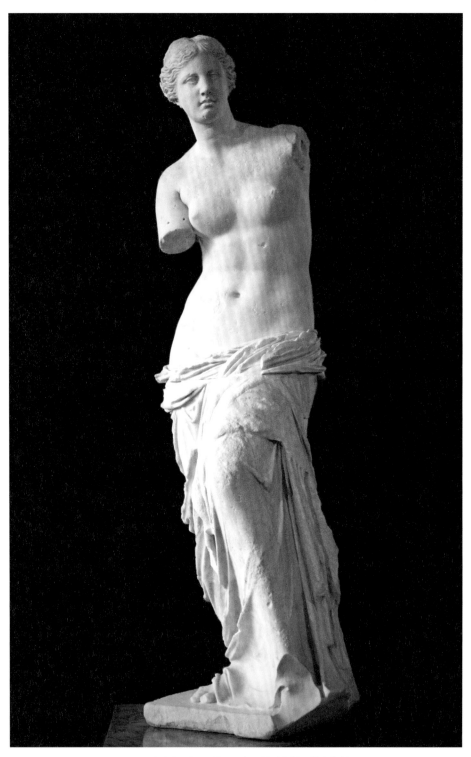

图 68　古希腊，约公元前 100 年，《米洛斯的阿佛洛狄忒》

显小于胸部到肚脐的距离，但《米洛斯的阿佛洛狄忒》恢复了古老的等距离设定。构成身体的各个平面过渡十分柔和，我们无法立刻识别出它们到底经历了多少角度的变化。如果用建筑术语来说，它属于融合了古典特征的巴洛克风格，也许正是因为如此，19 世纪的人们才把它与乔治·弗里德里希·亨德尔（George Frideric Handel）的《弥赛亚》和达·芬奇的《最后的晚餐》相提并论。甚至直到现在，虽然我们已经知道它不是来自菲迪亚斯的那个伟大时代，而且缺少所谓的现代"敏感性"，但依然称得上是最精美绝伦的裸体雕像之一，用最高贵也最空洞的当代话语来说，它"反映了自己的时代"。

　　从《米洛斯的阿佛洛狄忒》可以看出古希腊晚期的艺术家如何解决创作实践中遇到的问题。他们并不拥有创新的天分，只是把已经掌握的所有技巧糅合起来寻求突破。这种做法在艺术史中屡见不鲜，也没什么不光彩的。在古代中国和埃及这本来就是必须遵守的规矩。自文艺复兴以来，躁动的欧洲艺术也不是没有利用过融合的优势。不过需要注意的是，在女性裸像方面，几乎每一个想法都源于公元前 4 世纪。令 18 世纪法国艺术家和鲁本斯受益匪浅的《蹲着的阿佛洛狄忒》（*The Crouching Aphrodite*）就是一例。根据铭文的记述，这件雕像应该是希腊化后期比提尼亚（Bithynia）[1]的雕塑家多代尔萨斯（Doedalsas）的作品。不过公元前 4 世纪的一个双耳细颈瓶上已经出现了类似的姿势，而画瓶画的人来自卡米罗斯（Kamiros）[2]。似乎受到了斯科帕斯（Skopas）的雕像的启发，《蹲着的阿佛洛狄忒》出色的整体感一定可以上溯至那个造型艺术的伟大时代。

　　从希腊化时期和罗马时期早期的阿佛洛狄忒—维纳斯雕像来看，尤其是小型青铜像，其姿态的变化往往极具魅力和独创性。维纳斯可以正在戴项链（见图69），也可以腰佩战神之剑；从海中升起、正在拧干头发的维纳斯虽然颇为新颖，但也没有脱离斯科帕斯和普拉克西特列斯建立的基本形态。此外还有几个大理石像也十分出众，例如巴黎国家图书馆收藏的那件性感的躯干残块，说明亚历山大港某些杰出的雕塑家有本事改变古典的身材比例。不过，几乎所有幸存至今的大理石像都是关于过去的回忆或者混合着回忆，既没有活力也缺少新的冲动。甚至

1. 小亚细亚西北部，位于现在的土耳其境内。
2. 常见拼法 Kameiros，希腊罗德岛上的古城。

图 69　希腊化时期，《维纳斯》青铜像　　　　　　　　图 70　古希腊–古罗马时期，《昔兰尼的阿佛洛狄忒》

《昔兰尼的阿佛洛狄忒》（*Aphrodite of Kyrene*[1]，见图 70）也是如此：乍看之下，它自然优雅的气质立刻吸引了我的视线，但分析的结果证明它是古希腊–古罗马时期的一件仿作。不过，它的雕工比其他幸存至今的古希腊阿佛洛狄忒像都更为细致，依然涌动着性感，焕发出尼多斯的阿佛洛狄忒的神采。

　　《昔兰尼的阿佛洛狄忒》的韵味和比例提醒我们注意古代艺术最后的创新：

1.　常见拼法为 Cyrene，古希腊殖民地。

"美惠三女神"。文艺复兴时期的大量作品让我们以为三位裸体女性勾肩搭背的形式十分常见，但实际上在伟大的古代是看不到这种形式的。它的起源也是一团迷雾。如此复杂的群体形态可能参照了舞蹈动作，比如希腊的舞蹈里现在依然可以经常看到此类编排。估计是某位艺术家突发奇想，从一排舞者当中选取了三位，构成了对称的群像造型，让她们成为阿佛洛狄忒亲切、友善的伙伴。已经不可能确定这种创新出现的具体时间点了，不过从幸存至今的三女神群雕的比例来推测，这种形式大概始于公元1世纪[1]。我们现在能看到的三女神群雕的质量都不高，估计要么是当时的"普通商品"，要么是粗糙的仿作，或者是当地工匠迎合大众需要而制作的祭品，可能还没来得及奉献给神灵。锡耶纳的三女神大理石群雕（见图71）虽然在文艺复兴时期颇受重视，但也没有被当作杰作，大家只是认为造型和构思还不错。现藏于卢浮宫的三女神浮雕（见图72），虽然脑袋都没有了，而且雕工十分粗糙，但16世纪的艺术家们认为这件朴实无华的浮雕比之后的任何同类作品都更具完整性和一致性，我也这么认为。出于某种原因，裸体的三女神并没有遭受道德上的谴责，因此最先在15世纪得以重新出现在人们面前的裸体形象就是她们。此外，"美惠三女神"还早早地证明了人们放弃了自公元前5世纪以来一直遵守的古典比例规范。在庞贝的壁画中，她们的躯干变得相当长，从胸部到大腿根的距离相当于三个头长，而不是两个头长；骨盆很宽，但大腿又短得不合理，整体看起来似乎偏离了应有的造型（见图73）。有意思的是，古典裸像的这种变化早在公元1世纪庞贝被埋在火山灰下之前很久就已经出现了，可以说是反映了古典时期晚期的艺术特征。画壁画的人可能来自亚历山大港，他们在罗马帝国的角色大致相当于18世纪在英国揽活的意大利画匠。"三女神"还体现了东方艺术风格的影响，而这种影响在瓦解古典风格的过程中扮演了极其重要的角色。从陶俑就可以看出来，虽然亚历山大港的艺术也经历了希腊化，却从来没有完全摒弃埃及式宽胯窄胸。此外，在古代晚期[2]银器、绣品或者装饰雕刻中出现的裸体形象也都受到了地中海东部地区艺术风格的影响。

　　然而，如果把女性裸像的变化只归结于外部的影响就错了。与文明一样，艺

1. 原文是公元1世纪，但原文提及公元前的年代的时候几乎都不标注"BC"（公元前），所以此处存疑，而且"美惠三女神"主题的起源本来也没有定论。

2. Late antiquity，或者"近古"，通常指欧洲、地中海和近东地区从3世纪至8世纪的这段历史时期，具体划分也存在争议。比如按照上下文，此处"古代晚期"指的是古希腊、古罗马时期到拜占庭时期这段时间。

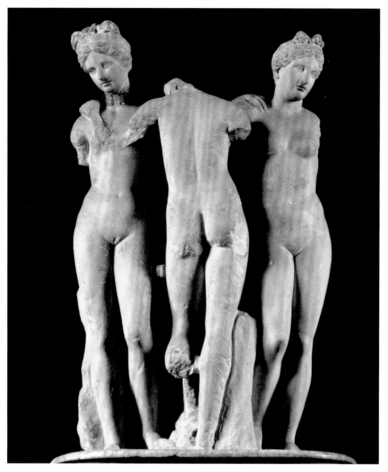

图71　古希腊–古罗马时期,《美惠三女神》

术风格的崩溃都是从内部开始的。在很大程度上,只要理想范式有所松动,就会出现迎合大众口味的变化,"三女神"就是代表。在整个古希腊,如果遇到漫不经心、能力不足、眼界狭隘的匠人,镜子背后或者廉价陶器上出现的裸体形象都会变得颇为奇怪。抛开能力不说,这种变化或许反映了一种朴素的现实主义。所有的大众艺术都会向最低的共同水准靠拢,因为从总体来看,现实生活中身材像土豆的女人可比尼多斯的阿佛洛狄忒那种尤物多得多。这种变化更加强调女性身体的生理功能,在此应该再次借用一下我开头的比喻:阿佛洛狄忒总是时刻准备着退回到最原始的粗笨模样。

　　我据以得出结论的古代晚期女性裸像的数量其实非常少,而且大多相当粗

图 72 古希腊-古罗马时期,《美惠三女神》

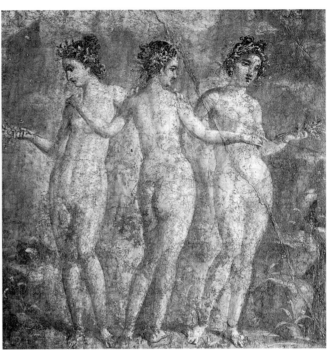

图 73 古希腊-古罗马时期, 1 世纪,《美惠三女神》

糟。实际上, 远在女性裸像在变成道德或者宗教斥责的对象之前就不是重要的艺术主题了。就我所知, 没有一件出自这个时期的女性裸像是公元 2 世纪以后制作的。维纳斯与其他艺术主题一样经历了相同的命运, 逐渐失去了本来的意义。她从宗教进入了娱乐, 从娱乐进入了装饰, 然后销声匿迹。当她再次出现的时候, 服饰、建筑、文字、思想和道德体系等人类的创造都已经改变了形态, 甚至女性的身体也改变了。在夏娃的身体里, 这位不幸的人类之母的谦卑与哥特风格共同孕育出新的传统。在意大利文艺复兴初期, 最早尝试新传统的艺术家已经流露出复兴古代经典裸像的意识。

文艺复兴之前有几次预示黎明破晓的"误报", 维纳斯的重新出现就是其一。在意大利各地都有不少埋得很浅的维纳斯像, 在中世纪也有偶然被发掘出来的可能。雕塑家吉贝尔蒂在他那本记录历史逸事的书中, 描述了一次 14 世纪中叶在锡耶纳的考古发掘。出土的雕像上面有"留西波斯"的铭文, 人们兴高采烈地把它立在了市中心的欢乐喷泉上, 锡耶纳首席官方画家安布罗吉奥·洛伦泽

蒂（Ambrogio Lorenzetti）还专门把它画了下来。然而，当时反对偶像崇拜的传统依然强大。1357 年，有一位市民发表演讲，指出自从雕像出土之后，许多灾难降临在锡耶纳："我们的信仰禁止偶像崇拜，灾难从何而来再明显不过了。"在当年的 11 月 7 日，人们遵照裁决把雕像取了下来，埋在了佛罗伦萨的地盘上，诅咒厄运降临在敌人头上。需要注意的是，锡耶纳的裁决与裸体形式无关，只是因为雕像是异教徒崇拜的偶像。吉贝尔蒂看过洛伦泽蒂的画，但在记述中根本没提到"裸体"二字，甚至没提到性别，只是说它的支撑是一只海豚，所以推测是阿佛洛狄忒像。在拉丁国家，裸像不过是给反对偶像崇拜的"圣像破坏运动"的熊熊大火加了几根柴火，其实在许多情况下，天主教会是接受裸体形象的。在阿佛洛狄忒被驱逐出锡耶纳的五十年前，设计锡耶纳大教堂的建筑师乔瓦尼·皮萨诺（Giovanni Pisano）为比萨大教堂讲道坛创作了一件与《含羞的维纳斯》几乎一模一样的复制品（见图 74），作为"四枢德"的象征之一。现在被认为代表了"节德"或者"贞德"的这件雕像创作于 1300—1310 年，是艺术史上最令人惊喜的"误报"之一。乔瓦尼的父亲尼古拉·皮萨诺还没有受到后来北方哥特风格的影响，因此能够自如地在基督教艺术中融入了石棺雕刻和浮雕的元素。但是对于意大利哥特风格的先驱乔瓦尼来说，消化吸收古典图像需要非凡的想象。可以这么说，他通过改变维纳斯的头部朝向和面部表情满足了基督教的需要。与身体一致的头部朝向通常代表当下的存在，但是这位维纳斯转过了脸，抬头望向未来的应许之地；右臂更加弯曲，手的位置高过了胸部并且完全遮住了它，引导我们的视线回到了她的头部。乔瓦尼发明的这种姿势后来成为渴望超脱尘世的重要表现方式，一再被其他艺术家采用，直到"反宗教改革运动"的狂热分子耗尽了它原本的意义。

乔瓦尼创造的人物形象与时代完全不符。我们还要再等上一百多年才能看到裸像又一次成为人性的崇高象征，而不再是以亚当和夏娃的形象出现的偶然。正如预料的一样，裸像的地位着实令人担忧。保守观点依然强大，简单而顽固地把裸像视为色情的象征。建筑师菲拉里特（Filarete）[1] 在艺术专论里描述了一套城市规划方案：修建一座"堕落花园"，其中的主要人物就是维纳斯。由此可见，

1. 全名Antonio di Pietro Averlino，Filarete 可以说是绰号，意思是"崇尚美德的人"。

图 74　乔瓦尼·皮萨诺，"节德"

当时符合大众品味的装饰艺术中少不了维纳斯的身影。她是遭受上帝惩罚的"尘世的维纳斯"，因此看上去并不完美（见图 75）。她只是脱掉了衣服的女人，态度倒是从容；轮廓线条在某种程度上遵循了哥特传统，大概是因为画匠也不知道其他表现方式。在大众之上还有一群学究气十足的哲学家，他们喜爱古董、嗜好视觉享受，千方百计地要把某些神性还给维纳斯。所谓的"千方百计"就是在晦涩而又做作的争论之中把维纳斯从肉欲的对象升华为灵性的楷模。不过在我们看来，她只是朴素的表达。当然，从现代理性的角度来看，他们的论证并不是论证，只是一系列托寓，二者的关系仅在偶然的想象、占星术甚至使用谐音时有所体现。

图 75　佛罗伦萨，约 1420 年，嫁妆盘画面部分

　　因此，要用中世纪的方法把维纳斯从中世纪的耻辱中拯救出来。然而，浮现在拯救者眼前、引领他们获得全新诠释快感的幻象还是古代的意象。马希利欧·费奇诺（Marsilio Ficino）无法抵抗这种意象，也不相信完美形式真的会导致什么危害，所以他围绕柏拉图的《会饮篇》构建了高深莫测的评论体系。虽然论证云山雾罩，图像却异常清晰。波提切利在种种比喻、变化、分解、反驳之中脱颖而出。他是颂扬维纳斯的最伟大的诗人，作品的魅力无法抗拒。我们不禁想要知道，波提切利到底从新柏拉图主义哲学幻想当中收获了什么，如果不了解新柏拉图主义哲学，我们就无法理解这位描绘了忧伤的圣母的画家怎么又创作了美好的《春》（Primavera）。波提切利与新柏拉图派哲学家过从甚密。

《春》和《维纳斯的诞生》原本都在洛伦佐·迪·皮埃尔佛朗西斯科·德·美第奇（Lorenzo di Pierfrancesco de'Medici）的别墅里，这位洛伦佐·美第奇是"伟大的洛伦佐"的堂弟，他的导师正是费奇诺。费奇诺给这位前途无量的富家子弟写过一封信，预言维纳斯将在未来五十年里保持她的地位。他认为洛伦佐"应该盯紧维纳斯，也就是盯紧人性。人性是绝美的仙女，她在天堂降生，得到的宠爱比别人多得多。她的灵魂和心灵分别代表了爱和宽容，她的双眼是庄严与高尚，她的双手是自由与辉煌，她的双脚是美丽与端庄。整体来看，就是克制与诚实、魅力与荣耀。噢，多美啊！"比科·德拉·米兰多拉（Pico della Mirandola）也写下了差不多的文字："她有女神做伴，凡人把她们分别称作妩媚、喜悦和华丽；三女神绝对代表了理想之美。"年轻腼腆的波提切利肯定听到过这些咒语一般的念叨，因为费奇诺和米兰多拉都是时常出现在他的赞助人身边的学究，虽然他无法完全领会其中的意义，但此番描述符合他对女神的想象。那么，具体的视觉形象又从何而来呢？这就是天分的神秘之处了。古代的石棺雕刻、宝石雕刻、浮雕或者阿雷汀陶器（Aretine ware）[1]残片，还有佛罗伦萨各个工作室流传的古代遗迹图册（类似于 18 世纪的建筑样式图册）都是波提切利作为参考的普通素材，然而他却创造了艺术史上最具个性、最令人难忘的女性形象——《春》里的"美惠三女神"（见图 76）。《春》比《维纳斯的诞生》早十年，更为重要的是，波提切利通过三女神找到了重返古典时代的方式：道学家虽然斥责裸像维纳斯，却把三女神看作真挚品格的象征，进而认可她们的裸像。我们已经无从知晓波提切利看过什么古代裸像了，或许是已经失传的浮雕，或许是描绘锡耶纳雕像的素描——类似的雕像在维也纳也有一件，据信是弗朗西斯科·迪·乔治（Francesco di Giorgio）的作品。无论如何，他通过希腊化时期的复制品触摸到了古希腊的脉搏，虽然无法亲睹古希腊的伟大艺术品，却与它们建立了极为密切的联系。波提切利意识到三女神的造型可能源于成排的舞者，因此利用薄纱褶皱的变化再一次让她们翩翩起舞。与第一次在古希腊出现的时候一样，在文艺复兴时期重新出现的美丽胴体受到了薄纱的呵护，又因为薄纱的存在而魅力倍增。

1. 常见拼法 Arretine ware，公元前 1 世纪至公元 1 世纪前后意大利阿雷佐地区制作的红陶器，表面通常有浮雕形式的装饰。

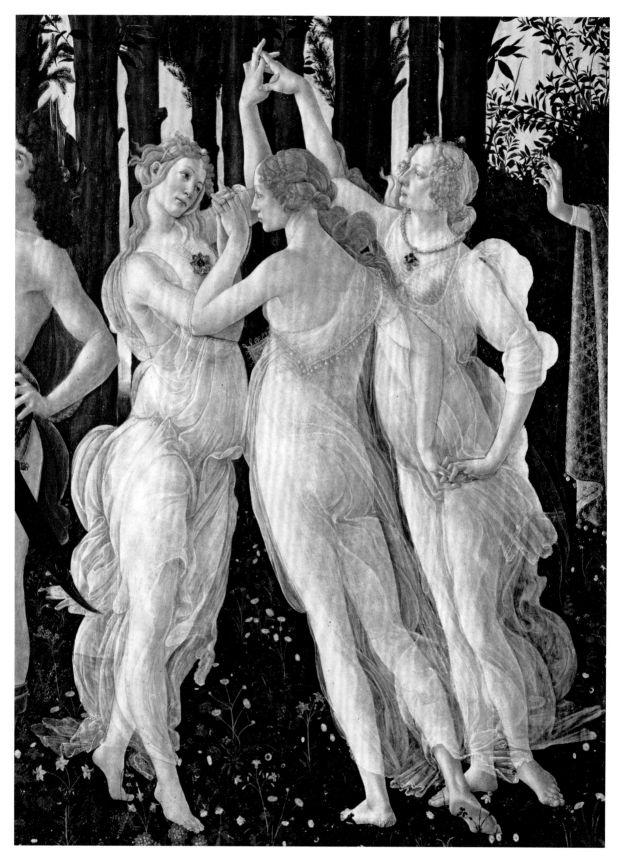

图 76　波提切利，"美惠三女神"，《春》局部

　　从波提切利对流动线条的处理手法来看，他显然受到了酒神侍女形象的影响。古希腊装饰图案中经常会出现酒神侍女，在后面的章节里，我将详细说明象征狂喜的酒神侍女可能是一位画家首先创造出来的。值得注意的是，与波提切利的"三女神"最为接近的形象就是赫库兰尼姆古画中的四季神。与古代丰腴的裸像相比，波提切利的女神更加苗条、柔软，不过与"罗马第一门"或者哈德良别墅的灰泥浮雕上的人物差别不大，所以他应该知道那些灰泥浮雕。真正的差别在于近乎神经质的表现手法和极为繁复的线条。波提切利抛弃了古典裸像［比如罗马国立博物馆收藏的《躯干》（*Torso*）］那种庞大身形，转而创造在薄纱下若隐若现的曼妙胴体。波提切利飞跃的想象力居然如此接近古希腊风格，简直令人难以置信！

　　要弄清楚他的想象力到底达到了怎样的程度，我们应该回头看看中世纪的艺术家是如何表现三女神的。在维也纳的一部手卷[1]中，三位怯生生的女士挤挤挨挨，身上披着毯子，似乎觉得自己有什么不得体之处。再看看波提切利的女神，她们可没有遮遮掩掩，身体化为了颂扬神圣之美的曼妙旋律，就像是克里斯托夫·威利博尔德·格鲁克（Christoph Willibald Gluck）谱写的乐曲，神圣却保有人性。总而言之，正是因为蕴含着人性，波提切利的女神才真正摆脱了古代艺术的窠臼。维吉尔（Virgil）的著名诗句提醒我们，古代文学当中浸透了感伤，不过视觉艺术中的感伤却极为有限。毋庸置疑，维纳斯的强大就在于从她的脸上看不到超越当下的思考。这是硕果中的硕果：去除了思考，身体就在某种程度上获得了永恒。后基督教时代的我们无法再度体会如此情形，我们无法去人格化。从这一点来看，乔治·德·基里诃（Giorgio de Chirico）的直觉倒是十分正确，他在戏仿古典主义作品的时候，用橄榄球般的形状代替了人物的脑袋。单从头部来看，波提切利的三女神极其真实，拥有各自的灵魂。如此一来，她们的身体就要承受额外的负担。她们因为完美的和谐而永恒，同时又颇为脆弱，因为从她们的脸上可以看出她们对现实世界并不抱有坚定的信念。

　　总而言之，《春》处在古典和中世纪思维的某一个平衡点上，波提切利的想象非常有启发性，是他把两个看似无法调和的概念融合在了一起。如同人文主义者把古典知识纳入学术思考一样，波提切利画中的人物把爱奥尼亚式优雅纳入了哥特式挂毯形式。新柏拉图派为了流畅地诠释象征符号而牺牲了推理，因此波提

1. 指本书图 18 所在的彩绘手卷。

切利并没有尝试强调空间感或实体性，而是为每一个对象创造了属于自己的优美形式，就像是放在天鹅绒上的一件件珠宝，并且按照各自的装饰特征构成了密切关联，好比按照内涵整合象征符号一样。此外，画中其他人物大多不是古典风格的。维纳斯打扮得端庄得体，像《圣母领报》（Virgin Annunciate）中的圣母一样抬起了手；正要从东风之神[1]冰冷的怀抱中挣脱的春天女神显然是哥特式裸像，她的表情和上腹部弧线类似于《豪华时祷书》（Très Riches Heures du Duc de Berry）里诱惑亚当的小夏娃，不过她更加丰满，看上去与画面另一侧的古典裸像更为和谐。或许波提切利自己意识到了把不同风格的人物形象放在一起的做法不能一直重复，因此十年后他在另一件非基督教主题的杰作之中，采用了更为接近古典风格的整体布局。

在《春》和《维纳斯的诞生》之间的那十年里，波提切利为了完成西斯廷礼拜堂的湿壁画在罗马生活了一段时间。在佛罗伦萨，古代艺术品都为数不多的收藏家手里，但是在罗马，到处都是古代的东西。打地基或者锄地的时候都可能发现古代那个理想世界的遗迹，似乎每一天晚上做的梦，第二天都能变成现实。帕拉丁山的灌木丛和葡萄园里到处散落着裸体雕像，没人会觉得害羞或者有什么异议，已经穿越时空抓住古希腊精神的波提切利当然知道这里的维纳斯与《春》里那位温柔女祭司的区别，虽然看起来都很完美。波提切利回到佛罗伦萨之后，他的赞助人洛伦佐·美第奇要求他根据波利齐亚诺的著名长诗《比武篇》（Giostra）[2]创作一幅画。诗中描述了女神从海里升起的场景，在波提切利的心里，完美的女神就是《维纳斯的诞生》中的裸体维纳斯（见图77）。波利齐亚诺的诗句几乎直接引用了《荷马赞诗》（Homeric Hymns），按照普林尼的记述，当年同样的诗句启发阿佩莱斯创作了《浮出海面的阿佛洛狄忒》。因此，可以说波提切利是在向古代致敬，《维纳斯的诞生》的整体构思也远远比《春》更为古典。当时流行的"挂毯式构图"是把人物当作装饰散布在哥特式鲜艳背景之上，不过《维纳斯的诞生》采用了集中紧凑的构图方式，人物极具雕塑感，像浮雕一

1. 此处说法不一，也有人认为应该是俄瑞斯（Zephyrus），希腊神话中的西风之神，不是东风之神。希腊春天吹西风，因此西风是"温和的风"，也因此与春天女神克洛里斯（Chloris）有关，克洛里斯又是花神，《春》中的克洛里斯嘴里长出了新生的植物。

2. 全名为《马上比武的洛伦佐·德·美第奇》（Stanze di messer Angelo Politiano cominciate per la giostra del magnifico Giuliano di Pietro de'Medici）。

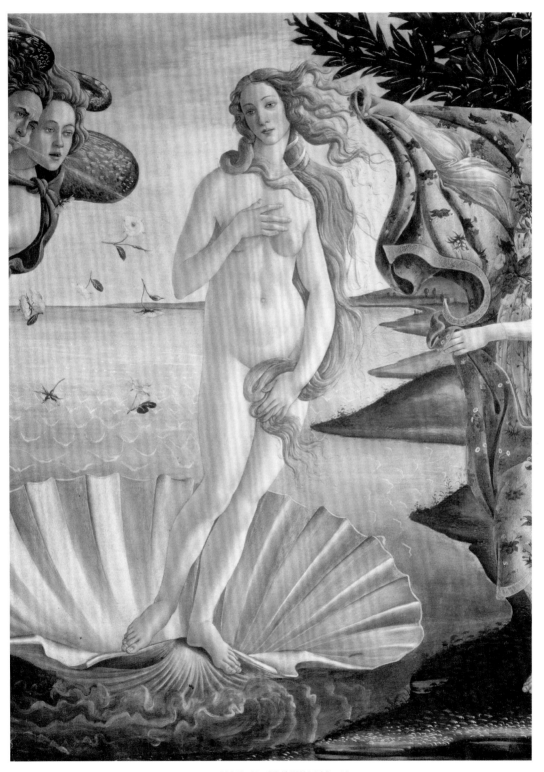

图 77　波提切利,《维纳斯的诞生》局部

般呼之欲出。但是从约翰·罗斯金（John Ruskin）[1] 开始，人们一般认为画中的维纳斯不是古典风格，而是哥特风格。因为虽然躯干的重要比例完全符合古典造型规则，但整体来看身体被拉长了。不过，与许多古希腊雕像相比，例如《美惠三女神》（见图 71），维纳斯身体被拉长的程度并不过分。其实更重要的区别在于韵味和造型。她的身体从整体上看符合哥特式象牙状曲线，而不是古代艺术极为推崇的竖直形态，也就是说，她的身体重量并没有平均地分配在中央垂直线的两侧。实际上，虽然身体的重量几乎都集中在右侧，[2]但她的双腿并没有要支撑身体——维纳斯不是站着，而是漂浮着。这幅画的整体韵味在任何古典构图里都不会有，它扩散到了每一个部位，微妙地影响了呈现效果。例如，她的肩膀并不像古典裸像那样是躯干的"楣梁"，而是顺着在空中飘浮的头发流畅地向下延伸到胳膊。维纳斯的一举一动都通过优雅的连续线条彼此相连。波提切利就像一位伟大的舞者，举手投足间都流露出完美的和谐，他凭借天生的节奏感把古代壮实的"含羞的维纳斯"幻化成"哥特式线条构成的无尽旋律"。这一点与 12 世纪凯尔特编织纹样的变化颇为相似，不过波提切利的表达要深刻得多，因为他敏锐地觉察到了人类面临的困境。流动的线条是视觉艺术中最为音乐化的元素，波提切利的维纳斯因此获得了形式和内容的统一。古典雕像的脑袋像南瓜一样永远面无表情，但波提切利的维纳斯绝对不是这样。每一位试图形容她的表情的人都会想到"若有所思"，但这个词无法翻译成希腊语或者拉丁语，因为古希腊和古罗马艺术中没有这个概念。波提切利也为圣母画上了同样的脑袋，乍看之下令人震惊，不过反复打量之后就会发现在纯粹的想象力里闪耀着人类精神的极致光辉。我们的基督教女神心怀怜爱、恪守道德规范，她的脑袋却可以放在赤裸的身体上，而且丝毫不违和，这就是"神圣的维纳斯"至高无上的胜利。

伴随着优美的旋律，从最原始的冲动之海升起的维纳斯并不拒绝感官的探求。她婀娜多姿的身体就像是表达肉欲之欢的某种象形文字。波提切利的笔触虽然简练，却时而坚决果断，时而犹豫不决，毕竟玲珑有致的裸体曲线神秘地唤醒了原始的欲望。

除了维纳斯，波提切利还画过另外一个女性裸像，也就是《阿佩莱斯的诽

1. 英国维多利亚时代的艺术评论家。
2. 原文如此，这是以观众视角为准，以维纳斯的身体为准应该是左侧。

图 78　波提切利，"真理"，《阿佩莱斯的诽谤》局部

谤》（*Calumny of Apelles*，见图 78）中的"真理"。对比一番就会发现其中性感特征的差别。波提切利又一次根据文献记载再现了古典名作[1]，不过这次古典美学完全没有影响到他，反倒是吉罗拉莫·萨沃纳罗拉（Girolamo Savonarola）传教、殉教的事迹深深触动了他。波提切利从此认为，即使去除了所有俗陋，感官享受依然十分空虚，而且令人鄙视。他转而寻找已经逐渐消失的中世纪魔幻魅

1. 指的是早已失传的阿佩莱斯的《诽谤》。

力，之前因为某些奇妙的偶然，那些人文哲学家使他与之隔绝。结果就是，虽然《阿佩莱斯的诽谤》中的"真理"不算丑陋，但可以说是最不性感的裸像。表面上看她与维纳斯有几分相似（不过我认为她出自不同的研究习作），其实所有线条都有些别扭。与维纳斯古典的卵圆形身体不同，"真理"的胳膊和头构成的形态像是中世纪钻石切面一般生硬；一缕长发绕过右侧身体，[1]却有意避免突出臀部曲线。虽然波提切利的笔触依然坚定而优雅，但每一处变化都表明他正处于痛苦挣扎之中：他不允许自己从中获得快感，哪怕是最微小的一丝一毫也要否定。在清教徒道德观的强迫下，他笔下的"真理"乏味得令人悲伤；只有面对从衣服里露出来的部分身体，例如"诽谤"的胳膊，[2]他才允许自己有一些生理反应。我们真应该向圣像破坏者说声抱歉，因为最严苛的道学家也会准许"真理"赤身露体。

波提切利与布莱克、埃尔·格雷考（El Greco）[3]和但丁·加布里埃尔·罗塞蒂（Dante Gabriel Rossetti）等艺术家一样，不断地重复自己创造出来的人物，他的工作室里曾经有许多"维纳斯"，但因为它们是萨沃纳罗拉所说的"异教徒的虚荣"，所以后来大部分都被毁掉了，只有两幅幸存至今，其中一幅收藏在柏林国家博物馆，有证据表明它出自《维纳斯的诞生》的草图，但并不完全一样。这位维纳斯独自一人站在黑色背景前，没有漂浮起来；为了保持平衡，身体更加弯向左侧。相比之下，另外一件虽然更为偏向哥特风格，但看起来反而与《维纳斯的诞生》差别不大。维纳斯们都很受欢迎，似乎还出口到了法国和德国，反正我不相信老卢卡斯·克拉纳赫（Lucas Cranach the Elder）1509年画的站在黑色背景前的裸体维纳斯是他自己的独创。[4]另一幅洛伦佐·迪·克雷蒂（Lorenzo di Credi）画的维纳斯也挺有意思（见图79）。画维纳斯需要有能够达至理想化的天赋，而克雷蒂是他那个时代所有佛罗伦萨画家当中最没有天赋的一位。他画的维纳斯，姿势学自"含羞的维纳斯"，从左手和双腿可以看出波提

1. 原文如此。
2. 原文如此。然而根据画面，露出胳膊的应该是穿着红黄色罩袍的"阴谋"（Conspiracy），穿着白蓝色罩袍的"诽谤"一手举着火炬一手抓着受害者的头发，几乎没有露出任何肌肤。
3. 本名Doménikos Theotokópoulos，"埃尔·格雷考"其实是昵称，意思是"希腊人"（the Greek），因为他是希腊血统，而且经常用希腊文在作品上签名。
4. 应该指的是《维纳斯与丘比特》（Venus and Cupid），现藏于圣彼得堡艾尔米塔什博物馆。

切利的维纳斯的影子，但无论如何都不足以让他摆脱世俗趣味。

　　还有一个 15 世纪的女性裸像值得一提，她就是路加·西诺雷利（Luca Signorelli）的《潘的聚会》（*School of Pan*，见图 80）[1] 中画面左侧那位高贵的女士。无论整幅画的确切寓意是什么，她肯定是自然天性的化身，简单而又纯真。从象征意义上来说，她是"世俗的维纳斯"；不过从形态上看，她像波提切利的"神圣的维纳斯"一样拥有理想化的几何形式。当然，她的处境完全不同。西诺雷利对古典艺术的温情基本上毫无兴趣，也没有打算遵从古典的比例规范，比如这位女神的胸部到肚脐的距离是哥特式的。不过从某些方面来看，她比波提切利的女神更具古风。身体相当有重量感，像是建筑一般全部的重量都落在平衡点上。她像是古代雕塑，极为简洁却极具表现力。我们将会在后面谈到西诺雷利对裸像的改变非常有个性，自成一体，几乎不需要进一步发展了。从十四行诗到交响乐，不朽的艺术形式都必须经历一步步的演化，每一个变化都是新的开始，其背后是各种思考的累积，下一位冒险家会带着它们继续前行。我们非常欣赏西诺雷利的个性化，不过从理想化

图 79　克雷蒂，《维纳斯》

1. 又名 "Education of Pan"。原收藏于柏林腓特烈皇家博物馆，毁于二战盟军空袭。

图 80　西诺雷利,"裸像",《潘的聚会》局部

　　形式的演变来看,还是拉斐尔的普遍性概括更为重要。

　　拉斐尔拥有各种各样不可思议的天赋,其中最能体现个性的应该是他通过感官意识掌控完美形式的能力。他创造的和谐感为人类赋予了可爱的完美形态,但从来都不是有意识地计算或者提炼的产物,而是源于与生俱来的悟性。因此在描绘维纳斯方面,他是至高无上的大师,简直是后古典时代的普拉克西特列斯。拉斐尔的雇主不可能有任何意见,因为从来没有哪位艺术家像他这样忠诚地服务于雇主。从他的画里,我们看不到完美的维纳斯,因为完美的维纳斯永远都在他的心里。拉斐尔同时代的人并不像我们这样在乎原作中展现的精湛技巧,他们在雕版画和学生的作品里探寻他的理想,现在我们也必须以他们为榜样了。幸运的是,拉斐尔最早的一幅画就是裸像,这幅现藏于法国尚蒂依孔代美术博物馆(Musée Condé, Chantilly)的《美惠三女神》(见图 81)完全是拉斐尔自己画的。《骑士之梦》(*The Dream of a Knight*)[1] 与《美惠三女神》本来是一组作品,但现在《骑士之梦》收藏于伦敦国家画廊。比较可靠的说法是,这两件作品

1. 常见的名称是 *Vision of a Knight*。

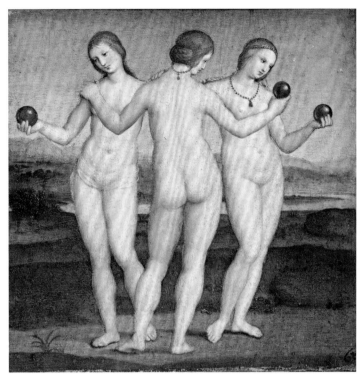

图 81　拉斐尔,《美惠三女神》

原本是为了劝勉年轻的西比欧尼·博尔盖塞（Scipione Borghese）承担起家族责任。拉斐尔摆脱了老师佩鲁吉诺教导的传统主题和正统风格之后，发现了古典艺术的本质，从此他不再需要拘泥于陈规旧俗就能实现古典艺术的表现风格。我们已经无从得知他到底看到过哪些古典的"三女神"，可能是锡耶纳的那组群雕最早在他的心中搅起了波澜，不过他画的三女神从姿势和比例来看更像是源自一块古罗马浮雕，当时那块浮雕的图样很可能已经流传得相当广泛。拉斐尔的小圈子一直追随着 15 世纪的旋律，或许是维拉内拉诗[1]，或许是三重奏，既朴实又精致，与波提切利缥缈的仙乐大异其趣。尽管她们的姿态出自艺术，但取悦我们的本事却源于天性，她们那甜美圆润的胴体如同草莓一般诱人。因此拉斐尔对古典风格的表现远比曼特尼亚后天习得的重构更为经典。海因里希·沃尔夫林（Heinrich Wolfflin）出色地定义了古典艺术的特征，例如简单明确的装饰、不

1. 当时流行的十九行诗。

图 82 拉斐尔,《勒达》

受干扰的轮廓线条、集中强调的重点等,拉斐尔一生下来就掌握了这一切。拉斐尔在佛罗伦萨学习期间画的男性裸像非常逼真,充满了无可匹敌的活力,但只有一幅女性裸像习作幸存至今。崇尚力量的佛罗伦萨人喜欢强壮的臂膀以及强烈的运动感,对温和恬静的维纳斯不感兴趣;拉斐尔顺从了他们的要求,一直保留着强调肌肉的某些造型习惯。然而《勒达》(Leda,见图 82)是一个例外,拉斐尔参考的对象既不是真人模特,也不是古代雕像,而是达·芬奇的研究习作。一年多后,拉斐尔接受委托开始为教皇装饰住所,他的第一件作品就描绘了"诱惑"的场景(《亚当与夏娃》,见图 83),夏娃的身体与勒达简直如出一辙。当然,拉斐尔必须变化一下姿势,不过左手的动作和头部的位置破坏了原本的韵味,说明拉斐尔对女性身体了解得太少。估计拉斐尔对这个夏娃相当不满意,后来又重新

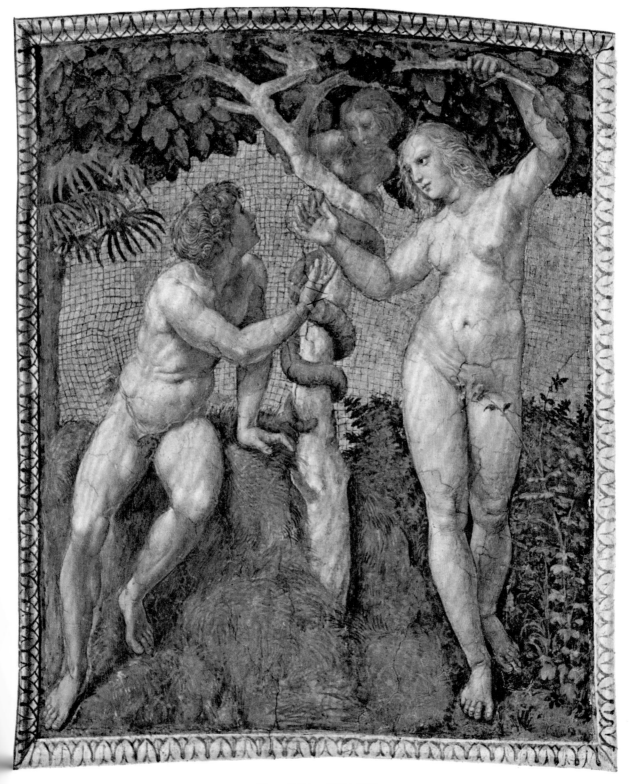

图 83　拉斐尔，《亚当与夏娃》

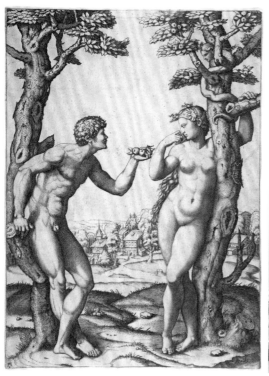

图 84　马肯托尼欧，《亚当与夏娃》

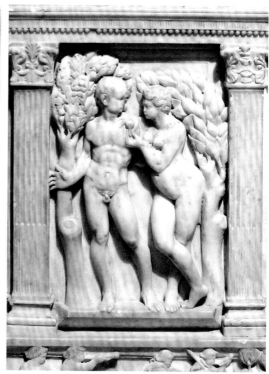

图 85　费德里奇，《亚当与夏娃》

创作了一幅"诱惑"，可惜现在已经看不到原作了，只能借助马肯托尼欧的雕版画一窥究竟（见图 84）。拉斐尔的这件作品更加令人难忘，他通过男人和女人的姿态表现了他们之间最根本的关系。亚当弓着身子靠在树上，满脸疑惑地看着他的伴侣；夏娃坚定的唇部线条象征着肯定的答案，胸部和手臂的曲线则把我们的目光引向她那颗任性的脑袋。在古典艺术里很少会强调这种婀娜的"扭臀"身段，拉斐尔正是有意通过这种方式表现了性别差异。我认为拉斐尔可能在锡耶纳看到过一件 15 世纪的浮雕：离锡耶纳大教堂的《美惠三女神》只有数米远的地方有一个安东尼奥·费德里奇（Antonio Federighi）雕刻的圣洗池，上面浮雕形式的亚当和夏娃（见图 85）与拉斐尔画的亚当和夏娃颇为相似。

　　在同一时期，拉斐尔为创作《奥尔良圣母》（Orléans Madonna）画了不少研究草图，其中一张草图的背面是拉斐尔画的第一个维纳斯（见图 86）。虽然当时拉斐尔可能并不是有意为之，能够保存至今也纯属侥幸，不过从中可以看出，

他对古典艺术是如此热情满怀！自从古典时代以来，没有别的艺术家像拉斐尔一样完整地消化吸收了裸体艺术的创作原则。拉斐尔的维纳斯严格遵从了《卡皮托利尼的阿佛洛狄忒》的卵圆形体态，也是身体转向后、脸转向前，而且更为坚决。她看上去居然如此古典！她也许正从海浪的泡沫里升起，不过显然颇有分量，她的肉体坦率地表明了这一点。拉斐尔与他的模仿者之间的重要差别就在于此。卡洛·马拉塔（Carlo Maratta）和门格斯还不如鲁本斯更接近于拉斐尔。

这位"浮出海面的阿佛洛狄忒"最终也没能成为真正的画作，不过也算是必然。拉斐尔当时正在为基督教世界的领袖工作，有非常多的机会接触到各种各样的资源，他很可能认真研究过"薄纱裸像"，比如最著名的古代雕像《母性维纳斯》和《阿里亚德妮》（Ariadne），并且把它们的韵味融入他要表达的精神和谐之中，通过壁画《帕尔纳索斯山》为我们带来了极为愉悦的享受。裸体的维纳斯也潜入了梵蒂冈，她一直秘密地躲在枢机主教比比恩纳（Cardinal Bibbiena）的浴室里，直到现在才出来见人。拉斐尔和他的学生为装饰这间迷人的浴室画的一些裸像后来被马肯托尼欧做成了雕版画，丰富了维纳斯的图像，为普桑那个时代带来了深远影响。

1516 年，阿戈斯蒂诺·基吉（Agostino Chigi）邀请拉斐尔装饰他在台伯河岸边新盖的法尔内西纳别墅（Villa Farnesina），不过他似乎已经错过了良机。建筑师巴尔

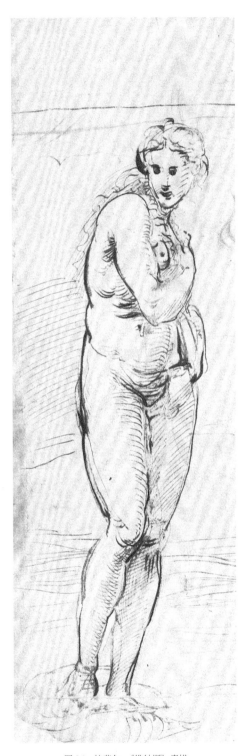

图 86　拉斐尔，《维纳斯》素描

达萨雷·佩鲁齐（Baldassare Peruzzi）已经雇了一位叫作塞巴斯蒂亚诺·德尔·皮翁博（Sebastiano del Piombo）的年轻画家，他曾经追随过乔尔乔内（Giorgione）。就在几年前，威尼斯人发现了把裸像放在风景当中营造温情气氛的方法，而且我们从《博尔塞纳的弥撒》（The Mass of Bolsena）可以看出，拉斐尔已经开始模仿威尼斯人对色彩的运用。因此，当基吉选定了"丘比特与普绪喀"的故事作为主题的时候，他期望能够看到一场形体美的盛筵，而且要比已经复兴的东西更加丰富翔实。唉，可惜他太晚了。拉斐尔已经劳累过度，不得不让学生继续完成他的构想。结果就是别墅长廊中的装饰画无法带来足够的愉悦感，也缺少我们从拉斐尔的素描里感受到的激情。虽然它们是大师的创造，但在期望的压力下，几乎变成了程式化的呈现，我们从保存下来的一些草图可以看到，在后来毫无敏感性可言的执行过程中失去了什么。作为壁画参照对象的《美惠三女神》素描本身依然充满了活力；《跪着的少女》（Kneeling Gilr，见图 87）像苹果一般甜美，寥寥数笔勾勒的轮廓和阴影就表现出丰满、结实的感觉。拉斐尔亲自到场才是最重要的，所以基吉把拉斐尔的情人关在别墅里，诱使拉斐尔不得不继续工作。

《嘉拉提亚的凯旋》是拉斐尔在法尔内西纳别墅里画得最好的一幅壁画，也只有这一幅是完全由拉斐尔自己画的。有证据表明，这幅画的创作年代比"丘比特与普绪喀"系列早几年，有一种后者缺少的神采。在拉斐尔的画里可以看到已经消失了的古代杰作的影子，比如那时候尼禄金宫的装饰画还没有完全褪色，拉斐尔在仔细研究之后，把淡影效果和浅金色调运用到自己的创作当中。拉斐尔对《嘉拉提亚的凯旋》的构思也最为上心。他曾经告诉巴尔达萨雷·卡斯蒂利奥内（Baldassare Castiglione），与传说中的那些古代画家一样，他也找不到足够漂亮的模特了，只好把几位模特最美的部位组合起来。实际上，《嘉拉提亚的凯旋》的灵感似乎并不是来自现实，而是其他艺术品，她的上半身很可能参照了锡耶纳石棺雕刻上的海仙女。总而言之，她属于"卡普阿的维纳斯"那一类，之前拉斐尔已经利用这种造型画过一位圣徒。维纳斯向下看着阿瑞斯的盾牌，嘉拉提亚却抬头望向天空。乔瓦尼·皮萨诺的《诱惑》中的"含羞的维纳斯"也是如此，说明后基督教时代的人们多么向往另一个世界啊。

嘉拉提亚漂亮是漂亮，但影响力不大。她处于大面积装饰画的中央，必须服从空间对称，这一点我将在后面的章节里详细讨论。总之，嘉拉提亚对维纳

图 87　拉斐尔，《跪着的少女》

斯形象的理想化没有太多贡献。在 16 世纪的前二十年，维纳斯的形象逐渐成熟，关键因素之一就是马肯托尼欧及其效仿者的雕版印刷画开始广泛流传。大量涌现的雕版画使人们得以接触到刚刚发现的古代文物，了解拉斐尔和威尼斯画派最令人印象深刻的创造。古代雕像残片在雕版画中常常被复原成完整的样子，有时很容易引起误解。比如有一幅乔瓦尼·安东尼奥·达·布雷西亚

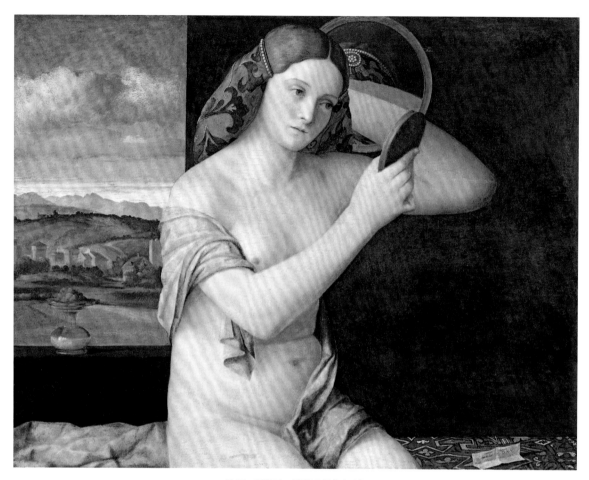

图 88　贝里尼,《盥洗室里的女人》

（Giovanni Antonio da Brescia）的雕版画，上面印有"最新发现"（noviter repertus）的字样，以《观景楼的维纳斯》的形态呈现了新发现的《尼多斯的阿佛洛狄忒》。然而，布雷西亚作为第一个记录重见天日的《尼多斯的阿佛洛狄忒》的雕刻师的荣耀因此而褪色，他推测的右臂与适当的姿势相去甚远，普拉克西特列斯的理想化全然不见踪影。马肯托尼欧的雕版画《跪着的维纳斯》倒是正确地记录了原作的特征。虽然为了满足文艺复兴时期对清晰度的追求，马肯托尼欧夸张了造型，但是与直接根据拉斐尔的构思制作的另一件维纳斯雕版画相比，这幅《跪着的维纳斯》相当古典，双腿交叉的方式与《拔刺的男孩》颇为类似。绝大多数尝试复兴古希腊风格的艺术家无法实现，也从来没想过要

实现的最终结果就这样出现了。

马肯托尼欧的雕版画证明了文艺复兴全盛期维纳斯的形象不是在罗马创造的，而是在威尼斯。长期以来，蒂罗尔地区（Tirol）与德国的交流十分频繁，与意大利其他地区相比，早期威尼斯艺术中的人物形象具有更加明显的哥特风格。安东尼奥·里佐（Antonio Rizzo）的《夏娃》几乎与康拉德·米特（Conrat Meit）[1]的雕像一样；乔瓦尼·贝里尼（Giovanni Bellini）的小型嵌板画《虚荣》（*Vanitas*）显然模仿了让·凡·艾克（Jan Van Eyck）或者梅姆林笔下的人物。然而贝里尼在1500年以后创作了更加优雅的《盥洗室里的女人》（*Lady at Her Toilet*，见图88），标志着威尼斯艺术另一阶段的丰满女人就此第一次亮相。这幅画看起来似乎没有受到古典风格的影响，但画中人物像是乔尔乔内的油画《田园合奏》（*Concert Champêtre*）[2]中那位坐在地上的女士的姐妹。贝里尼亲眼见过她吗？或者这位善于吸收长处的古典大师通过学生的眼睛看见了她？我们永远也不会知道了。不过根据目前的证据，我们可以说乔尔乔内才是真正创造了古典威尼斯式裸像的艺术家。那么，乔尔乔内从哪里找到灵感的？他或许在威尼斯和帕多瓦看到过几件古董，还有曼特尼亚的画和雕版印刷品，或许还有佩鲁吉诺的素描。正如我们从威尼托自由堡大教堂（Cathedral of Castelfranco Veneto）祭坛画中看到的那样，乔尔乔内还是古典简洁风格的领导人物。除了种种偶然因素之外，更重要的是，此时乔尔乔内对人体美的热切渴望超过了公元前4世纪以来的所有艺术家。此外，他突然发觉同时代艺术家也慢慢意识到如何运用色彩和造型表现这种渴望，以至于我们现在常常混淆他们的作品。不过乔尔乔内很快就找到了打开另一扇大门的钥匙，虽然有那么一两位把他推开跑到了前面，但在描绘裸像方面，我们可以确定他才是真正的开创者。虽然乔尔乔内的一些杰作没有流传下来，但是通过相关的雕版画和威尼斯德国商会大楼（Fondaco dei Tedeschi）的湿壁画我们可以看到，女性裸像几乎第一次成为装饰性主题的组成单元，《德累斯顿的维纳斯》（*Dresden Venus*，见图89）则最大限度地表现了乔尔乔内独特的优雅。

在欧洲绘画史上，《德累斯顿的维纳斯》的地位几乎与古代雕像《尼多斯的

1. 德国雕塑家。
2. 有学者认为《田园合奏》可能是提香的早期作品。

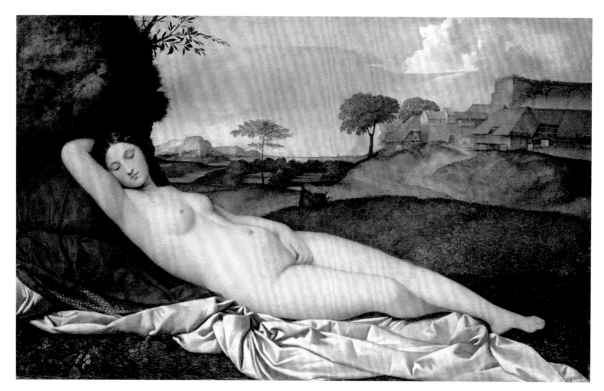

图 89　乔尔乔内，《德累斯顿的维纳斯》

阿佛洛狄忒》一样。她的姿态如此之完美，在接下来的四百年里，提香、鲁本斯、库尔贝、雷诺阿，甚至克拉纳赫等最伟大的裸像画家都继续以她为基础变化自己的构思。与《尼多斯的阿佛洛狄忒》不同，《德累斯顿的维纳斯》一直藏在卡马切罗别墅（Ca'Marcello），[1] 曾经在相当长的一段时间里鲜为人知。不过由她变化而来的提香的《乌尔比诺的维纳斯》（Venus of Urbino）和《帕尔多的维纳斯》（Venus del Pardo）从一开始就非常有名。乔尔乔内的维纳斯看上去非常泰然自若，以至于我们无法立刻识别出其渊源。她肯定不是来自古代，因为古代艺术里没有斜躺着的女性裸体形象，虽然有时在表现酒神狂欢的石棺雕刻的角落可以找到类似的人物。希腊化艺术也没有这样的先例。她的身体并不像下垂的枝条一般表现出古代艺术强调的重量感。她的形态保留了某些哥特特征，例如略

1. 《德累斯顿的维纳斯》与卡马切罗别墅当年收藏的《维纳斯》是不是同一幅一直存在争议。

微鼓起的腹部。或许她的原型是 15 世纪传统上画在嫁妆箱子里的裸体新娘。但除此之外，她的每一个部位都颇为浑圆，与哥特风格相去甚远。如果按照温克尔曼所坚持的说法，经典之美依赖于从一种可理解的形态向另一种形态的流畅过渡。那么可以说，《德累斯顿的维纳斯》就像所有古代裸像一般具有古典之美。

　　普拉克西特列斯的阿佛洛狄忒正要放下手中的克莱米斯袍，小心翼翼地走下浴池台阶。乔尔乔内的维纳斯却在熟睡，一点儿也不在乎自己一丝不挂，身后则是温馨的风景。然而，我们不会把她归为"世俗的维纳斯"。提香的《乌尔比诺的维纳斯》（见图 90）乍看之下与乔尔乔内的维纳斯十分相似，但乔尔乔内的维纳斯像是含苞欲放的花蕾，每一片花瓣都裹得紧紧的，不容亵渎。相比之下，提香的维纳斯是开放的花朵，僵局被打破，隐喻变成了现实。乔尔乔内的维纳斯的

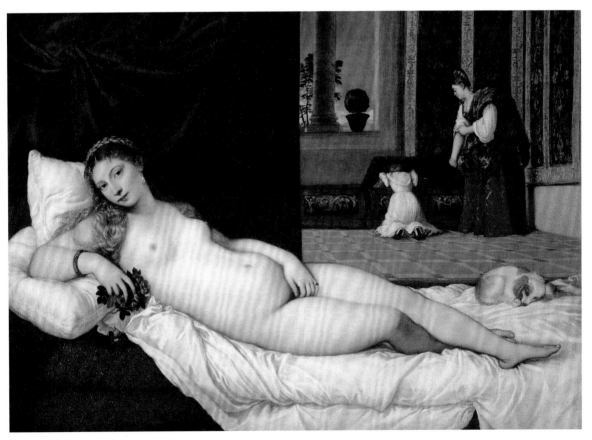

图 90　提香，《乌尔比诺的维纳斯》

胸部与脖子下缘构成的锐角三角形，在提香的维纳斯的身上变成了等边三角形。《德累斯顿的维纳斯》那种超脱尘世的哥特式姿态，让位于《乌尔比诺的维纳斯》活在当下的文艺复兴式满足。我们不需要通过是否闭上双眼或者眼神是否诱人，就能区分她是乔尔乔内的维纳斯还是提香的维纳斯。两位孪生姐妹之间存在着一种永恒的差别：乔尔乔内的维纳斯具有神圣感。时代的微妙平衡孕育了波提切利的《春》，也成就了超脱尘世的裸像，然而这种情况不会延续太久了。《田园合奏》是乔尔乔内风格的极致表现，但其中的裸像都已经失去了哥特式纯真。她们不再是花蕾，而是意大利夏天盛开的花朵。我们进入了"世俗维纳斯"的世界。

IV

VENUS II

第四章

维纳斯 II

在佛罗伦萨，神圣的维纳斯从新柏拉图主义的海洋中缓缓升起；在威尼斯，她的姐妹则诞生于更现实的环境，她们在又厚又软的草地上、茂密葱郁的森林中，还有古朴稚拙的水井边。因此在之后的四百年里，画家们都认为"世俗的维纳斯"原本就是威尼斯人。然而，颇为吊诡的是，第一位把女性裸像当作创造与生长的标志的文艺复兴艺术家却是佛罗伦萨人达·芬奇。从 1504 年到 1506 年，达·芬奇至少构思了三幅《勒达与天鹅》，最终完成的一幅被送到了枫丹白露宫，一直保存到 17 世纪末。达·芬奇创作这个题材的动机并不清楚。从表面上看，此类题材根本就不适合他。达·芬奇从不为古代神话所动，也没有耐心去了解新柏拉图主义的幻想，也不在乎从古典裸像发展而来的和谐几何形式。更重要的是，无论从情感还是欲望的角度来说，达·芬奇对女人没兴趣。女人无法在他心中激起任何欲望，相比之下，他更加好奇繁衍生息的秘密。他把性行为当作生长、衰老、重生过程的一个环节，对他来说，这种永无止境的变化正是孕育所有知识的奇妙土壤。大约在 1504 年，达·芬奇开始从科学的角度研究繁衍，与往常一样，他在探索各种问题的同时都要绘制精美绝伦、准确无误的图解。与系列解剖图一同问世的，就是第一幅《勒达》素描。

即使没有其他证据，流传下来的众多《勒达》复制品（见图 91）已经足以让我们确信达·芬奇的意图是把她当作繁衍生息的意象或象征。他创造了一种十分巧妙的姿势以突出《尼多斯的阿佛洛狄忒》及其后继者有意遮挡的身体部位。没错，这种姿势与古代裸像颇为相似。在罗马国立博物馆有一块石棺雕刻（见图 218），其中的女祭司胳膊弯向胸部，下半身毫无遮挡。我们几乎可以确认达·芬奇见过类似的形象，不过"创造"这个词还是成立的，那位古代女祭司的胳膊遮住了胸部，但达·芬奇有意通过类似的动作显露出胸部，为之增添了东方式风采。"东方式"是我们首先想到的用来描述勒达的形容词：扭动的臀部、流畅的造型和线条，还有最为重要但略显多余的某种热带风情，都是"东方式"特征。达·芬奇意识到了这一点，正如温莎堡收藏的草图所呈现的那样，原作中的勒达身边是茂密的树林、卷曲的青草、直立的芦苇。达·芬奇不可思议地将情感与科

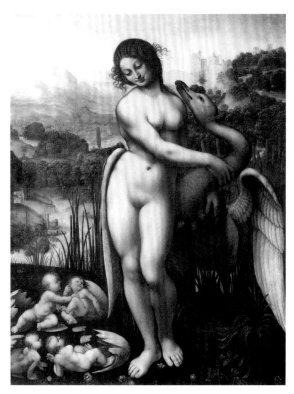

图 91　切萨雷·达·塞斯托（Cesare da Sesto），
达·芬奇《勒达》的复制品

学融合在一起，我们在他的作品中经常会看到"自然"比人体更具生命力。

　　然而，即使考虑到复制品的糟糕品质，我们也很难相信达·芬奇的《勒达》原作会有多大吸引力。情感一定会影响敏感性。在欧洲绘画中，大概只有安格尔的《土耳其浴室》（Bain turc）可以拿来类比。即使安格尔当时已经 82 岁了，但依然情欲高涨，他笔下印度风格的妖娆人体或多或少让人觉得有些不安。相比之下，达·芬奇的《勒达》依然不失为天才之作。从姿态到发式，甚至脚下的草地，无一不流露出成长的痛苦和纠结。不在乎情感与不理会哲学的态度倒是达成了微妙的和谐，达·芬奇依然想方设法要通过形式和象征的一致性吸引我们的目光。世俗的维纳斯由此孕育而生。

　　可以说，达·芬奇的《勒达》理性甚至科学地表现了"世俗的维纳斯"，而就在同一年，"世俗的维纳斯"也在威尼斯人的情欲想象中逐渐成形。威尼斯人是否知道达·芬奇的构思？这个问题已经无法回答了。达·芬奇的其他作品对威

尼斯艺术有一定影响，那时乔尔乔内和提香开始把裸体人物置于树丛中、草地上了，所以没有理由认为《勒达》的素描或者复制品还没有流传到威尼斯。尽管乔尔乔内和提香的画里确实没有与之特别相似的形象，但是侧身扭转的姿态却与开放式正面呈现的威尼斯风格十分不同。威尼斯第一幅表现"世俗的维纳斯"的伟大作品就是现藏于卢浮宫的《田园合奏》（见图 92）。

　　按照佩特这位英国评论家的说法，《田园合奏》的目的在于通过色彩、形式以及彼此的关联创造出一种意境。我们的参与是感官的、直接的。它并没有涉及叙事，最有本事的象征符号专家也无法为之穿凿附会出什么故事。不过画中的场景并不新鲜，自从 14 世纪以来，艺术家们就相当喜欢描绘郊游野餐。然而《田园合奏》自有独到之处：女士们都没穿衣服。乔尔乔内似乎希望说服我们自然接

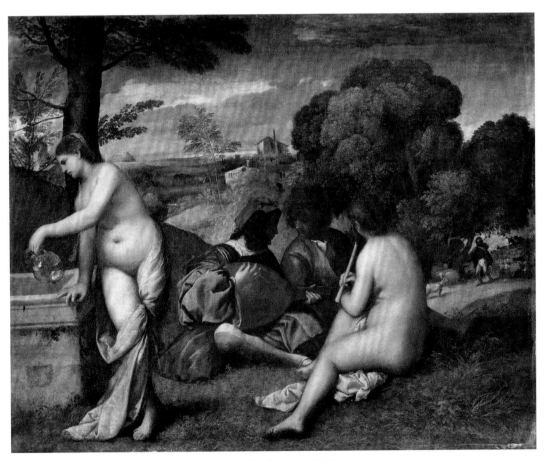

图 92　乔尔乔内，《田园合奏》

受不同寻常的自由。肯定有一些视觉和文学作品强化了他的想象，使之越发清晰。比如关于"酒神狂欢"石棺雕刻的记忆，坐在角落里的裸体侍女就是线索，后来提香把她们的形象运用得十分出色；还有关于古代艺术人格化的记忆，自然界每一个令人愉悦的对象——泉水、花朵、河流、树木，甚至难以捉摸的回声，都可以被想象成美丽的少女；还有奥维德和维吉尔的想象与黄金时代的神话融为一体。裸体之所以能够融入风景当中，一是因为它本来就被当作自然界各种元素的象征，二是因为远古时代的人类本来就没有衣服阻隔他们与大自然的亲密接触。"裸体"是阿卡迪亚式田园诗的重要元素，孕育了雅各布·桑纳萨罗（Jacopo Sannazaro）和安东尼奥·泰巴尔迪奥（Antonio Tebaldeo）的同时，也孕育了乔尔乔内，不过相对来说，诗人们受到了既有引喻的拖累。从这个角度来说，"裸体"的概念更像是拉斐尔的《帕里斯的评判》（*The Judgment of Paris*），通过马肯托尼欧的雕版画保存下来的《帕里斯的评判》启发了一长串学院派构图方式，最后居然终结于爱德华·马奈（Édouard Manet）的《草地上的午餐》（*Dejeuner sur l'herbe*）。尽管雕版画里的每一组人物都十分完整，却流露出呆板的神情和奇特的迂腐感，就像是某些老家具。帕里斯是通常的样子，[1]奥林匹斯众神挤在天空中，画面两侧人格化的神灵更增添了拥挤感，只有左侧[2]的水仙女看起来与她们代表的春天有想象上的关联。

　　与伊达山[3]上的理性气氛不同，乔尔乔内的《田园合奏》与约翰·济慈（John Keats）的诗一样简单、感性、情意绵绵。其中的裸体形象难以用文字描述，用眼睛看才能获得实在的领悟。包围在大自然之中的两位女人虽然都是根据同一个模特画出来的，却呈现出迥然不同的表达。坐在地上的女人像是梨子或者桃子，由此可见乔尔乔内的手法显然十分客观。从这一点说来，她像是库尔贝、埃蒂、雷诺阿笔下的人物，预示着19世纪艺术学院写生训练的重要成果。从艺术表现来看，她前所未有地直白，但乔尔乔内其实大幅度地简化了形式，甚至可以说相当随意。站着的那位女人更加接近当时的风格。腿上缠着的衣物告诉我们，她只是艺术形象，而不是真实的人；复杂的姿势似乎源

1. 身体向左转，侧坐在石头上。
2. 原文如此。按照纽约大都会博物馆的有关描述，水仙女是画面左侧与两位河神坐在草地上的那位，画面右侧的两位仙女身份不确定。
3. 希腊神话中的神山，此处指《帕里斯的评判》发生的地方。

自罗马国立博物馆收藏的某个石棺上的雕刻，只不过转成了侧脸，如此一来，热烈的情绪变得温柔而平和。乔尔乔内还采用了比古代雕像更宽的造型，甚至亚历山大式人物也很少有如此宽大的骨盆和突出的腹部。这种女性裸像将在威尼斯盛行一个世纪，而且通过丢勒极大地影响了德国艺术。它可能不完全是乔尔乔内的发明，因为在马肯托尼欧的雕版画里也出现过类似的正在浇水的女性，而且年代比《田园合奏》更早。乔尔乔内最著名、最具影响力的裸像当属威尼斯德国商会大楼里的装饰壁画，不过已经基本毁掉了。[1] 后来塞巴斯蒂亚诺和提香完成了他未完成的作品，延续并且实现了他的理想，使我们得以通过这两位同伴的作品更多地了解乔尔乔内。塞巴斯蒂亚诺偏好英雄主义，后来进入了米开朗琪罗的核心小圈子，把《田园合奏》左侧那位女人的夸张身材比例——长胳膊、宽髋部、大高个——发挥到了极致。塞巴斯蒂亚诺坚定地认为在现实中能找到这样的女人，我们从他画的素描就能感受到他的执念，而这幅素描也是流传至今最早的"写生素描"之一（见图93）。提香则发展了乔尔乔内式裸像的性感，逐渐成长为描绘"世俗的维纳斯"的两位至高无上的大师之一。

图 93　塞巴斯蒂亚诺·德尔·皮翁博，女人写生素描

1. 威尼斯湿度偏大，不适合壁画的保存。1966 年最后残存的部分被转移走了。

图 94　提香,《神圣与世俗的爱》

　　提香创作的最漂亮的乔尔乔内式裸像当属《神圣与世俗的爱》(*Sacred and Profane Love*, 见图 94) 当中的裸体维纳斯, 据说她代表的是 "神圣的维纳斯", 而旁边那位穿着衣服的姐妹是 "世俗的维纳斯"。提香的画是诗歌而不是谜题, 因此在我们看来, 她的重要性不言而喻: 她超越了几乎所有艺术形象, 具有布莱克所说的 "满足肉欲的典型特征"。贝里尼曾经利用夜晚光线效果来表现世俗生活, 现在裸像这一 "甜美的果实" 也加入其中了。她大方、自然、平和, 身形比《田园合奏》中的女人更为古典, 比吹笛者更为完美, 比正在汲水的狄安娜更为紧实。提香显然受到了古代雕像的启发, 他甚至用深红色的罩袍中断了胳膊的线条, 而那里正是经历了漫长岁月的古代雕像可能断掉的部位。在这具神采奕奕的绝美胴体面前, 即使是经过了时间的洗礼而散发出柔和光芒的大理石雕像也不值一提。古代艺术是色彩的艺术,[1]从这一点来说, 威尼斯人比罗马勤勉的考古学家更加接近古代。

1. 按照现在的研究结果, 古希腊、古罗马的雕像表面都有彩绘。

因此，提香在 16 世纪 20 年代重新回归古代风格倒也不算意外。他为阿方索·达斯特（Alfonso d'Este）创作的《酒神狂欢》（*Bacchanals*）就是基于菲洛斯特拉托斯（Philostratos）关于古典艺术品的描述，好比贾科莫·巴罗齐·达·维尼奥拉（Giacomo Barozzi da Vignola）和桑索维诺设计古典建筑一般，他们的目的就是要表现异教重生的幻象。我们可能怀疑是否有古代画家展现过这种充实和热情。在夏日的庆典中，春天的许诺已经失去了魔力；在《酒神狂欢》中，我们失去了乔尔乔内式田园风情的朦胧诗意。几年后，乔尔乔内的朋友、卡多莱人"提香"已经被王公贵族们的朋友"提香"推到了一边，把裸体当作风景自然元素的想法也无法再度成为现实。虽然提香的雇主们并不反对裸体女人，但希望她们出现在恰当的场合，所以出现了一系列斜倚在床上或者躺椅上的女性裸体形象，其中最早的一幅作品就是《乌尔比诺的维纳斯》。

埃尔斯米尔收藏（Ellesmere Collection）的《浮出海面的维纳斯》（*Venus Anadyomene*）[1] 却是一个例外（见图 95）。时间和修复工作在她的身上留下了印记，原本的胭脂红已经褪色，某个马虎的修复者改变了左侧肩膀和手臂的轮廓，加上提香自己曾经重画过头部，总之，整体看起来不大搭调。尽管如此，她仍然是古代以后艺术领域中最具代表性的维纳斯。如果说《田园合奏》中吹笛子的女人预示了 19 世纪的女性裸体形式，那么《浮出海面的维纳斯》则预示了结束于雷诺阿的"完整裸像"：极具性感能量的女性裸像单独存在，其本身就是最终表达的对象。这种完全不涉及叙事的呈现方式在 19 世纪之前非常罕见，因此有必要探寻一番提香为什么创造了它。或许有人看中了提香和乔尔乔内为威尼斯德国商会大楼创作的壁画，要求他以油画的形式再现其中的某个人物。提香显然参照了一件古代艺术品，很可能就是启发马肯托尼欧制作了"正在拧干头发的维纳斯"的雕版画的同一件。不过提香改变了原本希腊化风格的流畅节奏感，让她的双臂构成了坚实的矩形，从某个角度来说，甚至大腿也遵从了同样的造型设计。

这本书的主题之一就是裸体艺术的造型传统，我必须在此着重讨论一番，因为提香为我们提供了最令人印象深刻的范例。他是表达感官体验的伟大诗人、描绘裸像的无上大师，我们会以为他能够创造无数种裸体姿态，但他真正完成的其实屈指可数。令人十分惊讶的是，1538 年，也就是提香完成了乔尔乔内的维纳

1. 现藏于爱丁堡苏格兰国家美术馆。

图 95　提香，《浮出海面的维纳斯》

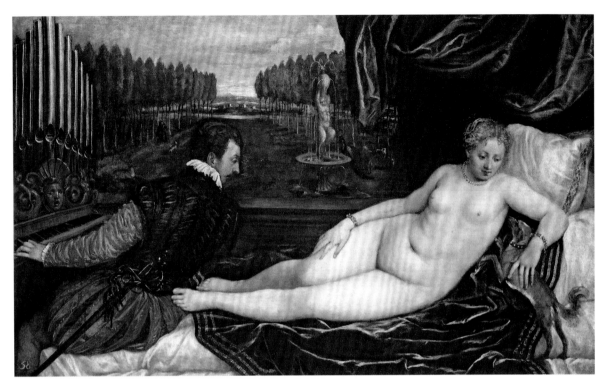

图 96　提香，《维纳斯与管风琴手》

斯[1]将近三十年之后[2]，他画的《乌尔比诺的维纳斯》的整体姿态几乎与《德累斯顿的维纳斯》一模一样，正如我们看到的那样，仅仅改变了右手的位置和胸部的形态。《帕尔多的维纳斯》与《德累斯顿的维纳斯》更为相似，不过显得比较粗糙，说明提香似乎是在尝试找回他早期的表现风格。

　　16 世纪 40 年代，提香发现了两种新的斜躺姿势，能够看出在接下来的十年里他对新发现相当满意。其中一种姿势就是人物以左臂为支点斜躺，身体转向旁边正在看着她的人。这一姿态最早出现在乌菲兹美术馆的《维纳斯与丘比特》里，之后又出现了多种变化，比如仰慕者坐在她的脚边弹奏管风琴（见图 96）或者鲁特琴。这一系列作品当中的维纳斯只有头部位置有所变化，身体基本保持不变，说明提香对这种姿势非常满意。这种裸像几乎完全是提香自己的创造。在

1.　指的是乔尔乔内的《德累斯顿的维纳斯》，风景和天空是提香完成的。

2.　《德累斯顿的维纳斯》是 1510 年完成的，但《乌尔比诺的维纳斯》的相关年代比较复杂，一般认为是 1532 年
　　或 1534 年开始创作，可能在 1534 年完成，直到 1538 年才卖出去。

他画的其他人物身上，至少能够看到乔尔乔内、米开朗琪罗和古代画家提供的轮廓，但《维纳斯与管风琴手》（*Venus with the Organ Player*）具有一种完全属于提香自己的特殊韵味。这种韵味像是盛开的玫瑰，繁茂、丰富，又带着少许漫不经心。玫瑰正对着我们，因此我们可以直接看到花蕊，虽然卷曲的花瓣依然遮掩着它。尽管外部轮廓足够清晰，但内部构成却去掉了紧张感和精确度。《维纳斯与管风琴手》的正面呈现方式反映了提香的直白，显然他非常喜欢这种表现方式，在后来的作品中一再重复运用。此外，它也让提香有机会表现均匀泛光中柔软细腻的肌肤，他可是对这种肤感极为仰慕的。不过这一系列维纳斯虽然拥有令人称羡的肉体，却不具有挑逗意味。后来的修复更是去掉了娇柔的气质，她们的肉体近乎冷酷地摆在我们面前，根本无法激起任何欲望。此外，她们远比第一印象更加传统。与伦勃朗的《达娜厄》（*Danaë*）相比，我们可以看到提香为了理想化的形象抑制了多少写实的表现。即使是让·古戎（Jean Goujon）的那位非常程式化地腆着肚子、扭着腰身的海仙女也比提香的维纳斯更为自然，更容易激起自然的欲望。

《维纳斯与管风琴手》中的维纳斯属于威尼斯，她的"小姐妹们"是帕尔马·韦基奥（Palma Vecchio）、帕里斯·博尔多纳（Paris Bordone）和博尼法奇奥·委罗内塞（Bonifazio Veronese）[1] 为了迎合当地口味描绘的众多女性，而意大利其他地方的人们喜欢的身体形态则完全不同。从 1546 年到 1547 年，身在罗马的提香体会到了这座城市的自由，进而发展出了新的表现形式，其代表作就是《达娜厄》（见图 97）。在接下来的数年里，提香几乎画了与维纳斯一样多的达娜厄。达娜厄的姿势显然源于米开朗琪罗的素描，与米开朗琪罗的雕塑《夜》（*Night*）那位女性颇为相似，只不过左右互换、以正面示人罢了。达娜厄不再像"夜"那样略显忧郁地低头浅眠，而是倚着靠枕扬起了头，含情脉脉地注视着漫天金光；胳膊也不再扭向身后，而是舒舒服服地搭在靠枕上。"夜"的腹部明显的皱纹已经抹去，只留下柔和的起伏，原本突兀的乳房也变得更加符合人们的期待。米开朗琪罗的夸张手法带来了难以形容的不适，但提香在每一处都把这些精神上的不适转变成了感官上的满足。

时间来到 16 世纪 50 年代，提香自我设置的所有束缚和限制突然之间都不

1. 本名Bonifacio de'Pitati。Veronese是他的绰号，意为"维罗纳人"。

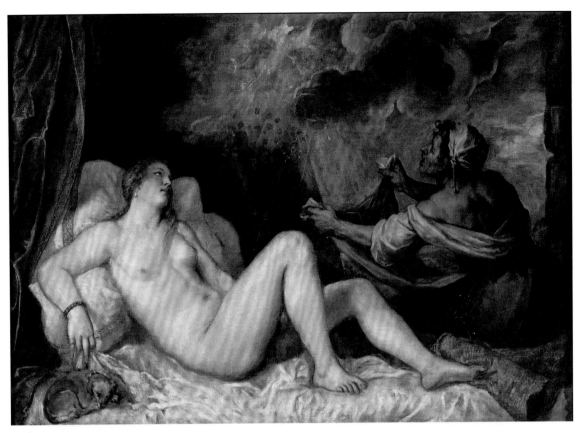

图 97　提香,《达娜厄》

见了踪影。正向的姿态和明确的轮廓都被抛弃了，在埃尔斯米尔收藏的《狄安娜与阿克特翁》(*Diana and Actaeon*，见图 98)[1] 和《狄安娜与卡利斯托》(*Diana and Callisto*) 两幅史诗级作品 [2] 当中，女性身体前所未有地摆脱了程式化预设。其中一些主要人物的优雅姿势源自帕米贾尼诺 (Parmigianino)[3] 的作品，尤其是正在指责卡利斯托 [4] 的狄安娜。这两幅画中伴随狄安娜左右的少女们自然得令人惊讶。即使是鲁本斯也从来没有如此全身心地拜服于裸体之美，没有如此贪婪

1. 狄安娜是罗马神话中的狩猎、月亮、自然女神，对应希腊神话中的阿耳忒弥斯。猎人阿克特翁撞见了正在洗澡的狄安娜，后来被狄安娜变成了鹿，被他自己的猎犬咬死。
2. 这两幅画现藏于英国国家美术馆。
3. 此处是昵称，意思是"来自帕尔马的小家伙"，本名 Girolamo Francesco Maria Mazzola。
4. 卡利斯托是希腊神话中的仙女，本来追随狄安娜，后来受到宙斯的引诱并且怀孕。

图 98　提香，《狄安娜与阿克特翁》

地描绘肉体。卡利斯托左边那个人物与经典的美女相去甚远，库尔贝可能也会犹豫是不是应该接受她。《狄安娜与阿克特翁》画面中央那位蜷着双腿的美女则是所有人物当中最具诱惑力的一位，鲁本斯和让-安东尼·华铎（Jean-Antoine Watteau）也会这么认为。构图和处理手法的自由支持了想象的自由。光线不再均一，出现了阴影和反射光的变化，还有不连续的明亮色块点缀其中。这种神奇的表现手法似乎在伦勃朗、委拉斯开兹和保罗·塞尚（Paul Cézanne）的作品里才会出现，不过提香也许已经意识到他的画笔可以描绘任何东西，因此任由澎湃的欲望尽情发挥。即使在这种情况下，他还是掌控着一切。他在热情的融入与绝对的超然之间保持着平衡，而这种平衡正是艺术区别于其他人类活动的关键所在。

当时还有一位吟诵裸体的伟大"诗人"，刚好与提香形成了互补，他就是科雷乔。提香与他就好比男人与女人，或者白天与黑夜。提香对人体的表现类似于正向的浮雕，而科雷乔则更注重立体感。提香笔下的人物似乎就在窗户边，明亮的日光直接照在身上，而科雷乔笔下的人物则身处幽暗的画室，光源有好几个。我们立刻就能感受到提香的维纳斯的质感，却对科雷乔的《朱庇特与安提俄珀》（*Jupiter and Antiope*，见图 99）中的安提俄珀怜爱有加，因为科雷乔利用线条与光影的节奏变化再现了温柔。追根溯源，这种表现手法源自达·芬奇，是他建议画家用心端详处于神秘微光之中的女性脸庞，探寻表达的奥妙；是他从科学的

图 99 科雷乔，《朱庇特与安提俄珀》

角度研究了球体的光影变化。在达·芬奇绘制的精致图示中，阴影和反光的连续变化自有一种赏心悦目之感，甚至在几何球体变幻为酥胸之前已经别具性感了。笼罩在古墙、风景、人体周围的优雅光线就像是轻轻拂过的手，充实了质感。在科雷乔的《朱庇特与安提俄珀》中，这种效果达到了极致。我们的双眼追踪着光线从阴影到高光的每一处变化：安提俄珀枕着胳膊酣睡，正在融化的梦境渗入了画面的每一处角落。这种效果主要通过线性的明暗对比实现。科雷乔是一位天生的抒情诗人，从整体造型到指头的小小弯曲，他创造的一切都具有一种流动感。这方面他也受到了达·芬奇的影响，而且可能是唯一从《勒达》中吸收了东方式灵动之美的艺术家。从青草或者漩涡来看，达·芬奇对曲线的处理有一种疏离感，反倒是科雷乔把它们变化为温暖、优美的人体。这些曲线承载着重要的女性优雅特质，尽管它们在 19 世纪经历了庸俗和可耻的滥用，但最初出现在我们面前的时候就像是黎明一般清新。伯纳德·贝伦森（Bernard Berenson）早就说过，没有任何一位艺术家能够像科雷乔一样浸透了女性气质，最具战斗力的圣徒在他笔下也变得颇为温柔，最庄重的隐士也如同女性一般优雅。与波提切利一样，科雷乔轻松地从基督教主题转向了非基督教主题。然而，波提切利首先把女人看作满怀悲伤和忧虑的圣母，按照知识渊博的诗人们的描述把她塑造为"神圣的维纳斯"；而科雷乔把她看作触手可及的女人，最开心的事情莫过于让裸体的她享受朱庇特色眯眯的注视。我们应该庆幸科雷乔早生了二十年，后来此类主题就被禁止了。

　　科雷乔画的恬静人物完全没有荒淫之感，他画的裸像与"淫秽"二字完全不沾边。尽管如此，他还是尽可能地赋予她们诱惑的魅力，也就是说，去除几何形式外壳，不那么严格地遵从经典规范。所以他的安提俄珀女性气质十足，小巧、温暖、放松。他的达娜厄（见图 100）更加漂亮可爱却不那么情意绵绵，居然颇具 18 世纪的风格，简直令人难以置信。准确地说，应该是 18 世纪末的风格，因为她更加接近克洛迪昂而不是弗朗索瓦·布歇（François Boucher）笔下的人物。她小巧的身体似乎笼罩在银色光芒之中，如同在水下一般，微微颤动的明暗效果突出了曼妙的酥胸。皮埃尔—保罗·普吕东（Pierre-Paul Prud'hon）和西奥多·萨塞里奥（Théodore Chassériau）从中受到了启发，不过他们二位都没能像科雷乔一样突破古代艺术模式。这位楚楚动人的尤物姿势复杂、表情微妙，实在无法让人相信创作年代居然早于提香的《乌尔比诺的维纳斯》，更加无

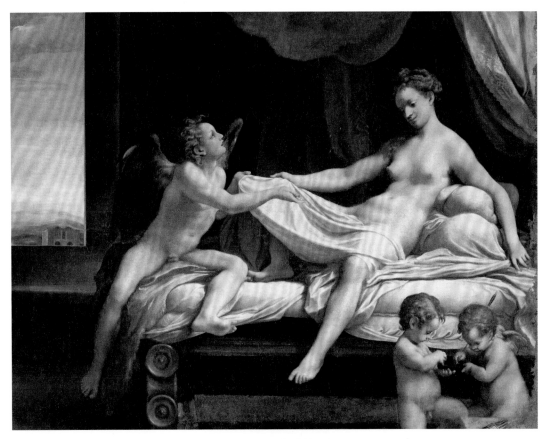

图 100 科雷乔,《达娜厄》

法让人相信的是,科雷乔的"勒达"几乎与米开朗琪罗英姿飒爽的"勒达"同一时代。科雷乔的作品当中蕴含的不管不顾的欢乐不仅与文艺复兴全盛时期的宏大表达截然不同,也与古代艺术把所有东西都当作性交对象的动物性"真挚"大相径庭,可惜后来只有雷诺阿勉强拾起其中的自由。

科雷乔创造出的纯粹可爱直到 18 世纪才重新出现,维纳斯在这段时间里经历了两次"转世"。出于方便起见,我们可以把其中一次称为矫饰主义。[1]虽然这个词经常被误用,但始终与一种明确定义的理想化女性美有关:四肢修长得不自然,身体苗条得不可能,再加上自以为是的优雅。为了实现这种风格,有时经典

1. 另一次应指佛兰德斯画家鲁本斯开创的"巴洛克风格"。

规范被故意抛弃，关于这一方面我将在解释哥特式裸像的"别样传统"一章里详细论述。在人文主义逐渐崩塌的时代，意大利艺术从德国和低地国家借鉴了形式、主题和人物形象，从历史意义上来说，此番变化也算是情有可原。不过在米开朗琪罗的夸张变形当中已经能够找到我们所说的矫饰主义的迹象，帕米贾尼诺为女性裸像增添的"优雅"也是其一。说到底，这两种变化都始于古典艺术内部。米开朗琪罗的夸张变形并没有超过《拉奥孔》（*Laocoön*），帕米贾尼诺拉伸后的裸像也不比哈德良别墅灰泥浮雕或者他借鉴的其他古代人物形象更为修长。颇为吊诡的是，不可能从女性身体获得什么快感的米开朗琪罗本不应该对维纳斯的形象产生任何影响，然而，与同时代的人相比，米开朗琪罗具有压倒性的影响力，因此他创造的姿态经常在意想不到的情况下重新出现。布伦齐诺（Bronzino）[1]的《爱的寓言》（*Allegory of Passion*，见图101）[2]就是一例，其中的维纳斯看起来像是《美第奇的维纳斯》那种优雅、成熟、苗条、不动声色的淫荡的典范，不过"之"字形的姿势却出自佛罗伦萨圣母百花大教堂圣殇像里死去的耶稣。米开朗琪罗自己也是始作俑者，他为了取悦费拉拉大公，以《夜》的人物姿势为基础创作了《勒达》。这么说来，美第奇礼拜堂里的两个女性形象为半个世纪的矫饰主义装饰性裸像提供了基本素材。《晨》（*Dawn*）原本锥形的四肢变得越来越修长，越来越具有流线感，直至几乎没有了血肉，比如佛罗伦萨市政广场上巴托洛梅奥·阿曼纳蒂（Bartolomeo Ammannati）海神喷泉的优雅仙女。

　　尽管如此，16世纪中叶佛罗伦萨和威尼斯的维纳斯像在多样性和优雅感方面几乎无法被超越。同时掌握了人体解剖结构和古代艺术传统的意大利雕塑家可以尽情地研究人体、表现人体。在威尼斯，从整体上看，提塞诺·阿斯拜蒂（Tiziano Aspetti）和吉罗拉莫·坎伯格纳（Gerolamo Campagna）创造的形象依然保留了乔尔乔内式椭圆造型；在佛罗伦萨，为王公贵族工作的雕塑家们则更具冒险精神。弗朗西斯科一世的书房（Studiolo of Francesco）中有三件青铜雕塑呈现了佛罗伦萨雕塑家的大胆尝试。其中一件斯托尔多·迪·洛伦齐（Stoldo di Lorenzo）的作品从比例和随和的性感来看，几乎就是希腊化风格的；另一件阿曼纳蒂的作品则更为修长，体现出艺术家对真实人体的细致

1. 全名阿尼奥洛·迪·科西莫（Agnolo di Cosimo）。
2. 现藏于伦敦国家美术馆，常见名称是"An Allegory with Venus and Cupid"，即《维纳斯与丘比特的寓言》。

图 101　布伦齐诺，《爱的寓言》

观察（见图 102），堪称 16 世纪最诱人的裸像之一；第三件安德烈·卡拉米卡（Andrea Calamech）的作品几乎没有融入任何直接的情感，取而代之的是批量生产的矫饰主义裸像的程式化优雅。

　　我已经不止一次强调过，女性身体的形式化虽然不断经历着变化，但仍保留了某些最原始的震颤。詹博洛尼亚（Giambologna）[1] 创作的裸像是最为突出的例子。它们可能比古代艺术中的任何作品都要远离实际，不过我们还是认

1.　又名 Jean de Boulogne，定居意大利的佛兰德斯人。

图 102　阿曼纳蒂,《维纳斯》　　　　　　　　图 103　詹博洛尼亚,《星》

为它们是现实的雕塑。虽然不够温暖,却表现了令人瞩目的自信。他的《星》
(*Astronomy*, 见图 103)激起了大规模仿制的浪潮,不过数以百计的仿制品与
原作相比都略显笨拙或者业余。这件作品是意大利"线条艺术"(disegno)[1]最
后的辉煌。或许也是必然:它的作者不是意大利人。詹博洛尼亚不仅独具风格,
还拥有一种北方人特有的的活力,并且把它注入丰富多变的创作之中;他没有
固定的公式,他创作的哪怕最小的青铜雕像也具有一种高贵的气质。年轻的鲁

1.　这个概念出自文艺复兴时期,是后来英语"设计"(design)的词源,含义接近于"素描""设计"或者"艺
　　术",特指文艺复兴时期承上启下着重线条表现的手法。以前大部分艺术家只能使用银尖笔在羊皮或牛犊皮上
　　画素描或构思草图,因成本昂贵而并不多见,直至 15 世纪后半叶出现成本低廉的纸张,素描才大行其道。

本斯第一次到意大利的时候，[1]詹博洛尼亚还在世（他活到 1604 年[2]），估计没有哪位当时在世的艺术家像詹博洛尼亚那样，决定性地影响了鲁本斯对于裸体艺术的认识。

矫饰主义从一开始就传到了法国。在混乱的祖国无法施展身手的罗索（Rosso）[3]、弗朗西斯科·普利马蒂乔（Francesco Primaticcio）、尼科洛·德尔·阿巴特（Niccolò dell'Abbate）和切利尼来到枫丹白露宫。他们挣脱了古典传统的限制，开始创作纤细苗条的迷人裸像。切利尼之前在家乡佛罗伦萨为《珀尔修斯》的基座创作的"达娜厄"与其他文艺复兴时期的裸像一样秀气，但他的《枫丹白露的仙女》（*Nymph of Fontainebleau*）在比例方面与古代规范相去甚远，单单是双腿就有六个头长。移植到法国之后的"矫饰主义"才真正枝繁叶茂，不仅因为法国艺术中本来就包含着哥特元素，还因为早在中世纪法国就已经是时尚中心了。矫饰主义的女神是永远时髦的女性。然而，为什么优雅的化身会以如此荒唐的形式呈现呢？小手小脚根本不能胜任踏踏实实的劳作，纤细的身体根本不能孕育后代，小脑袋瓜根本装不下一丁点思想。社会学家肯定准备好了答案。不过，在建筑、陶瓷或者书法领域，也不乏如此比例优雅的作品，却不需要实用主义的解释。人体不是象征的基础，而是受害者。时尚从何而来？受什么控制？具有何种我们不会弄错的内在规律？这些问题都太宏大、太微妙了，三言两语解释不清。不过有一点可以确定：时尚不是自然的。威廉·康格里夫（William Congreve）笔下的米勒门特（Millamant）和夏尔·波德莱尔（Charles Baudelaire）笔下的花花公子告诫我们，对于时尚的忠实追求者来说，任何沾上"自然"字眼的东西都是最可恨的。因此严格地说，枫丹白露宫那些精致的女人们不应该被归为"世俗的维纳斯"。但她们也与"神圣"不沾边，尽管看起来不食人间烟火，然而经过巧妙构思才降生的她们是要点燃欲火的。奇特的身材比例是为了唤起色情的幻想，相比之下，提香那些敦实的裸体女人基本上没什么机会。

最终，北方的矫饰主义不过是欧洲艺术史上一段令人迷醉的旁门左道罢了。虽然我们十分享受风格发展产生的种种滋味，但时间来到了 1600 年，我们急需

1. 按照其他参考资料，鲁本斯第一次到意大利的时候是 1600 年，当时 23 岁。

2. 另外一种说法是 1608 年。

3. 全名 Giovanni Battista di Jacopo，昵称 Rosso Fiorentino，意大利语的意思是"红发佛罗伦萨人"。

更为实在的营养。正是在这一年，曼图亚大公（Duke of Mantua）遇见了一位来自北方的年轻人：鲁本斯。

为了形容这位不容置疑的"世俗的维纳斯"的大师，我们的笔尖会流淌出"热情洋溢""精湛娴熟"等耳熟能详的词语，然而，它们远远不够。当我们听到某些自以为品味出众的人把鲁本斯看作只会画胖女人裸像的画家，甚至称之为"俗人"的时候，我们会怒火中烧。为什么呢？除了精湛的绘画技巧之外，是什么使他笔下的裸像如此高贵，如此栩栩如生？答案在于鲁本斯的个性以及为掌握专业技巧所接受的训练。同时代的雅各布·乔丹斯（Jacob Jordaens）的作品乍一看与鲁本斯的作品颇为相似，但如果仔细对比一番就可以证明上述答案。乔丹斯的表现手法堪称稚拙淳朴，作品中弥漫着一种和蔼可亲的气氛，至少比后宗教改革时代德国人画的人体更加自然随和。然而，如果我们把他画的裸体女人与鲁本斯画的放在一起比较，立刻就会发现他画的裸体是多么蠢笨，多么粗糙！毕竟鲁本斯是他那个时代最伟大的宗教题材画家，他的感性绝对配得上这样的称颂：

> 我们称谢你，喔，父啊，
> 为了所有的光明和美好
> 播种和收获，
> 我们的生命、健康、食物：
> 请接受我们的奉献……

当我们在9月的一个阳光明媚的礼拜天吟唱这些颂词的时候，可能会在片刻之间与鲁本斯画中的人物灵魂相通。《美惠三女神》（见图104）的金发和丰满的乳房就像是感谢慷慨造物主的赞美诗，她们就像是在庆祝丰收的日子里装点乡下教堂的成捆玉米和成堆南瓜一样流露出质朴的虔诚。用布莱克的话来说，鲁本斯从不怀疑"女性的裸体是上帝的杰作"，也从不怀疑"充满纯粹喜乐的春天永远不会被亵渎"。所以，他的所有裸像都具有一种天真无邪的气质，甚至在完全意识到自己的魅力的时候也是如此。她们是大自然的一部分，在对待大自然方面，她们表现出比古希腊人更为乐观的态度。她们身边没有电闪雷鸣、没有危机四伏的大海，也没有反复无常、残酷暴虐的奥林匹斯众神，最糟糕的情形也就是被萨

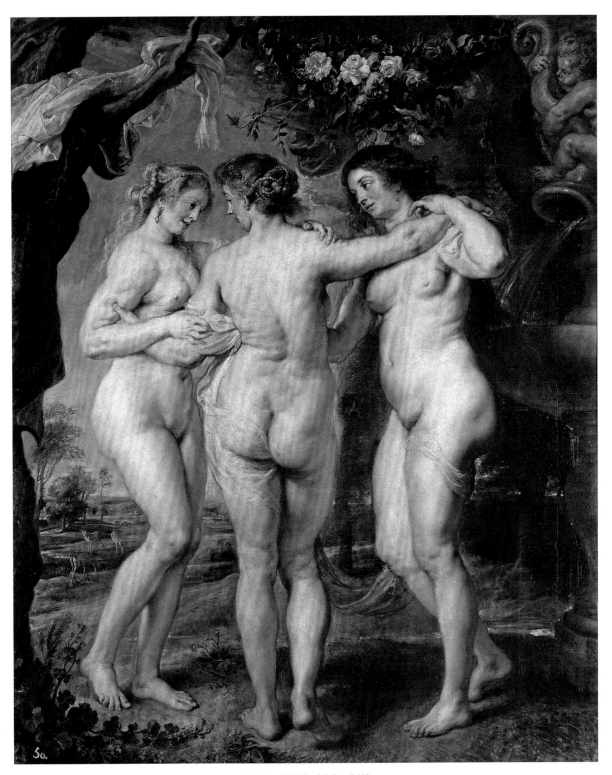

图 104　鲁本斯,《美惠三女神》

图 105　鲁本斯,《维纳斯和阿瑞亚》

蒂尔偷袭。即使如此, 也可以说"山羊的淫欲是上帝的博爱"。17 世纪的人们依然认为"圣礼的凯旋"(triumph of sacrament)说明自然规律与信仰是可以调和的, 所有现象因此具有了非同一般的整体性, 鲁本斯当然也针对这个主题下了很大功夫。人类开始接受一个由"善恶因果"逻辑控制的宇宙, 但还不大愿意分析它。也就是说, 人格化表达依然有效, 大众依然能够接受。这种参与哲学构成了鲁本斯表达和谐人性的背景。很少有人能够摆脱卑鄙、乖僻、嫉妒、沮丧, 但鲁本斯画中的人物从来都不会计较得失或者产生不切实际的欲望, 她们像清泉一样纯真甜美。

　　鲁本斯对上帝的博爱满怀感恩, 他对艺术的热诚挚爱也与之有关。除了鲁本斯之外, 没有其他任何一位伟大画家曾经如此详尽、持久地钻研前人的作品, 而且成果颇丰。从古代玉石贝壳浮雕到文艺复兴之前的佛兰德斯艺术, 从亚当·埃尔舍默(Adam Elsheimer)的小幅板面油画到威尼斯人的巨幅布面油画, 鲁本斯不遗余力地充实已经十分丰富的参考资料。在裸体艺术方面, 他研究的对象当然是古代艺术, 还有米开朗琪罗和马肯托尼欧的作品。鲁本斯借鉴了提香的配色, 但改变了他的形式。鲁本斯从大师身上学到了使裸体艺术可以继续存在的极其重要的形式化原则。鲁本斯的裸像初看像是打翻了"丰饶之

角"一样，各种元素齐备，但深入探究就会发现各个元素都在掌控之下。他的创作过程已经成为学院派推崇备至的范式：从古代艺术开始，临摹前人的作品，直到心中牢牢地把握住某种完整的理想形式；之后在写生中本能地把观察对象融入已经建立的想象。一般的学生无法成功地完成这一过程，因为在他们看来，偶然发现的特征比基本要素更有吸引力，所以只抓住了表现技巧，却忽视了根本结构。鲁本斯正好相反，他为笔下的人物注入了许多属于自己的风格特质和独特反应，所以我们很难找到他的参考对象，不过现藏于卡塞尔国立博物馆（Staatliche Museen Kassel）的《维纳斯和阿瑞亚》（*Venus and Areía*，见图 105）[1] 却是一个例外。阿瑞亚显然基于多代尔萨斯的《蹲着的阿佛洛狄忒》，维纳斯则源于米开朗琪罗的"勒达"。画面从整体上来看具有浮雕感，可以说是鲁本斯所有作品当中构图最为古典的一幅。几年后，同样的米开朗琪罗式造型被运用在《劫夺留奇波斯的女儿》（*The Rape of the Daughters of Leukippos*，见图 106）当中，但构图近似于巴洛克风格。实际上，鲁本斯极少直接借鉴，更为重要的是形式化，这一点在他的素描和绘画当中多少都有所体现。不过，他很清楚在某个时刻就可以突破古典形式的约束了。提香的"狄安娜"可以说是女性裸体获得解放的伟大代表，鲁本斯虽然模仿了提香的创造，但他的《狄安娜与卡利斯托》好像是直接写生而来的一般，蹲在地上的狄安娜，还有手肘撑在喷泉边上、身体前倾的那个女孩，似乎都是本来就存在的人物。画面左侧那位姿态曼妙得出乎寻常的美人在鲁本斯的作品中重复出现了好几次，比如《战争的爆发》（*The Outbreak of War*）和《为得胜的英雄加冕》（*The Crowning of a Victorious Hero*）。她的下半身保持正向，但上半身非常夸张地扭向左侧，右臂伸展越过胸部。她简直就是我们曾经一睹风采的罗马国立博物馆石棺雕刻中的酒神侍女，也一定在其他 16 世纪的浮雕中出现过。鲁本斯很自然被她扭转的身形所吸引，还注意到她突出的髋部和腹部。她是鲁本斯创造的所有人物当中最具特点的一位。这是一个经典案例，说明了鲁本斯是如何改变古典人体的。

　　鲁本斯希望人物具有重量感。文艺复兴时期的艺术家们都这么想，他们试图通过封闭的轮廓来实现，例如坚实的球体或者圆柱体的组合。鲁本斯的方法是把轮廓线条以及丰富的内部细节结合起来，希望以此获得一种更充实、更深入的效

1. 常见标题是 "Venus, Cupid, Bacchus and Ceres"，即《维纳斯、丘比特、巴克斯和阿瑞亚》。

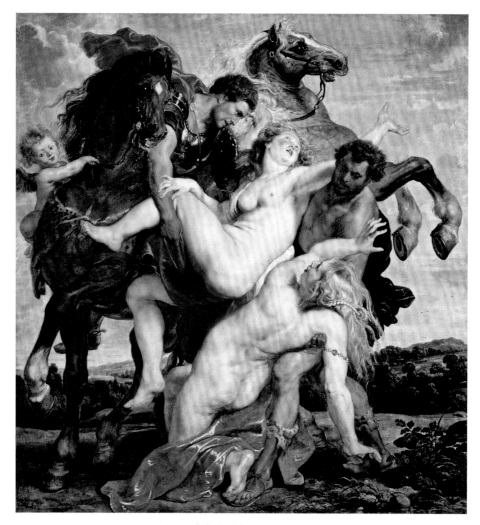

图 106　鲁本斯,《劫夺留奇波斯的女儿》

果。他可能并不是天生喜欢胖姑娘,但依然尝试把这种体形纳入自己的造型体系当中。古代艺术通过紧贴身体的衣物纹理表现女性身体的流动线条,而鲁本斯利用了皮肤的细微褶皱以及伸展或放松状态下皮肤的不同质感。沃尔夫林在分析巴洛克形式的时候,提到了从触感到画意或者视觉呈现的变化。然而,如果从本意来解释的话,"触感"一词不足以形容鲁本斯的作品。鲁本斯没有放弃通过触感证明想象的实在质感,甚至把质感从整只手渗到了指尖,从著名的"海伦娜·福尔门特"(Helena Fourment)[1] 系列作品就可见一斑:赤裸的肌肤与衣物的皮毛

————————————

1. 鲁本斯的第二任妻子。

形成了对比。艾尔米塔什博物馆有一幅提香的画也体现了这种手法。提香在描绘裸像时受到了古典规则的束缚，以至于抑制了质感的表达，而正是这种表达使福尔门特的皮肤与衣物的接触看起来十分耐人寻味。

　　鲁本斯比前人更加注重肉体和皮肤的质感，因此有时被认为过于肤浅。在欧洲艺术中一直存在着一种信仰：人物形象成功与否取决于是否能够表现其内部构造。虽然在现实与形而上学不同层面上术语的含义可能存在混淆，但"肤浅"的内涵已经从思维拓展到了认知，逆转了乔纳森·斯威夫特（Jonathan Swift）的轻描淡写："上个星期我看到一名女人被剥了皮，你肯定无法相信她变得更丑了。"[1] 不过，在鲁本斯看来，这些都毫无意义。他为裸像赋予了实实在在的形式，比如姿态、动作以及随之而来的重量感，还为其增添了令人神清气爽的光辉，而哲学家圣多玛斯·阿奎纳（St. Thomas Aquinas）定义的美正好包含了这种"光辉"。获得此番成就不仅需要过人的敏锐，还需要高超的技巧。丹尼斯·狄德罗（Denis Diderot）说："上千名画家至死也没有感受到肉体。"我们大概可以补上一句："还有上千名画家感受到了肉体，却无法表现它。"其中涉及的要素非常奇特：它的色彩既不是白色，也不是粉色；它的质感虽然光滑，但也充满变化；既吸收光，又反射光；既美丽，又卑微；对于画家来说非常棘手。也许只有提香、鲁本斯和雷诺阿确切知道应该怎么做（见图107）。

　　不过总体而言，鲁本斯的伟大之处并不在于技法，而在于想象力。他剥去了北方女性的衣服，显露出她们丰腴的胴体，没有牺牲一点点性感，他在这一方面比之前的画家做得更好。他创造出一种全新的女性。面部表情具有至关重要的效果。我说过，决定裸体造型的重要因素就是肩膀上的那颗脑袋。我们首先会看脸，每一种亲密关系都始于面部表情，甚至古典裸像也是如此，即使古典裸像的头部往往只是几何元素，表情被减少到几近于无。实际上，虽然我们为了整体利益企图消灭所有个性，但我们对表情非常敏感，哪怕是透过最细微的表情也能窥知对方的心情或者内心活动。因此，裸像带来了一个双重性问题：极具表现力的面部必须居于从属地位，因为它不可避免地影响我们对身体的反应，但又不能没有。解决的方法就是"创造一种包含所有形式的类型"，最大限度地发挥艺术家的整体水平。鲁本斯笔下的女人既热情，又超然。她们看起来十分愉悦，一点儿

1. 出自斯威夫特的讽刺小说《桶的故事》（*A Tale of a Tub*）。

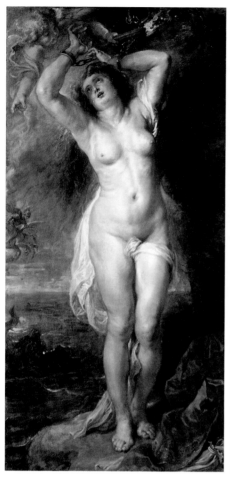

图 107 鲁本斯,《珀尔修斯解救安德洛墨达》　　　　图 108 华铎,《帕里斯的评判》

也不会局促不安, 甚至在拒绝萨蒂尔的求爱或者接受帕里斯的苹果的时候也是如此。她们全身上下都洋溢着对生命的热爱。

鲁本斯在女性裸像上运用了米开朗琪罗在男性裸像上运用的表现方式。他完全实现了各种表达可能性, 在接下来的一个世纪里, 所有没有变成学院派奴隶的人都继承了他那种梨形丰腴身体的呈现方式。那是法国的世纪, 从 15 世纪手卷插图画家以降, 法国艺术家画的女性裸像都具有更为露骨的挑逗意味, 这是我们在意大利艺术家的作品里找不到的。枫丹白露派的维纳斯或者狄安娜周身弥漫着一种色情的气味, 虽然无法形容, 却像龙涎香或者麝香一般浓烈。原因之一就是哥特风格的影响, 她们的身材比例都隐隐透着魅惑。直到让-巴普蒂斯

特·勒莫尼（Jean-Baptiste Lemoyne），甚至让-安东尼·乌东（Jean-Antoine Houdon）那个时代，法国女神的乳房都小小的，四肢修长、腹部突出的形态带有某些16世纪的味道。一些18世纪的"法国佬"——最具代表性的就是华铎——为哥特传统增添了鲁本斯对皮肤色彩和质感的处理。在质感方面没别的画家比华铎更敏锐，他画的裸像非常少见，但恰恰反映了他的害羞：因为按捺不住欲望反而极为害羞。他花园中的所有雕像都非常性感，看来只有石头雕刻的身体才能抑制他的激动。现藏于卢浮宫的《帕里斯的评判》是华铎画得最漂亮的裸像（见图108），热情洋溢地融合了法国艺术的两项传统：她像杰曼·皮隆（Germain Pilon）的维纳斯一般修长，又像鲁本斯的裸像一般柔软圆润。

在18世纪中叶，"修长"让位于"紧凑"，一种新的裸体美学应运而生，这就是法国人所说的"娇小玲珑"。娇小、丰满且容易驯服的身体一直都是好色之徒无法抵挡的诱惑。其实这种身体在不大引人注意的古代"小众"艺术里可以看到，在意大利文艺复兴时期的卡索奈长箱（cassone）[1] 上也能看到，尤其需要注意的是弗朗西亚比乔（Franciabigio）的《大卫与拔示巴》（*David and Bathsheba*）中正在沐浴的拔示巴。科雷乔的《勒达》让此类裸像变得更具积极主动的诱惑力，但18世纪法国人的创造似乎可以追溯到吉拉尔东的"仙女沐浴"（Basin des nymphes）[2]——吉拉尔东是希腊化时期艺术的忠实信徒——后来由布歇进一步完美化。

无论从本性还是从雇主的要求来说，布歇都算是一名装饰画家，而装饰画家就必须遵守范式。因此布歇不得不把女性裸像简化为适合应用的形式，这种做法在他的作品中屡见不鲜，甚至让我们几乎忘了他画的其实是裸像，以为他画中女性的身体就像她们驾驭的云朵一样。不过，在布歇那些可以给予特别关注的作品当中，我们还是能够发现他是女性裸体热切而又敏锐的仰慕者。《奥莫菲小姐》（*Miss O'Murphy*，见图109）那青春洋溢的浑圆肢体率真地伸展在沙发上，微妙而又清新的性感实属难得一见。从艺术的角度来看，布歇画的奥莫菲小姐悠然自得，我们也不必感到害羞。如果缺失了这样的关键体验，我们将不得不尴尬地回到充满罪恶的现实世界。

1. 中世纪晚期以后意大利贵族和富商经常使用的家具。
2. 凡尔赛宫的一处喷泉上的浮雕。

图 109　布歇,《奥莫菲小姐》

　　布歇最具艺术感的裸像是现藏于卢浮宫的《狄安娜》(见图 110)。青春的身体、优美的腰身、曼妙的脚踝、优雅的姿态和微妙的光影共同营造出一种极为精致的气氛。我们要记得布歇的主要赞助人是蓬巴杜夫人(Mme de Pompadour),当时女性地位正处于上升阶段,布歇真心诚意地服务于蓬巴杜夫人。直至今日,从布歇衍生而来的风格依然适用于女性占据优势地位的美发沙龙、美容院等场合。在布歇创造出来的意象中,"世俗的维纳斯"仿佛看见了镜子里自己的魔幻映像,她始终是欲望的对象,无法脱离尘世。

　　18 世纪法国人的维纳斯以一种令人难忘的方式拓展了裸像的表现角度:与她的"姐妹们"相比,此时法国人的维纳斯更多地为我们呈现了她的背面。如果简单地把这种形式看作表现平面与凹凸变化关系的手段,那么女性裸体的背面确

图 110　布歇,《狄安娜》

实比正面更合适。古代艺术十分推崇这样的美学，例如《锡拉丘兹的维纳斯》就是如此。不过，诸如雌雄同体的"赫耳玛佛洛狄忒"（Hermaphrodite）[1] 和"美臀维纳斯"（Callipygian Venus）之类的主题则说明这样的美学还被看成色欲的象征。在 18 世纪之前，从背面描绘裸体的例子并不多，委拉斯开兹的《镜前的维纳斯》是一个著名的例外，这件平静得出奇的作品完全不符合我们认为的发展顺序，与之前和之后那些更为热情的维纳斯相比，她似乎更接近 19 世纪的学院派风格。大概可以这么说，委拉斯开兹受到了同时代伟大艺术家的影响。但鲁本斯笔下最漂亮的女神却全部以正面示人，只在《美惠三女神》以及某些绝妙的素描中尝试了其他角度（见图 111）。无论如何，总之是鲁本斯启发了华铎和布歇。他是巴洛克风格的大师，是他把巴洛克形式的臀部与巴洛克晚期的云朵、花环和谐地融合在一起。这些装饰性构思显然影响了布歇和弗朗西亚比乔，他们笔下的古代仙女和让–奥诺雷·弗拉戈纳尔（Jean-Honoré Fragonard）描绘的女

1. 常见拼写是 Hermaphroditus，希腊神话中半男半女人。

图 111　鲁本斯，女人写生素描

性通常胳膊肘撑在靠枕或者云朵上，斜躺着以正面示人。这种姿势与古代艺术一脉相承，但表现出来的轻松和优雅却完全不同于庞贝壁画的粗野。

　　18 世纪法国人的绘画并没有表现出裸像的精致化趋势，不过在雕塑领域，尤其是克洛迪昂和艾蒂安·莫里斯·方库奈（Étienne Maurice Falconet）的小型陶瓷人像或者素瓷却让我们注意到了这种演变。克洛迪昂非常喜欢维纳斯，他眼中饱含的情意远超其他 18 世纪的艺术家（见图 112），比如布歇就不会这样。不过克洛迪昂和方库奈为了理想化的表达，还是在一定程度上抑制了自己的情感：我们屈从于礼节，就好比更早的时候，我们与生俱来的欲望必须屈从于"神圣的维纳斯"的灵性一样。从文艺复兴时期小青铜像的发展可以看到一个主题如何被"文明化"，直至原本的冲动完全消弭。在 18 世纪即将结束之际，在路易斯–利奥波德·波伊（Louis-Léopold Boilly）、吉罗代（Girodet）和普吕东等画家的推进下，矫饰主义和古典主义的奇异混合为维纳斯的意象又增添了转折性变化。普吕东从本性上来说是维纳斯的敏感仰慕者，他融合了古典形式的整体性与科雷乔的欣喜若狂，他的写生习作为我们揭示了艺术学校里颇为压抑的裸体模特经历了怎样的转变。

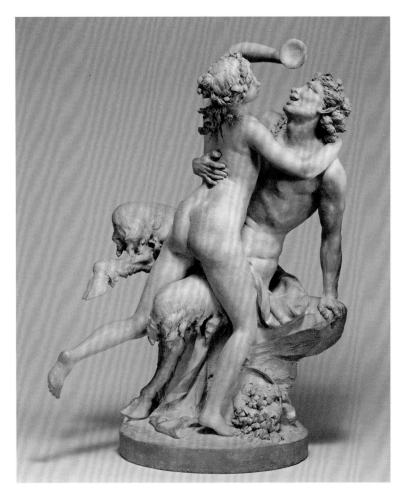

图 112　克洛迪昂，《萨蒂尔和仙女》

　　吉罗代缺少信念，普吕东缺少毅力，把维纳斯从闺房里拯救出来、恢复《尼多斯的阿佛洛狄忒》的辉煌的任务只能交给安格尔了。波德莱尔说："他的放荡不羁是严肃的，满怀信念……如果基斯里亚 [1] 人委托安格尔描绘阿佛洛狄忒，那么他画的阿佛洛狄忒肯定不像华铎画的裸像那样活力四射，但会更为丰满圆润，就像古代美人。"

　　安格尔对女性身体的喜好带有一种法国南部人的诚挚热情，不过他的情欲渗透了对形式的热切追求，或者更准确地说，为了满足特定表达的呈现。他的画作

1. 法文Cythere，英文Kythera，希腊南部岛屿，在希腊神话中被认为是阿佛洛狄忒的居住地。

往往流露出对形式的迷恋，当然还有对性感的迷恋。比如，《朱庇特与忒提斯》
（*Jupiter and Thetis*）的构思来自约翰·弗拉克斯曼（John Flaxman）的两幅极
为乏味的草图。朱庇特简直就像是一件令人称羡的古典家具，不过忒提斯达到了
感官愉悦的顶峰，我们也许可以说是性感的高潮，她的身体轮廓非常神秘地呼应
着当时还没有被发现的"秘密别墅"（Villa Item）[1] 壁画中的人物，她像天鹅一
样昂着脖子，举起的胳膊柔若无骨却性感得惊人，高潮就是那只又像章鱼又像某
种热带鲜花的手。

安格尔终其一生都在执着地发掘形式，程度之强烈使他变得狭隘、顽固，简
直不可理喻。不过他意识到必须调和不知满足追求细节的努力与理想化经典美学
之间的关系。作为一位描绘裸像的大师，他的伟大之处就在于处理现代术语所描
述的"两者之间的张力"。有一位当代评论家非常形象地把安格尔形容为"在雅
典废墟中迷失的中国人"。安格尔的拉斐尔前派风格的作品被指责为过于哥特化，
不过这种批评确实适用于他在崇拜拉斐尔的那段时间里画的素描，其中许多都表
现出明显的北方形式细节和形态特征，例如小巧的乳房、突出的腹部等——我在
后面的章节里把它们称为哥特裸像的特征。

正如波德莱尔所说的那样，安格尔那外科医生般的敏锐观察力成就了他。安
格尔刚到罗马的第一年，脑子里就冒出四五个想法，并且后来一直都依赖它们，
从中获取灵感。像提香一样，当时这位女性裸体艺术领域的新手已经知道，要达
到最后的结果，就必须把他的冲动集中起来。

如果不把博纳收藏（Bonnat Collection）中十分漂亮且颇具实验性的作
品算在内，那么这一系列是以《瓦平松的浴女》（*Baigneuse de Valpincon*，见图
113）开始的。[2] 感谢上帝，安格尔终于知道如何处理这样的主题了。在安格尔的
所有作品当中，只有这幅画最从容、最突出地表达了他对人体美的理解：庞大、
简洁、流畅。连续的封闭轮廓线突出了这种美，衬托造型的效果堪比科雷乔运用
的反射光手法。安格尔从此再也没有尝试这种自然的表现方式，也没有在这种自
然的姿势上再下什么功夫。实际上，《瓦平松的浴女》的简约足以媲美古希腊艺
术。她传达出一种满足感，因此 55 年之后在安格尔的作品里重新出现也不算意

1. 现在被称为"Villa of the Mysteries of Dionysos"，也就是"酒神狄俄尼索斯的秘密别墅"，是 1909 年在庞贝
　　发现的一所住宅，其中有大量精美的壁画。
2. 《瓦平松的浴女》自 1879 年起已由卢浮宫收藏。

图113 安格尔，《瓦平松的浴女》

外。他的另一个构思更加矫揉造作，或许正因为如此，他尝试了几次之后就放弃了。其中之一是站立的人物，最早作为"浮出海面的维纳斯"出现在两幅钢笔素描里。这说明安格尔除了参考古希腊镜子之类古代艺术品之外，还仔细研究了波提切利的维纳斯，从他画的女性裸像的曲线轮廓也可见一斑。我们不清楚这些素描后来的命运如何。按照查尔斯·布兰克（Charles Blanc）的说法，一幅相同形式的画作最早出现于 1817 年，当时西奥多·籍里柯（Théodore Géricault）在安格尔的罗马工作室里见过它，不过出于某些原因，安格尔最终并没有完成，而现藏于尚蒂伊城堡（Château de Chantilly）的这幅画是 1848 年创作的（见

图 114　安格尔，《浮出海面的维纳斯》

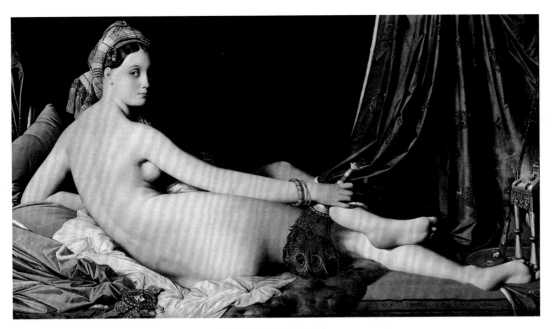

图 115　安格尔，《大宫女》

图 114）。波提切利的线条在拉斐尔的造型之中延续了下来，不过在某些部分（例如左侧轮廓线）一般化压过了特征化，或许这就是为什么八年之后，当安格尔看到门房的女儿时，就回想起在马格塔街（via Margutta）度过的那段日子，并且再一次回归了这个主题。也就是说，他在 1820 年已经打算把维纳斯变成拿着水罐的少女，不过直到 1856 年他才决定把构思变成现实，艺术史上最著名的裸像之一《泉》（La Source）就此问世。然而就像《美第奇的维纳斯》一样，自从布兰克无所顾忌地把她称为法国绘画中最美丽的人物形象之后，她的声望却开始逐渐下降。安格尔的某些处理手法十分值得我们仰慕，比如左侧髋部以及两腿的关系，然而在实际运用中却显得软弱无力；喜欢锐利线条的人应该更中意他早期作品的果决。从这一点来看，他最缺少古风却最具个性的作品应该是 1814 年的《大宫女》（Grande Odalisque，见图 115）。实际上，她称得上枫丹白露派积累的硕果，普利马蒂乔那些土里土气的徒子徒孙们终于洋气起来了。《泉》是安格尔最快被大家欣然接受的作品，而《大宫女》却遭到了几近疯狂的批评。人们认为她"有两条接起来的脊椎骨，太长了"。当安格尔成为正统学院派的"高级祭司"之后，众多反对者和粗鄙之人更是联合起来批评《大宫女》完全画错了。其实安格尔为了画《大宫女》而积累的素描堪称最漂亮的女性裸体写生，显然他

秉持着坚定的信念，经过深思熟虑才找到了独一无二的姿态。

《大宫女》是另一幅作品的延续。那一幅作品画的也是斜倚着的女性裸体，由那不勒斯国王乔基姆·穆拉特（Joachim Murat）在 1809 年购得，后来在 1815 年毁于一场骚乱，所以我们不确定画的到底是什么。不过考虑到安格尔的固执，我们可以推测它很可能类似于多年后描绘宫女的系列作品，其中的姿势也应该差不多。这样的构思显然能够追溯到安格尔第一次去罗马的时期——蒙托邦（Montauban）[1] 有一幅素描呈现了类似的姿势，边上还写着 "Maruccia, blonde, belle, via Margutta 116"[2]。这是一种玲珑有致的放松姿态，安格尔认为这在后宫中没有问题，而且《朱庇特与忒提斯》中忒提斯的手也告诉我们，无论处于何种背景之下，东方式曲线对他来说都十分必要。魅惑的尤物们在整个 19 世纪一直重复着这样的姿势，但没有了安格尔强加的古板严苛。在上述那幅素描里，我们看到安格尔心怀无与伦比的欣喜追踪着玛西亚美丽胴体的每一处曲线变化；不过在正式画作中运用研究成果的时候（他亲自画了两幅，一幅是在 1839 年，另一幅是在 1842 年），形式变得更加扎实，也更加令人印象深刻。臀部和腹部的曲线并不出格，肉体的光彩一点儿也没有被牺牲掉。这表现了他的美学信仰：只有女性的裸像是合理的。就在五十年前，温克尔曼还依然坚信男性裸像可以有个性，但女性裸像只是代表了对美的向往，并不会受到个人偏好的影响。安格尔认为美存在于流畅的连续性当中。很大程度上，因为安格尔在相当长一段时间里都是学术界不可动摇的核心，所以他的理论顺理成章地变成了现实，女性裸体模特在艺术学校里逐渐取代了男性裸体模特。安格尔可以画任何东西，当然也能画出绝佳的男性形象，但是他觉得画男人比较无聊，因此他以男性为对象的习作缺少特殊的激情，而正是这种激情使他画的女性具有了清晰的轮廓。从现藏于福格美术馆的一幅素描（见图 116）中可以看出，安格尔在画它的时候比平时更加勤勉，素描中的男女在身体方面存在着明显的对比，与拉斐尔的《亚当与夏娃》非常类似。不过，拉斐尔画的男性人物更加自然，也更加清晰，而安格尔画的男性完美得了无生气，简直脱胎于普拉克西特列斯的那些原作，相比之下，画中的女性尽管姿势相当传统，却会让人害羞得面红耳赤。

1. 法国南部城市。
2. 意为"玛西亚，金发，美女，马格塔街 116 号"，可能是模特的个人信息。

　　这幅素描是数百幅为创作《黄金时代》（*L'âge d'or*）做准备的习作之一。安格尔于 1840—1848 年在丹皮尔城堡（Château de Dampierre）创作了伟大的壁画《黄金时代》，几乎全部由裸体女性构成——安格尔称之为"一群慵懒的美人"，她们在婚礼上跳舞、拥抱，或者斜躺在草地上。人们找出许多材料和技术上的理由解释为什么这件作品缺少完整性，或者从整体而言，它不算是成功的作品。毫无疑问，有一个原因就是安格尔接受的训练并没有教导他组织如此宏大的场面。另一个原因是，虽然那些裸体女性看起来挺漂亮，但并不是出自他的内心，她们是经验而非思考的结果。

　　安格尔在关于《黄金时代》的笔记里写道："不应该老是想着人体的细节，这么说吧，各个人物应该像是神庙的柱像，都在最伟大的大师掌握之中。"正享受着无上荣耀的安格尔居然警告自己小心自己的天分，这简直令人感动。当然，

图 116　安格尔，《黄金时代》习作

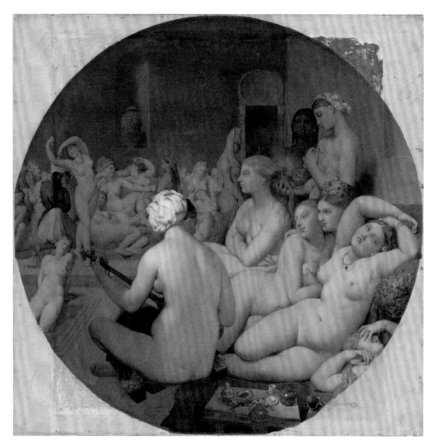

图 117　安格尔,《土耳其浴室》

这样的建议没有也不可能被接受。他继续纠缠于细节，笔下的人物与古希腊神庙的柱像相去甚远，倒是越来越像南印度神庙的雕塑。

这种东方风格的最终表现就是《土耳其浴室》（见图 117）。那是 1862 年，十分有理由自豪的安格尔在签名里加上了自己的年龄——"Aetatis LXXXII"（82 岁）。就像八十多岁的时候创作了《狄安娜与阿克特翁》的提香一样，安格尔终于觉得可以自由自在地释放情感了，之前通过忒提斯的手或者宫女的脚暗示的所有情感现在公然在大腿、乳房和婀娜身形上涌动。其结果简直令人窒息，不过在肉欲旋涡的中心依然是《瓦平松的浴女》的那一套知足与平和。如果没有背对着我们的那位气定神闲的浴女，整个画面一定会让我们感到眩晕。右侧两个斜倚着的女人表现出来的不加约束的性感在西方艺术中找不到对手。乍看之下，我们似乎也感染了她们的慵懒和餍足，不过再多看一分钟就会发觉构图是如此紧凑，我

们可以从中获得普桑和毕加索带来的那种知性的满足。即使在如此为所欲为的时候，安格尔的立足点——"我坚持我的激情"——依然是理想化形式。

安格尔创作《土耳其浴室》的那段时间，正好是 19 世纪谈性色变的假道学达到高潮之时，或许只有号称"小资产阶级大象"的安格尔，才能凭借他在学术界的地位、男式长礼服以及诡异的正统观点说服公众接受如此直白的色情表现。可以想象，如果这件作品出自对立派别，那么它会激起怎样的义愤。仅仅在一年之后[1]，公众和评论家面对马奈的《草地上的午餐》发出了恐惧的尖叫，完全没有意识到其中那位裸体女人的轮廓直接参照了拉斐尔的作品。已经有不少关于"维多利亚人体恐惧症"的研究了，不过我们还可以更加客观公正地探索一番。与早期基督教道德上的顾忌不一样，此番"人体恐惧症"没有宗教上的理由，也与贞洁崇拜无关。它似乎参与构成了一张巨大的面具，以便 19 世纪社会革命躲在后面自我调整。种种不成文的规矩好像各不相同，但经过仔细分析之后就会发现其中包含着凌驾一切的目标：掩盖所谓的粗俗。因此，尽管言语中提到"脚踝"都被认为是恶心的下流行为，却可以在艺术学院里塞满卡拉拉大理石裸像。水晶宫[2]里的大理石裸像多得像一片森林，却只有海勒姆·鲍尔斯（Hiram Powers）的《俘虏奴隶》（Captive Slave）[3]引发了丑闻。她的身体刻意模仿了《尼多斯的阿佛洛狄忒》，但这也无可厚非，并不是引发丑闻的原因，真正的原因在于她的手腕被铐住了。当时那些雕像在风格上都基于卡诺瓦那种矫情的古典主义，刻板的创作手法又耗尽了最后一丝激情。维多利亚时期的维纳斯大理石像能够引发性欲？靠谱程度还不如为了提升孩子的法力喂他们吃茄参[4]。如此看来，最早的《尼多斯的阿佛洛狄忒》简直太神奇了，她那些普普通通的"子孙后代"依然备受崇敬，但在真的被注入生命的原始冲动后却又备受谴责。

裸像之所以在维多利亚假道学的洪流中幸存下来，一方面是因为古典艺术在 19 世纪前 25 年获得了前所未有的威望，另一方面是因为艺术教育体系发生了变化，比以前更注重写生。甚至在英格兰也出现了一位谦逊但坚决的维纳斯信徒：

1. 此处指 1863 年，马奈完成《草地上的午餐》的那一年。安格尔的《土耳其浴室》的创作年代是 1852—1859 年，但是在 1862 年经过了修改。
2. The Crystal Palace，为 1851 年万国工业博览会在伦敦海德公园修建的框架式玻璃幕墙建筑，1936 年毁于火灾。
3. 常见的名称是 The Greek Slave，即"希腊奴隶"，19 世纪最有名的美国雕塑之一。
4. mandrake root，能够引起幻觉，古时被认为具有魔力。

图 118　库尔贝，《画家的工作室》局部

威廉·埃蒂（William Etty）。埃蒂天天都去写生教室，他也没有躲过审查，"我被指责为不道德、不名誉的男人"，这个可怜的家伙说。不过埃蒂兴高采烈地画了大量裸像习作，说明他完全没有被吓住。用狄德罗的话来说，埃蒂是在"感受肉体"。如果他懂得如何把习作转化为真正的作品，那么或许他会被视作一位相当不错的艺术家。然而，他在构图上缺少有效运用习作但又不牺牲其真实性的想象力，他在面对裸体的时候太过谦卑，以至于无法实现直接的转化。只有库尔贝那样拥有强大自信的人才可以。

与米开朗琪罗·梅里西·达·卡拉瓦乔（Michelangelo Merisi da Caravaggio）以降的所有现实主义革命者一样，库尔贝其实与传统的关联颇为紧密。但他自己不这么认为，被他的说法所蒙蔽的评论家们也不这么认为。他的裸像与写生习作差不多，当他试图增添一些艺术色彩的时候，却得到了十分做作的造型，像是最庸俗的沙龙画，例如《女人与鹦鹉》（Femme au perroquet）。很显然，库尔贝偏爱结实丰满的模特，而且坚持现实主义。1853 年的《浴女》（Baigneuse）就是一个例子。库尔贝似乎有意要激怒拿破仑三世举起马鞭抽她，他确实成功了。实际上，她在库尔贝画的所有裸像里堪称独一无二，身体比例远远超出了当时的经典规则——从其他艺术家的写生习作和早期摄影作品里可以看出当时讨喜的做法是什么。与她相比，安格尔的《瓦平松的浴女》是多么自然啊！尽管如此，我们必须承认库尔贝在裸体艺术史中依然称得上一位英雄人物。他贪婪

地追求恢宏，他对现实主义的忠诚就是这种贪婪的过度延伸，用语言来描述确实蹩脚，但用绘画来表达却堪称壮美。测试现实感的流行做法就是看你能不能"触碰"到它。库尔贝这位极端现实主义者紧握、重击、挤压或者吃掉描绘对象的冲动甚是强烈，在手中调色刀的每一抹中都表露无遗。他用视线紧紧地拥抱女性裸体，就像狂热地逮住小鹿、抓住苹果或者鲑鱼一般。如此放纵情欲好似兽性大发，但库尔贝却表现得轻松自在，没有一丝要克服羞耻感的意思，不像劳伦斯那么啰唆。结实丰满的肉体看起来似乎比苗条的身形更加真实而且耐看：库尔贝在恢宏巨作《画家的工作室》（*L'Atelier du peintre*，见图 118）里实现了他的梦想，画面中心站在画家身边的那位女人浑身上下散发着从容不迫的性感，比布歇的《狄安娜》要更具人性。

这种效果并不只是来源于她的身体。从埃蒂画的脸就能看出他与库尔贝之间的差距，他为青春无敌的胴体配上了一颗面含羞怯的脑袋。相比之下，库尔贝画的女人不但一点不做作，简直有些懵懂，却因此表现出一种古典的高贵气质。

为了验证我刚刚给库尔贝安上的"英雄"称号是否合适，就必须看看库尔贝在世的时候以及接下来的四十年里获得沙龙官方认可的那些裸像。但这些作品现在反而不大容易找到了，因为公共美术馆已经不再展出阿里·谢菲尔（Ary Scheffer）、亚历山大·卡巴内尔（Alexandre Cabanel）、威廉-阿道夫·布格罗（William-Adolphe Bouguereau）以及让-雅克·亨纳尔（Jean-Jacques Henner）的作品，只能到法国地方市政厅或者中西部酒店大厅里找找看。从布格罗捉摸不定的淫荡到弗雷德里克·莱顿男爵（Lord Frederic Leighton）高贵的寡欲，这些画家都各有成功之处，但也有一个共同点：粉饰现实。他们都采用了柔和的形式和光滑的质感，他们画的裸体只存在于昏暗朦胧的小树林或者大理石浴室。所以，已经欣然接受了非现实场景的人们在马奈的《奥林匹亚》（*Olympia*，见图 119）中感受到了痛苦的震撼。

《奥林匹亚》的表现方式接近于卡拉瓦乔年轻时候的风格，但更为敏锐。仅仅这些并不会惹恼浅薄之徒，真正让他们抓狂的原因在于这几乎是文艺复兴以来，第一次把现实中的女人以裸体的形式呈现在合理的场景当中。库尔贝描绘的女人虽然也都是专业模特，而且呈现的方式十分写实，但他通常会按照普遍接受的传统把她们放在森林中或者喷泉边。《奥林匹亚》描绘的是现实中的女人，颇具韵味和个性，她身处的环境就是人们期待之中裸体会出现的地方。浅薄之徒突

然想到了他们所熟悉的玉体横陈的场景，他们的难堪着实可以理解。虽然《奥林匹亚》不再让我们感到震撼，但依然十分独特。如此个性鲜明的脑袋放在裸体上很可能会动摇整体性，但马奈的成功之处就在于成熟老练的技巧。估计马奈自己也觉得如此精致巧妙的平衡无法再现，所以再也没有选择女性裸像作为创作主题。不过，他的作品说明，即使是裸像这样逐渐衰落的主题，依然能够重新获得鲜活的艺术生命力。有两位画家紧随其后对抗假模假式的沙龙风格裸像。首先是埃德加·德加（Edgar Degas），他年轻时画的女性裸体素描像安格尔的作品一样漂亮，但他也认识到这种美在眼下遭到了致命的破坏。其次是亨利·德·图卢兹–劳特累克（Henri de Toulouse-Lautrec），他极其厌恶亨纳尔画的伪善的圆胖身体，敏锐地觉察到沙龙费尽心机企图掩盖的女性裸体特征。他对裸像的生动表现恰如其分，因为他对裸像概念的理解与我们相同。这个概念居然已经变得如此多余，但我们的感知能力却因为它而得以提高。

时间来到了1881年，维纳斯也遭受了与阿波罗一样的命运：被歪曲，被碎片化，被廉价化，夹在学院派的冷淡和巴黎人的庸俗之间，再也无法主宰我们的想象。那一年雷诺阿刚好四十岁，正带着妻子在罗马和那不勒斯度蜜月。

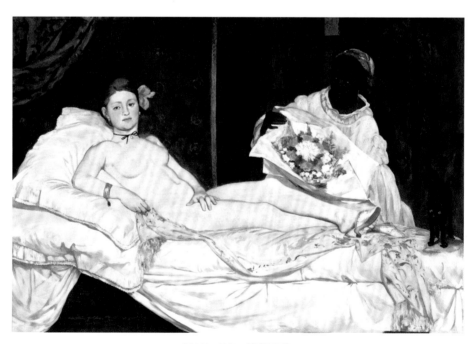

图 119　马奈，《奥林匹亚》

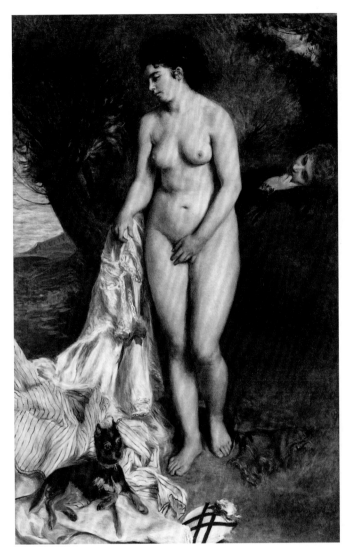

图 120　雷诺阿，《浴女与小狗》

　　说到雷诺阿，许多人都会提到他对女性身体的膜拜，并且引用他的话说，如果不是因为如此喜欢女性的身体，他很可能不会成为一名画家。不过，在此我必须提醒一下读者，其实雷诺阿在四十岁以前几乎不怎么画裸像。他最早一幅引起广泛注意的裸像是《浴女与小狗》（*Baigneuse au griffon*，见图 120）[1]，现藏于圣保罗艺术博物馆。这幅画在 1870 年的"沙龙展"上展出的时候，为雷诺阿赢得

1. 画中的小狗是格里芬犬，一种粗毛短绒的比利时小狗。

了仅有的一次受到公众欢迎的成功，但也足够他享受二十年的。雷诺阿一向简单直率，完全没有打算掩饰构图的来源。人物来自一幅《尼多斯的阿佛洛狄忒》的雕版印刷画，光线和视角却衍生自库尔贝的作品。彼此矛盾的来源正好透露了困扰雷诺阿大半生的问题：如何为女性裸像赋予古希腊人发现的整体感和规律感，并且融入与生俱来的温柔。《浴女与小狗》虽然值得赞叹，但是上述两类元素还没有真正融合在一起。姿势的古典风格太明显了，库尔贝的朴实也不适合表达雷诺阿阳光般欢快的性格。

我们也许以为雷诺阿会很快纠正这些不和谐之处，但是并没有，接下来的十年，他一直浸淫在印象派理论当中。印象派也逐渐发展出教条，裸像这种既造作又庄重的主题并不容易被接受。裸像作为一种理想化的艺术，与给人留下第一印象的轮廓线条密切相关，但是在 19 世纪 70 年代，包括雷诺阿在内的印象派艺术家都在绞尽脑汁地力图证明不需要轮廓线条的存在。雷诺阿画人物的时候利用斑驳的光影打破了连续的身体轮廓。不过即使在那个时期，他对欧洲艺术传统的本能理解也在提醒他，威尼斯的大师们是如何巧妙地利用色彩表现形式的。此时他画了两幅裸像：现藏于莫斯科普希金博物馆的《安娜》（*Anna*）[1]，以及属于巴恩斯收藏的《躯体》（*Torso*）[2]，从细节上看几乎完全参照了提香的《狄安娜与阿克特翁》。雷诺阿通过形状的重叠和背景色调的变化尽量去掉了轮廓，但保留了扎实的造型，因此没有任何理由不继续运用这样的方式。然而，雷诺阿的信念并没有得到满足，他认为裸像必须简洁且具有雕塑感，就像柱子或者鸡蛋那样。因此在尝试了所有印象派表现方式之后，雷诺阿从 1881 年开始寻找发展裸像的基础范例。他找到了法尔内西纳别墅的拉斐尔壁画，以及庞贝和赫库兰尼姆的古代装饰画。直接的结果就是，这一年的年底，他在索伦托（Sorrento）以妻子为模特创作了《金发浴女》（见图 121）。她的身体像珍珠一般白皙、简约，长发是漂亮的杏黄色，在深色的地中海的映衬下仿佛置身于古代。与拉斐尔的《嘉拉提亚的凯旋》和提香的《浮出海面的维纳斯》类似，《金发浴女》为我们呈现出一种幻象，我们好像正通过某种神奇的透镜观看普林尼称颂的那些早已不知所终的伟大杰作，我们再一次认识到古典主义风格并不是依靠遵循规则来实现的——比

1. 又名《坐在沙发上的裸女》（*Nude Seated on a Sofa*）。
2. 又名《关于躯体光影效果的研究》（*Study Torso Sunlight Effect*），现藏于奥塞美术馆。

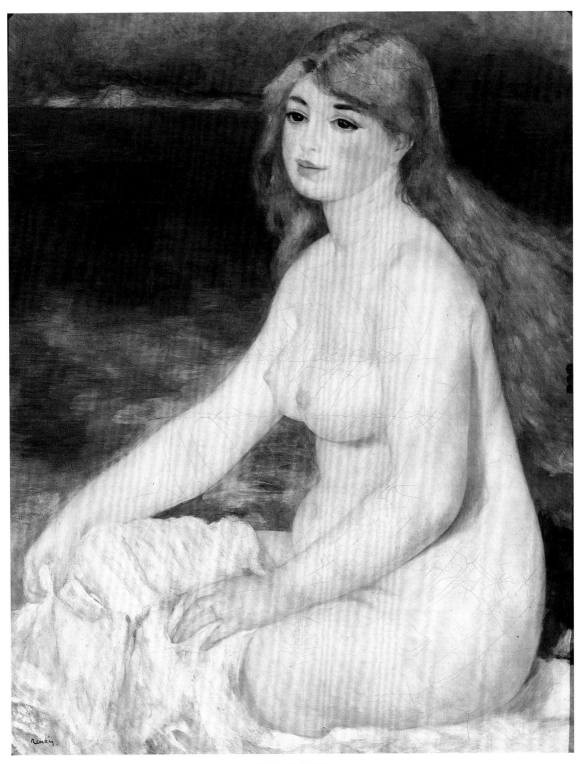

图 121　雷诺阿，《金发浴女》

如，年轻的雷诺阿夫人的身材比例与"尼多斯的维纳斯"相去甚远——而是要发现世俗生活中安静祥和的高贵。

成就《金发浴女》的"神启"在雷诺阿返回法国之后就消失了，在接下来的三年里，他一直纠缠于之前在那不勒斯海边已经凭借直觉解决了的问题。为了集中展现自己的能力，雷诺阿开始着手创作一幅表现少女沐浴场面的大作，要在其中包含从古戎到安格尔的所有法国艺术家经典之作的特征。整体布局和某些姿势的灵感来自凡尔赛宫吉拉尔东的《仙女喷泉》（Fountain of the Nymphs）边上的"仙女沐浴"浮雕，他为此画了不少习作，从中可以看出他一直坚持的雕塑感。这一点在一幅素描里表现得最为明显，其中的浮雕感和线条的流畅度堪称完美，即使与文艺复兴时期的素描佳作相比也毫不逊色。我几乎无法想象雷诺阿还能怎么变化，然而在最终完成的作品里，每一处空间关系都是全新的。他对技法的运用也经过了深思熟虑，尽管色调让人想起布歇的作品，却没有布歇那种装饰意味十足的悠闲。在特定的光线条件下，表面精致的光泽似乎去掉了最初的喜悦，但飘过的白云或者意外的反光柔化了干巴巴的变化，因此整个画面就像哥白林挂毯一样讨喜。

1885—1887 年，雷诺阿几乎被《大浴女》（Grandes Baigneuses，见图 122）占去了所有时间。无论我们把它当作伟大的杰作还是理想的奇妙表达，总之它把雷诺阿从焦虑中解脱出来了。在接下来的二十年里，他画的裸像在敏锐的眼睛看来依然到处都有经过仔细权衡的痕迹，但是被艺术化地隐藏了。魅力十足的尤物们坐在溪流边，或者擦拭身体，或者互相泼水，天真烂漫得堪称完美。她们比古典美人更加丰满些，散发出一种世外桃源般的健康气息。与鲁本斯的裸体女人不同，她们的皮肤不会有任何皱纹，紧贴着身体像动物皮毛一般顺滑。她们虽然裸露着身体，却十分悠然自得，看上去似乎比文艺复兴以来的任何裸像都更具古希腊风格，最为接近现实与理想的古老平衡点。

雷诺阿像普拉克西特列斯一样依赖模特。雷诺阿夫人曾经抱怨必须根据"皮肤吸收光线的好坏"挑选女佣。在临近生命终点的时候，雷诺阿的身体几近瘫痪，[1] 众多亲友已经先他而去，但他仍然依赖新的模特给他带来的冲动继续创作。然而，雷诺阿画裸像并不像是伸手摘梨子一样轻松，一定不能忘了，他在 1887

1. 雷诺阿患有类风湿性关节炎。

图 122　雷诺阿,《大浴女》

年获得成功之后依旧纠结于古典风格,而且持续了很长时间。不仅是布歇和克洛迪昂,拉斐尔和米开朗琪罗都是雷诺阿的研究对象,不过最重要的还是古希腊艺术。关于庞贝的记忆,以及在卢浮宫看到的青铜像和陶像,都促使他远离符合正统古典形象的模特,转而拥抱亚历山大时期希腊化风格的那种拉长的梨形身体。这些"小众"艺术中的裸体形象并没有因为千百年的模仿而丧失生命力,依然保持着古代的和谐感,其中流露出来的对自然主义的向往——例如对"世俗的维纳斯"的模仿——也打动了他。就我所知,雷诺阿采用这种身体比例的最早例子是斯特芳·马拉美(Stéphane Mallarmé)[1]1891 年版《诗集》(*Pages*)扉页上的《浮出海面的维纳斯》。不过一般来说,这些亚历山大风格的人物属于 1900 年之后,她们在古代神话主题中获得了美妙的重生,尤其是《帕里斯的评判》。雷诺阿逐渐抛弃了为他赢得了声誉的丰满少女,转而创造了一种新的女性形象:身躯庞大、红润健壮,与性感不沾边,却具有雕塑那种实在的整体感(见图 123)。雷诺阿的维纳斯由此获得了最完整的形式。吊诡的是,这位油画大师对后来的绘画几乎没有什么影响,却对现代雕塑产生了决定性的影响。

1. 法国诗人、评论家。

图 123　雷诺阿,《坐着的浴女》

　　从 1885 年到 1919 年去世,雷诺阿在这段时间里创作了一系列裸像。我们可以说,这是一位伟大艺术家对维纳斯奉上的最崇高的敬意,这一章的所有线索也在此汇集。普拉克西特列斯、乔尔乔内、鲁本斯、安格尔虽然风格迥异,但都会认同雷诺阿是他们的继承者。像雷诺阿一样,他们也可能会说他们的作品只是精巧地再现了格外漂亮的美人。艺术家的表述本来就应该如此。关于早期艺术的记忆、关于个人感情的需要,还有坚信女性裸体象征着和谐自然秩序的信仰在他们心中融汇,逐渐滋生出一直在寻找的某种东西。艺术家们之所以对"世俗的维纳斯"满怀热情,是因为见识过她那位难以亲近的孪生姐妹。

V

ENERGY

第五章

力量

 力量是永恒不变的乐趣所在，或许力量就是最早的艺术主题，因为最古老的人类已经开始尝试利用象征符号记录它。不过所有令人叹为观止的史前绘画都是通过动物来表现力量的。西班牙阿尔塔米拉（Altamira）的史前岩画中没有出现人类形象，法国拉斯科（Lascaux）的史前岩画中也只有寥寥几个可怜巴巴的人形，在希腊瓦斐奥（Vaphio）出土的杯子上的装饰图案已经相当成熟，但其中的人类形象与健壮的公牛相比实在不足为道。在这些人类早期的艺术家看来，人体就像长歪的胡萝卜或者毫无抵抗能力的海星，与肌肉发达的公牛和轻巧灵活的羚羊相比根本不足以象征力量。又是古希腊人，在理想化人体的过程中使其成为力量的象征，尽管此时人体还未具有动物般无拘无束的灵动能力，但是值得进一步仔细观察。我们通过艺术释放了身体的活力，获得了生命力的提升——从约翰·沃尔夫冈·冯·歌德（Johann Wolfgang von Goethe）到贝伦森，所有对艺术有一番思考的智者都认为，审美愉悦的重要源泉之一正是这种生命力。

 古希腊人发现了两种表现力量的裸体形式，它们几乎贯穿了整个欧洲艺术发展史，直至今日。这两种形式就是"运动员"和"英雄"，二者与力量从一开始就密切相关。早期信仰中各种各样的神都是静态的，与之相关的所有东西也都颇为生硬。但是从荷马那个时代起，按照虔诚信徒的要求，古希腊的神和英雄开始骄傲地展示力量。克里特岛（Crete）神秘的米诺斯文化（Minoan）很早就出现了某些征兆，我们见识了特技一般的舞蹈，还有在牛背上腾挪跳跃的杂技。然而，我们无法确切知晓这种仪式性的运动传统到底在多大程度上融入了古希腊世界。我们只知道，关于古希腊大力士赫拉克勒斯的传说一开始就提到了在奥林匹亚举办的运动会。古代奥林匹克运动会始于公元前 776 年，后来古希腊各地逐渐发展出自己的节庆活动。在公元前 6 世纪中叶，随着雅典逐渐成为古希腊的政治中心，四年一届的雅典运动会也越来越重要。在运动会上获胜的人会得到一个大罐子作为奖励，大罐子上描绘着他们擅长的运动，动态裸像的漫长历史就开始于这些古希腊瓶画（见图 124），一直延续到德加的舞者。起初这些裸像看上去可不怎么高雅。按照早期的传统，臀部、大腿和小腿肚的曲线都十分夸张，实

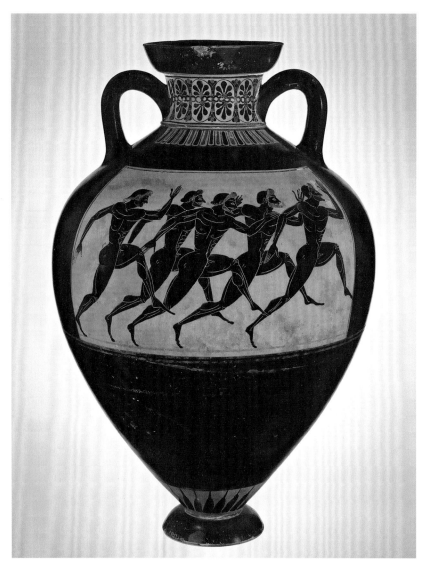

图 124　泛雅典运动会双耳细颈瓶，公元前 6 世纪

在无法让我们用"形体美"来形容。公元前 6 世纪在雅典运动场上角力、赛跑
的运动员看上去相当笨重。角力运动员都十分强壮，如同从《荷马史诗》里走出
来的各路英雄，角力的时候好像抱在一起的熊。赛跑运动员耸起膀子弓着腰，大
腿鼓胀得好像吹足了气。即使如此，他们依然表现出一种灵动的韵味，比下一个
世纪那些比例正确的人物更加生气勃勃。在这一章的每一页我们都将会看到，如
果没有一定程度的夸张，运动不可能表现为艺术。

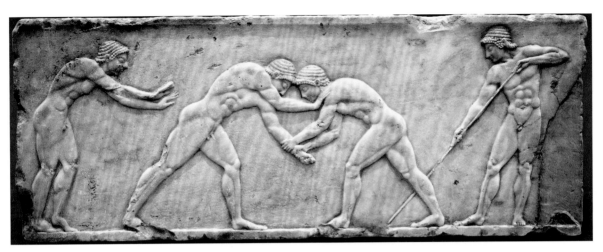

图 125　阿提卡，约公元前 480 年，"摔跤手"

　　那些被当作奖杯的大罐子有一个正式的名字：泛雅典运动会双耳细颈瓶。虽然表面的图案直白坦率、朝气蓬勃，但都具有大规模生产的特征。然而，从一块刻画运动场面的浮雕（见图 125）我们可以得知，在公元前 6 世纪末出现了一位个性十足的艺术家。这块优雅的浮雕原本是在某个雕像的基座上，现藏于雅典国立博物馆。尽管这些年轻人依然肌肉感十足，但是笨拙、野蛮的感觉已经不见了，身体形态变得紧凑而又匀称。我们把波拉约洛描绘裸体男子打斗场面的雕版画（见图 126）拿来对比一下，就知道什么才是匀称。虽然一样的劲头十足，但疙里疙瘩的佛罗伦萨裸体男人与紧凑有型的古希腊运动员一比，就显得粗俗笨拙了。波拉约洛运用了几乎相同的方式通过人体表现运动感，因此我们可以推断他最初的想法肯定是参照。古希腊瓶画是他学习的对象，他在加利塔（Torre del Gallo）画的舞者显然源自伊特鲁里亚的红绘瓶画。不过，他并不是仅仅模仿形式而已，而是研究得十分深入。人物之间的空间关系具有相同的韵味，紧凑的轮廓线和扁平的造型也是一模一样。介于素描与雕塑之间的浅浮雕一直都十分适合精确地表现运动。它不是完全直白地呈现，因此可以引发观者的联想。然而不出意料，动态裸像带来了似乎无法通过理性方式解决的诸多问题。

　　埃伊纳（Aigina）[1] 神庙三角山花上的雕像就是如此。这是公元前 480 年至

1. 希腊岛屿，位于萨洛尼克湾。

图 126　波拉约洛,《打斗的裸体男人》

公元前 470 年希腊古典艺术时期幸存下来的规模最大的雕塑群, 因此我们肯定会怀着满腔热情欣赏它们, 然而, 它们实在太令人失望了! 它们刚好缺少我们所期待的萨拉米斯(Salamis)年轻战士应该拥有的活力, 本来人们看了文献记载之后万分神往, 还幻想着从它们身上感受那种活力呢。这有可能要归咎于后来的修复保护工作, 似乎表面都被用力洗刷了一遍, 倒是显露了不少细枝末节; 也有可能那时当地工匠的水平就是如此。这倒是从本质上体现了公元前 5 世纪古希腊艺术面临的困境: 如何在获得整体感的同时不牺牲个体的几何清晰度。这在装饰性雕塑上是可以实现的, 比如利用人物彼此之间的动态线索暗示运动。然而, 古希腊人起初并不愿意这么做。虽然埃伊纳神庙雕像的排布可能遵循着某种合理的关系, 但实际上每一个人物都被圈在自己的轮廓里。它们看起来像是被点了穴似的, 都被定住了。在这组装饰性群雕完成之后的十年内, 虽然出现了单一人物表现动作的形式, 但相同的“凝固”效果依然存在。在西斯蒂亚(Histiaia)附近的海里发现了一座正要投掷闪电的宙斯像(见图 127), 它应该是第一件表现运动的独立单体雕像, 而且是唯一流传至今的青铜像原作。虽然这位大胡子宙斯气派十足, 非常威严, 但我们还是觉得缺了点儿什么。答案是完全没有力量的生动交流。古希腊雕塑家决定保持住中心几何平衡点, 反而让我们注意到他的姿态是

图 127　阿提卡，约公元前 470 年，"西斯蒂亚的宙斯"

多么的不自然。如何处理伸展的四肢与躯干的关系呢？通常情况下，时间会告诉我们答案。后来有一种解决方案就是让躯干参与到运动当中，使四肢与躯干的重心融为一体。这正是"西斯蒂亚的宙斯"缺失的东西，他的躯干是静态的，如果当时只发现了躯干部分，那么我们完全想象不出原本完整的雕像是现在这个样子。生命活力的节奏律动改变了整体呈现形式，公元前 6 世纪的绘画和浮雕因此变得更为生动活泼，但同时也牺牲了局部的清晰度。以帕特农神庙的垅间壁为例，有时刻意保留每一处细节反而会产生漫画般的效果。比如，被半人马扼住脖

图 128　约公元前 440 年，帕特农神庙垅间壁上的"拉庇泰人与半人马"

子的拉庇泰人（Lapith）像是受阅士兵一样直挺挺的，浑身僵硬，毫无表现力（见图 128）。这种相当于把身体塞进密闭水箱里的处理方式并不是技巧或者观察的不足，而是古希腊雅典派艺术家们心中所想的造型就是这样，虽然现在看起来有些奇特，但反映了他们当时的想法：所有的现象都与合理的确然有关。

　　艺术家们都努力通过完美的几何形式表现动态的人体，其中最著名的莫过于米隆的《掷铁饼者》（*Diskobolos*，见图 129）。虽然原作没能保存下来，但是从仿作也能看出它确实称得上是人力所及的天才之作，表现力的巨大飞跃简直令人难以置信。米隆通过纯粹的理性思考创造了表现运动的恒久方式。他投掷的动作如此迅捷，转瞬即逝，以至于现在体校学员们还在争论是否真的能完成。无论如何，他为一个小角色赋予了超群的完整性。与波留克列特斯的《持矛者》一样，这件作品的人为痕迹显而易见。他们遇到的问题其实是互补的：波留克列特斯希望表现为运动做好了准备的静态人物，而米隆着力表现处于平衡状态的动态人物。相比之下，米隆正在尝试的创造更为艰难，因为适合表现运动的方式极为有

图 129　仿米隆，约公元前 450 年,《掷铁饼者》(重建)

限。用法国人的话来说，处于静态但跃跃欲试的人可能做出任何动作,"时刻准备着"。因此，动态反而需要"被固定"，否则下一秒人体的姿态就不再符合雕塑家的设想了。然而我们经常会看到"固定"得太过于彻底，以至于毁掉了无限的可能性，而最伟大的艺术正是要表现无限的可能性。奥古斯特·罗丹（Auguste Rodin）坚持认为，唯一的途径就是把连续动作的不同阶段融合起来。体校学员们觉得《掷铁饼者》的动作难以解释，恰好说明米隆成功地实现了不同阶段动作的融合。

　　整体而言，《掷铁饼者》的身体像拉满的弓一般张力十足，像是表现力量的欧几里得几何图形；各个部位也遵循着清晰的逻辑，似乎是对比了所有变化之后

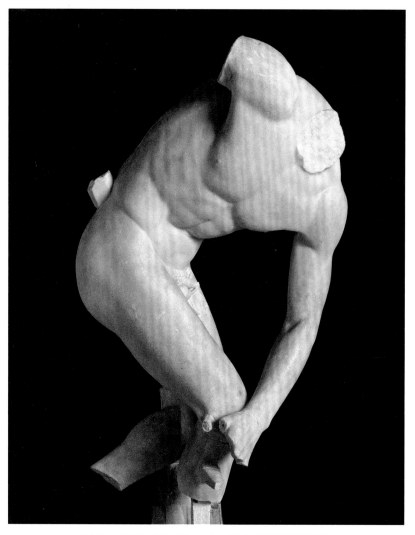

图 130 仿米隆，约公元前 450 年，《波奇亚诺堡的掷铁饼者》

才得出结论。在现代人看来，米隆对完美的执着追求抑制了肌肉紧张感的细节表现，或者说，缺少了通过全身运动表现出来的灵活性。尽管如此，根据米隆原作仿制的《波奇亚诺堡的掷铁饼者》（*Diskobolos of Castel Porziano*，见图 130）[1]完全不同于帕特农神庙垅间壁雕塑表现出来的孤立和生硬，如果我们挑剔米隆的克制，那么就是跟古典艺术过不去。其实过于强调运动，或者突然改变运动节奏

1. 常见拼法为："Discobolus of Castelporziano"，公元 2 世纪的罗马仿制品，于 1906 年出土。

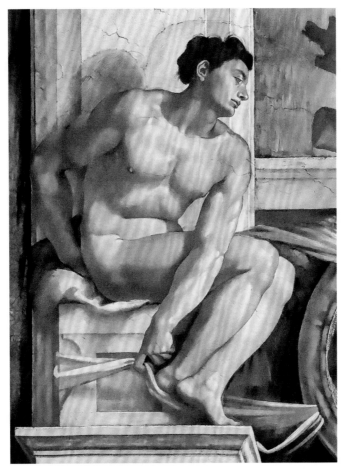

图131 米开朗琪罗,《运动员》

都会破坏平衡感和完整性,而《掷铁饼者》正是凭借平衡感和完整性才在艺术领域保持着应有的地位,直至今日。乍看之下似乎死气沉沉的状态,实际上是保持生命力的一种恒久方式。人们通常认为米隆的雕塑从某个角度来看几乎等同于素描。虽然不大合适,但还是可以把它与米开朗琪罗在西斯廷礼拜堂画的"运动健儿"(见图131)比较一番。相比之下,在古希腊运动风格和欧几里得理想主义的双重压力之下,古希腊人物显然过于简单,仅限于最本质的表现形式。

"完美"关上了通向"创造"的大门。拉斐尔的《圣母玛利亚》(*Madonna*)实在太完美了,以至于几乎没有人再次尝试这个曾经热门的经典绘画主题;德加的"芭蕾舞演员"也差不多是这样,在表现动态方面尤其如此。我曾经说过,任

何合乎要求的解决方案似乎都具有排他性，结果成功的表现形式就如同象形文字一般被完全固定下来。因此，现在我们几乎看不到其他表现激烈运动状态的古代单体雕像。我们知道的此类雕像，比如赫库兰尼姆的跑者青铜像《萨比科的青年》（*Youth of Subiaco*），大多是群像的一部分，多个人物能够共同营造出某种氛围，更容易传达运动感。必须承认，希腊化时期的运动员雕像缺少力量感，理想化完美和高完成度这两个古希腊晚期雕塑的特征都无助于表达美学意义上的活力。除了风格，还有社会层面的阻碍。公元前 4 世纪末，古希腊人对运动的狂热已经转移到专门的娱乐活动上。此时的雕像表现出以娱乐和自保为目标的圆滑，已经属于商业化的学院派艺术了，曾经的少年运动员变成了伤感的回忆。现藏于乌菲兹美术馆的《摔跤运动员》（*The Wrestlers*，见图 132）倒是一个例外。这件曾经非常有名的雕塑现在却没人注意，实在有些不大公平。虽然复制品看起来死气沉沉，质感也不大舒服，但我们可以推测，原作一定是具有复杂性和凝重感的大师级留西波斯式青铜像。

米隆和后继者们创造的男性运动员裸像或多或少有些生硬，因为他们没有采用有助于表现运动的重要元素：律动感十足的衣物褶皱。贴身衣物的褶皱以及由此产生的平面和轮廓线强调了身体的拉伸和扭转，流动的衣褶可以使动作的轨迹清晰可辨，把动态裸像被束缚在当下的美学限制就此打破，表现力量的衣褶暗示着每一个动作的过去和可能的未来。

早期希腊人主要利用贴身衣物强调女性裸体的形态。那么他们是从什么时候开始意识到衣褶还具有暗示运动感的功能呢？在雕塑领域，最早的例子应该是公元前 5 世纪初厄琉息斯（Eleusis）[1] 的一个小雕像。奔跑的少女转过了头，衣服紧贴着身体，似乎正在激励她继续奔跑；衣褶与整体运动线条保持一致，非常流畅，像是莨苕[2] 一样简洁优雅。还要等五十年，帕特农神庙的装饰中才出现了表现更为复杂、更为丰富的生命力的类似线条。在菲迪亚斯的指导下，古希腊人发展出许多令人难以置信的风格，其中衣褶的处理方式是延续最久的。奥林匹亚神庙雕像中出现的衣褶的处理方式已经形式化了，与"厄琉息斯的少女"别无二

1. 位于古代雅典西北方向的城市。
2. Acanthus，地中海沿岸生长的一种灌木，叶子呈锯齿形，形态优雅，被古希腊人广泛应用于装饰中，比如科林斯柱的柱头。

图 132　公元前 3 世纪，《摔跤运动员》

图 133　约公元前 440 年，帕特农神庙西三角山花上的"艾里斯像"

致，因为一定有不少修建过帕特农神庙的老手也参与了奥林匹亚神庙的建设。帕特农神庙后期雕像身上的衣褶获得了超凡的自由和表现力，后来除了达·芬奇再也无人企及。帕特农神庙西三角山花上有一件"艾里斯像"（Iris，见图 133），微妙而复杂的衣褶像是水中的涟漪，既勾勒出裸像的形态，又突出了强烈的运动感。然而，这件以高超的手法表现力量的雕像却是群像当中最不起眼的一个。利用灵动的贴身衣褶强化呈现效果的传统是在创作女性雕像的过程中逐渐完善成熟的，之所以又被用来表现运动，可能是古希腊雕塑家一直喜欢"战斗中的亚马孙女战士"这样的主题。其实我们经常会看到，某种表现方法之所以能够存续，只不过是因为比较容易掌握。男性人物完全不穿衣服，就只能通过飘舞的披风表现

运动。在整个古希腊艺术和后来文艺复兴时期衍生出来的艺术风格之中，这种表现传统运用之广泛简直达到了厚颜无耻的地步，以至于我们后来几乎完全麻痹，根本觉察不到裸像在多大程度上依赖于人为的衣褶来表现力量。随着时间的推移，衣褶逐渐降级为仅仅用来填充空白的元素，看一看巴塞（Bassae）阿波罗神庙就知道了。不过还有一位艺术家依然十分起劲，他就是摩索拉斯陵墓（the Mausoleum）雕带的设计者。这道雕带可以说是公元前4世纪最棒的原作之一。我们有很多理由相信这位设计者就是斯科帕斯本人，虽然完成的水平参差不齐，但是有些部分应该出自大师本人之手。雕带中的人物如同火焰一般席卷而过，或者像雄鹰一样猛扑下来（见图134）。埃伊纳神庙三角山花上那些被点了穴似的人物和帕特农神庙坆间壁上令人赞叹的身体都已经是过去时了。有人认为，与文艺复兴时期的艺术相比，古希腊艺术无法表现动态。这种看法显然并不成立，恰好相反，哪怕与文艺复兴时期最具活力的作品相比，古希腊艺术在各个方面都毫不逊色。回马射出最后一箭的亚马孙战士，似乎是从达·芬奇的《三博士朝圣》（Adoration of the Magi）的背景里跑出来的；跨步向前抓住亚马孙战士头发的希腊人（见图135），在表现力量方面与波拉约洛的赫拉克勒斯同样鲜活；跪在地上的人与两位攻击者构成的三角形张力十足（见图136），不禁让人想起拉斐尔的素描，他在素描里呈现的动态远远超过了模特实际摆出来的样子。尽管古希腊雕塑家斯科帕斯的作品说明他非常了解运动中的人体的解剖结构，但如果没有衣褶的帮助，他创造的人物很可能像是没有音乐伴奏的舞者一样手足无措（见图137）。仔细观察这些浮雕就会发现其中蕴含的艺术性：他们披着的斗篷会随着不同的动作而变化形态。

摩索拉斯陵墓雕带还反映了对英雄力量的崇敬，堪称表现英雄力量的优秀范例。或许我可以把这种表现英雄气概的形式称为"英雄对角线"。

在所有文明当中，人们都会把某些动作和姿势当作明确的象征语言，并且运用到艺术尤其是舞蹈艺术当中。我们都知道舞蹈深刻地影响了古希腊雕塑，不仅成就了雕带中人物的动态节奏，而且形成了特定姿势的表达意义，因此肢体语言几乎与书面语言一样精确。比如，早期迈步向前的姿势——一条腿略微弯曲，另一条腿与后背保持直线——是劲头与决心的象征。雕塑家克里托斯和奈西欧斯（Nesiotes）为纪念杀死暴君的哈尔摩狄奥斯（Harmodios）和阿里斯革顿（Aristogeiton）创作的雕像是第一件复制品与相关完整记录都流传下来的

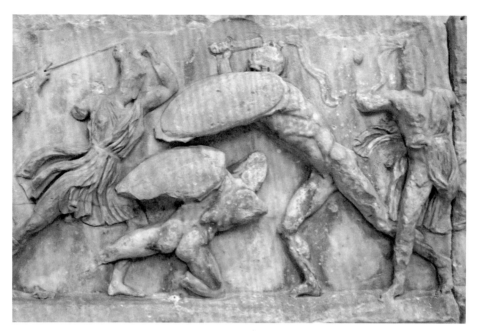

图 134　斯科帕斯工作室，约公元前 350 年，"希腊人与亚马孙人"

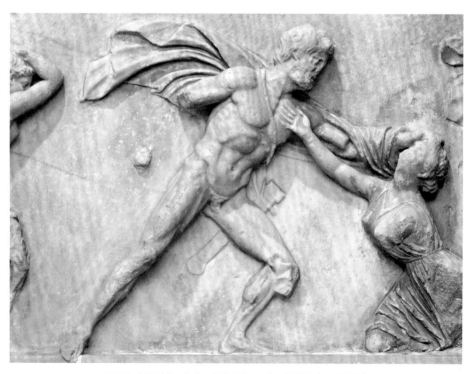

图 135　斯科帕斯工作室，约公元前 350 年，"希腊人与亚马孙人"

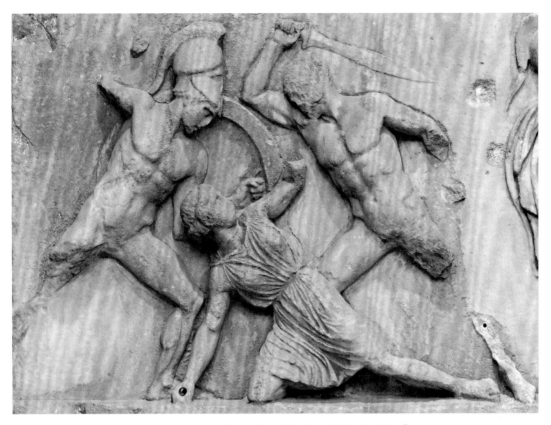

图 136 斯科帕斯工作室，约公元前 350 年，"希腊人与亚马孙人"

独立式雕像。"迈步向前"的姿势将在接下来的数个世纪里一次又一次出现，强调着相同的含义。菲迪亚斯也十分喜欢它，帕特农神庙西三角山花中央的波塞冬（Poseidon）就是这样的姿势。在冲突更为激烈的场景里，"英雄对角线"也更为明显，例如"帕特农雅典娜"的盾牌和基座上装饰的亚马孙人战斗的场面。根据复制品的残片就能得出以上结论，好在我们还能看到一件原作。从巴塞阿波罗神庙的檐壁雕带来看，在摆脱了菲迪亚斯的约束之后，明显的对角线形式如同政治家经常唠叨的华而不实的誓言一般开始频繁出现。雕塑家们已经不满足于腿和身体的线条，进而增加了盾牌和衣物强调的动作。巴塞阿波罗神庙的檐壁雕带还土里土气的，相当粗糙，但经过一番改进，摩索拉斯陵墓神庙的雕带已经堪称至高无上的艺术了，强调手法恰如其分，原本生硬的对角线也因为衣褶的曲线以及盾牌和马脖子的弧线而显得更加柔和。源自欧几里得的智慧掌控了整体造型设

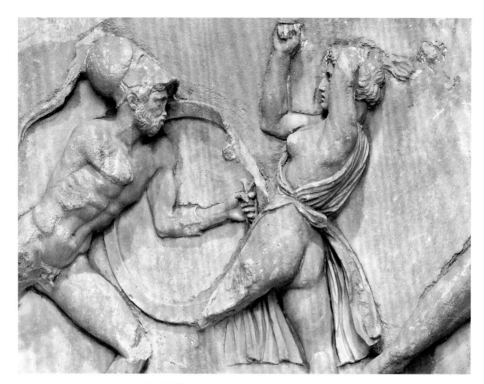

图 137 斯科帕斯工作室，约公元前 350 年，"希腊人与亚马孙人"

计。人物沿着矩形的对角线从一端排布到另一端，或者敌对双方构成等边三角形。我们有理由推测，古希腊艺术家设计构图的时候一定手里拿着尺子和圆规。不过非同寻常的是，尽管几何形状是静态的、受限的，但斯科帕斯和助手们却在其中融入了运动的感觉。

在希腊化时期那些没有完全理想化的艺术品当中，还能找到"英雄对角线"的痕迹。署名"以弗所的阿加西亚斯"（Agasias the Ephesian）的《博尔盖塞的战士》（*Borghese Warrior*，见图 138）是希腊化时期最著名的作品之一，它的构图就是基于"英雄对角线"。虽然哈尔摩狄奥斯和阿里斯托革顿坚定的步伐迈得更大、更快、更戏剧化，但二百年后，它代表的含义没有变化。如果是这位阿加西亚斯发明了这种姿势，而不仅仅是根据更早的青铜像制作了一个大理石复制品，那么我们可以说他是留西波斯和帕加马（Pergamon）[1] 雕塑家的最后一位

1. 古希腊城市，现在位于土耳其境内。

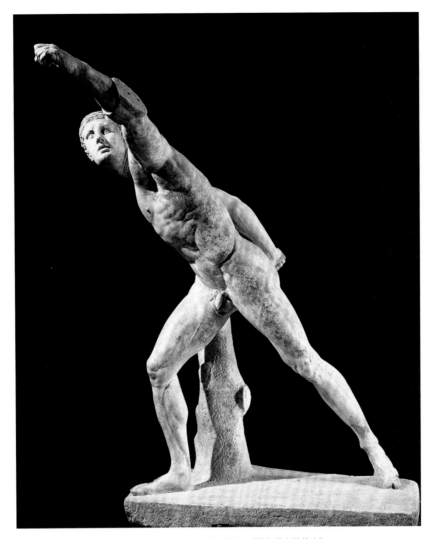

图 138　古希腊，公元前 3 世纪，《博尔盖塞的战士》

继承者。他们都是得胜而归的将军们雇用的官方艺术家。"英雄对角线"因为本身所具有的表现力实在太适合力图给人留下深刻印象的公共纪念雕塑了。罗马奎里纳尔山（Quirinal Hill）的《狄奥斯科罗伊兄弟》（*Dioskouroi*）[1] 曾经是世界上最著名的古代雕像，虽然看起来相当粗糙，但据我推测，应该也是根据菲迪亚斯的原作创作的。菲迪亚斯对英雄气概的表现直到中世纪也没有被遗忘，他的名

1. 希腊神话中的孪生双神。

字甚至成为这种表现方式的代名词；在文艺复兴时期，这种形式又一次蓬勃发展，后来化身为英雄理想形象，支配了法国大革命时期的古典主义风格。卡诺瓦据此创作了《赫拉克勒斯》和《忒修斯》（*Theseus*）两组群像。为了彰显拿破仑时期法国的荣耀，当时的宫廷雕塑家们十分喜欢这种表现方式。英国雕塑家理查德·韦斯特马科特（Richard Westmacott）在利用裸像表现从拿破仑手里拯救整个欧洲的强烈意愿的时候——他的同胞们这么认为——也选择了相同的姿势。

裸像包含的意义又一次从现实世界转移到了道德范畴。我们要想知道人物动态姿势的具体含义，对比一下大英博物馆里的摩索拉斯陵墓浮雕与近在咫尺的印度阿马拉瓦蒂神庙浮雕就可以了。古希腊艺术的紧张、坚决、简洁，与古印度艺术的柔和、从容、奔放，形成了鲜明的对比。古希腊浮雕的每一道线条都目的性十足，透露出忍耐和自我牺牲，所以"道德"一词也不是不合适。当然，古希腊人对此心知肚明，他们正是为了突出道德的力量才创造了赫拉克勒斯的神话，道德通过实际行动取得了胜利。

毫无疑问，作为道德象征的赫拉克勒斯是沟通古代与中世纪的重要桥梁。在裸体艺术领域，赫拉克勒斯的地位相当于诗歌领域的维吉尔，而且基本上保留了原本的象征意义。是否能够保持象征意义与是否能够以图像形式幸存下来关系密切。很早以前，赫拉克勒斯神话的某些表达就已经形成了定式，并且持续了两千多年。大部分定式都基于"英雄对角线"，比如卢浮宫和梵蒂冈收藏的公元前6世纪古希腊瓶画中赫拉克勒斯攻击许德拉（Hydra）[1]的场面。乌菲兹美术馆有一幅波拉约洛的画就是以此为直接参照（见图142），这幅画可以说是文艺复兴初期最为生动的表现力量的作品。奥林匹亚神庙的垅间壁堪称关于赫拉克勒斯传说的最宏大的叙述，构图也是基于"英雄对角线"。其中"清理奥革阿斯（Augeas）牛棚"[2]的部分与体现雅典娜的冷静、庄严的垂直构图形成了鲜明对比；还有一部分可以说是在菲迪亚斯之前表现动态裸像的最为高雅的作品，赫拉克勒斯和克里特公牛的对角线互相交叉，使垅间壁的方形空间充满了力量的冲突。有时，赫拉克勒斯身体的对角线因为施力，或者因为膝盖顶在雄鹿背上而弯曲成弓形。赫拉克勒斯与雄鹿搏斗的场面是传统的主题，希腊德尔斐雅典宝库

1. 希腊传说中的九头怪。
2. 赫拉克勒斯需要完成的十二项任务之一。

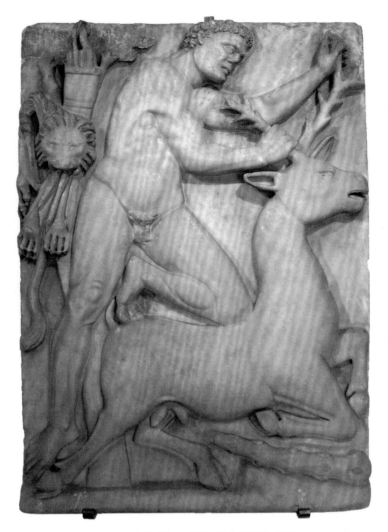

图 139　古代晚期，4 世纪，《赫拉克勒斯和雄鹿》

（Athenian Treasury）的垅间壁是此类题材当中保存最好的，也几乎是与赫拉克勒斯有关的最早的艺术品；拉韦纳国立博物馆收藏的一块 4 世纪的浮雕则是最晚的一件（见图 139），从中可以看出古代风格依然在对抗东方图案风格。从表面上看，古典艺术经历了漫长的发展似乎又回到了起点。在线条与造型的平衡以及装饰性细节的运用上，拉韦纳国立博物馆的这块浮雕与古代风格颇为相似。不过如果从表现力量的方式来看，那就完全不一样了。在雅典宝库的浮雕中，我们感受到赫拉克勒斯形式化的身体蕴藏着无穷无尽的力量，几乎要爆裂。在拉韦纳国立博物馆的浮雕中，裸像变成了一种与"棕叶饰"差不多的图案，已经不剩下什么力量。以前那个时代的艺术活力离开了人体，转而附着在装饰图案上。

图 140　托斯卡纳，12 世纪，《参孙和狮子》　　　　　图 141　"复古先生"博纳科尔西，《赫拉克勒斯和狮子》

　　尽管赫拉克勒斯最后离开我们又最先回归，但并没有躲开与奥林匹斯众神一样被放逐的命运。他的同伴，还有那些古希腊英雄们，在中世纪重新现身的时候，显得那么懦弱可怜，已经失去了真正的意义。与后来许多倒霉蛋一样，赫拉克勒斯为了生存下去不得不换了个名字，叫作"大力士参孙"（Samson）。参孙的一些英雄事迹与赫拉克勒斯差不多，很可能来源相同。也就是说，《士师记》的作者和赫拉克勒斯神话的创作者可能都见过美索不达米亚的宝石饰品或者印章，他们把记忆中强壮的男人与狮子或者雄鹿搏斗的场面融入了自己创作的传说。

　　从中世纪赫拉克勒斯和参孙的形象，我们可以看到观念是如何通过视觉形式而不是书面描述获得意义的。我们可以对比一下 15 世纪中叶法国哥特式手卷[1]描绘的赫拉克勒斯与狮子搏斗的场面，以及卢卡（Lucca）的一家博物馆收藏的 12 世纪浮雕（见图 140）。从赫拉克勒斯的服饰和盔甲，可以大致判断其年代和

1. 可能指的是大英图书馆收藏的手卷 "Royal 17 E II"，Le recoeil des histoires de Troyes (Le livre nomme Hercules)，"Hercules and the Nemean Lion"。

出处。哥特晚期的赫拉克勒斯看起来十分荒唐可笑，他没有与狮子扭作一团，而是一手举着棍棒（唯一幸存下来的传统图像符号）在头顶激动地挥舞，一手愤怒地抓着毫不挣扎的狮子。没有了基于裸像的传统紧凑构图，所有坚毅的精神都消失了。卢卡的博物馆的浮雕不过是一块装饰残片，雕刻它的工匠对裸像只有相当初级的了解。不过毕竟是意大利的工匠，对古典传统倒不算陌生，依然保留了赫拉克勒斯应有的样子（当然，这块浮雕的本意是表现参孙），并且结合了一些古老原作的重要特征，甚至保留了古代艺术里飞扬的斗篷。如果再加上些许科学知识，它也许可以变成着迷于古代艺术的文艺复兴艺术家创造的赫拉克勒斯的经典形象，例如曼图亚宫廷雕塑家、"复古先生"博纳科尔西的青铜浮雕（见图 141）。

　　中世纪的赫拉克勒斯/参孙——例如尼古拉·皮萨诺的《刚毅》（Fortitude）或者佛罗伦萨圣母百花大教堂"杏仁门"（Porta della Mandorla）立面上的参孙——都是静态的，直到 15 世纪中叶以后，这位力量的象征才又从被动变为主动。变化似乎发生在波拉约洛为美第奇宫创作的三幅关于赫拉克勒斯的伟大画作之中。按照波拉约洛自己的说法，他是在兄弟的帮助下于 1460 年创作的（不过，没有一位文艺复兴时期的艺术家可以给出确切的年代，甚至说不清波拉约洛的出身）。这些巨大的画作有 12 英尺见方[1]，是那个时代最著名、最有影响力的作品，并且在其后五十多年里保持着重要的地位。与当时绝大多数作品一样，它们没能逃脱不知所终的命运。好在其中两件可以根据充足的资料重建，包括克里斯托凡诺·罗伯塔（Cristofano Robetta）在 1500 年前后制作的雕版画、一幅描绘《赫拉克勒斯与许德拉》原作的素描；更重要的是，还有波拉约洛自己画的两幅小型复制画，它们直到 1943 年还保存在乌菲兹美术馆（见图 142、图 143）。[2] 仅凭这些东西，就可以证明波拉约洛称得上表现动态裸像的两三位杰出大师之一。波拉约洛是欧洲艺术史的开创性人物，但他的重要性被低估了，可能因为历史本来就有偶然性，也可能因为他的名字比较拗口。在波拉约洛自己的时代以及之后的半个世纪，他应有的地位是被广泛认可的。瓦萨里说，波拉约洛对裸像的处理手法"比之前任何一位大师都更加现代"，"他切开了许多尸体研究解剖结构，是第一个提出要合理地表现人物就必须弄清楚肌肉位置的人"。早在

1. 即 144 平方英尺，约合 13 平方米。
2. 这两幅画在第二次世界大战中遗失，在 20 世纪 60 年代出现在美国旧金山，后来于 1975 年前后重新回到了乌菲兹美术馆。

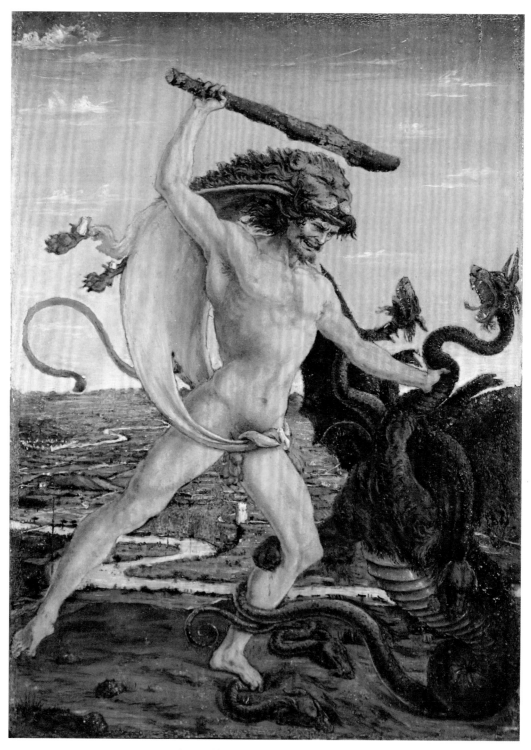

图 142　波拉约洛，《赫拉克勒斯杀死许德拉》

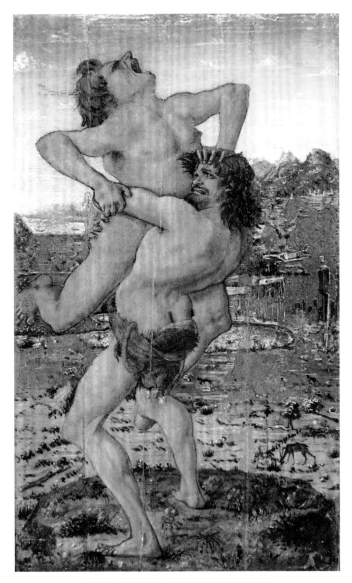

图 143　波拉约洛,《赫拉克勒斯与安泰俄斯》

1435 年，阿尔伯蒂就建议科学地研究人体解剖结构，似乎那时成熟的解剖实践已经建立起来了，多纳泰罗和卡斯塔尼奥拉画的裸像就可以证明这一点。不过直到看见波拉约洛的作品，我们才真正注意到解剖学知识已经被积极地运用到艺术表达当中。借此机会，刚好可以讨论一下解剖学与裸像到底有怎样的密切关系。

　　如果要在学校里教授艺术，而不是通过实践言传身教，那么必须总结出规则

体系。现在艺术学校里还在教授透视法和解剖学这两套视觉经验规则，这就证明了对于老师来说它们是多么必要。对艺术家来说，是不是也如此呢？我们知道古希腊人直到公元前 4 世纪末才开始科学地研究解剖学，但是并不妨碍克里托斯、留西波斯他们都创造出了艺术史上最完美的裸像。当然也不能说文艺复兴时期人们热切追求科学就是错的。哥特式表现手法过于纠缠于细节，因此习惯了哥特式风格的 15 世纪古典主义者们很难从古希腊人热爱的整体性和几何简洁性出发看待人体。他们需要找到其他方法为每一个部位赋予活力，利用科学知识提升视觉体验就是其一。我们真正"认识到的"东西总是比眼睛看到的多，明白了这一点的艺术家自然能够提升洞察力，从而获得更为生动的表达。我们从波拉约洛为赫拉克勒斯赋予的筋肉感受到了生命力，稍后我们将从米开朗琪罗的运动健儿身上体会到同样的生命力。他们身上每一处都充满张力，完全不会松松垮垮；每一处都证明了关于身体的知识，这些知识我们其实都懂，只是没有留意到罢了。通过这些作品，我们对自己身体模糊不清的认识突然之间变得极为准确鲜明，知识从此成为美学体验。

对身体机能的不懈研究以及对身体部位的强调，使波拉约洛表现力量的方式具有了不同于古代艺术的特点。正如我们所看到的那样，他的《赫拉克勒斯杀死许德拉》（见图 142）可以追溯到最古老的图像。它源于精美的古代石棺雕刻，从雕塑艺术的角度看，石棺雕刻凝聚了赫拉克勒斯最初的特征，可以说是古代艺术最鲜活的遗存，无论经过多少次复制都不会被破坏。这些石棺雕刻似乎衍生自斯科帕斯式雕像原作，之前我们已经对比过摩索拉斯陵墓雕带，现在可以把其中运动的古希腊人物形象再拿出来与波拉约洛创造的人物对比一番。腿部的相似性显而易见，不过令人惊讶的是波拉约洛抛弃了古典的对角线构图。古希腊人酷爱几何，因此构想了前额延伸至鼻子的侧脸，躯干也与斜伸的腿保持一致。追求清晰准确的波拉约洛无法认同古希腊人的构想，赫拉克勒斯的下半身或许是衍生而来的，但他的上半身在裸像艺术史中并无先例。其实他的腿部也呈现出文艺复兴时期艺术特有的紧绷的线条细节，相比之下，古希腊形式倒是看上去更加简洁、紧凑。

在波拉约洛的另一幅作品里，赫拉克勒斯把安泰俄斯（Antaeus，见图143）抱在空中死死勒住。这种主题在文艺复兴时期相当重要，但在古代艺术里却极为罕见。比较为人所知的是安东尼·庇护（Antoninus Pius）发行的硬币，

硬币上的图案是安泰俄斯扭着身体企图挣脱赫拉克勒斯。意大利北部对考古比较感兴趣的艺术家们估计把这种硬币当作了灵感的来源，比如曼特尼亚的雕版画和"复古先生"博纳科尔西的青铜像。不过就我所知，古希腊艺术里没有波拉约洛描绘的这种造型：敌对双方面对面，赫拉克勒斯弓着背要把安泰俄斯在自己可怕的胸膛上勒死。这幅画可以说是最了不起的表现肌肉力量的艺术品。"这是最漂亮的画。"瓦萨里说，他还形容了遗失的原作，"赫拉克勒斯是多么用力啊，全身上下绷紧的肌肉简直要炸开，脑袋也是，他紧咬牙关，从头顶到脚趾没有一处不是因为用力而处于紧张状态。"这些详细描述并没有给开头的那句称赞锦上添花，不过瓦萨里关于身体紧张状态的说法倒是正确，波拉约洛凭借他拥有的解剖学知识能够自如地表现身体每一处的肌肉力量。当然，学识必须与直接的感知融会贯通，他的知识配合了基于观察的细节取舍。或许正如我们想象的那样，古希腊艺术家手里拿着尺子和圆规，决定把他在运动场上看到的俊美身躯与完美的几何形状统一起来。而波拉约洛一定看到过佛罗伦萨石匠在敲石块或者搬起一筐石头时身上隆起的肌肉，他肯定收获了加倍的喜悦，因为眼前的场景验证了他长期研究解剖学得到的结论。

佛罗伦萨巴杰罗美术馆收藏的小型青铜像《赫拉克勒斯与安泰俄斯》（见图 144）更清楚地显示了在表现力量方面波拉约洛与古代艺术家有什么不同。疙里疙瘩的表面以及飞扶壁似的造型肯定会让古人感到震惊，本来粗糙生硬的内部结构居然可以如此清晰生动。比较合适的类比对象是那不勒斯考古博物馆的《跳舞的农牧神》（见图 145），因为它比大多数在庞贝和赫库兰尼姆发现的青铜像质量更好，姿态轻盈优雅，造型也比较容易理解，还令人敬佩地保持了符合常识的动作特征。然而，在熟悉文艺复兴的人看来，这件青铜像给人留下的整体印象是做作而又死板，随着视线的移动，我们并不会从中感受到各个平面之间剧烈变化带来的冲动，因此会很快失去兴趣，满怀欣喜地转向波拉约洛的赫拉克勒斯，他的后背和肩膀可是突出得如同雄伟的峭壁。

15 世纪艺术家发现肩膀是一种可以与古代雕像的躯干相匹敌的力量象征形式。这种突出得毫不妥协的形式似乎源于佛罗伦萨人的天性，不过最吸引我们注意的大师却是来自翁布里亚（Umbria）的西诺雷利（见图 146）。不管西诺雷利是从哪里来的，他的早期作品——例如现藏于米兰布雷拉（Brera）美术馆的《鞭笞》（*Flagellation*）——让我们确信他是在接触过波拉约洛的作品之后，

图 144　波拉约洛,《赫拉克勒斯与安泰俄斯》

图 145　《跳舞的农牧神》

才真正发现了自己决心要做的东西。《鞭笞》中的裸体鞭打者简直就像是波拉约洛这个佛罗伦萨人画的,完全呈现出波拉约洛笔下人物的细节和重点。不过在大约 1490 年以后,西诺雷利发展出一种新的人体造型,与波拉约洛相比,更加远离了古代大师的风格。他简化了互为衬托的部位,例如肩膀与臀部、胸部与腹部,因此他画的裸像具有一种令人不安的可塑性,仿佛我们突然之间获得了立体视觉。他的画还有几个特点,更加淋漓尽致地发挥了"实感"。在奥尔维耶托大教堂(Orvieto)的壁画中,栩栩如生的各式人物挤成一团,其中当然少不了身强体壮的裸体男人和丰满结实的裸体女人。我们从中体会到,佛罗伦萨人无论是通过身体,还是心灵,都要追求"容易理解"的坚定热情。在《有福之人》(The Blessed,见图 147)里,西诺雷利把混合着理性和感性的活力隐藏在形式之中;

《有罪之人》（*The Damned*，见图148）描绘的
场景依然令人惊叹，但活力被释放了，与目的非
常明显的狂躁情绪一起表露无遗。西诺雷利并没
有要把裸体当作美的载体。他坚定地强调了肌肉
感，以至于他画的某些恶魔看起来只有身体，完
全没有运动员或者英雄那般胜利者的气势，只拥
有恶魔的力量。当然，从角色本身来看这也是一
种"胜利"。这种表现形式在19世纪初的浪漫
主义运动中再次出现，例如籍里柯笔下的奴隶驭
手、刽子手，以及布莱克的恶灵。

其实我们不应该按照热门主题的先后顺序
编写艺术史，虽然它们似乎具有内在或者艺术
上的传承关系。20世纪初，艺术圈流行的主
题是苹果、小丑和吉他之类。1480—1505年，
在佛罗伦萨流行的主题是裸体男人的战斗。这
个主题与任何社会或者图像学因素无关，只
是"为了艺术而艺术"。始作俑者似乎就是波
拉约洛，是他拉开了表现动态裸体群像的序
幕。我们可以通过一件雕版画和几件素描大概
体会一下波拉约洛的原作是什么样子。波拉约
洛在创作此类作品的时候肯定想到了石棺雕刻
中的古代战争场面，例如比萨公墓（Campo
Santo）某个石棺上的那种，但他从来没有接
近斯科帕斯的风格。大约在1490年，反倒是天
资有限的贝托多创作了一件真正具有古典风格
的作品（见图149）。他是洛伦佐·德·美第奇
（Lorenzo de'Medici）收藏的保管人，因此可
以理解现藏于佛罗伦萨巴杰罗美术馆的这件青
铜浮雕会具有一种教条式古典感。对于现在的
我们来说，这件呈现战争场面的浮雕实在是过

图146　西诺雷利，素描

图 147　西诺雷利，《有福之人》

图 148　西诺雷利,《有罪之人》

于清晰地表明了意大利艺术面临的命运: 古典风格被正确理解之后就拥有了压倒性的优势。不过对于当时的年轻人来说, 它是值得严肃研究的范例。米开朗琪罗曾经在贝托多掌管的美第奇花园里学习, 他当然认为自己的大理石浮雕《半人马之战》(*The Battle of the Centaurs*, 见图 150) 比老师贝托多的作品粗糙、笨拙得多。

　　这件浮雕大概是在 1492 年完成的, 之后不久, 洛伦佐·德·美第奇就去世了。浮雕比波拉约洛描绘裸体战争场面的作品晚不了几年, 但它呈现的裸体与 15 世纪艺术家创作的那些细胳膊细腿的裸体差别巨大! 我们可以从达·芬奇的《三博士朝圣》中看出他心中澎湃的激情, 我们也可以从米开朗琪罗的这块浮雕上看出他心中不断形成又消失的幻想, 看到后来出现在《卡希纳之战》(*The Battle of Cascina*) 中的人物, 还有成就了西斯廷礼拜堂天顶画、美第奇墓雕塑的最重要的创作动机。蕴含力量的小种子将要慢慢长大, 每一个姿势都将再次出现, 并且经过艺术的升华和经验的洗礼形成史诗般的新风格。年轻的米开朗琪罗

图 149　贝托多，《战争》

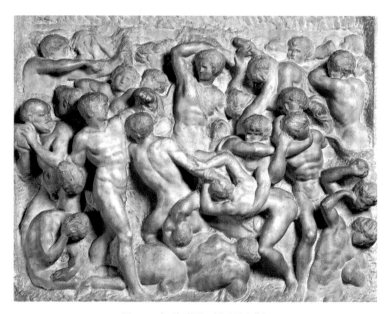

图 150　米开朗琪罗，《半人马之战》

还不知道他解放了将要伴随其一生的大量艺术创作形式。直到他去世之后，我们才知道他打开的是一个潘多拉魔盒。

　　米开朗琪罗在 1504 年为韦奇奥宫（Palazzo Vecchio）创作了一幅作品（见图 151），描绘了一群正在洗澡的士兵突然遭到袭击的场面。他由此回到了自己的过去。这件作品并不适合用作公共纪念，描绘的事件本身不但不重要，而且简直令人难以置信。米开朗琪罗之所以选择这个题材，只是因为可以利用它表现一

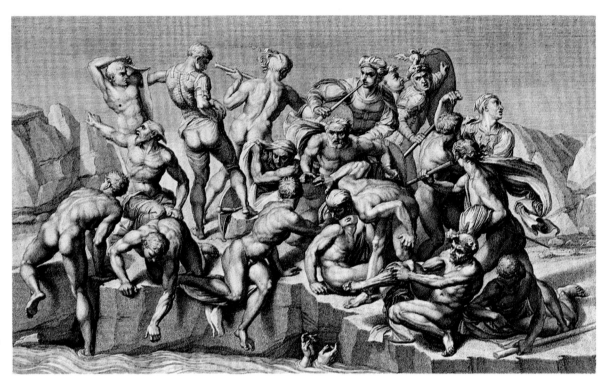

图 151　仿米开朗琪罗,《卡希纳之战》素描

大群动态的裸体人物。人们也因此欣然接受了这件作品,甚至同时代的艺术家认为它是米开朗琪罗所有作品当中最值得欣赏的一件。它完美地证明了他们的信仰:最高等级的艺术主题,就是一群裸体男人通过完美身体的运动表现生机勃勃的强大力量。这也是米隆和斯科帕斯的追求,但 16 世纪的人们已经不满足于古代艺术提供的有限姿势范例,而且也不喜欢像古代雕带那样在人物之间保持一定间隔,或者像古罗马石棺雕刻那样把一个个人物枯燥地摆起来。米开朗琪罗的《卡希纳之战》突出了身体扭转和透视收缩的优点,不但更加引人注目,而且增加了画面的维度。扭转强调了运动,透视收缩非常吸引视线,通常需要更多画面空间的内容得以在较小的画面里呈现。不过表现方式最终必须服从首要目的:通过表现运动进一步升华裸体之美。幸运的是,我们拥有《卡希纳之战》画面中央那个坐在河岸上转过身的人物的素描原作(见图 152)。这张著名的素描自文艺复兴以来就一直被认为是此类学院派素描的巅峰,但后来人们观看它的目光里带上了一丝怀疑。从图像本身来说,它确实缺少某种自然的感觉,而伟大的画家正

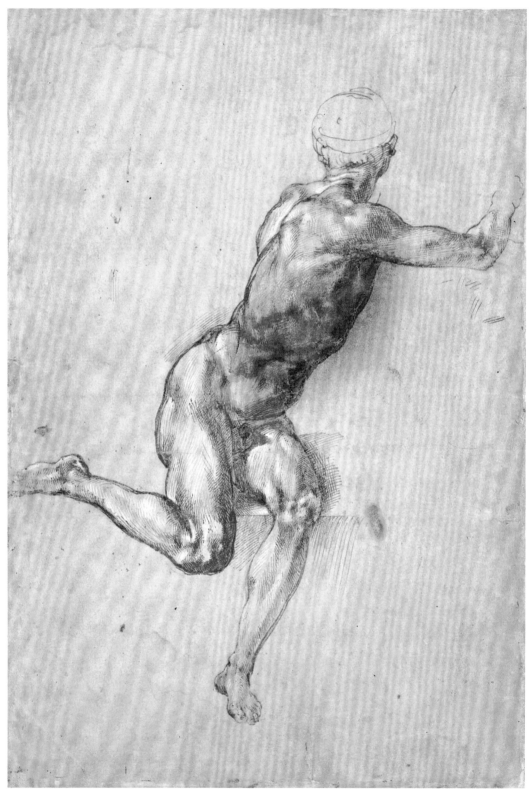

图 152　米开朗琪罗，《卡希纳之战》中正在洗澡的战士素描

图 153　米开朗琪罗，《卡希纳之战》习作

是要通过它向我们传达他们对生命和活力的第一反应。如果我们把它看作独立的、终极的创造，那么就会觉察它是多么出色！米开朗琪罗在完整闭合的轮廓之中注入了极大的热情，在每一处重要的关节都倾注了心思，用饱含激情和信念的笔触跟随着扭转的身体。另一幅描绘了背景中那个刺出长矛的人的构思草图也是如此（见图 153）。它表明米开朗琪罗对解剖学知识的吸收和利用已臻化境。肌肉的形态不再像西诺雷利的恶魔那般粗糙简单，而是更加流畅，任何一处细节都体现了运动状态。我们失去了多么美妙的作品啊！当我们观看霍尔克姆宫（Holkham Hall）收藏的复制品的时候，可以设想一下，如果其中的人物笼罩着原作的光辉将是什么样子。我们越发体会到佛罗伦萨人对"美的裸体"（bel corpo ignudo）的热情。我们认识到"线条艺术"这个神圣的词语蕴含着多么高贵的理念。我们明白了瓦萨里的意思，即使这些素描像狄俄尼索斯一样被撕成

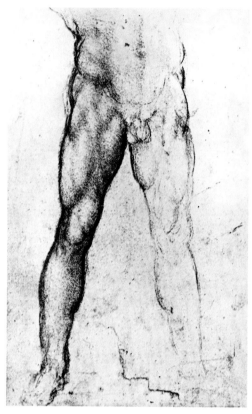

图 154　达·芬奇，"腿部肌肉"

了碎片，[1] 它们依然会被仰慕者们当成"无所不包的学校"。

　　达·芬奇和拉斐尔也受到了《卡希纳之战》的启发。我们通常认为达·芬奇是形式的发明者和创造者，而不是接受者。不过说到裸体艺术，他是不折不扣的模仿者。他早期素描中那些生动优雅的人物具有波拉约洛的风格，《安吉里之战》（*The Battle of Anghiari*）显然受到了米开朗琪罗的影响。在形成两种风格之间的那段时间里，达·芬奇埋头于解剖学研究，所以后来他的大部分作品都以真实的人体解剖结构为基础，但都隐含着一种高贵感。达·芬奇画得最好的裸像应该是他接受委托在佛罗伦萨领主宫（Palazzo della Signoria）完成的壁画[2]，从此

1. 希腊神话中有好几种不同说法，共同点是狄俄尼索斯曾经被撕成碎片，后来凭借残存的部分得以重生。
2. 应该指的是上文提到的《安吉里之战》，现在已经不知所终，有人认为依然藏在韦奇奥宫"五百人大厅"某幅壁画的下面。不过有许多相关的草图被保留下来了。

图 155 拉斐尔，"战斗的男人"

他与米开朗琪罗之间的竞争公开化了。从现存的草图来看，达·芬奇展现了超凡的技巧，笔下的人物极具英雄气概。即便如此，他对科学的兴趣还是占据了上风。有一幅草图令人印象最为深刻，人物的胳膊被切断了，肌肉还被编上了号，好像正在演示解剖过程一般。其他的人物也只是正在打仗的"皮囊"。达·芬奇对腿部肌肉的研究十分了不起（见图 154），只有此时，他才通过身体表达了思想，而不仅仅是一大堆科学知识。肌肉是人类强大力量的象征，然而在达·芬奇看来，人类毕竟是人类，还是象征自然力量的瀑布和水龙卷更加重要些。

拉斐尔则处于另一个极端。他对人性的信心比公元前 4 世纪以来所有艺术家都要坚定，他秉承的人本位秩序体系更接近于古代的信念，不同于正在刻苦钻研的佛罗伦萨人的想法。不过，他后来在佛罗伦萨的时候吸收了贝托多和米开朗琪罗的英雄主义风格。牛津大学阿什莫林艺术与考古博物馆（Ashmolean Museum）收藏了三幅描绘裸体男人打斗场面的素描（见图 155），我们已经无从得知这些了不起的佳作的创作年代是在《卡希纳之战》之前还是之后。拉斐尔极具吸收艺术理念的天赋，好像拥有心灵感应超能力似的，所以随意猜测并不明智。无论如何，它们和米开朗琪罗的素描都是"人本位"思想的最好证明。拉斐尔在表达力量方面与佛罗伦萨人旗鼓相当，但是在清晰度方面超越了他们。通过

轮廓线的变化突出人体的动作和重量感的方式是经典的绘画技巧，那么，斯科帕斯在制作摩索拉斯陵墓雕带之前是不是也画过类似的素描？

在米开朗琪罗为《卡希纳之战》画的素描当中，那些裸体人物姿态优雅且完美，表现出强大的信心和坚定的态度。英雄的气概和运动员的力量在此有机融合在一起。说起运动员，我们必须看一看绘画领域最著名的裸像，也就是西斯廷礼拜堂天顶壁画当中那些代表"理性先知"的青年。无论他们代表的确切意义是什么，很显然，米开朗琪罗有意把他们当作沟通物质与精神世界的桥梁。他们俊美的形体是神性的完美体现，他们机灵活泼的动作是神圣力量的表达。这些年轻人的身躯符合古希腊理想主义风格，又被注入了灵性以便为基督教服务。西斯廷礼拜堂天顶画中几位运动员的形象衍生自古代艺术品，尤其是最先的两个运动员的姿势来自古老的宝石雕刻。他们依然保持着最早出现在米隆的《掷铁饼者》身上的韵律感，不过每一条轮廓线、每一处造型变化都体现出强烈的表达欲望，古希腊人肯定会认为这种感觉不大舒服或者不够神圣。掷铁饼者完整地存在于物质世界的当下，而米开朗琪罗的运动员却在通向无形未来的道路上挣扎，这无形的未来也许就是过去的一部分：

> 灵魂，依然存在于肉体中，
> 却因此与上帝更接近。

我们从中感到了永恒的战栗，似乎每一个形式都因为害怕消失于无形而不安地抓挠着地面。幸亏还有解剖学知识拉住了它们，否则表现主义的狂风一定会吹得它们失去形状。米开朗琪罗也正是凭借这些知识才成功地从古代艺术中借鉴姿势，使之发展为远远超越古代范式的表现形式。"女先知"（Persian Sibyl）身边的那位运动员就是一个例子（见图156）。奇特的是，他的姿势让人想到了希腊化时期浮雕中靠在狄俄尼索斯膝头的阿里亚德妮。不过，他右侧肩膀的肌肉不同于任何古代人物形象，更不用说女人的肌肉了。如果我们把他的后背与古代运动员雕像的后背［比如慕尼黑古代雕塑展览馆（Munich Glyptothek）的《伊洛纽斯》（Ilioneus）］对比一下就会发现，米开朗琪罗在1512年已经完全抛弃了正统的古典比例。无论以何种标准来看，突兀地插在小巧臀部上方的宽阔后背都是一种畸形。不过我们还是接受了它，因为其中蕴含着推动人体表现方式的每

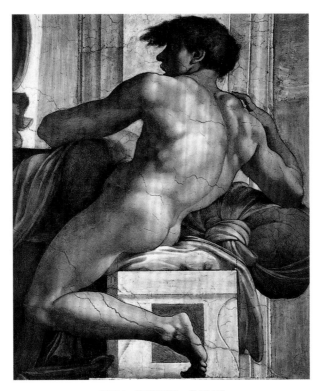

图 156　米开朗琪罗，《运动员》

一种变化的强大力量。后背的轮廓几乎像是米开朗琪罗自己绘制的建筑草图一般简要，要不是它基于丰富的解剖学知识，我们也不会信服。

西斯廷礼拜堂天顶画中的运动员形象证明了本章开头的那句话：为了生动地表现动作，某种程度的夸张是必要的。比如刚刚提到的那位运动员，除了肩膀以外，米开朗琪罗还极力强调了大腿的扭转、后背的线条以及胳膊的上表面。不过对于米开朗琪罗来说，裸体的结构并不只是绘画表现工具，还是他整个艺术创作的内在特征之一。设想一下，如果公元前 4 世纪的雕像突然活了过来，那些漂亮的男人和女人一定会迷得我们神魂颠倒；而米开朗琪罗的运动员纯粹作为表达的载体而存在，活过来的他们肯定又矮又宽、比例失调。耶利米（Jeremiah）左边的那位优雅的年轻人应该是唯一在现实生活中也能算得上俊美的人物，他那些基于《观景楼的躯干》（*Torso Belvedere*，见图 192）的同伴简直都是怪物。按照大家认为的人体美的标准来批评米开朗琪罗创造的裸像，

显然十分愚蠢。不过，米开朗琪罗的强烈个性确实极大地改变了裸像的表达方式。他把裸像从表达想法的载体变成了表达情感的载体，他把裸像从当前的世界带到了未来的世界。他利用无人能及的艺术表现力创造了想象的世界，以至于在后来 350 年的所有男性裸像当中都能找到他的影子。艺术家们要么模仿他创造的英雄气概十足的姿势和比例，要么以公元前 5 世纪古希腊艺术为参考，努力改变其中不自然之处，探索全新的表达。在 19 世纪，米开朗琪罗的幽灵依然在艺术学校里摆布着人体模特，规劝未来的现实主义者们留意他为了表达自己麻烦重重的情感而创造出来的形式体系。结果，籍里柯以西斯廷礼拜堂天顶画中的运动员为原型创作了《梅杜萨之筏》（*Radeau de la Méduse*），甚至极端现实主义者库尔贝的《摔跤运动员》（*Wrestlers*）也无法完全摆脱布莱克所说的"骇人的恶魔"的身影。

我们将在下一章更完整地叙述米开朗琪罗如何把裸像当作表达情感的载体，在此之前，我们需要讨论一下他作品中蕴含的另一种表现力量的方式，正是这种方式让我们重新回到了赫拉克勒斯的主题。赫拉克勒斯可以说是古代驻中世纪的大使，他的形象十分适合文艺复兴鼎盛时期注重英雄气概和强壮身躯的口味。早在 13 世纪，赫拉克勒斯就作为良好政府的象征出现在佛罗伦萨市的徽章上；到 16 世纪的时候，他已经成为所有人中意的政治符号，就像"民主"一样，无论哪个党派都趋之若鹜。出现在公共建筑装饰当中的赫拉克勒斯代表了清除腐败的承诺和秉公办事的决心。象征符号的力量由此可见一斑：赫拉克勒斯的身影甚至出现在欧洲最偏远的角落，16 世纪末瑞典和威尔士的公共建筑装饰也以他的丰功伟绩为主题。他的裸体形象第一个刺穿了中世纪的黑暗，第一次让生活在北方乐土的人们感受到了裸像的力量。因此米开朗琪罗必然会关注赫拉克勒斯。他曾经为枫丹白露宫创作了一件年轻的赫拉克勒斯倚着大棒的雕像，可惜已经失传了。自由佛罗伦萨共和国的领袖皮耶罗·索德里尼（Piero Soderini）之前委托米开朗琪罗创作了战争题材的绘画，1508 年他又邀请米开朗琪罗制作一件赫拉克勒斯的巨大雕像，以陪伴象征英雄主义的大卫大理石像。然而，历任美第奇教皇出于政治原因阻止了米开朗琪罗。这个项目一拖就是二十年，最终交给了米开朗琪罗的对手巴托伦梅奥·班迪内利（Bartolommeo Bandinelli），于是诞生了现存最巨大、最难看的赫拉克勒斯像。好在有几张米开朗琪罗当时的构思草图流传至今，显然他的构思又可以称得上是赫拉克勒斯

图 157　米开朗琪罗，赫拉克勒斯的三种形式

形象变化的转折点。温莎堡有一幅素描呈现了三组形式，不过它并不是米开朗琪罗为雕塑做准备绘制的构思草图，而是展示给朋友看的绘画草图（见图157）。在"赫拉克勒斯与狮子"里，生动的造型和激烈的动作被压缩到简单的轮廓当中；在"赫拉克勒斯与安泰俄斯"里，他们缠斗得如此紧张，我们甚至可以感受到把他们拉到一起的力量。这就是米开朗琪罗为占据了地中海想象两千多年的两个图像主题添加的最后声明。

　　米开朗琪罗还有两件雕塑开创了新的表达方式，裸体的赫拉克勒斯从此获得了最具活力的形象。其中之一是现藏于韦奇奥宫的大理石雕塑（见图158），从表面上看好像与赫拉克勒斯没什么关系。俊美的年轻男子以胜利的姿势用膝盖压在大胡子男人的背上，与之相比，被压制住的大胡子男人似乎连敌人都算不上，只是具有支撑功能的柱像罢了，他的脸上也没有失败的痛苦，只有屈从的悲伤。无论象征意义是什么，这件雕塑的造型极为重要，因为它解决了从西斯蒂亚的宙斯青铜像以来始终困扰雕塑家的问题：如何在表现动态的同时，避免双腿显得细长瘦弱，并且为沉重的躯干提供稳固的支撑。这种造型本来可能会破坏稳定性，无法被安放在可以搬动的基座上，但米开朗琪罗的创造解决了这个问题，他通过

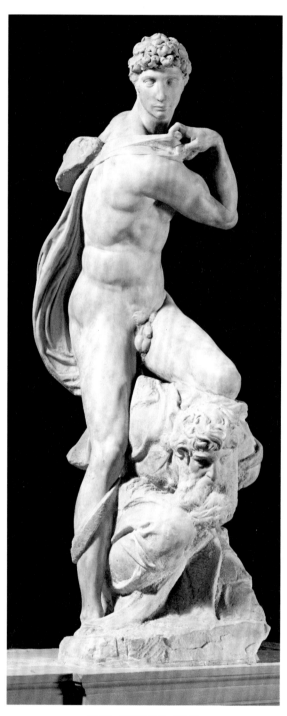

图 158　米开朗琪罗，《胜利》

螺旋状的整体形式实现了《掷铁饼者》那种近似二维几何形式无法实现的力量表达。我们从相关的几件作品当中可以看出，米开朗琪罗有意通过新的造型方式完成规模宏大的赫拉克勒斯群雕。其中涉及了从"赫拉克勒斯与安泰俄斯"到"赫拉克勒斯与卡库斯"的变化，按照神话传说，安泰俄斯是被举起来的，但米开朗琪罗按照自己构思的需要，把他放在了赫拉克勒斯的脚下。由此可见，文艺复兴大师并不如何在乎传统图像主题的严格要求，所以我们能够看到米开朗琪罗把阿波罗变成了大卫，又把赫拉克勒斯变成了打败非利士人的参孙（见图 159），只是因为他需要这两个人物。

以上的例子说明米开朗琪罗创造的形式已经完全成熟，进而成为巴洛克时期表现力量的主要雕塑形式。与"英雄对角线"相对应，我们或许可以把它称为"英雄螺旋线"。米开朗琪罗的后继者们只是勉强理解了它的潜能，例如，文森佐·丹提（Vincenzo Danti）表现"荣誉"拔掉"谎言"的舌头的雕像（见图 160）。这件出色的作品现藏于佛罗伦萨巴杰罗美术馆。尽管它称得上是最具力量的雕塑之一，但没有米开朗琪罗的作品那么流畅。或许詹博洛尼亚才是第一位全面认识到"英雄螺旋线"潜能的艺术家，他

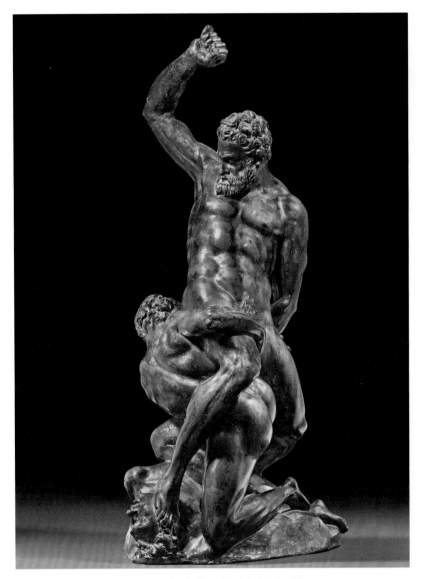

图 159 仿米开朗琪罗,《参孙击败非利士人》

基于"英雄螺旋线"创作了佛罗伦萨领主广场佣兵凉廊(Loggia dei Lanzi)和巴杰罗美术馆中那些看上去极为无情的群像。詹博洛尼亚还在不经意间创造了后来在大众记忆中占据重要地位的表现力量的形象之一:《墨丘利》(见图161)。《米洛斯的阿佛洛狄忒》成为推销"美丽"的商标,米隆的《掷铁饼者》依然出现在颁发给运动员的奖杯上,《墨丘利》则被人们看作速度的象征。詹博洛尼亚需要

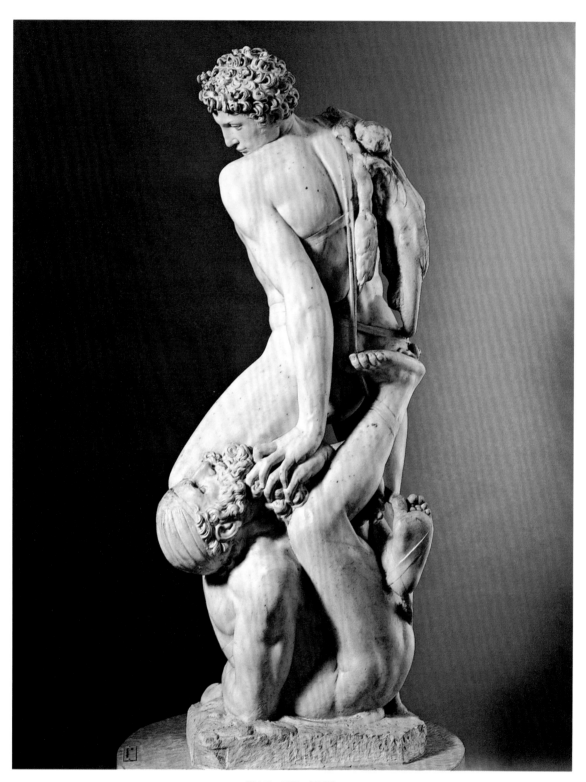

图 160 丹提,《荣誉》

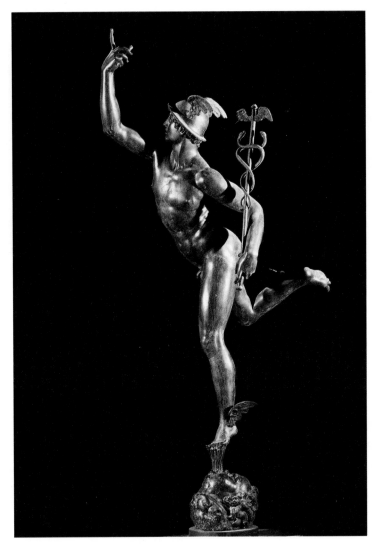

图 161 詹博洛尼亚,《墨丘利》

着手解决米隆曾经遇到的同样的问题:为几乎无法理解的动作赋予最终的平衡感。不过与掷铁饼者不同,我们不会认为墨丘利的动作是可能实现的。这件雕像具有令人印象深刻的清晰感,所以从 16 世纪末各种令人困惑的圆胖人物雕像当中脱颖而出。然而它是一件"华而不实"的作品,本意只是表达而不是为了使人信服,而且颇为做作的表情完全不像专注于运动本身的掷铁饼者那般严肃。

"扭转"带来了纵深感,"缠斗"摆脱了当下的限制——米开朗琪罗与古希腊艺术家的区别就在于此,这一点在他后期的作品中更是发挥得淋漓尽致。堪

称巨大梦魇的《最后的审判》，也是由各种各样的"缠斗"构成的，集中了所有处于剧烈运动状态的艺术人物形象。我们可以在这些饱受折磨的巨人面前谈论力量吗？当然与我们面对摩索拉斯陵墓雕带或者波拉约洛的赫拉克勒斯的时候不一样。它们并不会把力量灌注给我们，而是要让我们感到自己的渺小低微，甚至纯粹的恐惧。不过，我们在此处讨论《最后的审判》，主要是因为它是表现"扭转"的典范，其中包含的许多姿态后来都被雅各布·丁托列托（Jacopo Tintoretto）、布莱克等画家采用。经典主题被突破了，"矫饰主义"登台亮相，无论我们对此欢欣鼓舞还是伤心惋惜，都必须承认它释放了一种力量。从古代艺术衍生而来的裸像，突然之间要承载来自北方的疯狂暴力。卷起了哥特圣人袍子的风，现在吹拂着被拉长的裸体，把它们裹挟到空中，直至云端。佩莱格里诺·狄波蒂（Pellegrino Tibaldi）参照西斯廷礼拜堂天顶画在波吉宫（Palazzo Poggi）创作了大量壁画，正如雷诺兹爵士所认为的那样，狄波蒂或许没有"米开朗琪罗那种真诚、坦率、高贵的心灵"，但他愤世嫉俗的夸张手法一点儿也不缺少力量。尽管不断遭到抗议，但"矫饰主义者"这个标签必须贴在丁托列托身上。当然，他强大的信念远远不同于狄波蒂和罗索那种不负责任的态度，不过他的作品主题往往同样依赖于米开朗琪罗的创造，尤其是裸像方面。他拥有一些参照美第奇礼拜堂雕塑制作的浇铸青铜像，于是不停地从各个角度描绘它们。他的《罪人的堕落》（*Fall of the Damned*）充斥着米开朗琪罗的《最后的审判》里面的各式人物。在他后来的习作当中，米开朗琪罗式肌肉感被简化为一些点和线，乍一看好像某种公式一般，不过，长久以来植根于内心的"线条艺术"理念始终掌控着它们，从完成"生命力的交流"来说，这些"涂鸦"与描绘水牛的史前岩画一样精确。

　　许多艺术家都尝试利用米开朗琪罗创造的姿势表现更强大的力量，其中鲁本斯迈出了重要的一步。我之前提过，鲁本斯曾经勤奋地钻研所有先驱的作品，不过他最用心、最经常临摹的还是米开朗琪罗的作品。他几乎仔细临摹了从《半人马之战》到《最后的审判》的所有作品，任何留意的人都会发现，鲁本斯把临摹的成果稍加改变就应用到自己的画作当中了。布鲁塞尔皇家美术馆收藏的《绑架希波达米亚》（*The Abduction of Hippodamia*，见图162）草图[1] 就是一个例

1. 最终完成的版本现藏于西班牙马德里普拉多博物馆。

图 162 鲁本斯,《绑架希波达米亚》

子, 画面中央那个人物[1]显然来自温莎堡收藏的米开朗琪罗的素描《射箭的弓箭手》(*Archers Shooting at a Mark*[2])。而米开朗琪罗这幅素描则衍生自尼禄金宫里面的一幅装饰画, 那幅装饰画在文艺复兴时期相当有名, 显然是某幅古代名画的复制品, 但后来被毁掉了。鲁本斯的《绑架希波达米亚》生动地表现了速度和力量, 反映了人像艺术的伟大时代的新创造。它作为独立表现形式的价值在于米开朗琪罗素描中的人物本来是冲向前的, 但鲁本斯改成了向后拉, 而且我们毫无疑问地接受了这一改变。令人好奇的是, 鲁本斯的作品里很少出现男性裸像(除了以萨蒂尔的形象出现以外), 他画的男人都穿着衣服或者铠甲, 往往与裸体女

1. 指的是要夺回希波达米亚的忒修斯。
2. "Mark"应为"Herm", 特指方形石柱上的胸像, 在古希腊时期通常被当作界碑、标识, 也被当作箭靶。可能因为当时此类胸像大多采用了赫尔墨斯的形象, 所以得名"Herm"。

图 163　公元前 2 世纪,《萨蒂尔的躯干》

人光洁润泽的肌肤产生强烈的对比。此外，他似乎也不大愿意接受传统的男性裸像，除非主题要求必须如此。所以，他只是把裸体男人当作一种"引用"，例如《圣本笃的奇迹》（*The Miracle of St. Benedict*）中那些爬在墙上、攀在柱子上的人物显然出自梵蒂冈博物馆拉斐尔厅，前景中那一位出自米开朗琪罗的《最后的审判》。像所有伟大艺术家一样，鲁本斯之所以如此直接地"引用"，是因为他相信自己能够为他们赋予无穷的活力和轻快的律动。其中的韵律感也与早期古希腊艺术家创造的韵律感截然不同。我之前提到过，古希腊艺术家无法利用整个身体表现流畅的动作。我们从帕加马艺术可以看出古希腊人自己克服了这种困难，而鲁本斯肯定在很大程度上受到了帕加马风格雕塑的影响，不只是《拉奥孔》，还有乌菲兹美术馆的《萨蒂尔的躯干》（见图 163）。因此,他从矫饰主义神经质般的喧嚣中发展出了一种迥然不同的风格，与矫饰主义风格相比更加充实，更加厚重，更加统一。其背后不只是蕴藏着鲁本斯自己的活力，还有当时大众信仰的力量。他笔下的人物与罗马伟大的巴洛克风格教堂的立面一样，从共同的传统当中

图 164 布莱克，出自《欧洲》印刷书

汲取了力量，因此——也必须如此——所有形式才能共同彰显上帝的光辉。

　　18 世纪，绘画逐渐失去了活力和严肃性，力量的象征也几乎消失了，然而在 18 世纪末，却出现了一次意想不到的爆发。罗马的鉴赏家和艺术家忽然又对米开朗琪罗和狄波蒂充满了兴趣，在罗马学习的许多艺术家把这次矫饰主义复兴的成果带回了英格兰，其中最重要的一位就是亨利·富塞利（Henry Fuseli）。它不仅促进了布莱克艺术风格的形成，也为他擅长的艺术想象提供了素材。布莱克拥有一种在眼前投射想象画面的超凡能力。不过从某种角度上说，想象的画面都来自之前的记忆。他有理由说"所有的形式在诗人的心中达到了完美"，不过在他自己的心里可不是这样，他作品中的各种形式几乎都算不上完美。记忆中的理想形式与观察到的自然现实之间长期而又痛苦的纠结，是从米开朗琪罗到德加等伟大艺术家创作的基础，但超出了布莱克的能力所及。他画的裸像借鉴了 16 世纪的罗马和博洛尼亚艺术，但还是为它们注入了新鲜的活力。有时，古老的凯尔特螺旋线似乎越裹越紧，准备带着人物穿越时空（见图 164）；有时，死板的形式却放射出热情的精神光芒，产生了新变化。《高兴的一天》（*Glad*

图 165　布莱克，《高兴的一天》，彩色印刷

Day，见图 165)[1] 的构图十分出色，不过它衍生于文森佐·斯卡莫奇（Vincenzo Scamozzi）的《建筑通论》（*L'Idea dell'Architettura Universale*）当中收录的一幅"维特鲁威人"木刻画（见图 166）。布莱克肯定在年轻的时候就见过这幅画，因为他最早期的素描里已经出现了这样的人物，而且还认识到了清晰几何形式的重要性。在 1780 年的雕版画里，它变成了自由活力的象征，伸展的胳膊不再是

1. 又名"The Dance of Albion"（阿尔比恩的舞蹈）。这里的阿尔比恩与希腊神话中的"阿尔比恩"不大一样，是布莱克自己创造出来的神话人物，名字来自英国的古称。

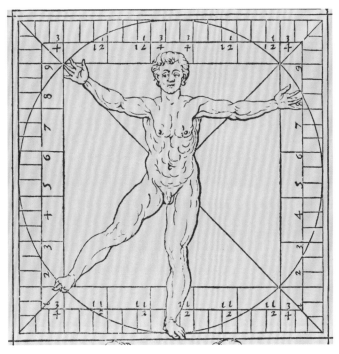

图166 "维特鲁威人",出自1615年版斯卡莫奇《建筑通论》

为了测量的方便,而是做出了热情接受拥抱的姿势,右腿也不再为了配合圆形而刻意弯曲,而是带来了运动感。完美的几何形式重新找回了阿波罗失去的某些活力。在其中一张拷贝上,布莱克写下了这样的话,"与奴隶们一起劳动的阿尔比恩从磨坊升起",这段充满象征意义的话准确地说明了人类的想象彻底摆脱了唯物主义教条。本章的开头是"力量是永恒不变的乐趣所在",布莱克或许写过差不多的句子〔他在《天堂与地狱的联姻》(*The Marriage of Heaven and Hell*)里尽情发挥了自己的聪明才智〕。

我说过,在19世纪,裸像几乎完全意味着女性裸像,甚至表现力量的裸像也是如此。籍里柯的《勒达》(见图167)就是一个代表。从形式上来看,这幅画几乎就是帕特农神庙的伊利索斯(Ilissos)的直接摹本。1817年,籍里柯在罗马根据一件伊利索斯青铜像创作了这幅着色素描,不过这位伊利索斯经历了两个变化:一是性别改变了,二是奥林匹斯天神缓慢的动作变成了表现肉体快感的痉挛。这些变化表明籍里柯在造型方面遇到的困难并没有得到完美的解决。尽管

图 167　籍里柯,《勒达》

如此, 相比他在 "福尔兹案"(Fualdès) 素描[1]中画的男性裸体, 他画的女性裸体 "勒达" 更加生动真实, 而且体现了他的特质, 德加甚至准确地把籍里柯形容为自己的 "班迪内利"(前文提到的米开朗琪罗的对手)。 然而适合表现裸体女性运动的主题颇为有限, 所以欧仁·德拉克洛瓦 (Eugène Delacroix) 和德加这两位 19 世纪最聪明的画家的做法就显得很有意思了。 他们转向了欧里庇得斯描述的场面: 斯巴达少女们脱去衣服与少年们同场竞技。德拉克洛瓦接受委托装饰法国众议院(Chambre des Deputes) 的时候想到了这个点子, 他在为某个穹隅准备的构思草图里描绘了少女角斗的场面(见图 168): 她们的身体结实而又圆润, 就像是米开朗琪罗的《大洪水》(Deluge) 中的裸像。这可以说是德拉克洛瓦最花心思的构思之一, 但看起来有些老派, 或者从最好的角度来理解, 颇为学院派。德拉克洛瓦对力量的坚定信念还是集中在野生动物上, 他醉心于扑在马身上的狮子的后背, 就好比米开朗琪罗醉心于 "美丽的裸体" 的后背。相比之

1. 1817 年, 前检察官福尔兹被谋杀, 引发了法国乃至欧洲的政治动荡。

图 168　德拉克洛瓦,《少女角斗》

下,德加是天生的人文主义者,他不需要任何东西代替人体,他的眼、手、心都拥有足够的能力诠释人体。

如果我们允许"绘画"一词暗含 16 世纪佛罗伦萨人所说的"线条艺术"的意义,那么可以说德加是文艺复兴以来最伟大的画家。他的对象是运动中的人物,他的目标是以最具活力的方式表现运动,他认为运动的活力必须通过自成一体的形式表现出来。这就是"线条艺术"的特征:通过认知形式的完整性提升其活力。西诺雷利或者米开朗琪罗这类伟大的画家并不满足于记录运动——乔瓦尼·巴蒂斯塔·提埃波罗(Giovanni Battista Tiepolo)倒是如此——而是不断地剖析它,直至获得隐藏在想象背后的某种理想化规律。因此,连续不断地探索、临摹、复制、仿制同样的主题可以得到令人大吃一惊的结果。

德加的早期素描曾经复制了《卡希纳之战》里面的人物,当然,参照的是马肯托尼欧的雕版画。我之前说过,《卡希纳之战》体现了佛罗伦萨式构图的精髓。尽管后来德加发展出了自己的独特风格,但是从他的素描和粉笔画当中,我们会惊讶地发现,其实他的形式感并没有改变多少。迈入浴缸的女人与那个正要

图 169　德加,《正在擦背的女人》

爬上河岸的士兵差不多；擦背的女人（见图 169）依然像是那个正在绑紧铠甲的士兵。德加在实现真正的转变之前，当然经历过中间过渡。早在 1860 年，他就已经意识到他熟练掌握的古典技法可能会让自己陷入虚伪的学院主义风格，因此在完成了 19 世纪最漂亮的写生素描之后，他断然摒弃了传统美学，转而为《斯巴达少女》（*Jeunes Filles spartiates*，见图 170）构思了两组互相挑衅的少男少女。他们的所作所为简直令人难堪，纤细的身躯说明其风格似乎介于波拉约洛的素描和公元前 6 世纪古希腊瓶画之间。尚未发育成熟的身体具有一种活泼的真

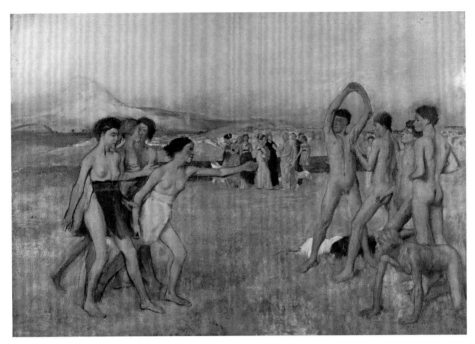

图 170　德加，《斯巴达少女》

实感，而这种真实感会随着身体的发育成熟逐渐消失，所以德加才选择了"剧院的小耗子"（rats de l'Opéra）[1] 作为模特。在他早期的芭蕾舞者素描当中，裸像相对比较罕见，因此我们知道了当时芭蕾舞者穿着短裙排练，而不是现在常见的紧身衣。之后他笔下的舞者逐渐以裸体形式出现，直至最后干脆甩掉了"芭蕾舞学校"这种借口。与此同时，舞者的身体也越来越成熟。波拉约洛变成了米开朗琪罗。德加在 15 世纪简朴风格之中找回了孕育"线条艺术"的源头，自由自在地以自己的方式重现了 1480—1505 年在佛罗伦萨发生的演变，他不再担心陷入虚伪的古典主义，因为他知道自己已经吸收了一种全新的真实。

　　不过说起"真实"，他与米开朗琪罗之间似乎隔着一条鸿沟。米开朗琪罗几乎像敬神一般仰慕俊美的年轻男子，德加只是"满意"自己的女模特，认为"女人都挺丑陋的"。米开朗琪罗认为身体是灵魂栖息之所，而德加说："我觉得女人

1. 当时，巴黎不少学芭蕾舞的女孩出身于穷苦家庭，很小的时候就被送去学芭蕾舞，为了以后有机会接触有钱男人。学芭蕾舞的费用高昂，许多少女不得不以卖身为生，所以被巴黎人叫作"剧院的小耗子"。德加的模特就是如此。

就是动物。"这道鸿沟看似无法跨越，但出于某些原因还是跨越了。我们可以回想一下最初的观察，其实我们在享受艺术提升生活乐趣的同时，很容易忘掉蕴藏着力量的裸体表现形式。

我之前说过，如果米开朗琪罗创造的人物真的活过来，那么肯定有不少像是怪物一般，比德加画的女人更吓人。德加始终把女人描绘成合乎情理的"成熟样品"，因此她们显然不可能像西斯廷礼拜堂天顶画中的运动健儿一样为艺术家提供尽情表现肌肉感的机会。她们更多地依赖于轮廓线条和较大的平面，从这个角度来看，德加更接近于西诺雷利。德加还保留了他在印象派时期学到的某些东西：与古典艺术原则截然不同的偶然或者意想不到的元素。他从摄影和日本浮世绘中领悟了如何实现这种表达，我们可以说他的表达具有某些哥特风格，他的作品与具有明显运动感的布尔日大教堂（Bourges）浮雕《最后的审判》（见图253）颇有相似之处。不过与那些德国裸像截然不同，德加的"哥特式"运动表现形式完全没有任何不自然之处。他的作品强调形式的价值，从这一点来说，他其实一直坚持着古典表达方式。德加无与伦比地结合了技巧、智慧和真诚，在接近欧洲艺术顶峰的位置站稳了脚跟。这已经足以碾轧同时代的艺术家们了，或者，迫使他们奋起反抗。

1911 年，未来主义者把赛车看作当代的象征：巨大的蛇形排气管暴躁地怒吼，然后"像弹片一样迸射出去"——在我们看来，这个 1911 年的过时"怪物"十分可笑，但在菲利波·托马索·马里内蒂（Filippo Tommaso Marinetti）[1]眼中，它简直就是一条巨龙。从那时起，表现机械力量的全新形式开始不断地演化，嗖嗖作响、尖啸、闪耀、超越音速！观看赛车或者飞机拉力赛的广大群众见证的各种力量，与他们在运动场里看到的东西已经完全不同。人类身躯可怜地降级到了石器时代的地位，甚至更低，大概与剑齿虎同一个层次，同样受到自然法则的约束。在过去将近三千年的时光中，力量这个古老的象征符号一直带给我们自我认同的喜悦，或许很久之后我们才舍得放弃它。

1. 意大利诗人、艺术理论家，未来主义创始人之一。

VI

PATHOS

第六章

痛苦

　　裸像在表现力量方面获得了胜利。赫拉克勒斯成功地完成了交给他的使命，运动员们战胜了重力和惯性。但裸像还要表现失败。安详的身体可能被痛苦击败，凭借自己的力量克服了所有困难的男人可能被命运击败，赫拉克勒斯的胜利变成了参孙的悲剧。我把裸像的这种象征意义称为"悲伤"（pathos），它自始至终蕴含着这样的观念：自豪的人类必须承受神的怒火。也可以解释为神性在世俗世界的胜利，如果人类希望保留"仅次于天使的地位"，就必须把肉体献祭给精神。

　　在早期神话传说当中，神为了证明超凡力量常常会做出残酷无情的举动，反正在我们看来非常不公。古希腊诸神个个俊美异常，以至于我们忘了他们其实像耶和华一样嫉妒成性，根本算不上仁慈。总而言之，主要有四个神话传说激发了古希腊艺术家的想象，由此产生的意象影响了欧洲艺术的发展。它们分别是：尼俄伯（Niobe）儿女的遇害，赫克托耳（Hector）或者墨勒阿革洛斯（Meleager）之死，自负的玛息阿遭受痛苦折磨，还有英勇不屈的祭司拉奥孔的悲惨下场。

　　其中只有"尼俄伯儿女的遇害"属于公元前 5 世纪的希腊古典时期艺术。在菲迪亚斯之前，几乎没有利用身体表达悲伤的作品，即使有也不大明确。雅典卫城博物馆收藏的一块墓碑石倒是一个例外。它的年代大约是公元前 500 年，上面刻了一名跪着的士兵，可能受了伤，也可能只是在休息，不过手抚着胸、歪着头的姿势着实令人感动，显然是艺术家有意为之。埃伊纳神庙浮雕上倒下的战士尽管看上去与其他人物一样僵硬死板，但其扭曲的身体在当时已经被当作悲伤情绪的载体了。然而，直到出现了第一个"尼俄伯儿女"雕像，我们才真正体会到了情感共鸣。目前有两件公元前 5 世纪下半叶的尼俄伯儿女的雕像，一件是哥本哈根新嘉士伯美术馆收藏的《尼俄伯之子》（见图 171），另一件是罗马国立博物馆收藏的《尼俄伯之女》（见图 172）。这两件雕像都通过紧张的姿势表现了痛苦：脑袋后仰，胳膊举过头顶。现在的我们或许会把这种姿势与放松关联起来，但古希腊人认为它象征着极度痛苦。在跪着的尼俄伯之女身上，我们看到线条上

图 171　公元前 5 世纪，《尼俄伯之子》

升、聚拢，似乎说明痛苦随之越来越强烈，直至我们可以忍受的极限。对于古希腊人来说，痛苦和美丽是对立的两种状态，不过它们在这两座雕像身上第一次实现了融合。为了实现这一点，古希腊纯粹的形式必须做出牺牲。例如，女儿的脖子与肩膀的关系就显得有些别扭；儿子的身体表现出来的紧张感和矛盾性即使与波留克列特斯甚至菲迪亚斯的作品相比，也似乎过于突出肉体了，但预示了米开朗琪罗在《垂死的奴隶》（*Dying Captive*）中实现的各种表达可能性。

　　"英雄之死"是石棺雕刻的常见主题。与其他主题相似，"英雄之死"很可能也源于某些没有留下任何记录的伟大画作。其实这个主题最早以绘画形式出现在古希腊浅底色陶罐上，描绘了"睡眠"和"死亡"抬着尸体走进坟墓的场景。墓碑石上死去的英雄被同伴从战场上抬回来的场景（见图 173）就源于此。英雄的右臂低垂，朋友抓着他的左臂，似乎正在察看是否还有生命迹象。这位英雄有时是赫克托耳或者萨耳珀冬（Sarpedon），有时是无名战士；除了常见的阵亡场景，有时还会表现墨勒阿革洛斯跌宕起伏的命运。停尸架上的他低垂着胳膊，在我们眼前死去，生命被火焰吞噬[1]，女人们围着他枯瘦的尸体哭泣，又是悲痛，又是害怕。奇特的是，这种场景并没有古典的感觉，此类神话传说包含的"森林打猎""命运未知"等情节却让我们想起了阴云密布的北欧。也许正因为如此，阿尔加侬·查尔斯·斯温伯恩（Algernon Charles Swinburne）把它们融入了自己的诗篇，而多纳泰罗把它们稍做变化就创作了哀悼耶稣的哥特式"哀歌"。

　　其余表现痛苦的古代雕塑形式基本上都源于帕加马艺术。在 50 多年的时间里，这个地处小亚细亚的王国守卫了希腊化艺术风格，抵御了高卢文化的冲击。

1. 命运女神说只要"生命之木"没有烧尽，墨勒阿革洛斯就能一直活着。于是，他的母亲奥尔西娅（Althaea）将"生命之木"熄灭，藏了起来。但后来墨勒阿革洛斯杀死了自己的舅舅，也就是奥尔西娅的兄弟，奥尔西娅一怒之下将"生命之木"扔进火堆彻底烧掉了。

图 172　公元前 5 世纪,《尼俄伯之女》

持续不断的挣扎简直令人绝望，胜利的喜悦之中也掺杂了不少冲突造成的悲伤和沉重，因此来自希腊世界各个角落的帕加马雕塑家必须要为他们耳熟能详的留西波斯风格增添严肃性。我们现在可以看到两件著名青铜像的复制品，原作的年代大约是公元前 230 年。它们以令人敬佩的克制表现了英雄的悲剧，抵挡了高卢文化的冲击。在此我们只是提一下现藏于罗马卡皮托利尼（Capitoline）博物馆的《垂死的高卢人》（*The Dying Gaul*），不会过多着墨，因为它表达悲伤的形式并不是修长、坚韧的身体，而是面部表情。早期帕加马雕塑家确实创作过利用身体直接表达情感的作品，例如《玛息阿》（见图 174）：他的双手双脚被绑在树干上，等着挨刀子。原本这个神话是要表现阿波罗的傲慢自大，不过帕加马人对"野蛮人"怀有一种浪漫的敬意，十分同情玛息阿，进而把他上升为悲剧的象征。

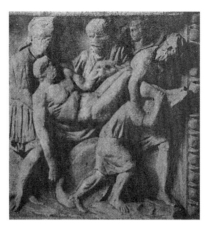

图 173　古希腊–古罗马时期，士兵的墓碑石

拉长的身体像肉铺里挂在钩子上的肉一样任人宰割，整体的柱状形式既简洁又集中，最终满足了米开朗琪罗的需要。

帕加马艺术的崇高严肃性并没有延续多长时间。公元前 2 世纪初开始出现的宏伟祭坛雕塑反映了官方的浮夸艺术口味，与我们熟悉的 19 世纪艺术别无二致。然而，这样的社会环境却孕育了在表现痛苦方面最具影响力的雕塑《拉奥孔》（见图 175）。

在研究裸体艺术时，我尝试从全新的角度看待著名艺术品，提醒自己不要因为太过熟悉反而忽视了它们本来的光辉，其中最具代表性的就是《拉奥孔》。当然，它的名声也最不容易被忽略，因为本来就不是品味糟糕或者一时头脑发热的家伙随便夸耀出来的。艺术家、诗人、评论家和哲学家之所以不吝溢美之词，也不只是为了满足自己诗意的渴望。实际上，最伟大的评论家之一、戈特霍尔德·埃夫莱姆·莱辛（Gotthold Ephraim Lessing）把它看作为视觉艺术做出了特殊贡献的绝妙佳作的代表。不过，这件曾经备受推崇的雕塑在过去五十年里逐渐失去了影响力。可能的因素有很多，我们现在说两条：精心构思的完整性和极尽所能的修饰。

幸存至今的古代艺术品大多不完整，我们必须合理地调整自己的审美以适应这种已经无法改变的状况。几乎所有我们喜欢的公元前 6 世纪以后的古希腊雕塑都是大型群雕的局部。如果我们能看到原本完整的群雕，就会发现"德尔斐的驾车人"只不过是其中一个不大重要的人物。也许我们因此会感到一阵惊恐：本来

还以为残存的局部更生动真实、更具代表性
呢。克罗斯已经给出了哲学上的判断：个人情
感的表达和叙述被精雕细琢包裹得喘不过气
来。我们可以想象一下只看《拉奥孔》的局
部，比如父亲的躯干和大腿。没有细节的妨
碍，只有形式的存在就足以打动我们了！这
样的情感表达方式绝对是大师级的，几乎没
有别的裸像可以与之匹敌。附属的蛇和拉奥
孔的儿子反而削弱了这种效果。不过，我认
为应该明智地抛弃习惯于把重点放在局部而
不是整体的美学认知。以这件雕塑为例，在
筋疲力尽的小儿子的衬托下，拉奥孔承受的
极度痛苦显得更加突出。温克尔曼和莱辛的
评论不是文字游戏，他们指出伟大的作品必
须能够带来更多东西，第一波的美学震撼是
不够的。为了实现这一点，需要长时间的雕
琢和持续的敏感性；对于以即刻情感为基础的
艺术哲学来说，这并不容易。

　　接下来该说说修饰了。现在的我们崇尚
简约，会觉得《拉奥孔》太过于丰富。我们
担心父辈们在劝说之下大口吞进的"浓郁的
酱汁"里其实包含了不少杂质。修饰是艺术
发挥作用的机理之一，也就是说，通过表现
情感打动我们，因此没人会拒绝修饰。然而，
《拉奥孔》对修饰的运用实在太慷慨了。为了
使表达更具说服力倒也不一定非要增加修饰，
过多的修饰反而可能变成表达的一部分，例
如莎士比亚的某些著名对白。在我看来，《拉
奥孔》也是这样。我们可以通过动作的必要
性来判断作品是否合乎艺术标准，但有些动

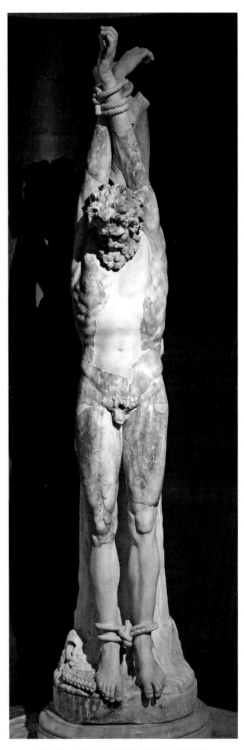

图 174　帕加马，公元前 3 世纪，《玛息阿》

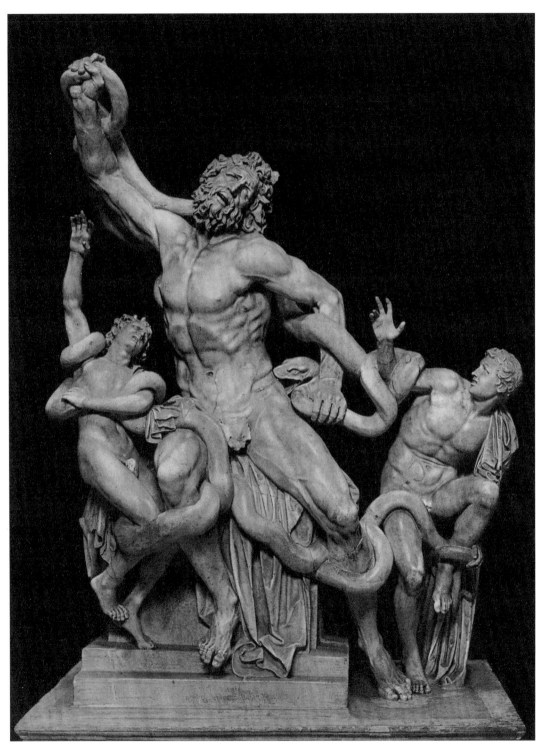

图 175　帕加马（？），公元前 2 世纪，《拉奥孔》

作《拉奥孔》本来没有，是在 16 世纪修复时被加上去的。"父亲"的右手本来在脑袋后面，也就是传统上象征痛苦的姿势，而乔瓦尼·安杰洛·蒙托索利（Giovanni Angelo Montorsoli）传神的重建不仅打破了古典封闭式群像造型形式——我称之为古代艺术的小亮点——而且引入了一套新的表述语言。[1] 此外，我们一定不要混淆了修饰与情感的夸张。温克尔曼特地强调了拉奥孔的克制："他并没有发出惊恐的尖叫……肉体和精神承受的痛苦和折磨均匀地渗透全身。"温克尔曼还把它与颓废的巴洛克风格做了一番对比。在 150 年的时间里，艺术家们尝试利用各种姿态和表现形式以提升作品的影响力，甚至不理会是否适合主题。准确地说，其结果并不能算是修饰，例如吉多·雷尼（Guido Reni）并不打算通过裸体的参孙让我们体会到任何情感，只是为了获得艺术本身的满足，它就像是康斯坦丁·布朗库西（Constantin Brâncuși）[2] "为了艺术而艺术"的雕塑。在某种情形下我们还是欢迎这种做法的，因为它令人舒服地抛开了现实。但《拉奥孔》不一样，尽管呈现的是不会在现实中发生的神话传说，但叙述极为真实，足以让人感受到痛苦的折磨。在此需要再次引用温克尔曼的话："他的每一块肌肉、每一条肌腱都表现出极度的痛苦，不需要看他的脸或者其他部位，只要看看痛苦痉挛的腹部，就能感同身受。"这段话用来形容表现痛苦的裸像再合适不过了。

古代艺术中表现挫折情绪的裸像也是如此。本章开头提到的四个神话传说题材，在文艺复兴时期全部重获生机。不过在经历了漫长的沉寂之后，有一个悲伤的象征变得更加强烈，更加普适，更加扣人心弦，它就是"钉在十字架上的耶稣"。象征完美德行的上帝之子承载着上帝的意志，不过导致他死亡的精神力量却完全源于他自己。基督教厌恶裸露，耶稣却被脱去了衣服，钉在十字架上，近乎全裸的耶稣最终成为经典意象，而且最为坚决地表现出古代裸像的特征。早期"钉在十字架上的耶稣"的图像有两种形式，一种是脱去衣服的耶稣，叫作"安提阿型"[3]；另一种是穿着长袍的耶稣，叫作"耶路撒冷型"。在早期基督教图像

1. 蒙托索利在 1532 年接受教皇的委托按照当时的审美观复原了父亲的右臂，"右手向上伸展"。后来 1905 年在罗马发现了原本的右臂，也就是"右手折向脑后"的姿势。20 世纪 80 年代《拉奥孔》被重新拆卸组装了一番，去掉了蒙托索利复原的右臂。

2. 罗马尼亚雕塑家。

3. 安提阿（Antioch）是古罗马城市，位于现在的土耳其南部靠近叙利亚边境的地区。

图 176　古罗马，4 世纪，《十字架苦像》

当中，这两种形式都非常罕见，它们出现的年代都不会早于 5 世纪，因为之前传教士们认为在劝说人们信主方面，"钉在十字架上的耶稣"不如"耶稣复活"或者别的奇迹有效；另外，这个主题还涉及了极为困难的神学问题。除了一些似是而非的珠宝雕刻之外，大英博物馆收藏的一块象牙牌匾（见图 176）和著名的罗马圣萨比娜教堂（Santa Sabina）的门板上出现的"十字架苦像"应该是此类主题现存的最早例证。此时耶稣的形象颇为古典，以正面示人，全身赤裸，只有腰间缠着布，没有表现痛苦或者死亡的特征。很快就出现了"穿着衣服的耶稣"，最早的"耶路撒冷型"可以在蒙扎（Monza）[1] 大教堂的圣油瓶（ampullae）和《拉布拉福音书》（Codex Rabulensis）的彩饰插图中看到。我们或许以为，"穿着衣服的耶稣"更容易被西方修道士们接受，但有证据表明，其实直到"黑暗时代"依然能看到"裸体的耶稣"。在 6 世纪末，都尔的格列高利主教（Gregory of Tours）描述，在纳博讷大教堂（Cathedral of Narbonne）有一幅画："裸体的耶稣被钉在十字架上，耶稣托梦给主教，命令他给自己披上衣服。"在查理大帝（Charlemagne）统治时期，各种矫揉造作的仿古作品层出不穷，自然也包含了裸像。耶稣有时以"圣道化身"的形态出现，直挺挺地站着，没有痛苦；不过在 10 世纪的象牙雕（见图 177）和《秃头查理第一圣经》（Charles the Bald）[2] 之类的祈祷书里，我们看见的是低着头、躬着身的裸像。这样的图像已经

1. 意大利城市，靠近米兰。
2. 全称"First Bible of Charles the Bald"，又名《维维安圣经》（Vivian Bible）。"秃头查理"是 9 世纪中叶西法兰克和意大利国王、神圣罗马帝国皇帝。

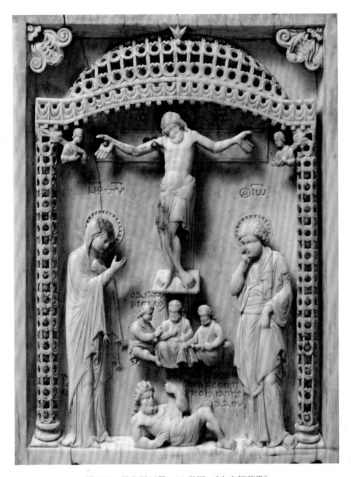

图 177 君士坦丁堡，10 世纪，《十字架苦像》

不再是"道"的象征，而是呈现了上帝之子的悲怆。通过身体姿态表现痛苦的形式一旦建立，"耶路撒冷型"就显得生硬而老派了。不过一些古板严苛的委托人坚持认为耶稣"令人怜惜"的身体应该穿着衣服，例如巴黎克卢尼（Cluny）博物馆的一块象牙板上的耶稣：他看起来像是在跳舞，却失去了灵性。

有意思的是，这样的图像对于西方人来说如此重要，它的出处却完全弄不清楚。我们不知道它是不是像大部分加洛林王朝（Carolingian）艺术一样，要么是以前的复兴，要么是当时的新发明。如果是后者的话，也弄不清楚到底源于东方的君士坦丁堡还是西方。无论如何，这样的图像满足了中世纪基督教的需要。在北方的日耳曼，它很快承载了强烈的痛苦，并且在接下来的五个世纪里

图 178　10 世纪，"格罗十字架"

发展到了理性能够把握的极限。科隆大教堂保存着一个早期的范例，它就是科隆大主教格罗（Gero Archbishop of Cologne）委托创作的十字架苦像（见图 178）。这件"格罗十字架"十分令人惊讶，因为耶稣身体上每一道悲伤的线条都预示着后来的日耳曼哥特风格。我们在某些盎格鲁-撒克逊的图像当中也能体会到简化为线条形式的相同韵味，比如亚琛的"罗塞尔十字架"（Cross of

Lothair）背面的图案。耶稣的头垂得更低了，瘦弱的身体委顿不堪，蜷曲的膝盖扭向一侧：哥特式表达已经演化成一种关于悲伤的象形文字。相比之下，同时期意大利的十字架苦像显得颇为生硬死板。不过，圣弗朗西斯的追随者们渴望更加人性化、感情化的基督教教义，也更倾向于能够引发悲伤感的"死去的耶稣"。在我看来，与北方的日耳曼人相比，意大利人追求的图像表达形式就像他们的建筑一样，更加强烈、更加生动。

人体又一次成为可控的、经典化的神性载体。与菲迪亚斯的阿波罗相比，契马布埃（Cimabue，见图 179）和科波·迪·马可瓦尔多（Coppo di Marcovaldo）的《十字架苦像》表明利用人的形象表现神的本事已经达到了前所未有的高度。承受痛苦和磨难是肉体层面的重要经历，也是精神层面的宝贵体验，相关的图像也不再呈现具体形式，而是以一整套表意符号取而代之。在祈祷好运、摆脱现实、唤醒灵魂方面，十字架苦像可能是最有效的。扭曲的身体像是唱诗班感情丰富的多声部合唱；头、手、脚的每一处细节都保持着同样的节奏，增加了整体的悲伤感；又粗又黑的轮廓线把痛苦的图像深深地烙印在我们心中。所有这些都促使人们彻底抛弃崇拜身体的异教信仰。然而，我们很快就认识到，这套表意符号还是基于裸像，依然遵循着波留克列特斯的经典以及补偿和平衡的规则：耶稣的身边开始出现了那两个同样钉在十字架上的窃贼。数个世纪以来，神学家们一直饱受困扰：如果耶稣确实死在了十字架上，那么他与那两个窃贼的尸体有什么不同？当三个十字架的构图形式出现在西方艺术里的时候，这个问题被纯粹的美学解决了。早在写实主义新时代到来之前很久，钉在十字架上的窃贼已经被描绘得十分接近现实了。他们那粗鄙难看的身体因为痛苦而扭曲，他们的存在只是暂时的，而钉在十字架上的耶稣才是永恒的：与古希腊裸像一样，他的身体符合经典规范，满足了内在的理想化。

当然，最伟大的艺术家终将打破范式。对他们来说，任何与真实保持着距离的传统都会削弱悲伤情绪，看看佩鲁吉诺的安静祥和的《十字架苦像》，我们就能理解了。实际上，把程式化的图像传统运用于写实的人体，而又不牺牲神性，是极为困难的。乔托在创作新圣母玛利亚教堂（Santa Maria Novella）的《十字架苦像》的时候成功地克服了困难，其伟大之处就在于他的想象丝毫没有削弱神性。不过在卡斯塔尼奥拉的《十字架苦像》面前，我们不禁下意识地问自己，耶稣有可能这么强壮吗？佛罗伦萨圣十字教堂的多纳泰罗的《十字架苦像》虽然

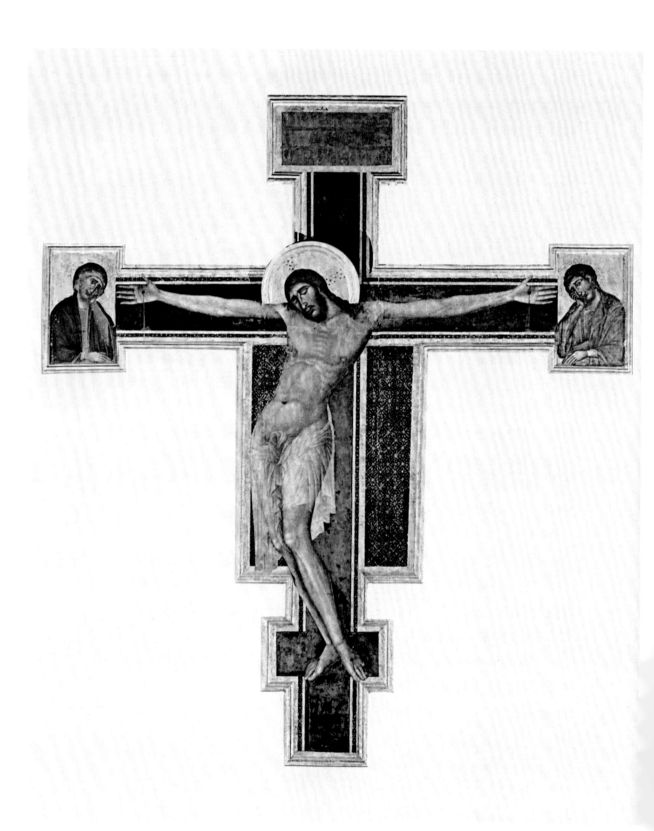

图 179　契马布埃，《十字架苦像》

令人感动，却无法让我们满意，倒不是因为像布鲁内列斯基说的那样，耶稣看起来像个农民，而是因为在意大利艺术里，我们总是想把感受到的神性与古代传统形式紧密地联系在一起。

越是远离古典艺术的中心，越不会如此。在黑死病肆虐横行之后，所有艺术形式都遇到了很大的麻烦。黑死病被认为是上帝降下的惩罚，因此"十字架苦像"看上去必须极度痛苦。观看者必须感到恐惧，好比在四旬斋期间听布道的时候就应该感到毛骨悚然一样。在意大利艺术中出现了歇斯底里的情感表达；在阿尔卑斯山脉北边，身体则承受了最痛苦的侮辱。《格罗十字架》表现出来的强烈悲痛在布雷斯劳（Breslau）[1]的《圣芭芭拉祭坛画》（*Barbara Altar*）中得以延续，最终浓缩于马赛厄斯·格鲁尼沃尔德（Matthias Grünewald）的杰作《伊森海姆祭坛画》（*Isenheim Altarpiece*）。这件作品可以说是最真实的十字架苦像，通过木刻版画和"穷人的圣经"（biblia pauperum）[2]为人熟知的伤痕和血迹的形态在此进一步夸张，每一处线条都为活生生的画面增添了一分痛苦。耶稣遭受的痛苦折磨如此真实地呈现在世人面前，可谓前无古人，后无来者。我们或许能够体会到最先允许十字架苦像以裸像形式出现的教会"医生们"的想法：它象征了"圣道化身"。也就是说，耶稣是"道"的化身，既不会感到痛苦，也不会死亡。

在基督教艺术当中，可以使用以下几个与悲伤有关的主题描绘裸像：逐出伊甸园、鞭笞耶稣、钉在十字架上的耶稣、埋葬耶稣，以及圣殇（Pietà）。文艺复兴初期的艺术家们都知道裸像是古典艺术的创造，他们急切地想从庞杂而又残缺不全的古代艺术品中找到适合基督教的主题，进而发现了本章开头提到的四种表现痛苦的形式。然而，即使天马行空一般尽情发挥，古代艺术形式也不足以满足基督教的需要，因此文艺复兴时期的艺术家们不得不绞尽脑汁地创造全新形式。基督教艺术最早催生的裸像主题之一就是"被逐出伊甸园的亚当和夏娃"。马萨乔和保罗·德·林伯格（Paul de Limbourg）都挪用了"含羞维纳斯"的姿态表现夏娃（见图180）。一般来说，文艺复兴时期的艺术家展现出了惊人的洞察力，他们为古代艺术本来的意义增添了神性，使之更加符合基督教语境。吉贝

1. 原德国城市，现波兰西南部城市普多茨瓦夫。
2. "穷人的圣经"指中世纪晚期大规模印制的《圣经》，其中绝大部分内容都是易于不识字的穷人理解的插画，文字很少。

图180 马萨乔，《驱逐》

尔蒂的浮雕《亚伯拉罕的牺牲》中的以撒（Isaac，见图181）相当漂亮，可以说是15世纪艺术最早的古典风格裸像之一。吉贝尔蒂显然受到了某个"尼俄伯的儿女"雕像的启发，但轻松地完成了不同人物形象的转化：年轻的以撒跪在台子上，内心十分害怕，默默地哀求，不过也明白自己必须接受上帝的安排。

"埋葬耶稣"和"圣殇"这两个表现痛苦的重要主题彰显了基督教风格与古典意象的相互渗透。北方艺术为"埋葬耶稣"创造了令人满意的形式，但哥特式想象最了不起的产物应该是颇具传奇色彩的"圣殇"，也就是圣母玛利亚抱着耶稣尸体的悲伤场景。这种图像最早出现在14世纪德国木刻版画里，在15世纪中叶逐渐成熟，趋于完美，其中《维尔纳弗–雷–阿维尼翁的圣殇》（*Pietà of Villeneuve-lès-Avignon*，见图182）是绘画领域的杰作。通常画面中还会出现上下翻飞的天使，他们的作用有些像哥特式建筑的扶墙和山墙，但真正的重点在于"我们的主"极为消瘦的肋部。此时画面能否打动人心，直接依赖于如何表现身体遭受的痛苦折磨，这一点刚好与展现形体的完美截然相反。一向热切追求完美身体的意大利人应该如何处理这种与优雅无缘的主题呢？有几位艺术家接受了挑战。厄科尔·德·罗伯蒂（Ercole de'Roberti）创作的《圣殇》几乎未受古典形式的影

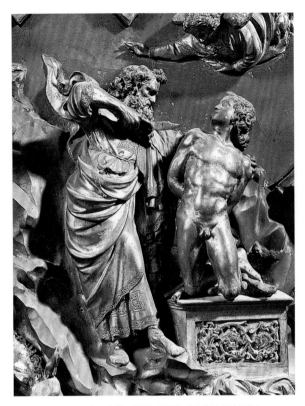

图 181 吉贝尔蒂，"献祭以撒"，《亚伯拉罕的牺牲》

响，乍一看倒像是俭朴得不能再俭朴的佛兰德斯风格。最终抛弃了异教风格
的波提切利则把丧失至亲的悲痛融入了哀歌，比如慕尼黑老绘画陈列馆（Alte
Pinakothek）收藏的《哀悼死去的耶稣》。文艺复兴的开拓者们并不满足于这
种哥特式创造，进而想方设法融入了自己的发现。多纳泰罗第一个意识到"英雄
之死"的表现形式几乎不需要改变就可以用来再现"埋葬耶稣"。当然，正如我
们所看到的那样，一开始这种形式也没有呈现形体美，因为古代墨勒阿革洛斯的
形象有时也相当消瘦，而且即使是多纳泰罗也无法超越现藏于卢浮宫的墨勒阿革
洛斯石棺雕刻表现出来的极为悲惨的恐惧气氛。不过，古代的主题一旦被接受，
经典的形式必然会跟上。与此同时，多纳泰罗从哥特艺术中发现了另一种表现死
去的耶稣的方式：小天使们搀扶着从坟墓里露出半截身子的耶稣。在伦敦维多利
亚与艾伯特博物馆的大理石浮雕中（见图 183），死去的耶稣委顿不堪，身子歪
向一边，在腰间挤出不少皱纹，另一边身子则拉伸到极致。这种"尼俄伯之子"
式的动作启发米开朗琪罗创作了最美妙的素描。

　　这种英雄式躯干不同于北方艺术当中那种尚未发育完全的身躯，虽然不怎么

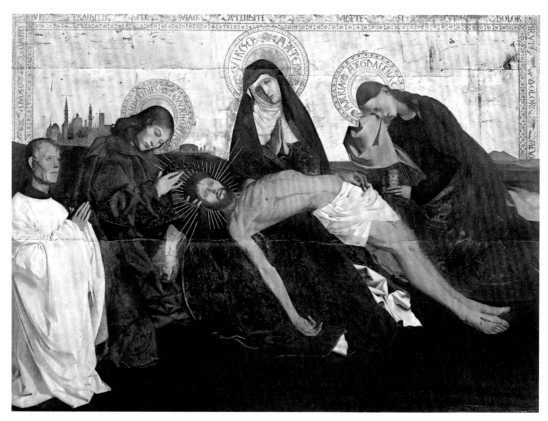

图 182　恩格朗·奎顿，15 世纪，《维尔纳弗–雷–阿维尼翁的圣殇》

漂亮，但也不会惹人生厌，而且通过造型成功地表现了不幸和痛苦。多纳泰罗最好的学生贝里尼把这种表现方式提升到了另一个高度。他基于北方棱角分明的形式和力度，创作了现藏于米兰布雷拉美术馆的《圣殇》。在所有艺术品当中，这可以说是最突出、能够直击灵魂深处的作品：耶稣冰冷僵硬的尸身没有表现出明显的痛苦，整体造型却极为悲怆，像是中世纪教堂朴素而又严肃的立面。几年之后，大概在 1480 年，决定性的变化出现了。里米尼（Rimini）市立博物馆收藏了一幅贝里尼的《天使扶持死去的耶稣》（*The Dead Christ Supported by Angels*，见图 184），从细节来看，与老师多纳泰罗相比，贝里尼画的"我们的主"并没有更加完美。不过从整体效果来看，其形体美超过了激起我们怜悯之心的痛苦。在相同题材的另一幅较晚的作品里，耶稣的躯干几乎完全是古希腊式的，像"尼俄伯之子"一样漂亮，不过显得更为听天由命。

图 183　多纳泰罗，《天使扶持死去的耶稣》

　　贝里尼通过强调肉体的美坚定地宣扬了灵性的胜利，而没有纠缠于它的脆弱。他自己可能没有意识到，这些奥林匹亚式躯体之中蕴含的新柏拉图主义哲学。不过在 15 世纪末，有一位沉湎于新柏拉图主义哲学的艺术家有意识地把这一理念发挥得淋漓尽致，他就是米开朗琪罗。圣彼得大教堂里的《圣殇》（见图 185）是古典哲学与基督教哲学共同孕育的崇高产物。在 1500 年前后，意大利艺术为"圣殇"给出了自己的视觉表达。米开朗琪罗采纳了"耶稣躺在母亲的膝头"这种令人感动的北方形式，进而为"我们的主"赋予了超乎寻常的形体美，似乎时间都为之停止，不禁让我们屏住了呼吸。米开朗琪罗在北方的造型当中融入了古代的完美，他赋予的韵味与哥特式"圣殇"截然不同。耶稣不再是棱角分明的三角形态，而像是一截低垂的花环。由此可见米开朗琪罗的灵感应该源于古代的某件浮雕，"英雄之死"或者"战士之殇"之类，死去的人被同伴抬着。米开朗琪罗对"线条艺术"的掌握无人能及，或许只有他才能够反转姿态原本的象征意义，并且让我们心甘情愿地接受。然而，与圣彼得大教堂的《圣殇》有关的构思草图都已不知所终，我们无从得知米开朗琪罗的创作思路。但是，我们可以从另一件相同题材的著名作品当中寻得蛛丝马迹，它就是现藏于博尔盖塞美术馆的拉斐尔的《埋葬耶稣》（见图 186）。阿塔兰忒·巴利奥尼（Atalanta

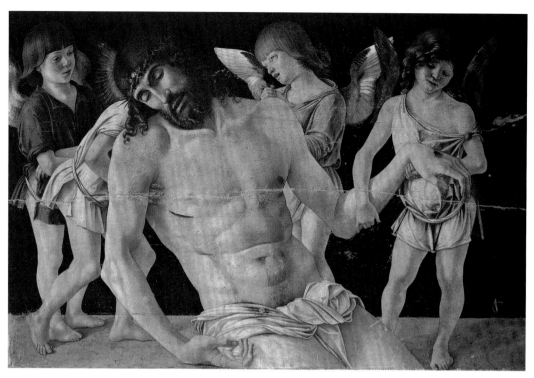

图 184　贝里尼,《天使扶持死去的耶稣》

Baglioni）为了纪念她的儿子，委托拉斐尔创作了这件作品。按照巴利奥尼家族的编年史家弗朗西斯科·马塔拉佐（Francesco Matarazzo）的记载，导致巴利奥尼的儿子最终被杀死的系列事件与古代某个悲剧如出一辙。从拉斐尔的草图中我们可以看到，他在构思过程中的每一个阶段都为基督教主题对象赋予了颇为古典的特征。一开始，拉斐尔的草图是佩鲁吉诺那种"圣母擦拭耶稣的尸身"，之后"圣母哀悼"变成了"埋葬耶稣"。之所以会有这样的变化，应该是拉斐尔受到了古代墓石浮雕或者石棺雕刻的影响，可能就是罗马卡皮托利尼博物馆收藏的那件（见图 173）。瘫软的身体、低垂的右臂，还有抬尸人，所有特征都十分明显。牛津大学阿什莫林艺术与考古博物馆收藏了一幅名为《阿多尼斯之死》（*The Death of Adonis*）的素描，从标题就可以看出其源于基督教范畴之外的题材。拉斐尔不大确定应该如何处理左手，决定完全参照古代艺术品：画面中心的女人抬起耶稣的左手，仔细打量着他的脸，像盯着墨勒阿革洛斯的那位战友一样，依然怀疑他是不是真的死了。从拉斐尔的素描里我们可以看到，尽管创作墓石浮雕的那位古希腊艺术家的名字已经不为人知，但他的想法却奇迹般地通过与他不相上下的天才的双手再次实现。不过，拉斐尔最终还是回归了自

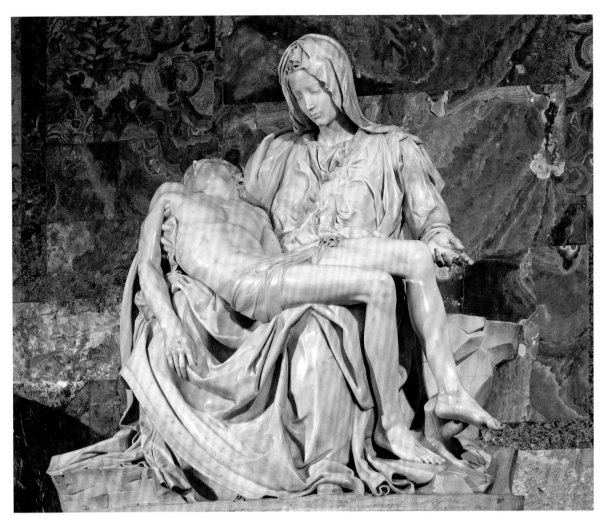

图 185　米开朗琪罗,《圣殇》

己的时代: 毫无疑问,《埋葬耶稣》显然受到了米开朗琪罗的《圣殇》的影响。
这两位艺术家的灵感来源是相同的, 而且拉斐尔笔下的耶稣流露出来的"柔美"
(morbidezza) 只能在米开朗琪罗的作品当中找到。

　　《卡希纳之战》以后, 几乎所有米开朗琪罗画的裸像都蕴含着一种悲伤感。
身体不再因为完美的形式而获得胜利, 而是被某种神性所征服。在后基督教世
界, 这种力量不再是心怀嫉妒的上帝从外部施加于人的结果, 而是来自身体内
部。身体是受害者, 受到了灵魂的伤害。然而, 与米开朗琪罗创作实践的演变一
样, 身体角色的反转倒是更符合事实, 也就是说, 灵魂才是受害者, 它被身体拖

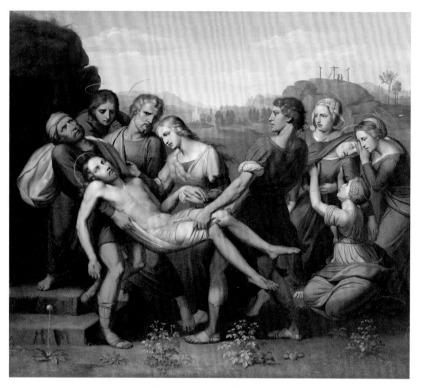

图 186　拉斐尔,《埋葬耶稣》

累了，无法与上帝合而为一。

　　卢浮宫的两件"囚徒"雕像表明了米开朗琪罗的观点。我必须说，《垂死的奴隶》（*Dying Captive*，见图187）虽然没有直接受到《尼俄伯之子》的启发，但很难相信米开朗琪罗从未见过与之相似的作品。当时《尼俄伯之子》还没有被发掘出来，因此他的灵感很可能来自罗马马菲收藏（Casa Maffei Collection）的一座雕像，虽然看起来颇为普通，但在文艺复兴时期深受艺术家们的喜爱。米开朗琪罗当时已经知道了古代表现痛苦的姿态就是用手托住后仰的脑袋，或许他心中也已经有了受伤的亚马孙战士的身影。然而，《垂死的奴隶》并没有直接表现肉体的痛苦，他倒更像是睡着了一般，既沉浸在奢侈的睡眠当中，又渴望摆脱梦魇。其实这就是我们对待终将到来的死亡的消极态度。《挣扎的奴隶》（*Heroic Captive*，见图188）表现得更为积极：《垂死的奴隶》的手慵懒地抚摸着撩到胸部的衣服；《挣扎的奴隶》则扭动着身体想要挣脱绑缚。情绪变了，灵感的来源

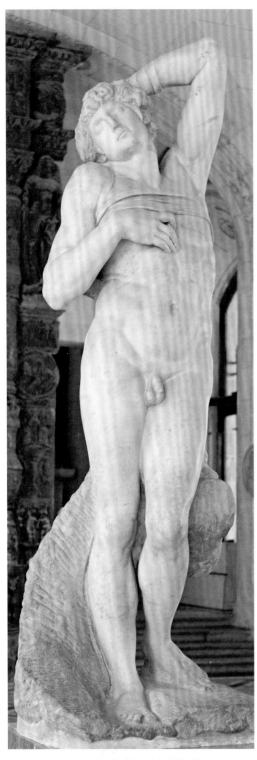

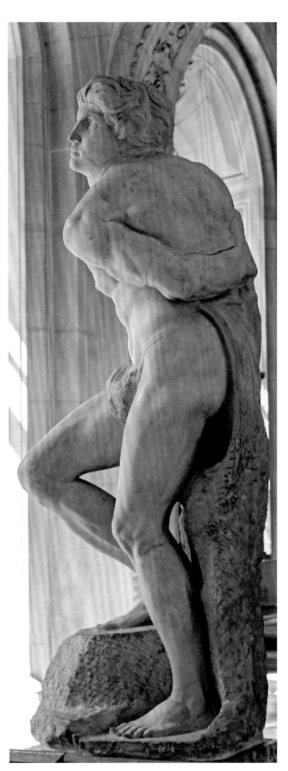

图 187 米开朗琪罗，《垂死的奴隶》　　　　图 188 米开朗琪罗，《挣扎的奴隶》

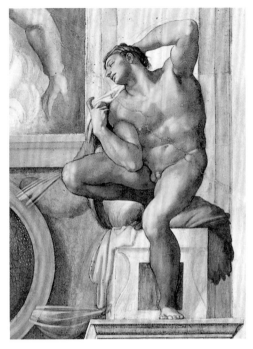

图 189　米开朗琪罗，《运动员》

肯定也不同，前者像是呼应了公元前 4 世纪理想化的形体美，后者则延续了帕加马艺术突如其来的紧张感。米开朗琪罗创作实践的变化与一个决定性事件有关：《拉奥孔》被发掘出土。

　　那一天是 1506 年 1 月 14 日，星期三，在圣彼得镣铐教堂（San Pietro in Vincoli）附近的一个葡萄酒庄里，《拉奥孔》被发掘出土。几个小时之内米开朗琪罗就赶到了现场。在此之前，普林尼关于《拉奥孔》群像的描述激发了文艺复兴艺术家们无尽的想象，他们都努力构想它到底是什么样子。米开朗琪罗和他的朋友朱利亚诺·达·桑加罗（Giuliano da Sangallo）立刻就认出了刚刚发掘出来的群像。他马上意识到《拉奥孔》证实了他最深切的体会。从完成《半人马之战》浮雕以来，米开朗琪罗一直希望通过激烈的肌肉活动表现比肉体的挣扎更多的东西。这是他对裸像的唯一要求，但是他在古典艺术当中找不到可以满足这一目标的权威参照。就在这个时候，被普林尼形容为"超越了所有绘画和雕塑的艺术品"忽然从地下冒了出来，而且完整得简直不可思议。虽然已经过去了数百年，但现在看起来此番发掘依然像是个奇迹。《拉奥孔》依然是卓越超群的古代

雕塑，也是少数几个能满足米开朗琪罗需要的艺术品之一。

我们可以想象刚刚出土的《拉奥孔》给米开朗琪罗带来了多大震撼，但他的风格并没有立刻受到影响。在 1508—1509 年刚刚开始绘制西斯廷礼拜堂天顶画的那段时间里，米开朗琪罗画的"运动健儿"动作越来越激烈，完全没有半分《拉奥孔》的影子。然而，当他开始绘制穹顶部分的时候，"运动健儿"们改变了性格。有几个保持了古典美，有几个则达到了歇斯底里的程度，还有几个似乎挣扎于无法承受的负担。最后一批"运动健儿"当中的一个——很可能也是这一批的最后一个——是根据《观景楼的躯干》创造的，几乎就是水平翻转。《观景楼的躯干》正是另一件极大地影响了米开朗琪罗的古代艺术品。从重量感和可能随时爆发的压抑来看，运动健儿肌肉发达的身躯已经不是力量而是痛苦的象征。与之相对的另一个人物（见图 189）则让人想起了《拉奥孔》的大儿子，也是左右翻转，原本断掉的胳膊像《垂死的奴隶》一样折向脑后。在所有米开朗琪罗画的运动健儿当中，这一位最好地体现了承载着灵魂的俊美肉体陷入的困境。

通过肉体表现灵魂挣扎的最奇特的例子，当属现藏于佛罗伦萨学院美术馆的四件"囚徒"雕像，它们只是从大理石中显现出了形状（见图 190）。这种"未完成"的特征乍一看似乎与我们讨论的主题无关。然而米开朗琪罗留下了许多"未完成"的作品，这种情况与文艺复兴时期的理想化艺术追求相去甚远，当我们试图弄清楚背后原因的时候就会发现，其中至少有一种解释与他秉承的"裸像承载着痛苦"的观点有关。

影响米开朗琪罗创作风格的古代艺术品主要有两类。一类是珠宝装饰和宝石浮雕，此类艺术品充实了他对形体美的体会，从素描《人生的梦想》（*The Dream of Human Life*）中柔美的肢体可见一斑。另一类是散落在"牧场"（Campo Vaccino）[1] 野草丛中破烂不堪的雕塑残片，还有倒在地上半掩半埋的巨大雕像之类。观察它们可以了解表现动作的线条，尤其是重点造型结构，只要核心结构依然存在就足以想象当初的完整形态。来自不同历史时期的废墟同处一地，风采不再却不断衰败的它们混淆了时间，似乎正在努力传递关于永恒和不朽的某种信息。我们能否就此认为在米开朗琪罗心里它们与人类的痛苦有关呢？宝石浮雕中

1. 指的是现在位于古罗马斗兽场和卡皮托利尼山之间的古罗马广场（Roman Forum），当地人一度称之为"牧场"。意大利语"Vaccino"的意思是"牛"。

图 190　米开朗琪罗，《奴隶》

　　的人物与他作品中完美的情感表达确实有关，至少我们能够体会到它们的影响。
此外，米开朗琪罗关于残破古物的深入思考反映在最早期的素描当中：集中表现
造型的局部，重点局部本身就极具表现力，其余部分只须点到为止即可。

　　　　我提到过好几次注重形式的伟大艺术家的热切渴望。他们掌握了身体各个部
位之间的关系、躯干的肌肉形态，留意肩膀和膝盖周围的肌肉隆起；他们发现了
紧张与放松、坚实与柔软等遵循逻辑的表现元素；这些核心元素代表了艺术家在
现实世界四处探索的最可靠的形式关系。为了创造表现力量的裸像，米开朗琪罗
紧紧把握着它们，把它们当作素描的重点。当他把身体当作表现痛苦的主要载体

的时候，他利用虬结隆起的肌肉发展出了表达感情的超凡力量，往往在几乎没有任何上下文的情况下突然直击我们的灵魂。为什么解剖结构的细节如此打动我们？我们确实本能地熟悉身体结构，能够敏锐地觉察到每一处变化，但完整的答案肯定还是与古典主题的本质有关。古希腊人把人体转变为一种独立的和谐存在，强调调整几乎无法察觉的细节就可能改变整体效果。好比建筑一样，即使采用相同的构件，但它们组成的古典立面既可能令人感到祥和或者愉悦，也可能令人感到不祥或者悲伤。因此，米开朗琪罗也只需要几种元素——例如躯干和大腿的肌肉，最重要的是，胸腹的接合部——就能实现近乎无限的情感表达。

现藏于佛罗伦萨学院美术馆的四件"囚徒"雕像非常突出地展现了米开朗琪罗的超凡能力。脑袋刚刚从大理石里显现，甚至在其中两件里几乎分辨不出来；手脚依然藏在大理石里。它们只是通过身体与我们对话。它们的"痛苦"颇具英雄气概，倒是适合装饰教皇朱利叶斯二世（Julius II）的陵墓。与灵魂斗争的肉体依然具有普罗米修斯的勇气，不过这种英雄气概在美第奇陵墓的雕像身上消失了。它们不再尝试摆脱或者承担责任。它们变得慵懒、顺从，似乎被忧郁之海吞没，"甚至熟睡之人的鼾声都是一种打扰"。在这样的深渊里，升天简直是一种奢望。米开朗琪罗用来表达绝望的姿势具有强烈而又灵活的情感力量。自从在奥林匹亚神庙的三角山花上出现以来，"斜躺"姿势一直都是最令人满意的雕塑形式之一。躺在地上的身体当然十分稳定，雕塑家不必再绞尽脑汁利用树干或者衣物之类作为支撑以保持平衡。人类不再像是踩着高跷似的高高在上，而是像岩石或者树根一样回归大地。在我们心里，这种与大地的接近意味着"失去活力"，例如睡眠或者死亡。在古代艺术中有许多先例，比如《尼俄伯之子》。也许米开朗琪罗构思之时就想到了类似的艺术品，所以才有了在墓石上斜躺着的人物雕像。《昏》（Evening）[1] 显然也与某件古罗马墓石像有关，尽管米开朗琪罗为之赋予了古代晚期工匠无法企及的精妙，但从表现力来说，它是四件美第奇墓石像中最弱的一件。礼拜堂另外一边就是米开朗琪罗最具代表性的肌肉感十足的雕像：《昼》（Day，见图191）。《观景楼的躯干》（见图192）的

1. 米开朗琪罗为美第奇礼拜堂雕刻的四件雕像分别是朱利亚诺·美第奇（Giuliano di Lorenzo de' Medici）墓上的《夜》和《昼》，以及洛伦佐·美第奇（Lorenzo di Piero de' Medici）墓上的《昏》和《晨》。此处应为《昏》，原文为"Evening"。朱利亚诺和洛伦佐分别是"伟大的洛伦佐"的儿子和孙子。米开朗琪罗并没有完成他们墓上的所有雕塑，因此具体解读存在争议。

图 191　米开朗琪罗，《昼》　　　　　　　　　　　　图 192　古希腊-古罗马时期，《观景楼的躯干》

肩膀进一步"演变"，我们看着它，耳边似乎响起了贝多芬交响乐的主旋律。在"壮观的山峦"之间，每一处紧绷的起伏都有目的，每一个部位都按照自然生长的法则与其他部位相连，人体解剖学知识向表达工具的转化至此已臻极致。《昼》就是这种转化的代表，而且重点不仅仅是肌肉虬结的后背。罗马国立博物馆古代拳击手青铜像的后背就是如此，但极致的写实会让我们望而却步，好比看到一整扇牛排时的反应，大块的肌肉击垮了我们。但凝视着米开朗琪罗的《昼》，我们似乎离开了现实世界，进入了想象，仿佛升上了白云朵朵的天空。

美第奇礼拜堂的特殊之处，还在于另外两件重要的女性裸像（见图 193、图194）。有充分的证据表明，米开朗琪罗认为女性的身体比不上男性的身体。我们手里没有一件米开朗琪罗描绘女性的写生，他关于女性对象的习作，比如《勒达》，都是以男性模特为参考完成的。在西斯廷礼拜堂天顶画中，他根据主题的需要不得不引入了裸体的夏娃。他在"人类的堕落"中创造了两个意义深刻而且生动的女性形象：一个像是恬不知耻的荡妇扭动着腰身，另一个像是畏畏缩缩的小动物正在逃离伊甸园。之前米开朗琪罗的"难以抗拒的冲动"倒是产生了戏剧性的结果，不过一时间还是很难理解，为什么他要在美第奇礼拜堂这样比较压抑个性的场合引入女性裸像，可能是他觉得需要与其他人物雕像强烈的肌肉感形成

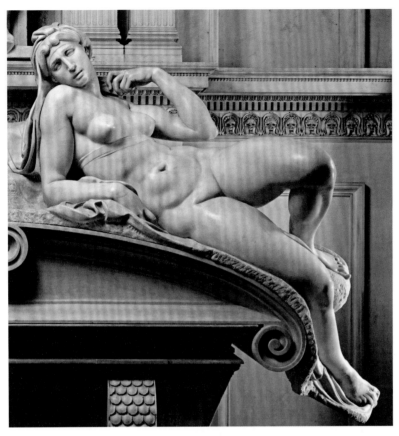

图 193 米开朗琪罗,《晨》

反差。还有,那个时期的米开朗琪罗对年轻男子充满无法克制的强烈爱欲,因此他认为此时创作"柔美、优雅"的年轻男子裸像可能会招致麻烦,而且美第奇礼拜堂毕竟是美第奇家族的陵墓,女性裸像比男性裸像更适合传达消极被动的情绪。此外,随着古代雕像《阿里亚德妮》(现藏于梵蒂冈,见图 195)的发掘出土,文艺复兴时期的艺术家们开始认识到女性所具有的独特悲伤感。虽然米开朗琪罗的两件女性裸像并没有模仿《阿里亚德妮》的绝妙身姿,但保留了同样的倦怠感。尽管它们颇具女性气质,但完全不是我们在之前的章节里讨论的艺术家为表现肉欲而创造出来的那种造型。例如,从公元前 5 世纪以来,胸部的表现介于几何形态与感官需要之间。在强调性感的印度艺术当中,胸部是整个身体最重要的部位,而《夜》(*Night*)的胸部被简化为似乎有些丢脸的附属物,腹部也算不上柔软的过渡,倒像是毫无特点的一截树干,况且还有四道深深的皱纹。

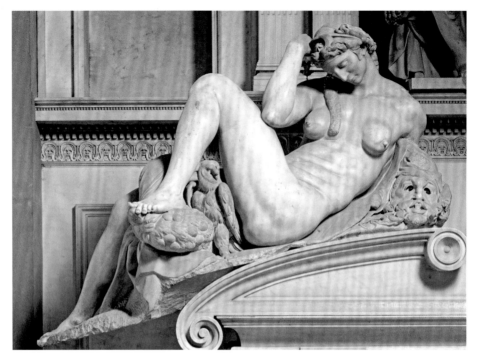

图 194　米开朗琪罗，《夜》

　　米开朗琪罗为创作《夜》绘制的几幅构思草图有幸保存至今，当然也是他根据男性模特画的，他显然在面对男人坚实胸膛的时候更加放松。不过从这些草图来看，米开朗琪罗在后来完成的雕像里，还是为大腿赋予了更多女性特征，由粗渐细的修长腿型也体现了新的造型方式。《晨》（Dawn，见图 193）比较符合我们通常认为的形体美，而且在某种程度上突出了女性特征，与米开朗琪罗自己的风格融合得也比较好，不会有格格不入的感觉。尽管《晨》的女性特征如此戏剧化，但也暗含着诱人的性感，因此在接下来的百余年里，矫饰主义雕塑家和画家以《晨》为基础发展出许多不同的变化：从阿曼纳蒂的优雅，到巴塞洛缪斯·斯普朗格（Bartholomeus Spranger）和科内利斯·范·哈勒姆（Cornelis van Haarlem）毫不掩饰的淫荡，不一而足。

　　如果以古典裸像为标准的话，米开朗琪罗的这些雕像看起来都有些奇怪，但它们是天才创造出来的悲伤象征。《晨》的每一处线条都是触动心灵的哀叹。至于《夜》，米开朗琪罗的一位朋友曾经恭维说，《夜》立刻就会醒过来，因此米开朗琪罗在写给这位朋友的诗里，让《夜》道出了一番自白：

图 195　古希腊（？），公元前 2 世纪，《阿里亚德妮》

睡眠虽甜，不如做块顽石快活；

只要世上还有罪恶与耻辱，

不闻不见，才是人生一乐。

屏息而过，不要惊醒我。

米开朗琪罗一直都在思考"钉在十字架上的耶稣"。在 1492 年洛伦佐·德·美第奇去世后不久，他接受圣灵教堂（Santo Spirito）主教的委托制作了一个比真实尺寸略小一些的木雕十字架苦像。这个十字架苦像起初就在主祭坛上，后来遗失了。或许从来没有人把它当作米开朗琪罗的重要作品看待，不过从思想形成的角度来看，此次委托意义非凡：正是在主教的保护之下，米开朗琪罗才开始研究解剖学；也正是在这段时间里，他听到了萨沃纳罗拉的布道，获得了身为基督徒的首次鲜活体验。米开朗琪罗从来都不是萨沃纳罗拉的追随者，他终其一生都在

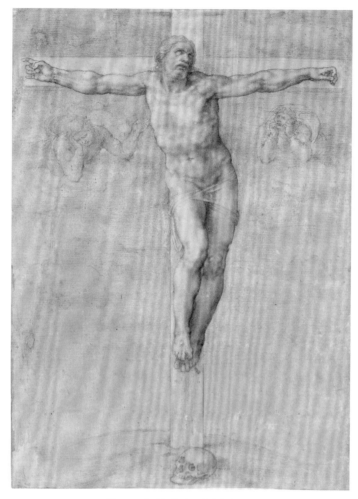

图 196　米开朗琪罗，《十字架苦像》

驳斥这位修士的严格清教主义思想，但也一直在研究他的著作。六十年后，米开
朗琪罗告诉阿斯卡尼奥·康蒂维（Ascanio Condivi）[1]，他依然能够听到那位修
士的话语在耳边回响。研究解剖学和聆听萨沃纳罗拉布道这两段重要经历在同
一时期深刻地影响了米开朗琪罗。无论"圣灵教堂十字架苦像"在当时意味着什
么，但最终似乎纪念了因为谴责人类的虚荣而承受了悲剧后果的萨沃纳罗拉。[2]

1. 意大利画家，米开朗琪罗传记的重要作者。
2. 1498 年，萨沃纳罗拉在佛罗伦萨被烧死。

后来米开朗琪罗创作的十字架苦像都源于他在 1540 年前后为朋友维多利亚·科隆纳（Vittoria Colonna）画的一幅素描（见图 196）。当时的情况也相当特殊。科隆纳是一位贵族出身的虔诚女教徒，大致相当于罗马的圣哲罗姆（St. Jerome）或者巴黎的雅克–贝尼涅·博叙埃（Jacques-Bénigne Bossuet），凭借自己的睿智而颇具社会影响力。对米开朗琪罗来说，她是摆脱感性束缚的象征。此时，他与肉欲的长期斗争基本上已经结束了，与许多伟大的感官主义者一样，他更忧虑的是即将到来的死亡。从米开朗琪罗为科隆纳画的素描里能体会到一种刻骨的辛酸，《十字架苦像》和《圣殇》中的耶稣都是如此。米开朗琪罗给朋友们看了这些素描，毫无疑问，科隆纳也十分满意，她回信说，她用放大镜仔细检视了所有细节，没有发现任何瑕疵。这些表露出强烈伤感情绪的高完成度素描预示着反宗教改革运动的到来，这种十字架苦像并不符合之前鉴赏家的口味：姿势似乎颇为做作，扭转的动作过于优雅，造型也过于柔和。因此，长期以来它被当成仿作。虽然它并没有表现出米开朗琪罗内心最深处的情感，但我们不妨接受它的雄辩，我认为把它当作原作并无不妥。15 年后，米开朗琪罗突破了创作风格和虔诚信仰的传统，以最为集中的形式创作了一系列十字架苦像素描（见图 197、图 198），在其中渗透了悲剧性的庄严感。再回头看看表现痛苦的古代原型，我们可以说米开朗琪罗从帕加马的第二种风格回归了第一种，从拉奥孔回到了玛息阿。他觉察到被吊起来的毫无招架之力、了无修饰的裸体具有一种真实感，远远比送给科隆纳的那些刻意保持构图均衡的素描要感人得多。高高吊起的胳膊取代了"拜占庭曲线"，激活了我们的情感。为了实现这种可怕的姿势，米开朗琪罗重新启用了有时在后期哥特艺术中出现的 Y 形姿态。按照这种形式描绘的两幅素描深深地打动了我们，这才是人被吊起来的样子。在别的素描里胳膊和身体依然保持横平竖直，因此它们可能是米开朗琪罗想到 Y 形姿态之前的作品，或者米开朗琪罗已不再强调创新，而是不惜一切代价保留十字架苦像古老而又神圣的形式。图 19 是支持后者的证据，通常用来表现恐惧、害怕但又怜悯，排斥而又受其吸引等情绪的圣母玛利亚和圣约翰更加靠近十字架，似乎要共同承受痛苦。我们大致可以推测这件素描是整个系列的最后一幅。

但丁或者圣约翰的某些话语能够带领我们进入灵性领域，米开朗琪罗的这些素描也是，此时任何分析都不适合，任何语言都不充分，我们只有心存感激，居

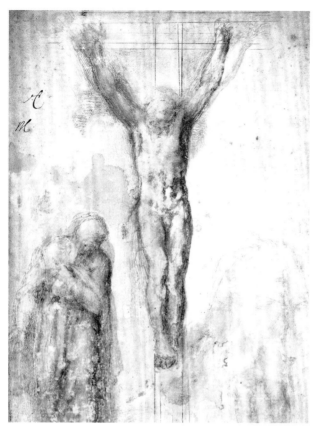

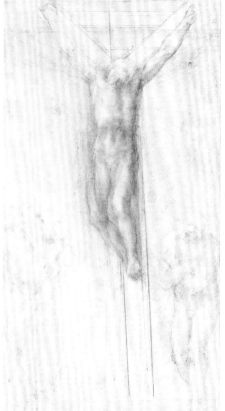

图 197 米开朗琪罗,《十字架苦像》　　　　　　图 198 米开朗琪罗,《十字架苦像》

然还有机会一瞥"最崇高的愿景"。一时间,"圣道化身"和"救赎"这些信仰奇迹,通过裸像真真切切地呈现在我们面前。在创作西斯廷礼拜堂天顶画之后甚至之前,米开朗琪罗一直都因为一个目标心神不宁:紧紧抓住形体美,带它进入精神领域。米开朗琪罗实现了目标吗?并没有完全实现,因为他被迫从古代艺术的美梦中醒过来,而古代艺术的力量和光辉正是他最初的灵感来源。在去世之前,米开朗琪罗在自我强加的孤独中悄悄地创作了最后三件"圣殇"雕塑,最终抛弃了形体美的理想。《帕莱斯特里纳的圣殇》(*Palestrina Pieta*,见图 199)[1] 的变形十分夸张,以至于某些评论家怀疑它不是米开朗琪罗的作品。臂膀如此粗壮,躯干如此结实,"我们的主"的双腿似乎都要被压垮了;表面坑坑洼洼,像

1. 原本在意大利帕莱斯特里纳(罗马附近)的圣罗莎莉娅教堂,现藏于佛罗伦萨学院美术馆。

图 199　米开朗琪罗，《帕莱斯特里纳的圣殇》局部

是经历了风雨洗礼的岩石。在佛罗伦萨圣母百花大教堂的"圣殇"像中（见图200），以十字交叉形式呈现的棱角分明的裸体也完全不是古典风格。这根本不是温文尔雅的神的身体，而是大教堂那种令人压抑的几何形式。米开朗琪罗在生命的最后几年里创作了《隆达尼尼的圣殇》（见图201），去掉了任何表现身体的骄傲的元素，最终的形态像是蜷成一团的哥特式木雕。他甚至去掉了躯干，如果我们由此想象出一幅素描，就会发现本来与身体相连的右臂现在处于一种奇特的孤立状态。米开朗琪罗牺牲了六十多年来最看重的情感表现形式，为这段支离破碎的"木头"赋予了无可比拟的悲伤。

　　在16世纪末人文主义行将崩溃之时，裸像作为表现痛苦的形式得以幸存下来，因为它可以满足伴随着动荡不安的宗教改革而产生的情感主义的需要。在大

图 200　米开朗琪罗，《圣殇》

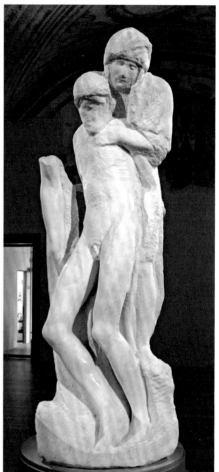

图 201　米开朗琪罗，《隆达尼尼的圣殇》

约一百多年的时间里，只有在表现耶稣之死和圣徒遭受磨难的主题当中才允许出现裸体。不过裸体形式的受限不仅是因为外部环境的约束，还因为人们对身体的信心也在下降。裸像不再是提升物质层面至精神层面的介质，艺术家唯一可以做的就是从裸体形式中抽取理想化元素，使之几乎完全脱离肉体——米开朗琪罗和古代艺术家已经发现了这一点。

　　此时出现了罗索和雅各布·达·彭托莫（Jacopo da Pontormo）这两位颇为神经质的人物，16 世纪反古典运动从此拉开了帷幕。在 16 世纪 20 年代，他们画的《耶稣被移下十字架》（*The Descent from the Cross*）都算得上是各自最

好的作品，其中"死去的耶稣"又像是某种代表悲伤的象形文字，只不过这些象形文字是基于米开朗琪罗而不是拜占庭传统创建的。罗索画的耶稣简直就是圣彼得大教堂《圣殇》的翻转，本来斜躺着的耶稣被竖起来了，说明他在构思的时候几乎不去理会现实情形。不过，表现痛苦的最稀奇古怪的裸像当属罗索在 1523 年前后创作的《摩西与叶忒罗的孩子们》（*Moses and the Children of Jethro*，见图 202）。自古希腊以来所有人文主义艺术家追求的四肢柔美、线条流畅、体态充实的裸体形式都被罗索抛弃了。前景的那几个裸体人物身体扁平而又棱角分明，过渡十分突兀。罗索似乎更在意图案而不是扎实的形式。之前乌切罗的《圣罗马诺》（*San Romano*）中倒下的骑士以及后来的亨利·卢梭（Henri Rousseau）的《战争》（*La Guerre*）中的尸体都是如此。然而，这件看似歇斯

图 202 罗索，《摩西与叶忒罗的孩子们》

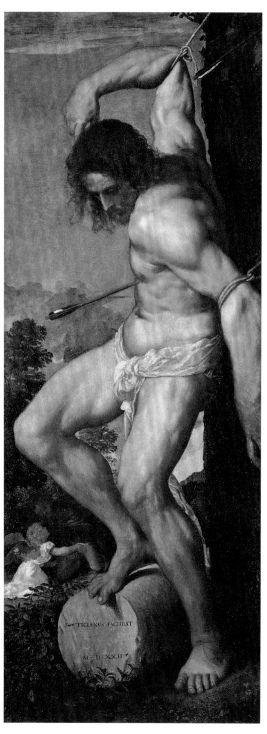

图203　提香，祭坛画中的圣塞巴斯蒂安

底里反古典的作品实际上却基于古代原作。前景的那几个裸体人物来自一个刻画"尼俄伯传说"的石棺盖子，画面右后方的那个女人就是尼俄伯，尽管她与整个场景毫不相干，但罗索肯定认为这个女人的形象实在太好了，不能不用。

在裸像方面，针对古代艺术的反抗还有另外一个例子。提香相当轻松地从人文主义的《神圣和世俗的爱》过渡到了圣方济会荣耀圣母教堂（Frari）的充满反宗教改革情绪的《圣母升天》（Assumption），不过，他也曾经为了给布雷西亚的圣纳扎罗和塞尔索教堂（Santi Nazaro e Celso, Brescia）创作祭坛画而无拘无束地参照《拉奥孔》。祭坛画中的耶稣和圣塞巴斯蒂安（见图203）显然挪用了《拉奥孔》的人物形象。《拉奥孔》的权威实在太沉重了，迫使提香奋起反抗：他后来在一幅素描里把父亲和两个儿子画成了猴子。顺便提一句，提香对《拉奥孔》的研究非常仔细，因此他在素描里对缺失部分的复原比蒙托索利要准确得多。提香的素描后来被制成了木版画，可想而知它受欢迎的程度。实际上，这幅素描体现了两个始终不变的流行观点：（1）自然高于艺术；（2）著名艺术品的权威性实在令人厌烦。猴子虽然荒谬可笑，但十分自然，符合提香为它们创造的自然环境。《拉奥孔》的裸体确实完美，不过那样

的裸体属于博物馆那种枯燥乏味的知性世界，那里已经挤满了16世纪的理论家和教条主义者。

提香反抗理想主义和权威的举动预示了普遍的反应。不过，17世纪初现实主义绘画当中殉道者饱受折磨的身体实在太不完美了，值得我们详细讨论。再仔细看看罗索的《摩西与叶忒罗的孩子们》，其实这幅画表现痛苦的方式与古代和文艺复兴时期的同类作品相去不远，玛息阿、墨勒阿革洛斯，还有尼俄伯的子女都再次现身，只不过胡子拉碴、指甲脏兮兮。或许我们应该看看另一位极端写实主义者卡拉瓦乔的作品，比如现藏于梵蒂冈的《埋葬耶稣》（*Entombment*，见图204）。从本质上看，它的构图是文艺复兴风格，庄重而又紧凑，没有拉斐尔的《基督显圣》（*Transfiguration*）那么"巴洛克"。耶稣的身体流露出一种在卡拉瓦乔其他作品当中很少见到的真切悲伤，应该是因为他保留了古代"英雄之死"的基调。卡拉瓦乔比拉斐尔更关注"英雄之死"，不过他不想让身体看上去过于优雅，因此描绘了相当粗粝的手脚，而这样的元素正是他个人风格的标志。西班牙重量级写实主义画家贾斯佩·德·里贝拉（Jusepe de Ribera）也采用了类似的手法。现藏于西班牙马德里普拉多博物馆的《三位一体》（*The Trinity*）可以说是写实主义的极致代表。不过其中的耶稣依然可以激发想象，因为他衍生自米开朗琪罗的天才创造。对，他的肉体虽然与"英雄气概"四字相去甚远，但姿势几乎就是佛罗伦萨圣母百花大教堂《圣殇》的翻版。我们不会认为正在经受痛苦折磨的身体是里贝拉看到的场面的真实记录，不过他的《圣巴塞洛缪殉难》（*Martyrdom of St. Bartholomew*）却让我们不禁有了这种感觉。写实主义已经发挥到了极致，事实从表现出来的庄重与朴素之中获得了艺术的神性。与之对应的是，那不勒斯卡波迪蒙蒂国立博物馆收藏的安尼巴莱·卡拉齐（Annibale Carracci）的《圣殇》代表了学院派风格的顶峰。其中的耶稣是米开朗琪罗式，四平八稳、柔顺平滑，这种艺术不会让我们觉得不舒服，正好相反，高尚的折中主义几乎等同于创造。不过里贝拉或者卡拉齐的作品都没有完成古代和文艺复兴时期的裸像那种独立、完整的表达。虽然当时有一种艺术风格与建筑形式不可分割，但上述的表现方式并不是如此。只有一位艺术家能够实现重新整合，因为他既热爱生活又掌握了娴熟的技巧。

刚刚从意大利载誉归来的鲁本斯，为家乡安特卫普的圣母大教堂画了两组表现痛苦的巴洛克式三联画，一组是1611年完成的《圣体上十字架》（*The*

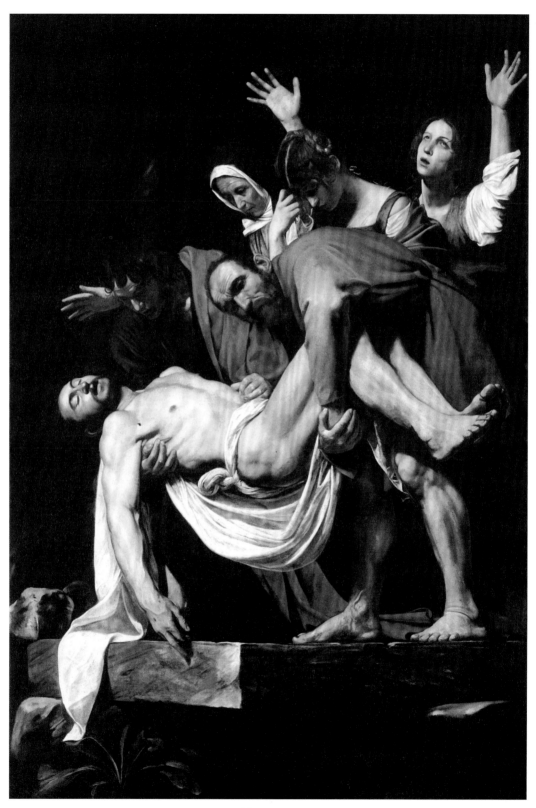

图 204　卡拉瓦乔，《埋葬耶稣》

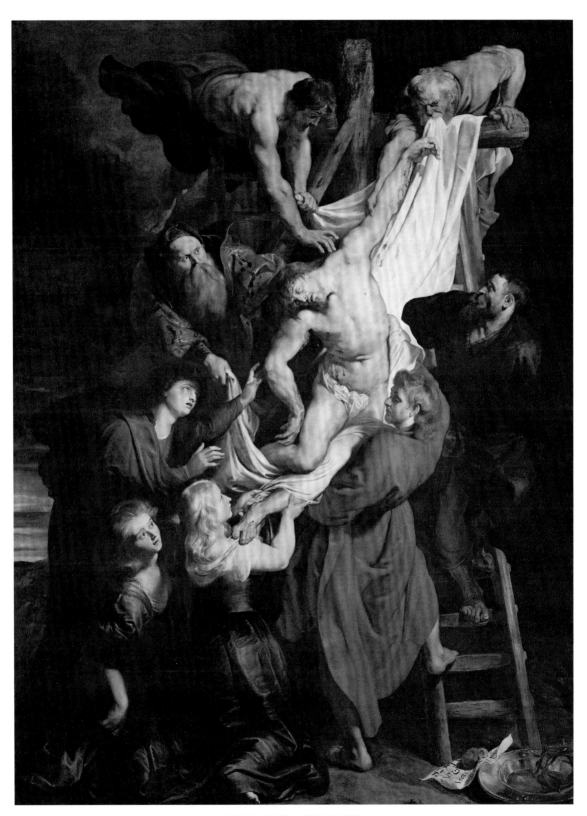

图 205　鲁本斯，《圣体下十字架》

Raising of the Cross），另一组是 1613 年完成的《圣体下十字架》（*The Descent from the Cross*，见图 205）。与所有伟大的作品一样，它们代表了艺术史的决定性转折；与雅克－路易·大卫（Jacques-Louis David）的《荷拉斯兄弟之誓》（*Oath of the Horatii*）一样，它们从一开始就拥有了这样的地位。这两组画作在风格和情感表达上互为补充，欧仁·弗罗芒坦（Eugène Fromentin）在其著作《历代大师》（*Peintres d'autrefois*）[1] 当中不吝笔墨地对比了一番，他的文字应该是最让鲁本斯满意的几则评论之一。这两组画作为接下来的一个世纪划定了利用裸体表达悲伤的范围。我在"力量"一章提到过，鲁本斯非常勤奋地研究米开朗琪罗。在这两组三联画的主要人物身上，显然能够找到美第奇陵墓雕像和《最后的审判》的影子，例如《圣体下十字架》当中耶稣弯曲的右臂。从更一般化的角度来说，"事无巨细统统描绘"这种风格其实经由丁托列托和米开朗琪罗最终都会追溯到《拉奥孔》。即便如此，鲁本斯还是凭借自己卓越的能力融合了当时所有风格和情感的表达方式。这位绘画大师技巧娴熟、心胸开阔，因此他能够发现共通的情感，并且表达得动人心魄。在描绘耶稣的亡体之时，他的感情与描绘海伦娜·福尔门特的裸体时一样诚恳真挚。自科雷乔以来的巴洛克式做作，被鲁本斯凭借对身体的坚定信心一扫而空。

我们应该如何看待肉体呢？肉体与精神之间的古老对立让我们一开始比较难以接受鲁本斯的《哀悼耶稣》（*Deposition*）和《埋葬耶稣》（*Entombment*）当中出现的光滑皮肤。[2] 然而，画家只能通过画面与我们交流，因此必须使用最能够打动自己的视觉元素，而皮肤对于鲁本斯就好比肌肉对于米开朗琪罗那般重要。方便起见，我们可以把前者称为"感性"，把后者称为"理性"。如果只是按照艺术品对我们情感的影响来评判它的好坏，那么我们必须承认鲁本斯对肉体的色彩和质感的处理方式为表现痛苦的裸像增添了新元素。提香曾经出色地把"英雄之死"演化为《埋葬耶稣》，并且突出了耶稣的惨白亡体与"亚利马太人约瑟"（Joseph of Arimathea）的褐色手臂的对比；而鲁本斯是提香最好的"学生"，他一定知道这种看似简单的处理就可以为传统形式注入强烈的情感。在他自己画

1. 应该指的是 Les Maîtres d'autrefois。
2. 严格来说，"Deposition"指的是耶稣刚刚被移下十字架的场面，"Entombment"指的是耶稣下葬。前者源于拜占庭，后者源于西方，出现年代稍晚。

图 206 鲁本斯,《十字架苦像》

的痛苦裸像当中，肉体的颜色往往就是画面的核心元素，从《哀悼耶稣》的死灰到某些"圣殇"的纯洁的粉色，它们都更具象征意义而不是现实的表达，鲁本斯只是尽可能地让身体看起来更加漂亮，从而让我们感受到对完好无损的身体的任何凌辱都极为残忍无情。

除此之外，鲁本斯的某些作品，比如《十字架苦像》和《哀悼耶稣》，具有最伟大的古典艺术的直率。范·伯宁恩收藏（Van Beuningen Colletion）[1] 的《十字架苦像》[2]（见图 206）当中的三个人物都像玛息阿那样吊着，在暴风雨间隙

1. 现在的荷兰鹿特丹博伊曼斯与范·伯宁恩博物馆（Museum Boijmans Van Beuningen），由博伊曼斯收藏和范·伯宁恩收藏合并而成。
2. 此处是指 Three Crosses，即"三个十字架"。

图 207　鲁本斯，《哀悼死去的耶稣》

的阳光下，他们的身体呈现出微妙的差别。按照悠久的基督教图像传统，在这样的场景当中，耶稣的形象应该是理想化的，而两个不思悔改的盗贼更加接近残酷的现实，然而在鲁本斯的画笔下，尽管"我们的主"具有神性的美，但三个钉在十字架上的"人"拥有共同的人性，因此不会有别的作品比这幅《十字架苦像》更令人信服。从现藏于柏林绘画馆（The Gemädegaleri）的《哀悼死去的耶稣》（*Mourning over the Dead Christ*，见图 207）可以看出，鲁本斯在两位玛利亚[1] 身上花费了同样的心思。手臂低垂、身体僵硬的耶稣和极其简单的正向构图

1. 指的是圣母玛利亚和抹大拉的玛利亚。

图 208 普桑,《纳西塞斯之死》

都会让人联想到古代浮雕,却也像德拉克洛瓦的作品一样戏剧化。这只是鲁本斯的宗教画令人颇受启发的一个方面,不过似乎预示了即将登台亮相的"古典巴洛克",其代表人物普桑就是在鲁本斯的庇护下成长起来的。

长久以来,我们见识了太多"非天生"、"审慎"甚至"学院派"之类容易给人误导的陈词滥调,因此一直没有真正认识到普桑那感人至深的出色想象力。在张扬的普桑面前,这些感叹实在太愚蠢了,我们在思考他如何表达痛苦的时候一定不要说出这些词语。普桑十分熟悉表现痛苦折磨的古代裸像,例如"尼俄伯的儿女"或者"死去的墨勒阿革洛斯",他转化参照对象的本事几乎与鲁本斯一样优秀。现藏于卢浮宫的《纳西塞斯之死》(*The Death of Narcissus*,见图 208)

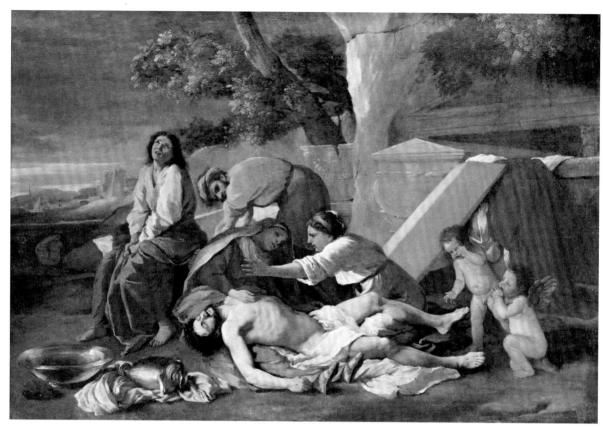

图 209　普桑，《哀悼死去的耶稣》

就是一例，其中的人物造型似乎受到了罗马国立博物馆的某个浮雕的启发。普桑重新塑造了人物，在画面中央突出了方方正正的胸部和对位的胳膊；与普桑所有最令人满意的作品一样，架构技巧依然服从于戏剧化的生动想象，促使我们更为鲜明地体会纳西塞斯之死的悲伤。这一点在慕尼黑老绘画陈列馆收藏的《哀悼死去的耶稣》（见图 209）中表现得更为明显。与纳西塞斯不同，耶稣的胸部如同岩石一般，具有哥特式"圣殇"的特征，还融合了"死去的墨勒阿革洛斯"的形式。虽然姿势有对应的古代参照，但实际上有证据表明普桑是根据真人模特描绘的，写实主义风格与正向构图的结合没有比浮雕表现出更多空间纵深感，让我们不禁想到多纳泰罗的作品。我们看到伦勃朗·凡·莱因（Rembrandt van Rijin）晚期作品的时候也会想到他，17 世纪的伟大精神就这样不知不觉地回归了文艺复兴那个以人为本、想象丰富的世界。

　　在 18 世纪，悲惨人性的表达被驱赶到地下，在那里与格鲁克的《俄耳浦斯》（Orpheus）和莫扎特的《唐璜》（Don Giovanni）相遇；当它在伟大的浪漫主义作品中再次出现的时候，已经变得更具自我意识，更坚定自信，也更加浮夸。在 19 世纪初的绘画当中，裸像表现出来的悲伤与它们假装的阿波罗式俊美一样做作，比如克劳德·约瑟夫·韦尔内（Claude Joseph Vernet）、吉罗代和保罗·德拉罗什（Paul Delaroche）的那些戏剧化作品。不过，还是有一件令人信服的巨作脱颖而出，它就是籍里柯的《梅杜萨之筏》。可以说这是拜伦式悲歌的胜利。籍里柯是一位天生的拜伦式人物，冲动、慷慨而又反复无常，他的性格倒是符合那个时代，但实际上他的情感反应却颇为传统。拜伦认为，自亚历山大·蒲伯（Alexander Pope）之后就再无真正的诗歌。籍里柯也是从古代浮雕中借鉴人物姿势，表现风格依然源自 16 世纪的矫饰主义。在创作《梅杜萨之筏》时，他从受害者的立场出发，尽情发挥想象力，还特地制作了一个木筏子模型，不过木筏子上的人物却来自西斯廷礼拜堂天顶画和拉斐尔的《基督显圣》。为了构思这么宏大的场面，搞一些"投机取巧"也算是情理之中。无论如何，这幅作品可以说是通过裸像浪漫地表现痛苦的重要范例。籍里柯对死亡非常痴迷，经常去停尸房和处决犯人的刑场，所以他画的尸体和濒死者都极为真实。虽然人物的整体轮廓也许参考了经典之作，但充分表现了籍里柯对暴力体验的强烈渴望。

　　幸好还有德拉克洛瓦，浪漫的"死亡愿望"依然在清醒理性的掌控之下。没有哪位伟大的诗人曾经拥有清醒的头脑，但德拉克洛瓦却好像亲临过地狱。他的成名之作《但丁之舟》（The Barque of Dante，见图 210）就蕴含了他的全部想象：不知道过程是怎样的，反正在维吉尔的帮助下，但丁成功地渡过了冥河。在他后来的作品里，阿波罗征服了巨蟒，西方世界侥幸躲过了匈奴王阿提拉的报复。在德拉克洛瓦看来，格鲁克、莫扎特、莎士比亚、鲁本斯、米开朗琪罗这几位天才代表了在濒临毁灭的边缘幸存下来的欧洲文明。他就是秉承这种理念创造裸像的。好比高卢人被罗马人击败一样，裸像也被击败了，但凭借着伟大艺术家赋予它的完美形式得以幸存。攀在但丁小船上或者漂在冥河里的鬼魂就是被诅咒的高卢人，有一些是古典形式，另一些则衍生于米开朗琪罗的创造，不过经过了德拉克洛瓦想象的转化。虽然德拉克洛瓦的创作生涯有一个非常了不起的开始，但可惜他后来很少再尝试画裸像。即使有，也主要是半裸的女人，苍白而又娇

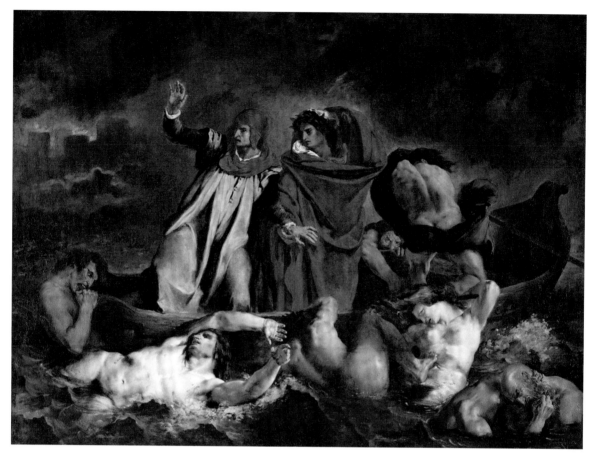

图210　德拉克洛瓦，《但丁之舟》

弱，面对眼前的屠戮束手无策，她们或者像《希俄斯岛的屠杀》（*The Massacre of Chios*）中的那些女人，或者性感地趴在萨达纳帕拉斯（Sardanapalus）[1]架起的大柴堆上，或者跪在进入君士坦丁堡的十字军的铁蹄前。她本该是浪漫的样子，就像脚下的鲜花，但德拉克洛瓦非常无情，他的"地狱之旅"教会了他残忍是必要的元素。按照同时代的人的记述，德拉克洛瓦在画画的时候，就像是看到了猎物的老虎，他画的女人好比是尼俄伯在 19 世纪的女儿，他创造了一种虐待

1. 古希腊历史学家记载的最后一位亚述国王。据说为了避免自己的一切落入敌人之手，他堆了一个巨大的柴堆，把所有财物和自己的内侍、妃子都塞到里面，最后同归于尽。此处指的是《萨达纳帕拉斯之死》，文中提到的女人实际上趴在柴堆最顶端的大床边上。

狂似的情感，在怜悯她们的同时又想揉碎她们。

伟大浪漫主义的最后一位继承人就是罗丹。这句话他听了多半不乐意，因为他总是说自己是古希腊和哥特雕塑家的门徒。没有人能够脱离时代，从浪漫主义的视角来看，他采用了米开朗琪罗的创造，把籍里柯和德拉克洛瓦表达的痛苦拓展到了雕塑中，使之更具即逝感和画面感。他对形式的感觉很明显与德拉克洛瓦颇为接近，很难相信《地狱之门》当中的人物没有受到那些攀附在但丁小船上的鬼魂的影响，他的大理石雕塑《达那伊德》（*Danaïd*）也显然透出蜷缩在十字军铁骑下的那位少女的身影。我提出的这些对比只是为了建立罗丹与其他艺术家的关联，并不是贬低他。实际上，不少雕塑家都缺乏独创性，只有少数能够像他一样通过作品——例如《蹲着的女人》（*Crouching Woman*），以及《浪子》（*The Prodigal Son*）——为颇为受限的裸像增添令人心悦诚服的全新表达。

19 世纪，没有别的艺术家像罗丹一样拥有关于身体的渊博知识。在这一点上他与德加颇为相似，意识到了学院派裸像之所以死板的部分原因在于观察模特的角度十分受限且相当肤浅。古希腊人在运动场里熟悉了裸体，德加在芭蕾舞学校里观察，罗丹则通过工作室里的大批模特获得了关于人体的认识，在不知不觉之中学习、吸收了他们的姿势。罗丹让模特们摆出各种姿势，然后在他们中间走来走去，变换不同的观察角度，加上他无人能及的速写功力，最终收获了对人体的深刻理解。同时代没有任何其他人可以在这个方面与之匹敌。不过在创作雕塑的时候，他的想法加上观察，最终得到的作品几乎总是在表现痛苦。罗丹心中充满了人与命运斗争的悲壮情绪，如果他塑造的人物无法传达出这种情绪，也就很难打动别人。如果他们忽然活了过来，那么一定是走向在劫难逃的毁灭；如果他们四处张望，那么一定是因为惧怕复仇天使。毫不意外，他在三十年间创造的所有人物形象都被看作《地狱之门》的组成部分，实际上，这件经常被误读的伟大作品确实囊括了 186 个这样的人物。不幸的是，罗丹太在意饱受折磨的灵魂了，有时凹陷的面颊和紧张的肌肉实在令人难以置信。然而，就像理查德·瓦格纳（Richard Wagner）的乐章一样，罗丹作品之中不真实的戏剧性元素只是真相的延伸，只是为了适应现代环境略微庸俗化了。他最好的作品《夏娃》《三个影子》（*Three Shades*，见图 211）等，甚至为《加莱义民》（*The Burghers of Calais*）做准备的习作，都很好地发扬了源自奥林匹亚神庙"拉庇泰人"、"尼俄伯之女"和"玛息阿"的雕塑传统。

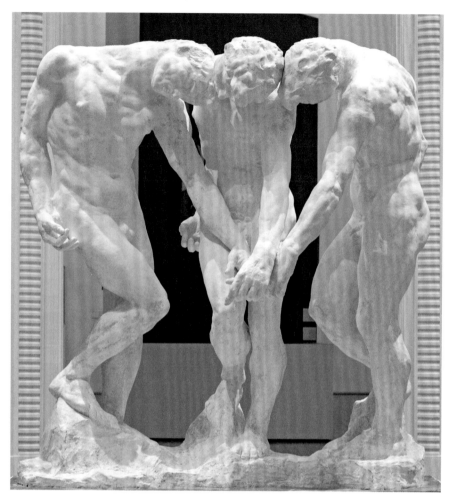

图211　罗丹，《三个影子》

　　尽管罗丹保持了传统的活力，但可以说，伟大的时代在他这里终结了。通过人体表现痛苦的艺术进入最后阶段，之后便开始逐渐衰落。从本质上来说，同样的原因也导致了信仰的衰落。在古希腊神话和基督教叙事中，痛苦折磨是神或者上帝直接介入的结果。对，米开朗琪罗的痛苦确实源于他的内心，但他从不怀疑上帝就在一边看着，并且最终实施了折磨，痛苦因此浓缩。但是在罗丹的作品当中，痛苦弥漫开来。痛苦只是瓦格纳的《诸神的黄昏》（*Gotterdammerung*），也就是"死亡愿望"所要表达的主题的一部分——浪漫主义诗人早已预见到了这一点，而 20 世纪的技术人员非常精彩地实现了它。

VII

ECSTASY

第七章

狂喜

　　佩特在《关于酒神狄俄尼索斯的研究》里写道："在伟大的奥林匹斯山以外还有一些小神灵。"他指的是萨蒂尔、酒神侍女、森林女妖，以及海仙女等，这些神灵代表了不理智的人性以及奥林匹斯众神试图升华或者克制的原始冲动。在艺术领域，美丽、和谐、正义、决心的象征倒是不少，但代表冲动、悲观、痛苦或者大自然神秘影响的东西并不多。与献给奥林匹斯众神的为数众多的宏伟雕塑相比，表现原始冲动的艺术品规模很小，基本上不会给人留下深刻印象。不过，既然狄俄尼索斯的血液能够流入基督教的圣杯，与狄俄尼索斯相关的艺术主题也可以保持成果丰硕的长久生命力。不但曾经遍及整个古代世界，而且一旦时机合适，就会立刻重获生机。古希腊艺术发展初期的画家和雕塑家就已经发现了姿势和动作能够承载更多东西，比如狄俄尼索斯的追随者们通过纵酒狂欢实现精神的解脱和升华。无论是酒神侍女还是海仙女，她们都是石棺雕刻上常见的人物。死亡只是途径，灵魂由此摆脱了肉身的束缚，从此只记得肉身经历过的感官享受，忘记了它的沉重和尊严。

　　表现力量的裸像受控于理性意志，它总是生硬地沿着对角线展开，甚至在表现复杂动作的时候也一样受控。表现狂喜的裸像则不然，它的背后是某种非理性的力量，因此不再遵守"两点之间直线最短"之类规则的制约，形式更为多变，更为放纵，仿佛要挣脱无法改变的、无处不在的重力的束缚（见图212）。狂喜的裸像在本质上就不稳定，它们之所以没有倒下，不是因为有意识的控制，而是因为基于本来就不大稳定的乐观。虽然不一定总是如此，但上帝确实眷顾酒鬼。

　　酒神狂欢之类的场景首先出现在酒杯上，这倒是合情合理。从公元前5世纪初开始，萨蒂尔和酒神侍女一直活跃了八百多年：萨蒂尔跃在空中，酒神侍女仰着脑袋，举着胳膊，摇摇晃晃地与众人一起纵情声色。这种表现形式本来是运用于二维的绘画而不是三维的雕塑，从保存下来的雕塑可以看出，其线条特征显然与绘画有关。柏林博物馆有两件浮雕为我们展示了某些已经失去的东西（见图213、图214）。其中之一是仪式上的斯巴达舞者，也可能是阿波罗"八月节"

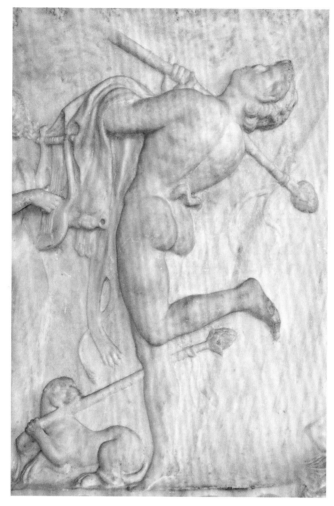

图 212　希腊化时期，公元前 1 世纪，博尔盖塞花瓶局部

(Karneios)[1] 的女祭司，穿着短裙、戴着草帽，几乎就是普林尼记述的古希腊雕塑家卡利马乔斯（Kallimachos）的《跳舞的斯巴达少女》。我们从珠宝装饰和阿雷汀陶器上也可以看到此类人物形象，不过还是浮雕上的她们更为生动活泼，简直像是出自"塞提涅亚诺的德西德里奥"（Desiderio da Settignano）之手。与酒神侍女不同，这些斯巴达舞者还算比较矜持，但火焰一般的灵动却同样表现出欣喜若狂，踮着脚尖的她们似乎马上就要离开地面。

1. 八月节又名卡尼亚节（Carnea），斯巴达人在古希腊"Karneios"月（相当于公历 8 月前后）纪念阿波罗的节日。

　　"沉溺在狂喜之中的酒神侍女"可能衍生于狄俄尼索斯祭坛浮雕（见图215）。纽约大都会博物馆和马德里普拉多博物馆都收藏了一些极为精美的浮雕，它们显然为后来希腊化时期和罗马时期的瓮罐、家具、基座、蓄水池等在装饰方面提供了参考。即使是最早的复制品看起来也颇为精致，实在无法相信它们居然出自公元前5世纪，好在大量瓶画和雕带证实了它们的年代。与斯巴达舞者不同，酒神侍女依靠贴身衣物的褶皱表达情绪，衣褶突出了动作，勾勒出各种姿态，表明她们正在纵情狂欢。毫无疑问，卷曲飞舞的线条与视觉刺激的关系非常深远，酒神侍女由此获得了长久的艺术生命力。我们被飞舞的线条裹入了半梦半醒的迷幻状态，好像处于旋涡当中，如同酒神侍女一般放弃了理智。衣褶的优势

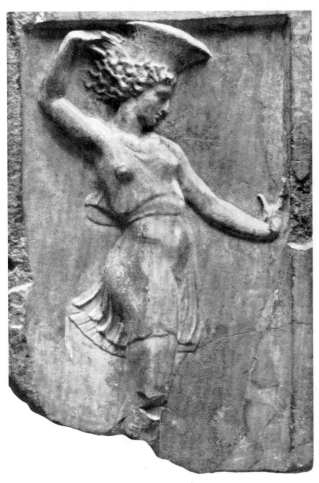

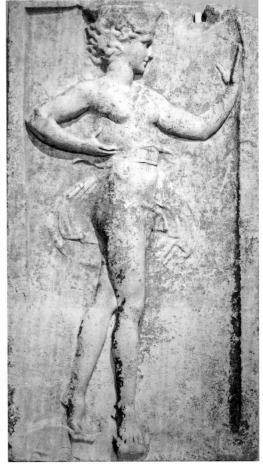

图213　仿卡利马乔斯，公元前5世纪，《跳舞的斯巴达少女》　　图214　仿卡利马乔斯，公元前5世纪，《跳舞的斯巴达少女》

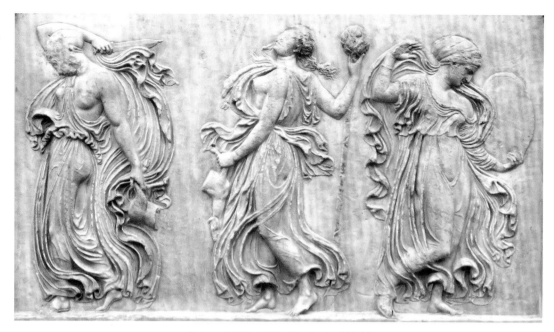

图 215　古希腊–古罗马时期，《三个酒神侍女》

还在于能够营造出一种装饰性的非现实感。狄俄尼索斯祭坛浮雕左侧那位酒神侍女一只手拎着小孩的残骸，另一只手拎着刀耀武扬威地挥舞，不过比装饰性图案多了一点点内涵。她的身体躲在繁复的衣褶里，嗜血的本性则藏在优雅的姿态中。她预示了阿戈斯蒂诺·迪·杜乔（Agosino di Duccio）和爱德华·伯恩–琼斯（Edward Burne-Jones）的风格。其韵味十足而且完整的构图影响了 15 世纪的艺术，没有几件古代艺术品能做到这一点。

　　因为本身的不稳定性，狂喜的裸像并不适合雕刻成立体的雕像，种种尝试最终看起来都效果不佳，例如希腊化风格的那位盯着自己尾巴的农牧神。不过在公元前 4 世纪，普拉克西特列斯和斯科帕斯把酒神侍女纳入了群像。极为幸运的是，有一件斯科帕斯作品的小型复制品（见图 216）流传了下来，而且还保留着原作的某些活力。当年人们就认为斯科帕斯是表现激烈动作的大师，作品的表现力强烈得异乎寻常。《希腊诗选》（Greek Anthology）里有这么一首短诗："谁雕刻了这位酒神侍女？斯科帕斯。又是谁让她如此疯狂？是酒神巴克斯还是斯科帕斯？斯科帕斯。"现藏于德累斯顿阿尔伯提努博物馆（Dresden Albertinum Museum）的《酒神侍女》依然从坑坑洼洼的表面散发出激情，这就是高超技

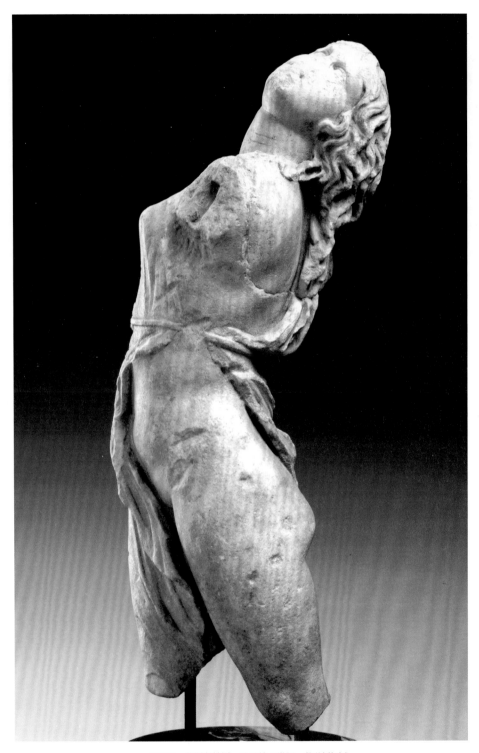

图 216　仿斯科帕斯，公元前 4 世纪,《酒神侍女》

图 217　古希腊－古罗马时期，《酒神狂欢游行》

艺的魅力所在。她的身体有两重扭转的复杂度，后仰的脑袋则增添了第三重复杂度；衣褶非常艺术化，一侧相对来说比较朴素，另一侧则大大提升了性感的诱惑。她裸露的身体侧面同时具有印度雕塑的不羁和多纳泰罗造型的活力，但总体来看依然保持了古典的形式。她极为专注地享受狂喜的快感，与之相比，提香画的酒神侍女则更加享受其中的浪漫。她们都是装饰艺术顶级的作品，不过酒神侍女依然体现了追求肉欲的古代信仰。最终，裸像正是从这种信仰中获得了权威地位和发展动力。

　　德累斯顿的《酒神侍女》与摩索拉斯陵墓神庙的雕带使我们相信，与酒神狄俄尼索斯相关的浮雕和石棺雕刻都源于"斯科帕斯工作室"。它们独特的造型和扭转姿势使之区别于源自公元前 5 世纪的同主题艺术品。艺术家并没有利用衣褶表现透明感，她的长袍飘向身后，露出了曼妙的侧身；她敲着鼓奔向酒神，脑袋后仰，长头发和衣裙在身后飞舞（见图 217）。也难怪伟大的雕塑家如此满怀激情。三四百年之后，匠人们根据原作的启发制作了这块浮雕，我们不得不赞叹从中依然能够感受到勃勃生机。

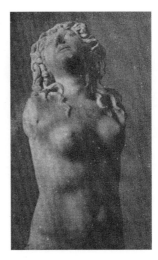

图 218　古希腊—古罗马时期，酒神石棺雕刻

图 219　仿斯科帕斯（？），
公元前 4 世纪，《女海神》

如果说更早的"酒神侍女"让我们联想到杜乔和波提切利等 15 世纪艺术家的作品，那么从斯科帕斯的作品衍生而来的艺术品则让我们想起了文艺复兴鼎盛时期以及提香的《酒神狂欢》（Bacchanals）。罗马国立博物馆有一件根据青铜浮雕制作的石棺雕刻（见图 218），颇具伟大的威尼斯式富丽堂皇和热情，中央那位酒神女侍的手弯向胸口，姿势与"世俗的维纳斯"相似。右侧那位背对着我们的舞者则把斯科帕斯创造的"扭转"发挥到了极致：她踮着脚尖，回头望向我们。很显然，雕塑家记录了酒神女信徒的舞蹈。在庞贝的"秘密别墅"里，有一幅保存得非常好的古代绘画也描绘了类似的姿势：女祭司正在通过放荡的舞蹈"净化"刚刚皈依的信徒。

似乎斯科帕斯也塑造了其他狄俄尼索斯式人物，比如海仙女、半人半鱼的海神（Tritons）。当卢修斯·多米修斯·阿伯诺巴博斯（Lucius Domitius Ahenobarbus）把斯科帕斯的这组群像带到罗马的时候，普林尼将其描述为"一大群海怪"（chorus phorci）。现在这组群像只剩下了零星的残片，远不如斯科帕斯的"酒神侍女"那么明晰动人，但其蕴含的伟大创造性已经足以影响古罗马艺术了。其中的《格里马尼的海神》（Grimani Triton）看起来简直是出自乔尔乔内之手，实在令人难以置信。如果不是在意大利奥斯蒂亚（Ostia）又发现了一件小型的《女海神》（Tritoness，见图 219），我们可能会把《格里马

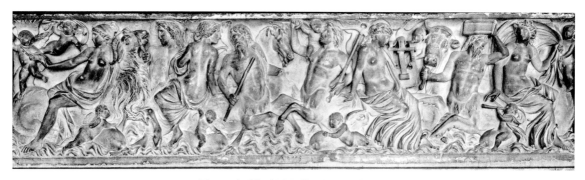

图 220　古希腊–古罗马时期，海仙女石棺雕刻

尼的海神》当作文艺复兴时期制作的赝品，不过，如此一来也可以推测，16 世纪的威尼斯艺术家一定知道它。据推测，《女海神》是斯科帕斯创作的群像中的一件，她的脑袋因为狂喜而后甩，头发非常浓密，身体柔美而又性感，像德累斯顿的酒神侍女一样生机勃勃，完全不像是古代风格，着实令人啧啧称奇。

　　然而，在流传至今的大部分"海仙女"的身上却找不到斯科帕斯的影子。她们往往没有那么多动作，与周围的环境也更加协调，反正看不到斯科帕斯创作的特征。石棺雕刻上以及稍后出现在金属制品上的海仙女好像是按照同样的规范制作的。在整个古代世界都是如此，因此弄不清楚她们的起源到底是哪里，甚至形式（只有一个例外）也都比较一致，似乎出自同一位艺术家的构思。一般来说，这些海仙女都不是在纵情狂欢。她们舒舒服服地坐在鱼尾人身海马怪的背上，扭过头来聊天或者乐滋滋地看着什么（见图 220）。只有一个海仙女会让人想起兴高采烈的酒神侍女，她探出身子，紧紧地搂着山羊怪或者牛怪（见图 221），着实令我们刮目相看。与那些比较端庄稳重的姐妹不同，她的这种放荡姿势可能源自东方艺术。那几个坐着的人物表明当时的艺术家对裸体有了更多的了解，不过都能被简单地归纳到几个造型范式之中，即使是普通工匠也可以像雕刻字母一样轻松完成。原作应该是多么丰富、多么精致啊，我们大概只能在普桑的作品中看到她们几乎原模原样地再次现身。

　　"海仙女"和"酒神侍女"雕塑起初都是为了表现人类生活的重要体验，不过最终两者都沦为了装饰图案。在这个过程中，狄俄尼索斯式裸像的意义的变化倒是值得我们探索一番。

　　装饰的存在是为了给我们带来视觉享受，装饰的图案不必与严肃的思考扯上

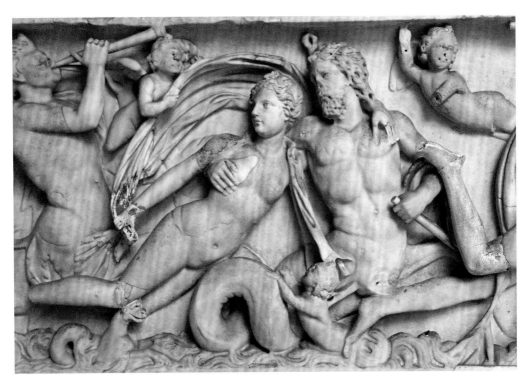

图 221 古希腊-古罗马时期，海仙女石棺雕刻

太多关系，也不必深入我们的想象，我们应该像接受古代行为准则一样通盘接受它，不要有什么疑问。这样的话，装饰必须使用一套早已被广泛接受的元素，无论它们从何而来，反正都已经被简化成一套大家都满意的象征符号。从这一点来看，裸像是完美的装饰素材。本来就赏心悦目，形式又十分对称，容易简化为令人印象深刻的简单范式。这种特质也正是裸像主题可以幸存下来的原因之一。裸像可以用于建筑装饰，至于它本来包含的意义已经不那么重要了；不过人类的身体始终蕴含着一种温暖，即使作为装饰也不会显得过于生硬冷淡。满足装饰要求的裸像必须能够让我们搁置理性思考，不必理会日常操心的那些东西。在此之前我们讨论的"酒神狂欢"和"海神嬉戏"之类的主题显然就十分适合。理性被惬意地扔到一边，梦幻般的兴奋和微醺的轻浮取代了它原本的位置。在"酒神狂欢"中，葡萄、酒桶、吵吵闹闹的铙钹，还有节奏明快的舞蹈，让我们把理性思考抛诸脑后；各路"海神"手段更高明，或许也更有效，海神和海仙女们或者骑在同伴的背上，或者舒舒服服地靠在波浪上，他们表现出来的如梦似幻的轻快活

泼促使我们本能地挣脱加诸自己身上的种种限制。我们在梦里任意飞翔、畅游四海，享受自由带来的狂喜；在梦醒之后，我们就只有在爱情里才能体会这一切了。因此，作为完美装饰主题的裸体必须处于狂喜状态，它将由此进入另一层空间，不再受限于静态，从而获得了更多的自由。它像蔓延的葡萄藤一样生机勃勃，像漂浮的云朵一样自由自在，与人类历史上的两个重要装饰主题并驾齐驱。

海仙女的形象变化为我们示范了什么样的形式才会令人满意，才能在原本的意义被遗忘之后得以继续幸存很长时间。无论最早创造了她们的艺术家心中想的是什么，但石棺雕刻上的她们被认为是引领灵魂到达另一个世界的媒介。不过，在哥普特刺绣或者亚历山大象牙匣上，海仙女依然是纯粹的装饰。这是大家公认的一种能够化解压力的形式，可以出现在任何地方。此外，她的曲线轮廓还可以轻而易举地把视线引导至下一个装饰单元。正因为如此，海仙女在罗马帝国时期比任何一个裸像主题渗透得都更加广泛。在古代世界的蛮荒边疆也能发现镶嵌或雕刻着性感的海仙女的银器，甚至在诺森伯兰（Northumberland）[1]、爱尔兰、巴库（Baku）[2]和阿拉伯之类不大可能出现的地方也有发现。巴基斯坦拉合尔博物馆（Lahore Museum）收藏了一件希腊化佛教雕刻，它上面的海仙女几乎与文艺复兴时期大家喜欢的格罗塔费拉塔（Grottaferrata）[3]的海仙女一模一样。不久之前，萨福克郡（Suffolk）米尔登霍尔村（Mildenhall）的农民在犁地的时候发现了最精美的狄俄尼索斯式大银盘（见图222）。大银盘上的图案结合了两类与"酒神狂欢"有关的神灵：一类是盘子边缘的"陆地酒神侍从"，也就是我们熟悉的酒神侍女和萨蒂尔；另一类是"海洋酒神侍从"，包括海仙女和女海神；盘子中央是波塞冬的头像。

这些海仙女的身体比例往往与古典规范相去甚远。公元1世纪斯塔比亚古城（Stabia）的一幅壁画（见图223）当中的海仙女已经拥有了庞贝《美惠三女神》那样的长躯干、短大腿，估计也是出自亚历山大工匠之手。她几乎与普洛耶塔银匣（The Projecta Casket）[4]盖子上的海仙女（见图224）一模一样，

1. 英格兰北部的一个郡。
2. 阿塞拜疆的首都。
3. 意大利中部城市。
4. 现藏于大英博物馆，得名于匣子上刻的铭文。现在的研究认为这个匣子和同时发现的其他文物都是当时送给新婚夫妇的礼物，普洛耶塔就是新娘的名字。

图 222　古代晚期，约 350 年，米尔登霍尔村藏大银盘

而后者的年代大约是公元 370 年。一个世纪之后，同样的形象还出现在埃及哥普特的雕刻和刺绣上，但是更加远离了古典风格。她们那东方式丰满臀部提醒我们，海仙女一定影响了印度艺术，比如公元 6 世纪化身为空中的乐神乾闼婆（Gandharvas）[1] 出现在浮雕中的她们几乎没有什么变化（见图 225）。当我们看

1. 印度教中以香味为食的男性神，擅长表演音乐节目，佛教有时译为"飞天"。

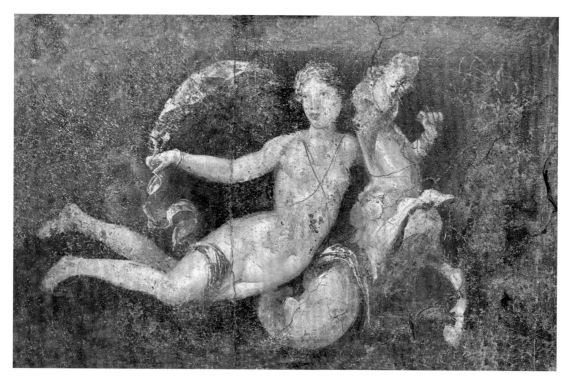

图 223 　古希腊–古罗马时期，1 世纪，斯塔比亚古城海仙女壁画

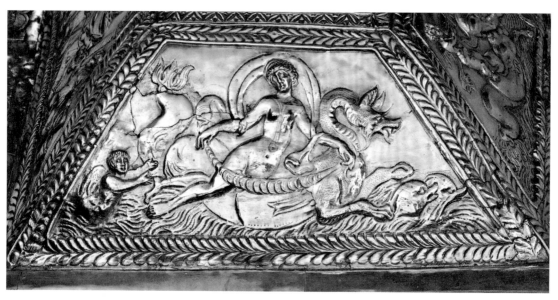

图 224 　古代晚期，约 370 年，普洛耶塔银匣

图 225　印度，6 世纪，乐神乾闼婆

见这些人物的时候就会意识到，认为海仙女只是凭借形式而幸存下来的假设并不正确，只有形式具有象征意义和造型意义才可能得以幸存。海仙女被创造出来就是为了担当自由灵魂的象征，虽然这样的本意可能逐渐不为人知，但她依然在各个时代、各个国家继续履行其使命。在中世纪，她经历了"最后的审判"而有福升天。慕尼黑老绘画陈列馆收藏了汉斯·弗里斯（Hans Fries）的一件具有强烈哥特风格的三联画（见图 226），其中有一位长发飘飘的海仙女被托举着正在升上天堂。画家显然抵挡不了她那玲珑、轻盈的身段的诱惑。正因为轻盈，所以才能轻松地摆脱麻烦的俗世升入极乐的天堂。

这种漂浮感为海仙女注入了新生命，进而变化为在沉睡的亚当身旁被唤醒的夏娃。14 世纪，这样的想法首先在奥尔维耶托大教堂外立面的"创造与堕落"叙事雕刻中实现，优雅地表现了夏娃的孤寂（见图 227）。几乎可以确定，是锡耶纳建筑师洛伦佐·梅塔尼（Lorenzo Maitani）设计了这个场景。他应该对海仙女石棺雕刻颇为熟悉，因为其中之一就在他家乡大教堂的门口。他的夏娃当然没有海仙女那么性感诱人，也没有像海仙女那样含情脉脉地平视同伴，而是转过严肃的长脸表现出对天父的顺从。不过毫无疑问，她是从海仙女衍生而来的，依然保留着某些"海洋嬉戏"的梦幻感。

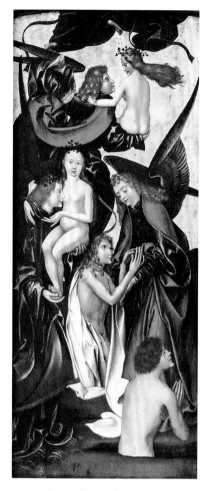

图 226　弗里斯，《最后的审判》

　　一百多年后，相当熟悉奥尔维耶托大教堂雕塑的吉贝尔蒂在佛罗伦萨洗礼堂（Baptistery）的第二套门板上也采用了相同的设计（见图228）。吉贝尔蒂收藏了许多古代艺术品，可以说是古代艺术家的好学生，所以他的夏娃比一个世纪之前的夏娃反而更具古典意味。吉贝尔蒂的参照对象不是平静、悠闲的海仙女，而是另一位更加活泼的姐妹。造型的来源决定了个性。奥尔维耶托大教堂的夏娃庄重而又顺从，吉贝尔蒂的夏娃则更加自信大胆，或许是文艺复兴时期最自豪的一位裸体美人。

　　吉贝尔蒂艺术地融合了哥特与古典的韵味，发展出一种超越时代的风格，实在令人称奇。如果单独来看，他创造的许多人物形象应该属于100年之后的时代。不过我们会发现，同时代其他人的作品当中也出现了相似的情形，说明直到15世纪中叶，哥特风格依然保持着强大的影响力。皮萨内洛（Pisanello）和他的学生创作的系列素描就是一例，这些素描记录了比萨公墓的酒神狄俄尼索斯主题的石棺雕刻，但除了图像主题，几乎没有什么称得上是古典了，身体的各个部位，比如胸部、腹部或者大腿都不再是简单几何形状的组合，处处包含了令人目不暇接的精致细节。皮萨内洛没有把这些非基督教的形象纯粹当作装饰。现藏于维也纳阿尔贝蒂娜博物馆（Albertina Museum）的《少有之乐》（*Luxury*，见图229）说明他掌握了最狂放不羁的海仙女的特征，并且把放荡的身形描绘得极为苗条，流露出波德莱尔式的浪荡，总之与古典风格已然相去甚远。

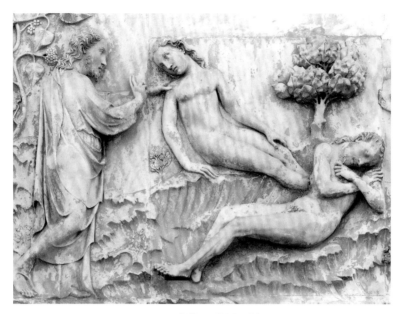

图 227　梅塔尼,《创造夏娃》

图 228　吉贝尔蒂,《创造夏娃》局部

图 229　皮萨内洛，《少有之乐》

随着考古研究的发展，人们逐渐不再认为古代艺术充满自由的创造性了。我不止一次提到过，15 世纪的艺术家工作室中积累了许多记录古代雕塑和建筑细节的图样资料册。只要翻翻它们，就会知道酒神侍女和海仙女之类的石棺雕刻是多么受欢迎。《画典》中有一幅图样记录了罗马台伯河西岸特拉斯提弗列区 (Trastevere) 的圣玛利亚教堂 (Santa Maria) 的石棺雕刻，而石棺本身目前收藏于卢浮宫。对比一下就会知道，图样总体上相当忠实地记录了古代艺术品。图样资料册在 15 世纪的最后十年里广为流传，以这些知识为基础涌现出了许多天才之作，例如曼特尼亚创作的女海神与海马怪搏斗的雕版画，其中一丝不苟、近乎苛刻的技巧改变了之前的古板。实际上，曼特尼亚对透视纵深的运用完全是非古典的，不过他自己可能并没有意识到这一点，因为他把心思都花在如何丰富细节上了，他希望即使以古代瓶画、宝石装饰和浮雕为标准来衡量，他创造的形式也应该是合理的。

图 230　多纳泰罗，唱诗班走廊浮雕

　　关于如何利用古代艺术，还有一种截然相反的做法：完全忽略叙事和准确性，只保留活泼的节奏感。有两件佛罗伦萨装饰艺术品为我们提供了很好的例子，它们分别是多纳泰罗的唱诗班走廊浮雕（Cantoria，见图 230）[1] 和波拉约洛的加利塔湿壁画（见图 231）。出于多种考虑，我把涉及儿童的主题都排除在此番研究之外，但必须对多纳泰罗的胖乎乎的小天使们网开一面：他们是象征狄俄尼索斯式任性不羁的最重要的符号，我们在感受自由自在的欢快的同时，已经忘记了他们的儿童身体。如果遮住脑袋，那么我们首先看到的是比任何古代艺术都更加复杂精细、更加生机勃勃的"酒神狂欢"石棺雕刻，进一步观察，才会注意到肥嘟嘟的肚子和圆滚滚的双腿。这件伟大的作品把斯科帕斯为了表现肉欲高潮而创造的姿势挪用到了尚未发育成熟的儿童身上，因此即使心中没有成见的人也会感到不安，甚至觉得此种做法有些变态。湿壁画中则没有这种突兀的挪用，波拉约洛只是把伊特鲁里亚陶器上的人物放大到适合壁画装饰的尺寸。我们看到了熟悉的萨蒂尔，但经过佛罗伦萨式轮廓勾勒变得更加真实。波拉约洛受到了古代艺术范例的影响，放弃了文艺复兴时期对透视纵深的追求。人物身上没有任何装饰品，在单一背景色的衬托下，色彩明快的人物如同阳光下的剪影一般显著，引导我们

1. 现藏于佛罗伦萨圣母百花大教堂博物馆（Museo dell'Opera del Duomo）。

把所有的注意力都集中于他们的动作上。我们的眼睛已经习惯了史前岩画和马蒂斯的极简风格，所以可能会感到惊喜：文艺复兴时期居然有一位画家主动抛弃了那个时代的沉重包袱。

　　裙裾飘飘的酒神侍女在介于曼特尼亚的浪漫考古发现和波拉约洛的再创造之间的舞台上亮相了，而且横跨整个 15 世纪。我认为她最早出现在多纳泰罗的"圣乔治"所在的祭坛台座上，在某种程度上，她为之前 14 世纪生硬死板的图像引入了自由自在、婀娜多姿的古典韵味。通常酒神侍女只是装饰性的附加罢了，像是来自另一个世界的访客，毫无来由地加入了古板的佛罗伦萨贵妇的行列

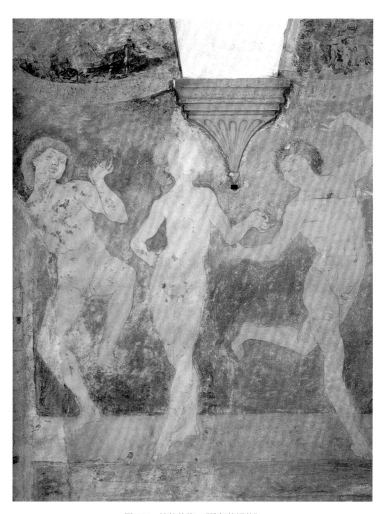

图 231　波拉约洛，《跳舞的裸体》

中，例如在最一本正经的画家基尔兰达约的壁画当中站在圣伊丽莎白边上的那一位。与海仙女一样，酒神侍女的象征意义并没有被完全遗忘，经常以撒罗米（Salome）的形象出现。里尔美术馆（Musée des Beaux-Arts, Lille）收藏了一块多纳泰罗的大理石浮雕，刻画了酒神侍女在希律王（Herod）的庭院里跳舞的场面：胳膊举过头顶，腿轻佻地向后抬起。几年之后，她再次出现在普拉托（Prato）[1] 大教堂的法拉·菲利波·里皮（Fra Filippo Lippi）的壁画里，不过打扮得端庄稳重，保留着哥特式生硬感。波提切利在西斯廷壁画上找到了合适的酒神侍女形象，但并没有满足于把她当作装饰性的附属品，而是参照石棺雕刻制作了 15 世纪最传神的"驾着战车的酒神和阿里亚德妮"的雕版画。这件作品与柏林的一件浮雕颇为相似，但垂头丧气耷拉着脑袋的酒神和半信半疑的阿里亚德妮保留着某些哥特式微妙特质，似乎是波提切利自己的创造。

　　《维纳斯的诞生》当中那两位"微风之神"（Zephyrs）也远远超越了向古代艺术直接致敬的意思，他们或许是其中最漂亮的两个满心欢喜的人物（见图232）。我们第一次（如果不考虑印度艺术的话）看到了摆脱了重力的约束从水面升到空中的情形。对我们所有人来说，飘浮在空中的梦想都意味着无拘无束的自由，这样的表现手法无疑令人兴高采烈、欣喜若狂。最早的表现狂喜的典型手法利用了裸体人物身上随风飘动的衣物。而这两位风神彼此相拥，姿态极为复杂，浑身上下动感十足，像是充满了电似的活力四射。古代艺术中飞翔的胜利女神或许是他们的前辈，不过波提切利的风神和美惠三女神一样都是他自己的独立创造，前无古人，后无来者。在接下来的一个世纪里，虽然画家们都忙着画飘在空中的人物，但真正又一次带给我们惊喜的只有丁托列托的《酒神巴克斯与阿里亚德妮》。此时裸像已经是大师得心应手的表现工具了，我们一点儿也不担心从酒神头顶轻轻掠过的维纳斯会出什么岔子，她本来就因为身怀如此绝技而备受称颂。娴熟的技巧服务于诗意的目的，总而言之，飞翔的人物表现了对快乐的热切渴望。

　　正如丁托列托的画提醒我们的那样，酒神狂欢式裸像在威尼斯重新获得了原本的热度，其中最重要的代表就是提香在 1518—1523 年为伊莎贝拉·达斯特（Isabella d'Este）画的两幅酒神狂欢作品。提香根据一块古代浮雕构想了主要

1. 意大利托斯卡纳地区的一个城市。

图 232　波提切利，"风神"，《维纳斯的诞生》局部

人物，为之添上了曼妙的胴体和鲜艳的丝绸衣物，并且构建了同样美妙的场景。在《酒神巴克斯与阿里亚德妮》（见图 233）当中，酒神通过转动的身体、流畅的衣褶、瞬间的动态表现了狂喜之情。在马德里普拉多博物馆收藏的《安德里安人的狂欢》（*The Bacchanal of the Andrians*，见图 234）当中，那位斜躺的酒神侍女本来只是经常出现在石棺雕刻的角落里，被茂盛的葡萄藤遮掩着，此时却成为文艺复兴鼎盛时期最伟大的裸像之一，可以说是与乔尔乔内的《德累斯顿的维纳斯》对应的"狂喜"版本。佩鲁吉诺为伊莎贝拉·达斯特创作的《贞洁的胜利》（*Victory of Chastity*）也运用了"极为放松的脑袋"和"伸展到背后的胳膊"

图 233　提香，"巴克斯"，《酒神巴克斯与阿里亚德妮》局部

这样的象征符号。它们后来又出现在普桑的《酒神巴克斯与弥达斯》（*Bacchus and Midas*）里。弗朗西斯科·戈雅（Francisco Goya）在创作《裸体的玛雅》（*La Maja desnuda*）时心里也一定想到了那位大方袒露身体的酒神侍女。

　　提香在接近人生终点时，也丝毫没有失去欲望，他又一次从酒神狂欢中获得了灵感。这次他把一位浑身上下散发着情色意味的海仙女转化为"欧罗巴"女神（见图 235）。尽管主题来自古代艺术，但很显然，其中的裸体不是古典风格的。提香根据真人模特描绘了欧罗巴，她发育成熟的身体几乎完全打开，没有一点点的矜持。与鲁本斯的表现方式一样，她右腿上的皱纹与古希腊裸像的光滑简练相去甚远。正如希腊化时期的"赫耳玛佛洛狄忒"因为形式的和谐而没有完全流于

图 234　提香，"斜倚的女祭司"，《安德里安人的狂欢》局部

情色一样，这件作品也因为色彩和提香一贯绚烂的想象力而升入了最高艺术境界。此时的提香已经能够凭借想象力任意表现各种情感。

　　我之前比较过提香的奔放热情与科雷乔的谨小慎微。他们在面对肉体的时候可以说一个是太阳，一个是月亮。科雷乔有一幅描绘乌云一般的朱庇特拥抱爱我的画（见图 236）表现了属于暗夜的狂喜。他的爱我是各种狂喜元素的组合：酒神侍女后仰的脑袋、海仙女裸露的侧身，还有在文艺复兴时期相当著名的希腊化时期浮雕《波留克列特斯的基座》（*Letto di Policleto*）[1] 当中普绪喀的轮廓。我

1. "Policleto"是"波留克列特斯"的意大利语拼写。

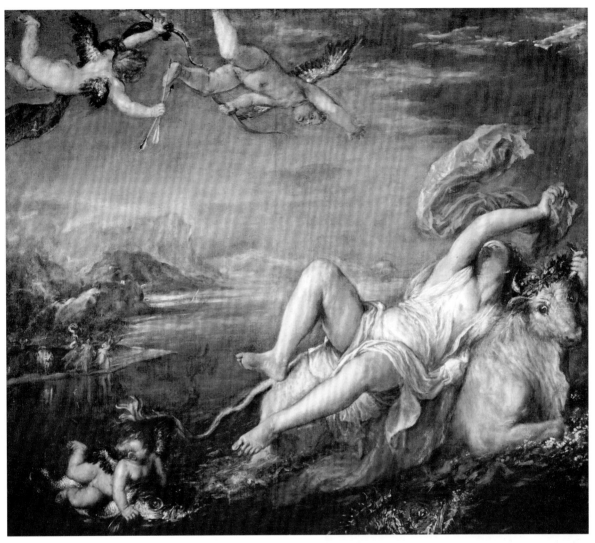

图 235　提香，《欧罗巴》

们能够理解为什么这种对喜悦的渴望导致了破坏性的妒忌。在 18 世纪，这幅画传到了奥尔良公爵路易斯（Louis d'Orleans）手中，他的父亲是出了名的色鬼。奥尔良公爵路易斯立刻下令毁掉它，而且据说他亲自划了第一刀。酒神纵情狂欢的象征居然导致了如此真实的疯狂之举！所幸当时的首席宫廷画家查尔斯–安东尼·柯贝尔（Charles-Antoine Coypel）暗中收集残片，又把它们拼好了，但头部已经被彻底毁坏。好在仁慈的上帝让科雷乔的灵魂寄托在普吕东身上，重画了现在我们看到的头部。

图236　科雷乔，"爱我"，《朱庇特与爱我》局部

神圣的狂喜与亵渎的欲望之间最清晰的差别出现在16世纪初那个宗教改革狂热的年代。科雷乔是擅长表现与基督教相悖的肉欲之爱的"诗人"，他在形式和情感表达两个方面都预示了反宗教改革时期艺术发展的走向。另外一位巴洛克意象的先驱洛伦佐·洛托（Lorenzo Lotto）更倾向于宗教改革路德派，无法认同科雷乔如此轻松地全方位接受裸像。洛托不但不画裸像，而且回避非基督教的题材。罗斯皮格里希宫（Palazzo Rospigliosi）的《贞洁的胜利》（The Triumph of Chastity，见图237）却是一个例外。画中正在被愤怒的农妇"贞洁"（Chastity）驱赶的裸体维纳斯直接取自石棺雕刻中的海仙女。洛托并没有打算掩盖他的参照对象，几乎没有改变躯干的轮廓，一是因为他不熟悉此类裸体人物，二是因为他认为海仙女就是欲望的典型象征，不必改变。中世纪的雕塑家从灵性角度理解疯狂的酒神侍女，把海仙女看作受到祝福正在升往天堂的灵魂。而洛托的理解完全不同，他以清教徒的视角看待海仙女，认为能够通过人体表现的东西从本质上说都是罪恶的。

鲁本斯是拒绝清教徒主义的最崇高的人物。之前我曾经尝试说明，他的宗教信仰和他的非基督教题材绘画其实是同一棵树上结出来的果实。然而，尽管他构思了许多"酒神狂欢"的场景，但

图237　洛托，《贞洁的胜利》

他的作品里很少出现表现狂喜的裸像。在许多作品里，虽然他的仙女们被萨蒂尔吓到了，但并没有流露出什么情绪，依然安静地坐着。只有一次，我们在普拉多博物馆的《仙女与萨蒂尔》中看到了一阵骚动。我之前说过，摆脱重力的约束是表现狂喜的特征之一，但鲁本斯的仙女们并没有做到，她们没有要飞起来或者飘起来的意思，没有打算脱离与大地的接触，倒真的是大地母亲的好女儿。然而，鲁本斯的宗教画往往包含了表现狂喜的姿势和表情，说明他并不是不了解这种强烈的情感。从这一点来说，他倒是天主教改革运动的好儿子——虽然天主教改革运动鼓励精神上的自我约束，不允许沉湎于感官享受，也不赞成文艺复兴时期的非基督教主题的裸像。为了证明真挚，鲁本斯让圣徒抬起头望向天堂，但与拉斐尔不同，他并没有为维纳斯和狄安娜赋予同样的表达。

　　与北方的教会相比，意大利的教会更有效地反对裸像，虽然处于狂喜状态的圣徒在博洛尼亚和罗马巴洛克的意象中占据了突出的地位，但他们的身体都被

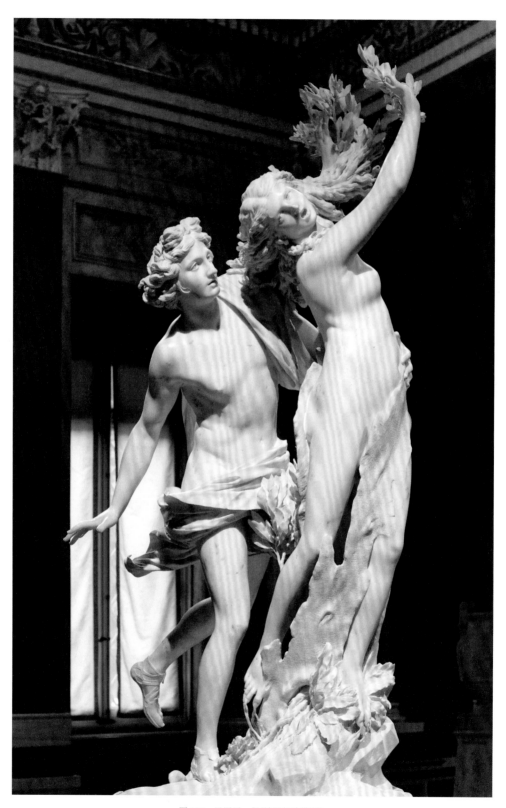

图 238　贝尼尼，《阿波罗与达佛涅》

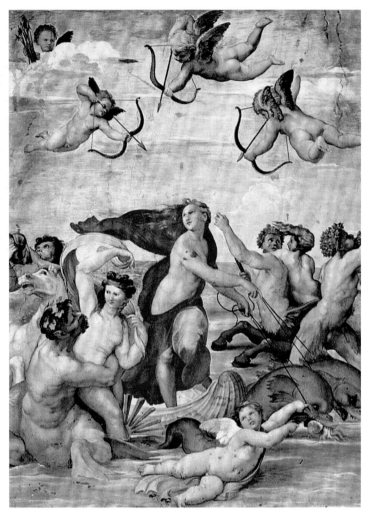

图 239 拉斐尔,《嘉拉提亚的凯旋》

包裹在巨大的袍子里。在 17 世纪表现狂喜的裸像雕塑中只有一件值得一提,它就是贝尼尼的《阿波罗与达佛涅》(见图 238)。贝尼尼以《观景楼的阿波罗》和一件石棺雕刻上的海仙女为基础,通过整合巴洛克式漂浮感创作了这件大理石雕塑。它是狂喜的隐喻。本章描述的所有人物形象都通过身体反映了精神的变化或转化,而贝尼尼要表达的是,身体发生变化之时,一定是精神经历狂喜、热爱,或者突然飘浮、跃升之类的奇迹发生之时。

从提香到贝尼尼,狂喜主题被用来提升裸像的性感,同时也被用来满足装饰的需要。用"装饰"来形容拉斐尔的《嘉拉提亚的凯旋》(见图 239)似乎有些

图 240　卡拉齐,《嘉拉提亚的凯旋》

无礼,这幅伟大的壁画显然与米尔登霍尔的大银盘并不属于同一类,但是如果与波提切利的《维纳斯的诞生》相比,可以说它的装饰性相当于自愿放弃了源于想象、发展独立生命力的诗意现实。拉斐尔参考了一件海仙女石棺雕刻,虽然没有怎么改变人物的大致轮廓,但为之赋予了新的个性,或者应该说复原了本来的个性:《嘉拉提亚的凯旋》与古代著名装饰画奇迹般地相似,而石棺雕刻就是从装饰画衍生而来的。我们必须说,与古希腊早期的绘画相比,拉斐尔笔下的人物造型更加完整。构图也完全不一样,他不仅把松散的横向长方形变成了紧凑的纵向构图,而且按照文艺复兴时期推崇的几何规则充实了整个画面。 嘉拉提亚的脑袋是三角形构图的顶点,画面的上半部分与下半部分的划分符合"黄金分割",两者的过渡区域是各种互相重叠的圆形。从之前的草图可以看出,拉斐尔采用了与《基督显圣》相同的构图,《嘉拉提亚的凯旋》本来去掉了通常与装饰性有关的叙事和娱乐的元素,力图进入哲学领域,结果反倒加强了装饰性。在韦奇奥宫有一幅瓦萨里和克里斯托凡诺·格拉蒂(Cristofano Gherardi)创作的湿壁画,原本被拉斐尔统一在逻辑体系当中的所有元素又一次松散地分布在画面上,没能再现古代浮雕的紧凑感和节奏感,在装饰方面也算是失败了。我们由此可知,裸体人物的装饰价值实际上取决于元素之间的紧密关系。

　　在 17 世纪出现了两幅十分漂亮的《嘉拉提亚的凯旋》,分别是阿戈斯蒂诺·卡拉齐(Agostino Carracci)和普桑的作品(见图 240、图 241)。这两幅

图 241　普桑，《嘉拉提亚的凯旋》

画反映了不同的表现方式。卡拉齐回归了经典的横向长方形构图以及几乎别无二致的空间感，但其中的人物并不是直接衍生自古代艺术。他创造了一种感性而又超然的气氛，相当适合古典装饰风格的要求。他的想象可没有拉斐尔那么生动活泼，说实话，他画的嘉拉提亚比古代艺术中的嘉拉提亚更加做作。我倒是认为石棺雕刻中骑在男海神尾巴上的海仙女一定源于现实，因为她们那些生活在现代意大利的女儿们也是以同样的姿势晃晃悠悠地坐在摩托车后座上。与雷尼的《参孙》类似，卡拉齐的嘉拉提亚像是一位花腔女歌手，飞舞的衣褶配合着她的声线。卡拉齐运用古典浮雕式构图的手法非常高超，不过还是不能掩盖他巴洛克大师的身份。相比之下，普桑采用了截然相反的方式，证明了古代艺术的本质真理。在他的《嘉拉提亚的凯旋》当中，几乎每一个人物的姿势和轮廓都能在古代艺术中找到原型，但显然还是基于人体写生。最具特色的应该是画面右侧的两位

海仙女，虽然在石棺雕刻上也可以找到她们的形象，但普桑强调了她们的造型，并且重新组合，使她们形成了有趣的对比，在相对的方向上保持了逻辑互动。这就是普桑特有的才能。

布歇的《嘉拉提亚的凯旋》[1]为这个主题开拓了更为宽广的舞台，好像是在鼓励艺术史学家研究他的分析功力。与遵循逻辑关系的普桑不同，布歇在这幅画里创造的所有东西都是天马行空幻想的结果，充满了偶然性。实际上，洛可可式的表面处理隐藏了理性的构图，只是任性的突然变化让我们迷失了方向而已。一切都在运动。各位仙女懒洋洋地躺在波浪上，一道绸缎飞向空中。甜美、丰满、性感的海仙女显然是人体写生的结果，在没有牺牲本质的前提下进入了令人陶醉的非现实。如果艺术与烹饪一样只是为了愉悦感官，那么此时它已经全力发挥了。

直至今日，狂喜的裸像依然为装饰提供素材。在 19 世纪，"装饰"变成了生怕留出任何空白的时尚，戏院和餐厅里所有能填充的地方都填满了与真正的创造冲动毫无关联的酒神狂欢式图像。也许只有一个人为商业化的装饰带来了不同凡响的变化，他就是雕塑家让–巴普蒂斯特·卡尔波（Jean-Baptiste Carpeaux）。卡尔波为巴黎歌剧院创作的群像《舞》（*Dance*，见图 242）将后工业时代虚假的艺术与之前真实的艺术联系起来。显然，它与贝尼尼的《阿波罗与达佛涅》十分相似，其中的女性人物延续了 18 世纪法国雕塑家奥古斯丁·帕如（Augustin Pajou）和克洛迪昂等人的传统。但相比之下，这些女性人物在风格和内容方面都有所欠缺，她们的笑容透露了法兰西第二帝国时期那种略显粗俗的忸怩。好在从整体上看，卡尔波为之赋予了舞蹈的运动感，因此我们可以忽略细节，尽管沉浸在古老的狂喜之中就是。

表现狂喜的艺术始于舞蹈，但只有老天爷才知道多少呈现酒神狂欢式舞蹈场面的精美绝伦的装饰画遗失在漫漫历史长河之中。我们现在只能从伊特鲁里亚墓室画推测一二，毫无疑问，它们是游走四方的希腊艺术家的作品，依然保留着阿提卡和爱奥尼亚传统风格。此外，公元前 6 世纪中叶以后的古希腊瓶画也记录了一些祭祀舞蹈的场景。所以说，近代两幅重要的装饰性绘画并不是出于偶然才延续了同样的主题，这两幅装饰画都是亨利·马蒂斯（Henri Matisse）的作品。

1. 应为《维纳斯的凯旋》（*Venus Triumf*），现藏于斯德哥尔摩国立博物馆。

图 242 卡尔波,《舞》

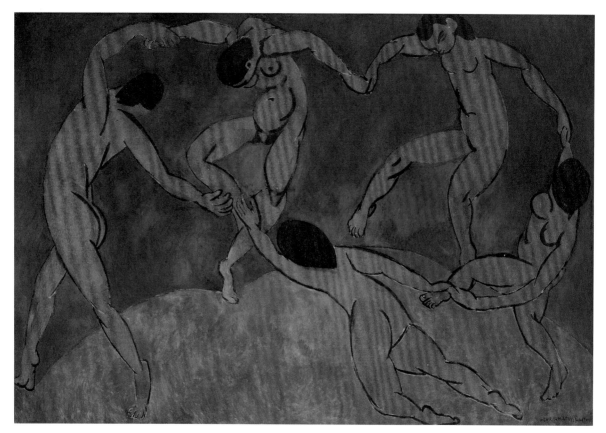

图 243 马蒂斯,《舞蹈》

第一幅是他接受谢尔盖·希楚金（Sergei Shchukin）的委托，于 1909 年创作的《舞蹈》（见图 243），据我估计目前还在莫斯科。第二幅是他于 1931 年接受阿尔伯特·巴恩斯博士（Dr. Albert Barnes）的委托创作的《舞蹈II》，现在应该是被收藏于费城郊区某处，[1] 反正都看不到。1909 年那幅描绘人们手拉手围成圆圈跳舞的作品在当时堪称最具革命性。马蒂斯在极少见的疯狂状态中完成了创作，以非常活泼的方式表达了酒神狂欢式愉悦，文艺复兴以来所有的作品都不能与之比肩。马蒂斯坚称画中舞蹈的节奏和姿态都来自法兰多尔舞（farandole），或许还受到了伊莎多拉·邓肯（Isadora Duncan）高超舞技的启发。不过从艺

1. 某处指的是位于费城郊区梅里诺的"巴恩斯基金会收藏博物馆"，是对公众开放的。此外，按照该博物馆数据库的记录，马蒂斯在 1930 年到博物馆参观，巴恩斯博士提出让他创作一幅作品。马蒂斯没有立刻答应，因此原文提到的 1931 年可能是他正式接受委托的年份。作品的创作年代是 1932 年夏天至 1933 年 4 月。

术角度来说，他也没打算掩饰从古希腊早期绘画中获得了灵感，不仅复活了极具表现力的剪影式轮廓，而且再现了公元前 6 世纪的舞蹈动作。除此之外，他还可能注意到了波拉约洛在加利塔的湿壁画（见图 231）。虽然这么说可能不合适，但是把古希腊相应主题的图像放大就能得到相近的结果。

二十多年后，巴恩斯博士为了装饰位于梅里诺（Merion）的新画廊，委托马蒂斯创作一幅作品，但此时的马蒂斯已经不相信自己早期风格的自发性了。一方面，他可能认为自己的作品无法与画廊收藏的那些名作相提并论，另一方面，他越来越注重本质。反正考虑再三，他决定干脆去掉这个主题蕴含的内在活力。因此，《舞蹈II》中的酒神侍女似乎像笛卡儿一样陷入了内在矛盾。不过因为简化得极为彻底，最后完成的作品反倒具有"酒神狂欢"的本来韵味。我们看见了卡尔波雕刻的舞者，我们看见了熟悉的萨蒂尔，只不过向后甩头的萨蒂尔已经变成了女人。总而言之，我们感受到了飘浮和脱离的感觉，而它们正是狂喜裸像的本质特征。在《舞蹈II》中，有差不多一半舞者的身子都在半圆形构图之外，只能看到她们的腿。从马蒂斯创作时拍摄的照片来看，随着创作的进展，他越来越倾向于这种效果。与所有酒神狂欢题材的艺术品一样，《舞蹈II》中的人物都因为突破地壳的生命力而欣喜若狂。

狂喜裸像即使只是装饰元素，也始终代表着重生。其自身的历史始终与重生相关。按照古代信仰，在石棺雕刻中出现的狂喜裸像是繁衍生息的庄严化身，是引导灵魂到达彼岸的使者、在"最后的审判"中"受到祝福的灵魂"；文艺复兴初期，是在沉睡的亚当身边苏醒的夏娃。实际上，追随着得墨忒耳（Demeter）和狄俄尼索斯的"奥林匹斯小神灵们"承载着最古老的信仰本能，他们从冬天死亡一般的沉睡中苏醒，获得了重生的生命力。我们带着这样的严肃思考，从嬉戏和舞蹈的装饰画面回到艺术史上表现狂喜的最伟大成就：米开朗琪罗有关耶稣复活的系列素描。

米开朗琪罗大约从 1532 年开始思考这个主题。当时，他着了魔似的沉迷于古代的形体美，在他眼里，托马索·卡瓦列里（Tommaso Cavalieri）[1] 应该是完美的化身。米开朗琪罗一直在思考基督教主题，发现只有"耶稣复活"最适合采用非基督教的表达方式。但是传统图像只提供了"从死亡一般的沉睡中刚刚苏

1. 意大利贵族，米开朗琪罗最爱的情人。

图244　米开朗琪罗，《复活》

醒"这样的参考素材，他必须自己构想重获生命力的表现形式。温莎堡收藏了一幅非常精致的素描（见图 244），呈现的场景超越了古代想象的酒神狂欢。左右两侧沉睡的守卫者像是处于醉酒之后神志不清的状态，转身向后跑的裸体男人像是受惊的萨蒂尔，从石棺里突然冲出来的那个人物代表了不可阻挡的自然之力，具有古典艺术从未尝试过的专一目的性。在古代艺术当中，人体本身实在太重要了，因此不能服从于表达的需要。米开朗琪罗在处理这一主题的时候也没有打算忽略复活的耶稣的形体美。温莎堡还收藏了一件他完成的习作《复活的耶稣》（Risen Christ，见图245），可以说是艺术史上最漂亮的狂喜裸像。后仰的头、上举的胳膊、瞬间的姿势、回旋的飘带，所有这些元素都让人想到了古老的酒神狂欢节上的舞者。然而，即使在这段肉欲最为高涨的时期，米开朗琪罗也依然成功地为身体注入了灵魂！

图245　米开朗琪罗，《复活的耶稣》

　　无论大英博物馆收藏的这幅素描（见图246）是不是此系列的最后一幅，但它显然是米开朗琪罗对这个主题的最后表述。复活的耶稣不再爆炸一般突然冲出石棺，而是不可阻挡地升向空中。这样的姿态强化了视觉效果，比任何表达力量的方式都更加了不起。守卫者也不再像是受惊的萨蒂尔，而是满怀敬畏地望着他，似乎同时被复活的奇迹和完美形体震撼得目瞪口呆。也许没有别的米开朗琪

图246　米开朗琪罗，《复活》

罗的裸像如此接近我们对优雅形体的现代解读。如果我们把复活的耶稣与漂亮的
人类做一番对比，就会意识到米开朗琪罗如何有意地去掉了肉体的妨碍，正如他
所构想的那样——例如素描《人生之梦》——做梦的人因为灵性的召唤而醒来。
他运用同样的手法在《隆达尼尼的圣殇》里呈现了悲伤的残缺，然而并没有失去
对完美肉体的信心，而是把它当作通向另一层世界的通道。米开朗琪罗在一首
十四行诗里用"与获选的灵魂一起升上天堂"概括了他的雄心。只有在这幅素描
里，人体借助形体美摆脱了地球引力的束缚。我们知道，祈祷收到了回报。

VIII

THE ALTERNATIVE CONVENTION

第八章

别样传统

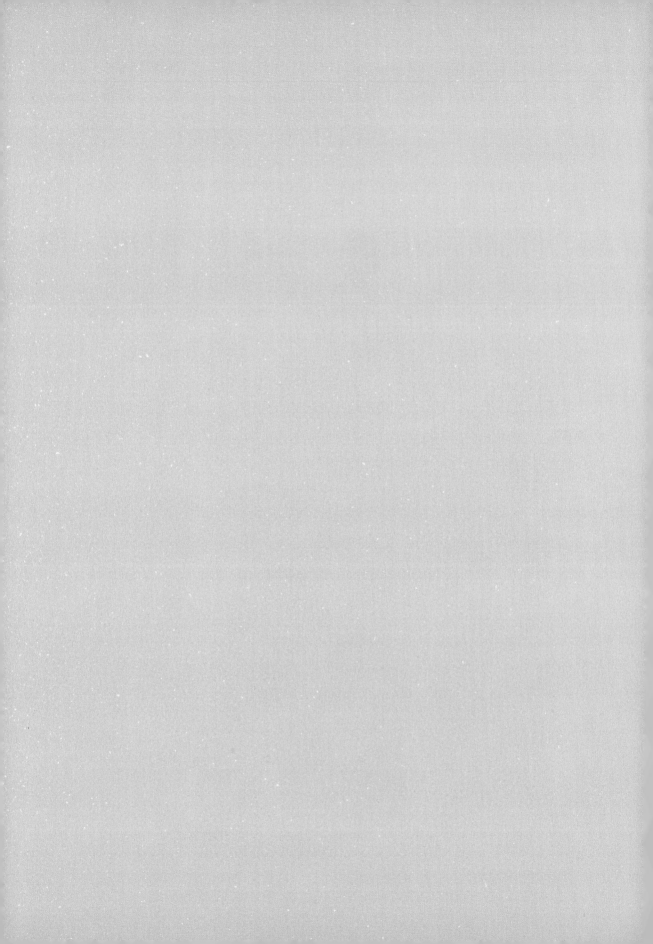

看着植物的块根、块茎被挖出来见光的那一刻，我们似乎会感到一阵羞涩。它们软弱、无助，被泥土保护，同时又被压抑。它们在黑暗的地下小心试探，与那些自由自在、敏捷果断的生物，比如飞鸟、游鱼或者舞者截然不同，它们要么笨重粗大，要么骨瘦如柴。哥特式绘画或者细密画中的裸体就带给了我们这样的感觉（见图247）：人类的身体已经在保护他们的黑暗当中蛰伏了上千年，土豆似的女人和树根似的男人仿佛刚刚被硬生生地拽了出来。在本书的开头，我指出了裸像和裸体在定义上的不同，或许有人会问，为什么要把并不符合定义的哥特式裸像也包含进来。原因在于，我认为哥特艺术家根据某些基督教图像主题的需要创造的裸体形式给人留下了深刻的印象，我们可以把这种最终发展出来的新理念称为"别样传统"。

在基督教发展初期，有太多的理由必须埋葬"裸像"。基督教当中包含的犹太教义认为所有呈现人类形象的做法都触犯了"十诫"中的第二诫，必须坚决批判。异教的"偶像"尤其危险，早期基督教教会认为它们不仅亵渎神灵，而且是恶魔假借人类的名义和形象附着的对象。实际上，长久以来裸体的神以及女神一直与"道德败坏"脱不开干系。然而，与"偶像崇拜"和迷信之类相比，伴随着异教信仰崩塌而产生的看待人体的新思想其实更具决定性。从某些方面来说，这种新思想是古老的柏拉图哲学的延续，也就是说，具有肉体形式的精神会逐渐堕落，由此古希腊哲学与基督教道德观逐渐融合。我们还是从"道德"的角度来讨论，不过，现代心理学家坚持认为，禁欲主义的开创者们对简朴生活的苛刻要求以及对享乐和女性的全面斥责与道德评判无关，只是歇斯底里或者其他心理疾病的症状罢了。心理学家们一直都这么认为，甚至直到今日，我们翻看佩特罗尼乌斯（Petronius）和阿普列乌斯（Apuleius）的著作时，也不免震惊于其中包含的绝对事实：实际上古代接受人体，容忍与之相关的所有动物性需要。然而，或许为了建立精神和感官之间的平衡，隐士们近乎疯狂的苦修是必要的。

如此一来，人体的状态不可避免地改变了。它不再是完美神性的体现，而是变成了羞耻的代表。整个中世纪的艺术都证明了基督教教条是如何彻底消灭了形

图 247　韦登,《最后的审判》局部

体美的图像。人类依然保有肉欲,虽然我们觉得女性的身体一定会激起欲望,但即使是在允许运用裸像的情况下,中世纪艺术家似乎对女性身体特征也完全没有兴趣。是艺术家有意压抑了自己的情感吗?或者我们对人体的热情就像是对风景的喜爱一样,部分是因为艺术的表现?或者依赖于极为敏锐的艺术家创造的图像?德国拜仁班贝格大教堂(Bamberg Cathedral)的《亚当和夏娃》(见图248)是最早的中世纪全尺寸独立雕像,早早地预示了基督教清教主义规范。夏娃和亚当的身体像是哥特式教堂的扶墙一样几乎没有曲线,他们之间唯一的区别在于夏娃有两个又小又突兀而且分得很开的乳房。不过,瘦削的他们具有高贵的气质和完整的造型,所以是裸像而不是裸露的人体。

　　一般来说,中世纪早期没穿衣服的人物形象大多是羞耻的裸体正在经受屈辱和酷刑的折磨,直至殉难。总而言之,都是在人类最不幸的时候,例如"被逐出伊甸园"之时,人类才第一次意识到了身体,"发觉自己是赤裸的"。古希腊的裸像源于在运动场上骄傲自豪的健美身躯,而基督教的裸像源于意识到原罪而畏畏

图 248　约 1235 年,《亚当与夏娃》

缩缩的可耻躯体。

　　基督教裸体艺术的变革发生在西方[1]。尽管直至 9 世纪拜占庭艺术中依然有裸体形象出现，但这只是因为与宗教有关的主题都被禁止了，所谓的裸像不过是"落后地区的业余艺术家"异想天开的尝试罢了。韦罗利石匣子上那些活蹦乱跳的裸体小恶魔简直就是不负责任的"历史倒置"，与之相比，早期罗曼风格的亚当和夏娃倒显得粗笨异常。他们身上有一些最早的风格特征，不过，夏娃的胸部十分平坦，也没有别的什么特征体现她与亚当的不同。在 11 世纪初出现了明

1. 指天主教教会掌控的欧洲地区，与后面提到的东正教教会掌控的"东方"拜占庭对应。

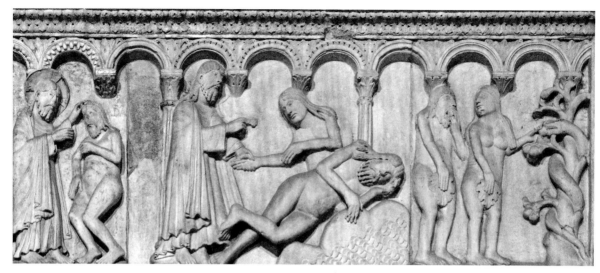

图 249　威尔吉尔莫, 约 1105 年,《亚当与夏娃》

显的进步。威尔吉尔莫（Wiligelmus）在摩德纳大教堂（Modena Cathedral）
雕刻浮雕的时候，抱定决心要为他的《亚当和夏娃》（见图 249）赋予一种感
人至深的严肃性。然而，又过了将近五十年，维罗纳圣泽诺教堂（San Zeno
Cathedral）外立面上的《亚当和夏娃》依然没什么表现力。最早实现裸像艺术
化的中世纪艺术品是希尔德斯海姆（Hildesheim）大教堂青铜大门上的数块刻
画"创造与堕落"场景的浮雕，它们是 1008—1015 年由贝恩沃德主教（Bishop
Bernward）委托制作的（见图 250、图 251）。当时那位接受委托的雕塑家可
能参考了都尔派（School of Tours）《圣经》手卷的插图，由此与古老的图像建
立了联系。不过，他运用人物形象的方式并不是古代风格的，倒不完全是因为缺
乏技巧，而是因为主要目的是尝试戏剧化表达。在这一方面，他比中世纪早期其
他雕塑家更成功。人类的祖先因为原罪和耻辱却步躬身、皱眉蹙眼。亚当责备夏
娃，夏娃责备那条蛇；被逐出伊甸园的时候，亚当垂头丧气，夏娃回头张望，她
的姿态如此复杂、如此直白，简直让我们忘了她的莽撞。在接下来的两个世纪
中，罗曼风格和早期哥特风格的裸体夏娃都有一种史前的粗糙感。唯一的例外是
法国欧坦大教堂（Cathedral of Saint Lazarus of Autun）门楣浮雕中的夏娃，
她是趴在地上的（见图 252）。这件漂亮的浮雕着实令人惊讶，它与早期印度雕
塑颇有相似之处，不过主要在于造型的平衡、装饰细节和空间填充方面，身体形

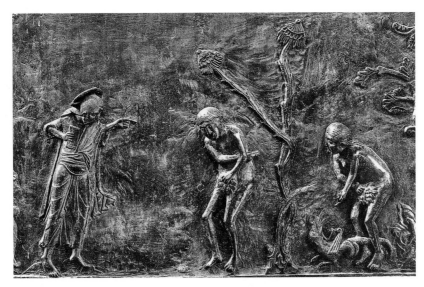

图 250．日耳曼，约 1010 年，《堕落》

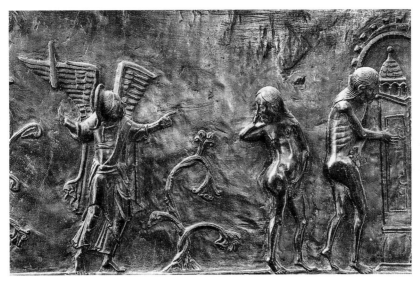

图 251　日耳曼，约 1010 年，《逐出伊甸园》

态倒是完全不一样。与印度孔雀王朝那些玲珑有致的雕像相比，欧坦大教堂的夏娃干瘪僵硬，瘦骨嶙峋得像一截枯树干。她的身体主要代表了身为人类的不幸，与极致的视觉享受完全无关，似乎只是为了配合绝妙的动植物装饰图案。

　　13 世纪中叶，哥特雕塑家开始关注叶子和花朵，插画家开始注意鸟类，差不多同时图像体系也出现了新的变化，促使艺术家研究裸体。结果就是，在各个

图 252　法国，12 世纪，《夏娃》

大教堂，完整呈现人类的历史不再以《圣经》所述的末世为终结，而是以《马太福音》第 24 章和 25 章描述的"最后的审判"为终结，从此人类取代了长着翅膀的公牛和多头怪物的位置。我们看见了 12 世纪人文主义的胜利。按照"博韦的文森特修道士"（Vincent of Beauvais）主持编撰的《大宝鉴》（*Great Mirror*）所记载的艺术家通常需要遵循的规则，我们知道了当时人们开始认为裸体主题直接诠释了古希腊人文主义哲学。在复活的场景中，人物不但要以裸体形式出现，而且必须具有完美形态。我们可以想象中世纪的工匠在面对裸体主题时的反应。应该去哪里找参考对象？在 12 世纪，欧坦大教堂的工匠以彩绘手卷为参考，他们雕刻的人物与木偶差不了多少。随着 13 世纪自然主义的发展，他们找到了别的参考对象。毫无疑问，他们看见了石棺雕刻，而且像沙特尔（Chartres）和兰斯（Rheims）的雕塑家一样，在"被打败的高卢人"的身上找到了表现"被诅咒的罪人"的方法。他们也一定研究过生活中的真实人物，或许曾经在中世纪道学家们强烈谴责的场所流连忘返，比如公共浴室之类。15 世纪的手卷里出现了公共浴室的场景，但我们在 100 多年前"最后的审判"的场景中已经见过了熟悉的一幕。

　　并不是所有 13 世纪的赞助人都接受教会认可的"耶稣复活"图像表达方式。在巴黎圣母院，其中的人物都穿着衣服，在鲁昂大教堂（Cathedral of Nôtredame de Rouen）里则裹着裹尸布。不过，在布尔日大教堂著名的《最后的审

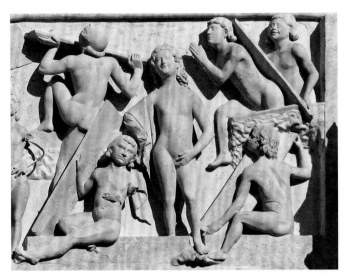

图 253 法国，13 世纪，《最后的审判》

判》（见图 253）当中，雕塑家表现出了对裸体的浓厚兴趣，可以说是自古代以来的首次"复兴"。左上角背对着我们的那个男人正在推开坟墓的封盖，他的动作和肌肉形态几乎完全符合后来 15 世纪的意大利风格。在正中央站着一位自信的仙女，从她身上我们第一次看到了女性裸像的哥特式特征。她的身体完全就是哥特象牙雕上圣母的样子，只是出于某种不敬的理由，身上的衣服被脱掉了。她的形态显然源于对古代艺术品的研究，例如身体的重量集中在右腿上的波留克列特斯式站姿。中世纪雕刻家会把古代晚期批量制作的海仙女全盘借鉴过来，但布尔日的这位大师与众不同，他把古代范例简化为更纯粹的哥特形式。右侧的臀部线条不是性感的曲线，而是在髋骨处立刻直线化。胸部和腹部也扁平化为同一个平面，两个乳房远远分开。这就是女性裸像的完美哥特范式，不过这种表现形式并没有马上传播开来，因为当时几乎没别的雕塑家像这位大师一样对人体充满兴趣并且拥有足够的技巧表现它。

在奥尔维耶托大教堂的外立面上也可以找到伟大的中世纪裸像，年代估计是14 世纪早期。雕塑家梅塔尼对裸像非常感兴趣，特地选择了"创造与堕落"和"最后的审判"两个主题，因为按照基督教图像规范，只有在这些主题中才可以出现裸体。我之前说过，"亚当身旁苏醒的夏娃"（见图 227）是梅塔尼受到了海仙女石棺雕刻的启发而创作的，因为当时锡耶纳的雕塑家们都十分熟悉那块石棺

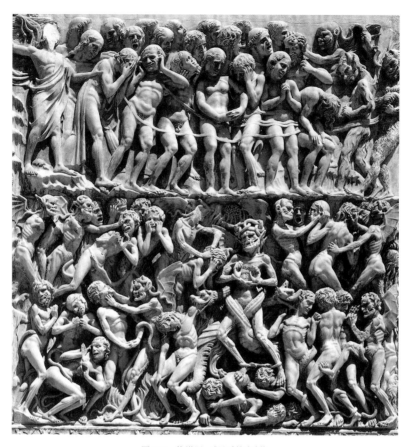

图 254　梅塔尼,《最后的审判》

雕刻。夏娃小巧的乳房和硕大的脑袋都遵循了哥特式比例。她斜卧在树边,聆听"全能的主"的训诫,与中世纪典型的夏娃形象几乎没有什么不同。然而,梅塔尼有意为她添加了女性特征,我们忽然发觉,基督教艺术家开始认识到人体可以承载并且表现灵魂。沉睡的亚当也是如此,形态轻松自然,似乎反映了一种优雅的精神状态——只有拉斐尔那种热爱人体的艺术家才能实现这样的表达。不过,梅塔尼在《最后的审判》(见图 254)中回归了北方天主教的传统。伊甸园中雅致的留白被抛弃了,取而代之的是密集的人群,甚至让人想到描绘战斗场面的古代石棺雕刻。其中一些人物受到了"濒死的高卢人"的启发,另一些则完全是哥特式,他们的动作与布尔日大教堂的雕塑颇为相似。直到米开朗琪罗的时代,"最后的审判"依然在呈现充斥着大量人物的庞杂地狱场景。波兰但泽(Danzig)国立博物馆收藏的梅姆林的祭坛画就是这样,各种人物凌乱地挤在一

起，给人一种草草了事的感觉。罗吉尔·范·德·韦登（Rogier van der Wey-den）的多屏式博讷（Beaune）祭坛画显然受到了梅姆林的启发，虽然人物各有特色，但动作依然像剪刀似的生硬（见图 247）。在表现恐惧方面，他们是最精致的哥特式裸像，他们失魂落魄地大喊大叫，与马萨乔的《逐出伊甸园》中亚当和夏娃隐忍痛苦的内敛形成了鲜明对比。

"别样传统"又延续了一百多年，最终逐渐发展成所谓的"国际哥特风格"。这种艺术风格首先于 1400 年前后出现在法兰西、勃艮第[1]，以及荷兰、比利时和卢森堡等低地国家，可追溯的最早例子是由林伯格兄弟（De Limbourg）在大约 1410 年为贝里公爵（Duc de Berry）制作的《豪华时祷书》（*Très Riches Heures*）。书中有一幅细密画描绘了"诱惑与人类的堕落"（见图 255），画面中央的圆形空间代表伊甸园，裸体的夏娃弯着身子，像一只大虾，似乎没有注意到她的处境。然后，她意识到了羞耻，受到了"全能的主"的斥责；被逐出伊甸园后，夏娃像"含羞的维纳斯"一样，用一片无花果树叶遮住了下身。林伯格兄弟显然十分熟悉古典范例，那位单膝跪地的亚当明显衍生自"征服波斯人"或者"征服高卢人"之类的古代雕像，与那不勒斯国立考古博物馆的阿塔洛斯国王（Attalos）系列雕像也有相似之处。这兄弟俩很喜欢关于形体美的古典理念而且有能力再现。不过，在描绘裸体夏娃的时候，他们没有选择再现形体美，而是有意创造或者借鉴吸收了一种新的女性形象，这种形象在接下来的二百多年里满足了北方的审美需求。夏娃的躯干被拉长了——最早在庞贝的《美惠三女神》当中出现了这种表现方式；身体基本的造型也不同于希腊化艺术，骨盆宽、胸部窄、腰线高，但依然具有东方风格。不过，最大的不同还是腹部，这就是哥特理想化女性裸体的显著特征：古代裸像的主要形态由臀部曲线决定，"别样传统"的裸像形态则由腹部曲线决定。这种变化从本质上反映了如何看待身体的不同态度。臀部曲线依赖于一种向上的力量，之下是支撑身体重量的骨骼和肌肉，无论呈现形式是更曲线化还是更几何化，都始终保持着力量和控制。而腹部曲线由重力和放松的姿态决定，它是一种沉重的非结构化曲线，柔软而平淡，却包含了朴实的坚持；其决定因素不是意志，而是通常不被觉察的生理活动，正是这种生理活动决定了所有生物体的形态。

1. 指历史上的勃艮第地区。勃艮第王国（阿尔王国）存在至 1378 年。

图 255　林伯格，"堕落"，《豪华时祷书》

　　也许历史学家说哥特裸像比较"写实"的时候就是这么想的，不过"写实
的"和"自然的"这两个词语经常被混淆。如果前者的意思是"与合理估计的现
实平均水准相近"，那么历史学家的说法是不对的，因为现实中几乎没有长成夏
娃那般身材的少女。然而还是有两位画家坚定不移地遵循"别样传统"描绘夏
娃。我们先说一下凡·艾克。比利时根特圣巴沃大教堂（St Bavo's Cathedral）
祭坛画证明了伟大的艺术家如何在细致入微地描绘"写实"细节的同时，又在整

体上符合理想形式。凡·艾克画的夏娃是"土豆形"身材的典范（见图256）。支撑身体重量的右腿藏在后面，身体的扭转相当不自然，一侧是腹部突出的曲线，另一侧是沿着大腿向下的曲线，它们没有呈现任何骨骼或者肌肉造成的起伏。在放松的上半身，球形的乳房似乎受到了重力的拉扯，脑袋也显得颇为沉重。

接下来要说的是另一位15世纪佛兰德斯画家雨果·范·德·戈斯（Hugo van der Goes）。现藏于维也纳艺术史博物馆的《亚当与夏娃》虽然幅面不大，却也令人难忘（见图257）。虽然这幅画比凡·艾克的祭坛画要晚一代，但从许多方面来看，都不如凡·艾克的祭坛画那么"现代"，可怜的小夏娃体现了女性裸像面临的不幸处境：在中世纪人们的心中，女性裸像被简化到了如此地步。我们可以合理地推测她是希尔德斯海姆教堂大门上那位夏娃的后人，尽管从解剖学的角度来看，她的胸部位置更加准确，但整体而言比例十分相似。人类这位温顺的母亲要踩着一对扁平足做家务、带孩子，女性身体的谦卑功能居然如此不被在乎。这副身躯与我们认为的优雅和性感相去甚远，但15世纪的男人也会这么觉得吗？答案是否定的，我们再来看几个例子。

梅姆林那一派画家与范·德·戈斯的口味差不多，大约十多年后，在他们活跃的法国斯特拉斯堡（Strasbourg）出现了一幅表现女性虚荣心的画作（见图258），但实际上很可能是要表达毫不害臊、无法抗拒的性感魅力。《虚荣》（*Vanitas*）中的身体与哥特式夏娃的身体完全一致：同样下垂的巨大腹部，同样小的胸，同样短的腿——基本上无法带着它们的主人去逛街或者去教堂。甚至在意大利，贝里尼的裸像《虚荣》也具有相同的形式（见图259）。如果说这些画家或许带有一种讽刺意图，那么让我们再来看看慕尼黑国家博物馆收藏的米特的《犹

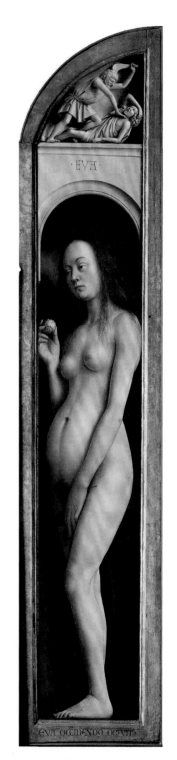

图256　凡·艾克，《夏娃》，祭坛画局部

图 257　戈斯，《亚当与夏娃》

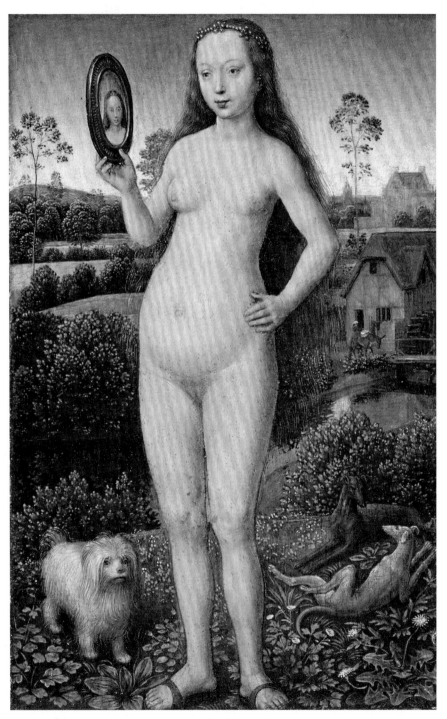

图 258 梅姆林派,《虚荣》

图 259 贝里尼,《虚荣》

滴》石膏像（*Judith*, 见图 260）。她的身体也基本上遵循了梅姆林派的《虚荣》，不过，显然米特希望把她塑造得更性感些。等第一波震惊逐渐平息之后，熟悉古典比例的我们必须承认他成功了。

从此时起，已经发展了一个世纪的"别样传统"找到了新方向，从表现羞耻变成了激起肉欲。考虑到哥特式裸像的本质，这种变化可能也算是必然。在中世纪的大众意象中，女性裸体其实一直保留着原本的重要特质。基督教的道德规范强调了裸像的色情意味，反而导致了它逐渐堕落。要保护裸像的纯洁，其实古典理念比任何衣服都更有效，虽然哥特式人物通常穿着衣服，但身体形态却流露出

不那么正经的隐秘。在 15 世纪末，北方艺术家开始注意到意大利艺术 30 多年来在表现人体方面获得的自由，相比之下，他们觉得自己就像小学生。他们大受触动，既吃惊又好奇。丢勒是他们中间最聪明的一位，我们可以通过他在创作方面的变化研究北方艺术家的感受。作为一名合格的学生，丢勒已经知道女性裸体是意大利艺术的主题对象。他在 1493 年画了一幅描绘纽伦堡中年家庭妇女的素描，从中可以看出他的好奇心是多么强烈（见图 261）。一年之后，丢勒开始通过雕版画之类的印刷品以及素描图样学习意大利裸像大师波拉约洛和曼特尼亚的作品。所以在来到威尼斯之前，他已经做好准备迎接各种震撼了。丢勒开始尝试吸收并且掌握意大利式裸像，在接下来的数年里，他在素描和雕版画中运用了各种意大利式裸体形象，例如著名的《梦》（*The Dream*），那位打扰了学者美梦的女性应该是一位非基督教的女神。古典的丰满体态证明了他的努力。丢勒在同一时期画的其他素描则表明，他出于对个体变化的好奇，越发关注身体的特殊之处。在 1496 年的素描《女浴室》（*The Women's Bath*，见图 262）当中，最显著的依然是哥特式好奇和诡异感，但是混合了关于意大利的记忆。最左侧的那个女人几乎就是米开朗琪罗风格，站着梳头的女人源自"浮出海面的维纳斯"，前景中跪坐的女人纯粹

图 260 米特，《犹滴》

图 261　丢勒,《裸体妇人》

是德国式。画面右侧那个肥胖的"怪物"反映了丢勒在这种情形下自己心中产生的无耻下流之感,显然他是根据现实人物创造出了这个"怪物",不过要不是看见过曼特尼亚的《酒神狂欢》雕版画,估计他也想不起来引入这样的人物。然而,《酒神狂欢》雕版画当中的那位肥胖的酒神侍女其实也源自一件古代艺术品。丢勒 1497 年的雕版画《四个女巫》(*The Four Witches*)则清晰地表达了他面对古典主义时那种混合着好奇与尊重却又暧昧的态度(见图 263)。他已经看见过"美惠三女神"的浮雕,而且非常喜欢,可能因此决定创作自己的版本。从中间那个人物身上可以看出,丢勒对肉体的不规则性颇为着迷,左边那位看起来不好对付的德国主妇虽然脱掉了衣服,但没有摘掉极具地方特色的头饰,因此打破了古典的氛围。女神变成了令人讨厌的长舌妇,还有脚下的骷髅以及从墙角探出脑袋的魔鬼伴随着她们。

　　《四个女巫》更有意思的地方在于它与威尼斯艺术家雅各布·德巴巴里（Jacopo de'Barbari）的一幅描绘了两位裸体女人的雕版画存在关联。不过，因为无法确定德巴巴里这幅雕版画的准确年代，所以到底丢勒在多大程度上借鉴了德巴巴里的作品只能永远是个谜了。德巴巴里可能比丢勒年长二十多岁，在1500年已经当上了马克西米利安一世（Emperor Maximilian I）的宫廷画师。此外，丢勒自己说过，德巴巴里曾经给他看过两个人物，是按照几何规则造型的一男一女，那时他自己"还是个年轻人，听都没听说过这种东西"——这段话只能是丢勒在1494年来到威尼斯的时候说的。德巴巴里是一位执着却很柔弱的艺术家，他画的裸体女人身体被拉长了，像是融化的蜡烛，因此丢勒的那番话表明他可能还没接触到更为真实的古典范例。不过从里佐和贝里尼于15世纪90年

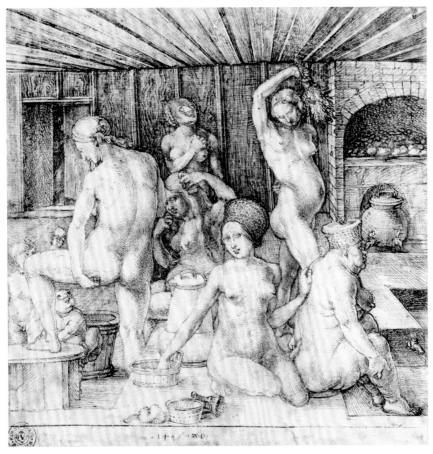

图 262　丢勒，《女浴室》

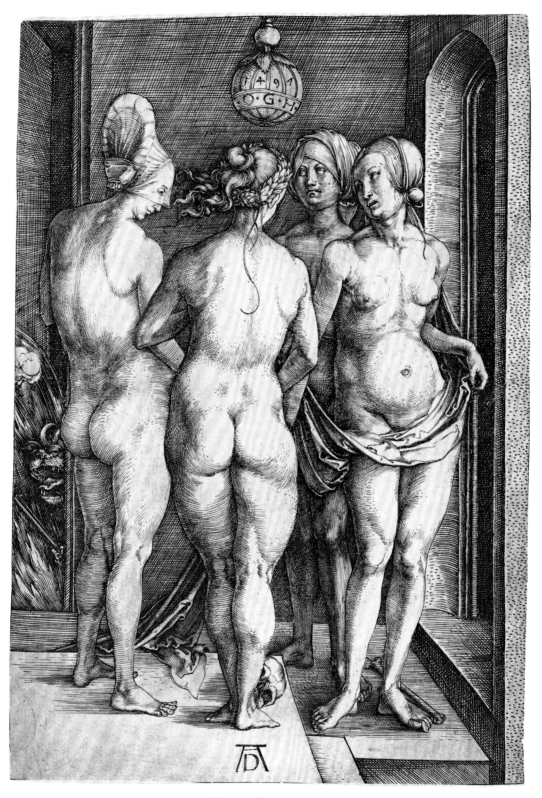

图 263 丢勒,《四个女巫》

代在威尼斯创作的作品来看，当时哥特式女性裸像依然相当流行，而且对于丢勒来说，德巴巴里笔下包含哥特元素的懒洋洋的女人可能比古代浮雕更容易模仿——正是同一块浮雕在十年之后激发了乔尔乔内的灵感。丢勒还说德巴巴里拒绝解释如何完成人物造型，因此他觉得古典裸像基于一种神秘的范式，一个意大利艺术家们为了保持领先于北方同行而共同守护的秘密。丢勒决定自己探索，终其一生都在尽心竭力地分析人物的几何造型。然而不知何故，他忽然觉得这个秘密已经从他手边溜走了，因此在大约 1521 年，也就是德巴巴里去世之后数年，他请求梅赫伦摄政王（Regent of Malines）给他看看德巴巴里留下来的手册。与所有北方艺术家一样，丢勒很难相信古典裸像呈现的和谐感其实与思考状态有关而与规则无关。1504 年，丢勒在创作《亚当与夏娃》雕版画的时候进入了这种思考状态，他画的这两个人物至少与同时代意大利艺术家创作的作品一样接近古典理念。不过这种状态稍纵即逝，虽然他费尽心思分析比例，但现藏于普拉多博物馆的《夏娃》从本质上来看依然是北方风格。从那时起，他精心构思的人物不再致力于表现理想美，而是分析其生长规律，他的目标不再是美学而是科学，可以说不由得回归了早期素描那种"土豆形"比例。

丢勒为了融合纽伦堡和罗马两种风格而创造的裸像成为瑞士和德国艺术家创作的起点，他们站在了丢勒的肩膀上，不必重复他的挣扎和焦虑。对于厄斯·格拉夫（Urs Graf）和尼古拉斯·曼纽尔·多伊奇（Niklaus Manuel Deutsch）来说，可以被要求描绘裸体女人简直是运气太好了，必须欣然接受。他们 1520—1530 年创作的素描表明，文艺复兴鼎盛时期丰乳肥臀的维纳斯被转化成了"别样传统"，倒是没有牺牲风韵。多伊奇的蒙面长笛手就是一例（见图264），站姿是古典式，或许是多伊奇从某幅马肯托尼欧的雕版画里学来的，不过转过了一定角度，因此身体右侧连同突出的腹部曲线完全展现在我们眼前，相比之下乳房实在有些轻描淡写。他通过这种方式实现了丢勒所说的"所有东西都应该保持类似的节奏"，甚至比丢勒自己画的许多裸像还要好。不过在格拉夫笔下，哥特式招摇堕落成狂暴的野蛮。他的"佣兵们"（Landsknechte）洗劫了罗马，[1] 削弱了阿波罗刚刚复兴的权威。他画的裸像都是极为坦率的"世俗维纳

1. 格拉夫当过瑞士佣兵，参与了 1527 年神圣罗马帝国皇帝查理五世（Charles V）发动的"洗劫罗马"（Sack of Rome）。此处指他的相关作品。

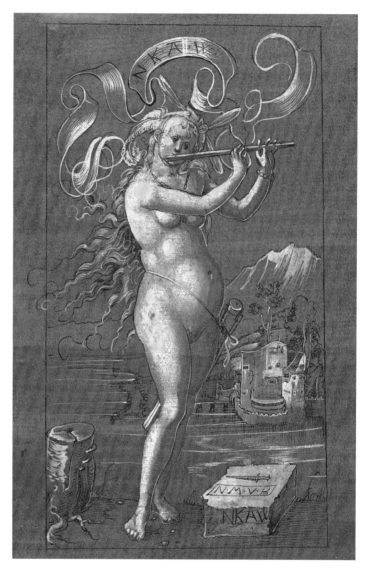

图 264　多伊奇，《戴面具的长笛手》

斯"，甚至有时出现在她们身上的文艺复兴式卖弄也不会影响整体的直白。他的
活力势不可当。巴塞尔美术馆（Kunstmuseum Basel）收藏了一幅素描（见
图 265），画中的女人正在用剑刺入自己的胸膛，虽然荒谬不经得令人不寒而栗，
却表达了这样的理念：裸体是生命力的一部分，生命力也控制了画面之中的树根
和树干，把它们一同卷入哥特式晚期装饰风格的旋涡。

　　毫无疑问，16世纪上半叶从裸像衍生而来的各种表现方式进入了装饰图案，

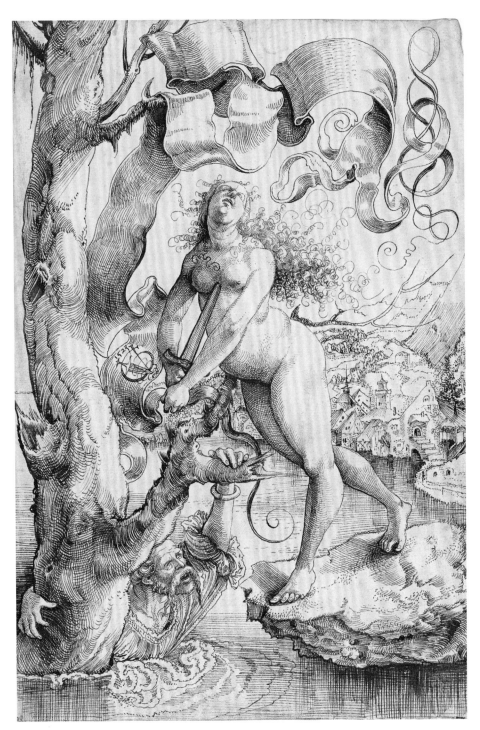

图 265　格拉夫，《刺穿自己的女人》

满足了德国艺术赞助人的口味。在 1519 年，看起来相当傲慢无礼的裸体女人出现在德西蒂拉斯·伊拉斯谟（Desiderius Erasmus）的《新约圣经》的封面上。成百上千件印刷品和黄杨木雕像都可以证明她们是多么流行。克拉纳赫画作中的她们更是成功地取悦了当时最挑剔的鉴赏家。

克拉纳赫画的北方风格裸像个性十足，而且非常魅惑，有必要详细讨论。克拉纳赫在职业生涯相当早的阶段，也就是在 1509 年，就完成了一幅真人大小的《维纳斯与丘比特》（见图 266）。显然它的源头在地中海地区。克拉纳赫经常说，他从古代艺术品或者相关图样中获得了灵感。但是，这种把人物置于黑色背景衬托下的方式说明他应该见过以维纳斯为主题的类似作品，而此类在 15 世纪末流行于意大利的绘画最终都可以追溯到波提切利。洛伦佐·科斯塔（Lorenzo Costa）的《维纳斯》（见图 267）也运用了非常相似的表现方式，不过克拉纳赫应该看过波提切利的原作，然后凭借自己的本事完成了略显生硬的转化。根据相关历史资料，萨克森邦（Saxony）的赞助人距离时尚的传播路径实在太远，并不喜欢这样的裸像，克拉纳赫也没有得到"英明的腓特烈"（Frederick the Wise）的认可。因此，尽管克拉纳赫在创作裸像方面极具天赋，但他后来很少再碰这个主题，直到 16 世纪 20 年代末。从 1530 年开始，将近 60 岁的克拉纳赫创作了一系列优美的裸像，并且凭借它们成了著名的艺术家。此时人们的兴趣点和道德观都已经改变了。我之前提到过，在后宗教改革时期具有挑逗意味的裸体形象逐渐占据了上风，并且扩散到了德国所有新教地区。克拉纳赫的第三位赞助人，撒克逊家族的约翰·腓特烈（John Frederick）肯定特别喜欢这些性感的小装饰品。因此，虽然克拉纳赫的尝试比丢勒晚得多，但是与之前北方艺术家试图掌握意大利理想化裸像的努力完全没有关系。此时，在意大利，裸像也发生了变化，我们或许会觉得有些惊讶：克拉纳赫笔下玲珑有致的卢克雷蒂娅（Lucretia）[1] 居然与彭托莫笔下身形被拉长的人物是同一时期的。实际上，它们都是最为艺术化的产物，矫饰主义和复兴的哥特主义元素在其中混合并且隐匿下来。

克拉纳赫为哥特式人体开创了新风格。同一时代的莫伯日（Mabuse）的让·戈萨特（Jan Gossaert）是在裸体主题上最用功的画家，对比一下他们二人

1. 传说中的古罗马烈女。

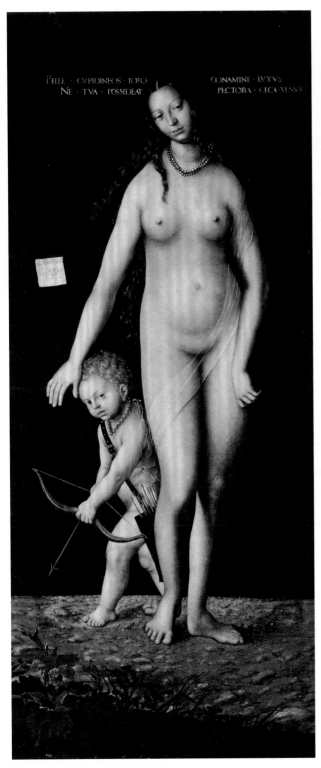

图 266　克拉纳赫，《维纳斯与丘比特》　　　　　图 267　科斯塔，《维纳斯》

的作品就会发现克拉纳赫是多么成功。1508 年，戈萨特从罗马回到了佛兰德斯，信心满满地打算利用自己掌握的意大利风格大干一场。1509 年，他似乎与德巴巴里达成了某种合作关系，参照德巴巴里的作品创作了好几幅非常优雅的裸像，比如现藏于柏林国立博物馆的《涅普顿与安菲特里忒》（*Neptune and Amphitrite*）。柏林国立博物馆收藏的另外一些作品，例如他的《亚当与夏娃》，也呈现了意大利风格与极为细致的佛兰德斯写实主义的融合。这种融合存在着未解之处，不过正是因为如此，戈萨特画的裸体具有一种奇特的猥亵感。它们似乎正在逼近我们，直到近得让我们颇感尴尬，以至于我们忽然觉得裸体应该披上风格一致的"外衣"。而这就是克拉纳赫实现的东西。克拉纳赫发展出来的裸体装饰风格类似于 10 世纪的印度艺术，他凭借独创的风格成为所有时尚设计师眼中的圣人。当然，这与 15 世纪手卷插图中夏娃的形象变化（有意识的变化）有关。克拉纳赫是心思敏锐的仿古专家，他临摹过那些 15 世纪的图像，不过他融合曲线和扁平造型的本事在北方国家可以说是前所未见，完成的画面让我们想到了古埃及的浮雕。他通过这种成熟的风格使我们确信他对形体美的兴趣与我们别无二致。他以窄肩膀、凸肚皮的哥特式躯干为基础，添加了又长又细的腿、小蛮腰以及玲珑有致的轮廓（见图 268）。他画的裸体尤物相当符合我们现在的口味，当然也符合约翰·腓特烈大帝的口味。

克拉纳赫是极为少见的能够丰富我们对形体美的想象的艺术家。他的女神穿戴的项链、手镯、帽子和薄如蝉翼的轻纱显然别有情色意味，让人颇感好奇的是，他如何能够常常发现效果十足的先例并且加以利用。在他的《帕里斯的评判》（见图 269）当中，几位夫人表现出来的魅惑简直与 8 世纪印度画中的舞者（见图 270）一模一样，与路德维希·柯克纳（Ludwig Kirchner）的插画也相去不远。以刺激性欲为目的的艺术在欧洲很少成功，但克拉纳赫成功了，他那准确细致的创作风格发挥了裸体与生俱来的性感魅力。尽管他的"妖精"暗送秋波，但始终都是艺术品，他自己倒是像欣赏水晶或者珐琅一般不动声色。

因为克拉纳赫的存在，哥特式裸像在某种意义上再次实现了自己，又逐渐消失，不过直到 19 世纪还能在北方艺术当中看到反古典的人体比例。被拉长的优雅体形保留着肉体的冲击力，即使处于最紧张或者最不自然的状态的时候也是如此。克拉纳赫的真正继承人是安特卫普画家斯普朗格。他曾经在罗马跟随祝卡利（Zuccaro）兄弟学习绘画，后来成为鲁道夫二世（Rudolf II）的宫廷画师，画

图 268　克拉纳赫，《维纳斯》

了不少上不了台面的色情作品。当时北方艺术家沉湎于各种奇技淫巧。我之前提到过矫饰主义范式本身受到了哥特风格的影响，因此比拉斐尔那种欧几里得式比例规范更容易被北方接受。虽然当时从意大利进口的青铜翻铸古典雕塑甚至比原作更明确地传达了古代艺术精神，但是身处枫丹白露宫的罗索和普利马蒂乔却依然我行我素，以非常反古典的方式创作裸像。

　　然而，最令人不安的反古典拉伸变形出自一个佛罗伦萨人之手。彭托莫有一幅素描似乎在有意挑战古典比例，以夸张甚至丑化的方式描绘了本来最为和谐的古典主题"美惠三女神"。她们又长又扁平的躯干还不如大腿粗，胳膊像梅树一样做作地弯来弯去，让人想到了常春藤、葡萄藤之类长牙舞爪的蔓生植物。不难

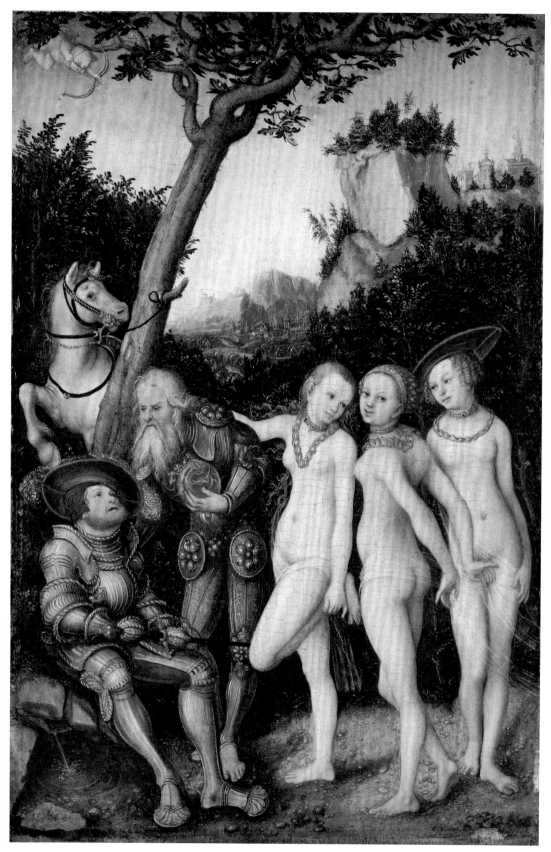

图 269　克拉纳赫，《帕里斯的评判》

发现它们的枝枝权权与人体的某些部位颇为相似，而彭托莫的素描出人意料地再一次证明了这一点。从某种程度来说，这种奇特的变形是彭托莫自己的心头所好，但也受到了米开朗琪罗为《最后的审判》准备的构思草图的影响。1530 年前后，米开朗琪罗的草图对罗马和佛罗伦萨艺术家的影响近乎当今毕加索的作品在国际上的影响，同样打破了既有的秩序。与彭托莫的《美惠三女神》同时代的切利尼的《枫丹白露的仙女》（*Nymph of Fontainebleau*）也呈现了几乎相同的变形，着实令人惊讶。

图 270　印度，8 世纪，
《舞者》，阿旃陀洞窟壁画

《枫丹白露的仙女》让人觉得不大舒服，可能不是因为比例，而是因为切利尼既没有放弃意大利"线条艺术"传统，又不愿屈服于法国"时尚"。传统上被认为是古戎创作的《阿内的狄安娜》（Diana of Anet，见图 271）也具有非古典的比例造型，却更容易让人接受，因为古戎只是满足于制作一件装饰品，一件极为时尚的玩意儿，无论什么奇异之处都可以视而不见。不必理会形式之间的逻辑关系是否明确，反正各个部位都能彼此融合，在古代几何造型当中颇为重要的胸部基本上也已经消失了，这一点倒是与哥特式裸像相似，不过，《阿内的狄安娜》并不是哥特风格的。狄安娜没穿衣服，对自己的裸露泰然自若，这一点比较像乔尔乔内笔下的人物，优雅的沉着在北方和地中海风格的不同情绪之间取得了平衡，因此她几乎成为法国文艺复兴的象征。有意思的是，在法国艺术当中还能找到另外两个同样代表了那个时代的女性裸体形象，而且本质上也是非古典的，她们分别是乌东的"狄安娜"和安格尔的"大宫女"。前者的四肢和躯干依然倾向于哥特式卵圆形；后者玲珑有致的修长身体和任性地交叉着的双腿则更接近于枫丹白露派的普利马蒂乔，而不是罗马的拉斐尔的风格。尽管安格尔固执地坚持正统，但某些本能促使他转向了"别样传统"，因此，《大宫女》比《泉》更加真实，也更加令人兴奋。

在斯普朗格和亨德里克·戈尔茨斯（Hendrik Goltzius）的情色幻想和鲁本斯的动物性狂欢之后，孕育了北方裸像谦逊之感的人体似乎再也不是艺术的主题了。1631 年前后出现了两幅呈现女性

图 271　古戎,《阿内的狄安娜》

裸体的蚀刻画,其中的肉体流露出来的卑微简直绝无仅有。它们都出自一位荷兰年轻人之手,这位年轻人以研究乞丐的形象和极具表现力的头部而出名,他就是伦勃朗。是什么促使他在这些丑陋不堪的人体面前坐下来的呢?首先,是一种挑衅性的坦诚。伦勃朗愿意运用任何方法发展创作技巧,但他无法接受需要牺牲眼前真相的范式,尽管同时代的艺术家甚至乡下人都完全接受这种做作的范式。作为一种抗议,伦勃朗试图找到想象中最可怜的人体,突出其可悲的特征。从《坐在墩子上的裸女》(Woman Seated on a Mound)的相貌推测,她还不到三十岁。在阿姆斯特丹几乎没有像她这样腹部如此突出的年轻女人,简直让我们不忍直视,不过我认为这就是伦勃朗想要达到的目的。第二幅蚀刻画里的人物倒是没有这么可怕,不过蔑视古典主义的情绪更加显而易见(见图 272),这位"狄安娜"臃肿肥胖,浑身上下松松垮垮。大英博物馆收藏了伦勃朗为制作蚀刻版准备

图 272　伦勃朗，《狄安娜》

的素描，从中可以看出他的明确意图就是描绘长相一般的荷兰年轻女人。伦勃朗的视线集中于每一处松松垮垮的赘肉、每一处丢人现眼的皱纹，他就是要让我们看见古典裸像试图掩盖的每一处细节。这两幅蚀刻画表达的抗议有人注意到了。诗人安德里斯·佩尔斯（Andries Pels）在《戏剧的应用与误用》（*The Use and Misuse of the Theater*）里详细地描述了这两幅蚀刻画，并且悲叹伦勃朗把天分用错了地方：

下垂的胸部，病态的手，

天啊，还有勒痕，

紧身胸衣在肚皮上，吊袜带在大腿上，留下痕迹，

这就是她的一切。

这就是他的天分，

不遵守任何规则，不遵循任何比例。

图 273　伦勃朗，《克娄巴特拉》

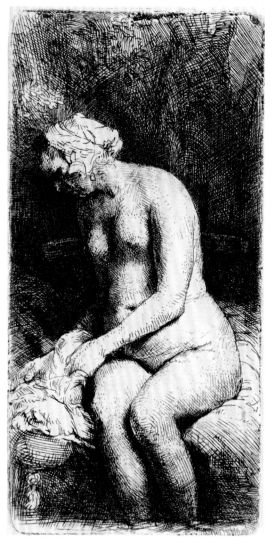

图274　伦勃朗，《洗脚的老妇人》

　　佩尔斯不仅反映了当时人们的观点，而且还记录了伦勃朗自己的看法。打破规则、追求真实——艺术史上所有伟大的革命者都在重复着同样的斗争。

　　除了挑衅地表达现实之外，还有一点促使伦勃朗完成了这样的蚀刻画：怜悯。虽然这种情感在伦勃朗晚年才慢慢平复，但他自己又不能直接公开声明，以至于评论家们一直都没看出来。或许他研究肥胖身躯上的皱纹是出于好奇，但它们在他心中激起的情感不同于丢勒对"女人沐浴"冷冰冰的反感。她们既不同于

肥胖的男人、醉醺醺的老女人或者瘸子之类的倒霉蛋，也不同于古代艺术的类似对象。有时，比如让温克尔曼颇感痛苦的《老渔夫》（*Old Fisherman*），说明希腊化写实主义已经达到了让人必须坚忍的程度，但没有流露出怜悯。我认为，此类作品之所以流行，是人们觉得它们比较有意思，而且满足了自己的优越感。古代文化的这些元素甚至会让不信教的人觉得基督教挺不错。伦勃朗在解读基督教方面堪称一绝，对他来说，表现丑陋、贫穷以及日常生活的种种不幸并不荒谬，而是必然的，或许他会说，"自觉不自觉"地清空所有骄傲才能接受灵性的光辉。

伦勃朗对裸像的看法居然与中世纪艺术家别无二致，这着实令人好奇。他的所有写生研究都接受了哥特传统，甚至画过一位古代女英雄（见图273）。相比之下，他画的男性裸像瘦削扁平，像是范·德·戈斯或者范·德·韦登的"亚当"。他在阿姆斯特丹可以找到不少壮硕结实的少女，也应该找得到发育良好的少年。然而，伦勃朗的男模特通常都瘦得可怜，像他画的胖女人一样夸张到另一个极致。吊诡的是，通过研究人体探索理想形式的学院派创作实践居然呈现出如此不完美的结果，不过我们人类正是因为这些丢脸的缺陷而倍感屈辱。

人体固有的可怜之处产生了另一个奇异的结果：伦勃朗成熟作品中最重要的裸体形象却是1658年创作的三幅蚀刻画当中的那位老女人（见图274）。在《狄安娜》惹恼了佩尔斯27年之后，伦勃朗的好斗有所收敛。他已然不在乎是否要带给我们震撼，不过还是很担心表现出古典的优雅，因此倾向于描绘哥特式粗笨身躯，而不是比例匀称的年轻胴体。在小溪里洗脚的老女人实际上是最高贵的裸像，执拗不服输的身体像是一艘饱经风浪洗礼的破船，没有一点儿多愁善感或者纤弱忧郁。我们可以回想一下，还有哪件作品能够如此崇高地描绘一具上了年纪的躯体？估计浮现出来的只有弗朗西斯卡画的亚当和维托雷·卡尔帕乔（Vittore Carpaccio）画的某些隐士。

不过伦勃朗最棒的裸像描绘的却是一位年轻女子，而且伦勃朗显然是要突出她的性感魅力。卢浮宫收藏的《沐浴的拔示巴》（Bathsheba，见图275）是一件不属于任何类别的绝佳艺术品。造型结合了伦勃朗通过雕版画了解的两件古代浮雕，不过他的表现方式完全是非古典的，实际上，模特应该就是他的情人亨德里克赫·施托费尔斯（Hendrickje Stoffels）。早期蚀刻画中蕴含的固执已经被抛弃了，我们感受到的是伦勃朗谦逊、谨慎的诚实。突出的腹部、逼真的手脚共同实现了一种高贵感，远远超越了提香的《乌尔比诺的维纳斯》（*Venus of*

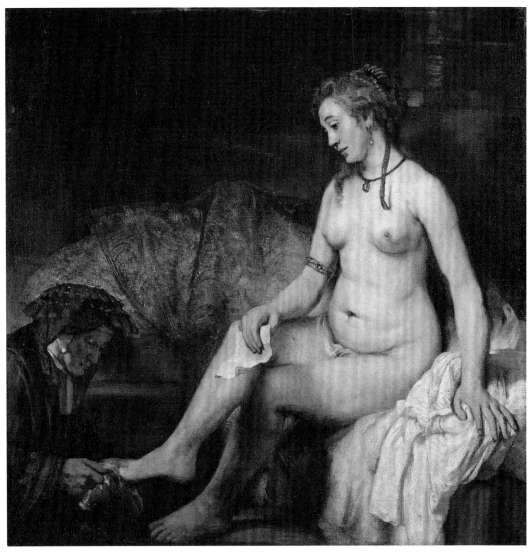

Urbino）那种理想形式。此外，接受不幸身体的态度成就了基督教精神的优越性。基于古典原型的传统裸像在不牺牲形式完整性的情况下无法承载思想或者精神生活。而伦勃朗赋予了沐浴的拔示巴梦幻般的复杂表情，我们对她的了解远远超越了画面呈现的那个时刻：她的思维与姿势紧密相关，她的身体语言如同杰弗里·乔叟（Geoffrey Chaucer）或者罗伯特·彭斯（Robert Burns）的文字一样真实。

伦勃朗在《沐浴的拔示巴》当中实现的奇迹再也没有重现。不过19世纪晚期还是出现了一两件令人印象深刻的裸像，其中最惹人怜悯的是文森特·凡·高

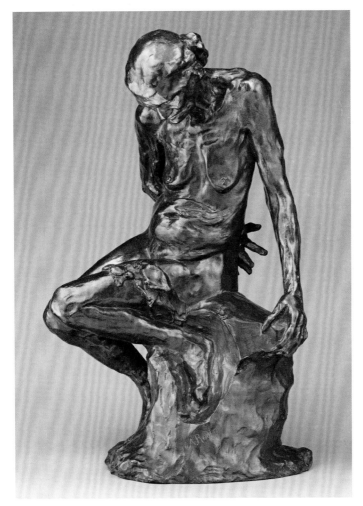

图276　罗丹，《老女人》

（Vincent van Gogh）的《忧愁》（*Sorrow*），但看上去着实恐怖，不忍直视；表现力最强的当属罗丹的《老女人》（*La Belle qui fut heaulmière*，见图276）[1]。这件作品比伦勃朗的蚀刻画走得更远。伦勃朗的老女人尽管不怎么优雅，但至少足够健壮，罗丹的老女人则呈现了衰老的最终状态，可以说是"死亡的象征"（memento mori），让我们想起了某些处于同样状态的哥特式人物。如果与佛

1. 英文名"She Who Was the Helmet Maker's Once Beatutiful Wife"（头盔匠人曾经美丽的妻子），也被称为"The Old Courtesan"，也就是"老妓女"，但是都不准确。具体情况请看《译后记》中的相关解释。

罗伦萨圣母百花大教堂博物馆的多纳泰罗的《抹大拉的圣玛利亚》比较一番，我们会发现二者在技法上颇有相似之处，罗丹和多纳泰罗都运用神经质的有力手指塑造了坑坑洼洼的表面，实现了一种鲜活的质感。不过从情绪上来看，这两件作品截然不同。多纳泰罗的"抹大拉的圣玛利亚"像是苦修的修女，小而深陷的眼睛盯着沙漠，看到了上帝；身体对她来说不再重要。与之相比，罗丹的《老女人》比弗朗索瓦·维隆（François Villon）在诗中描述的交际花更加庄重，精神依然与身体紧紧相连，沉思着它的缺陷。不过她与晚期希腊化艺术当中那些冷酷的人物非常不一样，后者疲惫不堪的身体令人鄙视或者不屑一顾，而罗丹在她干枯的身体上看到了庄重的哥特式造型。

在过去 70 年里，德国画家无论是现实主义者，还是表现主义者，都创作了许多符合"别样传统"的裸像，也就是说，依然遵循哥特式裸像的造型比例，腿短身子长，腹部硕大下垂。然而，用"传统"一词来描述其他相对不那么重要的风格并不准确：20 世纪初逐渐成形的风格都宣称自己基于现实。近期德国绘画中出现的哥特式特征恰恰证明了哥特式裸像原本忠实于对现实的细致观察。无法通过想象来接受古典裸像的抽象形式的欧洲艺术家似乎都采用了这样的处理手法。塞尚就是一例。他是"最不德国"的艺术家之一，但他基于写生创作的裸像（见图 277）却具有哥特风格，仅仅因为其目的在于反映真实状态。它简直直白得可怕，证明塞尚尽管一直公然蔑视女性裸体，但依然无法摆脱关于古典艺术的记忆。除了追求写实之外，如此描绘剥去了古典和谐外衣的裸体还有其他理由。虽然语言的表述很有限，但我必须努力一番，因为接下来描述的情况代表了裸体艺术最后的激烈挣扎。

没有什么裸像能比乔治斯·鲁奥（Georges Rouault）在 1903—1904 年间创作的裸体妓女更令人惊骇（见图 278）。是什么促使这位古斯塔夫·莫罗（Gustave Moreau）的温柔学生从《圣经》场景和伦勃朗式风景转向了这些堕落的怪物？毫无疑问，从本质上看，与他的朋友利昂·布罗伊（Leon Bloy）秉承的新天主教信条有关：在 1900 年初那个崇尚享乐的麻木不仁的社会，相比向世俗妥协，绝对的堕落更接近救赎的本质。从我们目前的立场来看，鲁奥应该是尝试通过裸像表达这种信仰。他这么做，是因为它能够带来最大的痛苦。这种痛苦伤害了他，他发狠地认为这种痛苦也必将伤害到我们。我们在看到波提切利或者乔尔乔内的维纳斯之类理想化人体时油然而生的种种情感都被破坏、糟蹋了。

图 277　塞尚,《裸像》

　　欲望的升华被羞耻所取代，我们从小追寻的完美化人性的梦想被残忍地打破了。
从形式的角度看，健康的形体、明确的几何形状，还有它们之间的和谐关系都被
抛弃了，取而代之的是迟钝、臃肿和呆滞。

　　鲁奥力图说服我们这种丑陋的图像是必要的，它是《尼多斯的阿佛洛狄忒》
的终极对立，虽然在 2000 多年后才出现，但也无法避免。所有理想都可能破灭，
到 1903 年的时候，古希腊有关形体美的理想已经经历了一百多年的腐蚀。德加
在妓院里画的素描可以说发出了令人信服的断言：学院派裸像形式上的虚伪在某
种程度上代表了道德上的虚伪。赞赏卡巴内尔和布格罗的裸像的艺术爱好者应该
已经见识过德加为《戴丽叶春楼》（*La Maison Tellier*）画的插图所反映的真相。

德加笔下的妓女活灵活现，就像是古埃及工匠雕刻的数量庞大的甲虫，图卢兹－
劳特累克同样主题的彩色粉笔画也表达了时代和社会的特征。鲁奥笔下的人物则
属于一个不同的世界，就像《尼多斯的阿佛洛狄忒》一样，她是一个"被祭祀的
偶像"（objet de culte），不过更接近于墨西哥的玛雅文化，而不是尼多斯的信
仰。她极为可怕，利用恐惧而不是怜悯来掌控我们。在这一方面，鲁奥与伦勃朗
截然不同，虽然他崇拜伦勃朗。伦勃朗是探索丑陋肉体的最无所畏惧的先驱，但
伦勃朗依赖道德，而鲁奥依赖宗教，这就是他笔下那位来势汹汹的妓女的内涵。
如果从敬畏的角度去理解，她那丑陋的身体其实也是一种理想化。

图 278　鲁奥，《妓女》

IX

THE NUDE AS AN END IN ITSELF

第九章

以裸像本身为目标

　　我在这本书里尝试探讨裸像如何因为要满足交流特定思想或感情状态的需要，而被赋予了令人印象深刻的不同形态。我认为这是裸像艺术的主要动机，但不是唯一动机。在所有把裸体当作艺术主题的时代，艺术家都认为裸体应该具有自身的形态。许多人走得更远，认为可以从中找到重要形式的共同点。其实他们的想法与文艺复兴理论家着了魔似的推崇"维特鲁威人"的动机颇为类似，歌德也是出于同样的理由徒劳无功地寻找"原植物"（Urpflanze）。他们抛弃了认为具有神性的人体必须符合圆形、正方形等数学完美形式的柏拉图式幻想，不过又不断地反转，说我们之所以喜欢罐子或者建筑之类的抽象形式，是因为它们在某种程度上符合人体比例。我之前已经多次暗示我认可这一点，比如我以西斯廷礼拜堂天顶壁画中一位"运动健儿"的后背为例，说明米开朗琪罗设计洛伦佐·美第奇图书馆的构思。现在我进一步详细讨论"表现裸体的裸像"，也就是说，把裸体本身看作独立生动造型的目标。

　　帕特农神庙三角山花上有两件斜倚姿势的雕像，分别被称为《伊利索斯》（见图 279）和《狄俄尼索斯》。它们并没有要表达什么想法，无法归属于之前

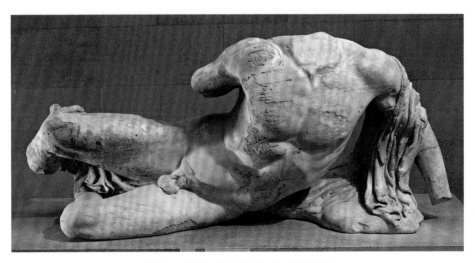

图 279　古希腊，约公元前 438 年,《伊利索斯》

章节提出的任一分类。不过没什么争议，它们就是现存最伟大的雕塑，它们代表的形式创新与哲学真理都非常有价值。不过，在文艺复兴时期人们几乎看不到它们，拉斐尔和米开朗琪罗很可能也从未见过。不过这两位艺术家发现了相同的融合方式，并且运用在一些他们最伟大的创作当中。《伊利索斯》打开的腿与胸腹部之间的关系十分动人，拉斐尔素描中"濒死的亚拿尼亚"和米开朗琪罗的湿壁画中经历煎熬的保罗也在我们心中激起了类似的情感。《狄俄尼索斯》（见图 45）的腿与躯干的关系同样令人满意，后来也被米开朗琪罗重新发现并且运用于《河神》（River God，见图 280，现藏于佛罗伦萨学院美术馆）。在这两个范例当中，轴线的相互作用、各种张力的平衡、凹凸起伏的节奏感似乎都在传达一条重要的真理，不过它与我们的日常经验可能没什么关联。我们再看一下女性裸像《蹲着的维纳斯》（Crouching Venus，见图 281），虽然各种图册和教科书都认为它是多代尔萨斯的作品，但其年代应该是公元前 4 世纪初。她的梨形身体表现出来的生动整体感让提香、鲁本斯、雷诺阿等艺术大师欣喜若狂，

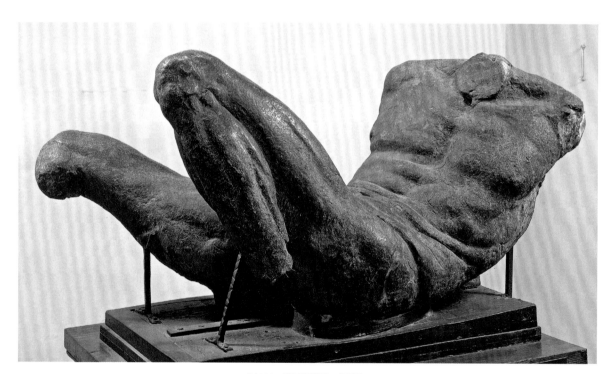

图 280　米开朗琪罗，《河神》

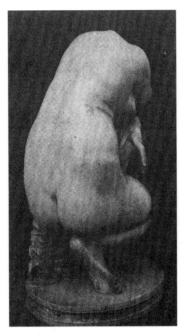

图 281　多代尔萨斯（？），公元前 4 世纪初，
《蹲着的维纳斯》

甚至直至今日其魅力仍丝毫未减。原因很简单，她是"成熟"的完美形态，就像是沉甸甸的果实，毫不掩饰自己的性感。另一些女性裸像的姿势就不大容易理解了。有一块被称为"波留克列特斯的基座"的希腊化时期浮雕（已遗失），其中普绪喀的轮廓线条曾经让文艺复兴时期的男人们失魂落魄。就像某个节日上唱响的民歌为作曲家提供了素材一样，同样的轮廓也融入了拉斐尔、米开朗琪罗、提香和普桑的名作；好比民歌的旋律摆脱了原本的歌词独立存在一样，裸像因此获得了独立的存在。

　　裸像的姿势似乎成了某种表意符号。欧洲艺术当中还有成千上万件裸像并不是要表达什么理念，只是反映了艺术家对完美形式的热切追求。在 19 世纪，裸像在形式方面的重要性得到了进一步提升，与此同时，叙事功能则逐渐退化。尽管从某个角度看，安格尔的《大宫女》具有极为纯粹的绘画结构，但仍然表达了"维纳斯"一词所代表的某些含义；马蒂斯的《蓝色裸像》（*The Blue Nude*，见

图 286）却不是这样。为了理解其中的缘由，我认为我们必须回到欧洲艺术史上裸像成为学院派教育核心的时期。

在中世纪，艺术家听天由命般地退回到"手艺人"的状态，画家、雕塑家或者玻璃镶嵌匠都要像其他行当的手艺人一样从当学徒起步学习基本功。研磨颜料、裁剪画布、临摹范本这些入门训练之后，会有什么新科目？画裸体模特，画古代艺术品，学习透视。新的训练方法似乎诡异地与"科学"和"自然"勾搭上了，但实际上正好相反。它提供了理想化形式和理想化空间两种智力抽象，取代了基于经验的哥特晚期自然主义。与人一样，艺术的合理性取决于概念的形成，因此当画家开始宣称他们的艺术是脑力而不是机械的体力活动的时候，裸像才第一次进入了艺术理论领域。

阿尔伯蒂在 1435 年 8 月完成的《论绘画》是第一本关于绘画艺术的专著，其中明确地讨论了"新学院派"的信条。阿尔伯蒂的这本书是为他的朋友布鲁内列斯基写的，而布鲁内列斯基被认为是数学透视法的发明者。阿尔伯蒂在一封信里提到了要恢复古代艺术荣光的朋友们，比如多纳泰罗、吉贝尔蒂、马萨乔和卢卡·德拉·罗比亚（Luca della Robbia）等人，因此我们可以合理推测阿尔伯蒂是基于他们的创作实践总结出了理论。阿尔伯蒂认为学院训练的基础就是研究裸体，因此他进一步主张研究解剖学，他说："画裸体要从骨骼开始，逐步加上肌肉，然后再给全身包上皮肤，要让肌肉看得见。"他补充说："或许有人不服气，认为画家不必画看不见的东西，不过这个过程就好比先画好身体再为它披上衣服一样。"这样的学院派训练方法一直持续到现在，这早在 15 世纪初就有了吗？目前几乎没有相关证据，不过可能也因为保留至今的 15 世纪素描本来就寥寥无几。比如我们没有阿尔伯蒂提到的多纳泰罗、马萨乔和罗比亚画的素描，倒是有几张出自乌切罗工作室的草图，还有一两幅皮萨内洛的绝妙原作，它们都表明 15 世纪初就已经有写生了。至少还有一幅用于学院派造型训练的裸体素描，它描绘了十来个裸体的年轻人在一个多面体结构周围做出各种姿势，可以说是结合了透视和裸体这两项文艺复兴时期的重要艺术成果。这件素描本身虽然是缺乏技巧的习作，但证明了在吉贝尔蒂的"约瑟在埃及"或者多纳泰罗的"圣安东尼的奇迹"之前就已经出现此类研究了。

有大量证据表明，在 15 世纪下半叶以裸体模特为对象画素描已经是标准绘画训练的一部分了。菲利皮诺·里皮（Filippino Lippi）和基尔兰达约工作室

图 282　波拉约洛，"弓箭手"，《圣塞巴斯蒂安的殉难》局部

的许多银笔画都得以保留至今。好像是为了证明瓦萨里的说法[1]似的，还有许多此类素描说明波拉约洛兄弟工作室的一项主要业务就是教授裸体素描。实际上，正是在波拉约洛的一件作品当中，我们发现了首批以供人欣赏为目的的裸像之一：那位在《圣塞巴斯蒂安的殉难》（*The Martyrdom of St. Sebastian*）前景中

1. 在第五章"力量"中有提及。

装弩箭的男人（见图 282）。尽管瓦萨里之后所有知名评论家都对这位弓箭手赞誉有加，但实际上他身后那位穿着衣服的弩手更具表现力。

这体现了学院派对解剖学的关注。在之前的章节里，我说过佛罗伦萨人对解剖学的热情与他们对力量的向往有关，他们热衷于更生动、更准确地表现动作。除了意图逼真地再现人体，毫无疑问，佛罗伦萨人之所以如此推崇解剖学，还因为它比一般的感知层次更高。此外，它还涉及了因果关系的认知。16 世纪初学绘画的学生必须明白每一条肌肉和肌腱的确切位置，他们从中获得了喜悦，就好比 20 世纪的我们着迷于罗尔斯-罗伊斯发动机的精巧结构一样。这就解释了为什么画面中出现了如此之多符合解剖学的裸体，虽然有时候完全没有必要，但它们就像是专业能力的证明。此类裸体形象最常出现在矫饰主义者的作品当中，他们之所以表现自己掌握的解剖学知识是为了与当时的潮流保持一致。标注肌肉和骨骼结构的小塑像（écorché statuette）至今依然是艺术学校不可或缺的教学工具，它们通常衍生自奇戈利（Cigoli）[1] 的一件作品，不过出于实用的目的增加了矫饰主义的韵味和姿势。尽管表现肌肉结构细节只是一种风格，但把身体当作各种力量及其反应的综合体的理念永远正确，表现其中的和谐关系始终是人体艺术的重要目标。我们再次意识到裸体与建筑之间的类比依存关系，当说到"符合建筑规则"的时候，意思就是伟大建筑的竖井和穹顶、墙和扶壁的相互作用可以被直觉地感知为种种力量的和谐与平衡。

内部结构比外部表象更具深刻的真理，正因为如此，阿尔伯蒂推荐在构思群像的时候，应该首先以裸体形式描绘所有人物。最早也是最好的例子就是现藏于法兰克福施泰德博物馆（Städel Museum）的一幅拉斐尔的素描（见图 283）。这幅素描是为《圣理之争》准备的构思草图，只不过一群运动健儿似的裸体年轻人填满了即将由神父和神学家们占据的画面左侧空间。从视觉效果上看，这些人物与最终完成的作品基本上没有直接联系。在最终完成的作品里，衣褶的流畅变化、色彩和光影的对比产生了不同的效果。但对于拉斐尔来说，曾经出现的裸体以及后来添加的服饰证明了阿尔伯蒂推荐的方法真实存在，并且确认了整体构图是"合理的"。

拉斐尔的素描提醒我们，除了知识之外，另一个学院派裸像的要素就是意大

1. 意大利画家，本名洛多维科·卡迪（Lodovico Cardi），出生于托斯卡纳地区的奇戈利村，所以人称"奇戈利"。

图 283　拉斐尔,《圣理之争》素描习作

利鉴赏家所说的"好品味"（gran gusto）。波拉约洛的弓箭手拥有一副劳动者般强壮有力的身躯，在基尔兰达约工作室里当模特的笨手笨脚的年轻人显然就是工匠学徒。不过大约在 1505 年演化出一种观察人体的新方式，消除了突兀的转化过渡，从此所有动作都具有了流畅感，所有姿势都具有了高贵感。这种彻底的理想化开始于年轻的米开朗琪罗进入拉尔加街（Via Larga）的贝托多学院学习之时，基于他对古代雕塑更为透彻的研究。不过，虽然《卡希纳之战》源于文艺复兴鼎盛时期的品味，但米开朗琪罗始终更喜欢佛罗伦萨的热烈，而不是古典派的闲适。在拉斐尔的作品中，古代艺术的学院派解读才获得了可以延续的形式。马肯托尼欧有两幅记录拉斐尔作品的雕版画:《屠杀无辜者》（*The Massacre of the Innocents*，见图 284）和《帕里斯的评判》（见图 285）。它们几乎包含了直至今日依然能够在正规艺术训练里找到的所有特征和实用技法。《屠杀无辜者》的创作年代大致是拉斐尔在罗马定居的前几年，米开朗琪罗描绘战斗场面的素描在他心里依然记忆犹新。不过他们的作品有两个重要区别。首先，米开朗琪罗的战士在拉斐尔的作品里被女人取代了。其次，男性裸体的出现本来没有什么实际理由，米开朗琪罗只是为了以裸体形式描绘士兵才煞费苦心地构思"合理的"场景，没人会明白希律王的刽子手为什么要把衣服脱了。正如亚马孙战争中

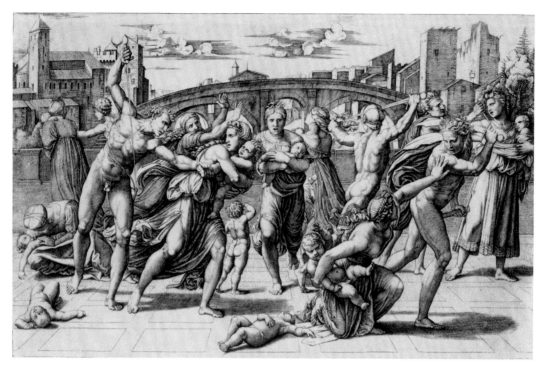

图 284　马肯托尼欧，根据拉斐尔的《屠杀无辜者》制作的雕版画

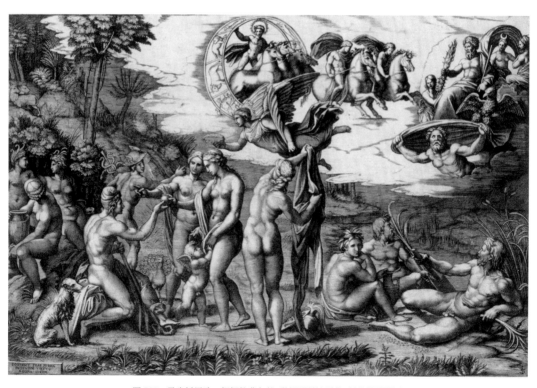

图 285　马肯托尼欧，根据拉斐尔的《帕里斯的评判》制作的雕版画

裸体的古希腊士兵一样，裸体的刽子手还是被接受了。他们的裸体展现了优雅的动作和解剖学知识，但如同芭蕾舞演员一般优美的身段与残暴的行为实在毫不相干。然而，在"历史画"中随心所欲运用裸体形式的做法对于 17 世纪的画家来说实在太希腊化了。普桑从来没有尝试，甚至在古典主义全盛时期，雅克-路易·大卫的《萨宾妇女的调停》（*Intervention of the Sabine Women*）当中出现的裸体战士也是后来添加的，是最固执的理想主义先知奎特雷米尔·德·昆西（Quatremère de Quincy）怂恿的结果。

拉斐尔的《屠杀无辜者》当中的女人都穿着衣服，倒是与古代传统保持一致。我们从拉斐尔之前的素描可以看出，他多么乐于描绘她们的身体，不过他认为只有在与古希腊神话有关的主题里才可以出现女性裸体，估计之后的古典主义们也会表示同意。他的《帕里斯的评判》就是如此。它是学院派思想的结晶，我们只需要看看普桑的神话题材画作［现藏于德累斯顿历代大师画廊（Gemäldegalerie Alte Meister）的《弗洛拉帝国》（*The Realm of Flora*）或者南肯辛顿的《维纳斯与埃涅阿斯》（*Venus and Aeneas*）］就知道了，拉斐尔的构思预示了通过训练掌握的绘画技巧可以运用在裸像上。拉斐尔描绘裸体神灵的唯一目的在于它们象征着完美形式，《帕里斯的评判》画面右边的河神和坐在他脚边的水泽仙女的姿势正是本章开头提到的那种斜倚。马奈在《草地上的午餐》里也运用了这种姿势，只不过是为了嘲笑学院派风格，当然也可以说它的价值被明智地接受了。不明智的接受则体现在爱德华·约翰·波因特爵士（Sir Edward John Poynter）的《访问阿斯克勒庇俄斯》（*Visit to Aesculapius*）那幅获奖作品里，好在其中隐隐约约关于马肯托尼欧的雕版画的记忆拯救了他，不至于被平庸乏味的沙龙审美完全吞噬。

从拉斐尔的《帕里斯的评判》开始，女性裸像逐渐占据上风，经过二百多年的发展，在 19 世纪彻底取代男性裸像获得了绝对的主导地位。男性裸像因为体现了对古典理想化的虔诚，所以在艺术学校里还保留着一席之地，不过人们已经不再喜欢画男性裸像。当我们提起那时的相关研究或者学院派裸像的时候，都默认谈论的对象是女性裸像。毫无疑问，这种趋势与人们逐渐失去对解剖学的兴趣有关（骨骼和肌肉标示图始终是男性），在这一段漫长的艺术史之中，对身体部位的理性分析慢慢让位于对整体的感性认知。乔尔乔内的《田园合奏》是这种情形的最早代表，他又一次展现了超群的创造力，推翻了古典传统：男人穿着衣

服，女人却光着身子。乔尔乔内的田园风光被认为是"世俗维纳斯"最早的胜利，可以肯定地说，在确立女性裸像地位的过程中，关于性感的日常认知显然也使了一把劲。自米开朗琪罗之后，几乎再也没有艺术家热衷于表现肩膀、膝盖等人体关节细部。他们发现女性躯体是更容易描绘的对象，他们对女性躯体的柔和过渡感激不尽，更重要的是发现了与之对应的几何形式，例如形态各异的椭圆和球面。如此一来，是不是也反转了因果关系呢？为什么要满足近似几何形状？这些女性身体的简化形式除了能够取悦我们之外还有什么优点？乔瓦尼·保罗·洛马佐（Giovanni Paolo Lomazzo）、威廉·贺加斯（William Hogarth）和温克尔曼等艺术理论家追寻"曲线美"的努力最终以问号结束，进一步的探索也很快陷入了无新意的谬论。与语言一样，形状与记忆之间存在着数不清的关联，任何只用一个简单的类比来解释形状的努力都是徒劳，像翻译一首诗一般纯属枉然。性与几何形式出乎意料的融合成了我们阐发讨论的基础，这一事实恰恰证明了裸像的概念与最基本的秩序和思考密切相关。

我们几乎认为这就是自然规律，不过中世纪和远东的艺术证明我们错了。在很大程度上，人为的创造源于从中世纪向现代艺术过渡时形成的训练体系。从古代画室到写生教室，这种训练体系最早出现在文艺复兴时期罗马和佛罗伦萨的工作室，一直延续到现在。西方艺术家已经意识不到他们的比例感、比例规范以及全部形式都来自这种训练。向基本造型的回归，对于他们来说始终都意味着向裸像回归，但对于真正具有创造力的艺术家来说，向裸像回归又意味着妥协于程式化的学院训练。这就是当今伟大革命者们面临的困境。

传统上认为，1907 年的两幅作品是 20 世纪艺术的起点，它们分别是马蒂斯的《蓝色裸像》（见图 286）和毕加索的《亚威农少女》（Les Demoiselles d'Avignon，见图 289）。这两幅最重要的革命性作品描绘的对象都是裸体。20世纪叛逆的画家并不是要反对学院派风格，那是印象派已经完成的使命。印象派艺术家们含蓄地认同对抗的对象是刻板的教条：画家不应该被当作敏锐、知识渊博的"照相机"。在印象派看来，包含象征和抽象元素的裸体不适合成为未来的主题。然而，当艺术又一次开始更多地关注概念，而不是感觉的时候，最先浮现在艺术家心里的就是裸像。不过在 1907 年，裸像还与许多令人作呕的东西有关联。我们很难理解 1900 年的官方文化界如何扬扬得意地接受了已经堕落的希腊化标准，尤其是在法国。在英国还能感受到罗斯金和拉斐尔前派的影响，美国已

图 286 马蒂斯,《蓝色裸像》

经把印象派当作绘画领域民主运动的成果。但是在法国,强大的官方美术体系似乎坚不可摧,它的基础美学概念与促使路易十四把古代雕像搬进凡尔赛宫镜厅(Galerie des Glaces)的动机相去不远。我们可以抱着怀旧的态度看待这种"安全的"品味,但清醒理智的艺术家一定会反对它。马蒂斯和毕加索这两位艺术家当然会被视为那个时代的代表,因为他们表现裸体的手法相当激进。

马蒂斯和毕加索的性格截然相反,他们对待裸像的态度也截然不同。马蒂斯是传统型画家,他的写生素描很容易让人误以为是德加的作品。与德加或者安格尔一样,马蒂斯从裸像中演绎出了特殊的绘画构成要素,满足了他追求的形式感,以至于在很长一段时间里都痴迷于此。《蓝色裸像》就呈现了这种构成要素。这对于马蒂斯来说十分重要,他不仅在雕塑里运用了同样的姿势,而且在其他作品中大量运用。这就是标准的"以裸像本身为最终目标",或者也可以看作创造新的重要形式的方法。马蒂斯这幅作品的革命性不在于最终呈现而在于技法。此

前，描绘裸体的重要乐趣在于连续表面、平滑过渡、精致造型带来的快感，此刻却为突兀的过渡和显著的简化做出了牺牲。马蒂斯以及当时所有聪明的画家都痴迷于简化女性裸像。古典体系当中本来就有来之不易的解决方案，不过既然已经被抛弃，就需要另外寻找。马蒂斯尝试利用古希腊早期传统元素创作了《舞蹈》(La Danse) 和《音乐》(La Musique) 这两幅极具装饰性的作品。马蒂斯还尝试从日本浮世绘和 1910 年的伊斯兰艺术展当中寻找灵感。最重要的是，他采取了保罗·瓦莱里 (Paul Valery) 构思诗歌时运用的逻辑。有时他的探索颇为成功，比如为马拉美的《诗集》创作的插图（见图 287），保留了绘画这种媒介的自发性。但有时他像是在采石场里干了太久一般，已然筋疲力尽，像独角兽一样只能被爱征服。马蒂斯在创作《粉色裸像》(The Pink Nude) 的不同阶段拍了18 张照片，从中我们可以体会到他的感受的变化。此时距离他创作《蓝色裸像》已经过去了将近 30 年，但第一阶段的造型依然采用了相似的姿势。他依然纠结于同样的问题，不过手法少了些活力。由此我们可以理解为什么简化必须通过反复论证而不是直觉实现。或许只有笛卡儿的同胞才相信艺术作品以这种方式而存在：尽管《粉色裸像》在最后实现了之前 18 个阶段缺失的主旨，不过在我看来，其令人印象深刻的人体的扁平形态与《持矛者》别无二致。

这倒不是因为马蒂斯对人体失去了兴趣。正好相反，在同一时期他把女性裸体当成了纯粹绘画性构成的基础，他画了一系列裸体女人，表现出前所未有的癫狂。在罗丹的素描里，模特翻滚、伸展，毫无廉耻得几乎不是人类所为，不过即使如此，罗丹和他的模特与我们都保持着一定的距离。然而，马蒂斯的呼吸几乎喷到了我们的后脖子上，把我们推到了摊开四肢的裸体旁边，反正我会窘迫得连连后退。

马蒂斯在绘画当中表现出的精心构思的形式主义风格与素描当中的狂放不羁形成了强烈反差，并且支持了我们关于裸像的一项结论：感官享受和几何形式的融合像是构成了一副铠甲。法国评论家用来描述形式化躯体的词语"拟肌胸甲"其实具有更深刻的含义，一旦失去了这副铠甲，要么裸像变成死气沉沉的抽象存在，要么性感元素变得过分突出。实际上，如果允许性感自由发挥，那么抽象和变形会提升它的表达。很难想象还有什么作品会比布朗库西的《裸像》（见图 288）更加简约，或许我们可以说它比"尼多斯的阿佛洛狄忒"更加性感得令人心神不宁。部分是因为眼睛会本能地寻找相似之处并且夸张放大，比如说墙纸上

图 287　马蒂斯,《裸像》, 出自《斯特芳·马拉美诗集》

的人脸图案可能比照片更鲜活; 部分是因为艺术学校的训练使得所有技巧娴熟的"手艺人"都十分熟悉女性的身体构造, 无论什么样的伪装都遮盖不了。这一点在毕加索的作品中表现得最为淋漓尽致。

　　与马蒂斯沉稳、传统的探索不同, 毕加索与裸像的关系更像是爱与恨之间几乎无法调和的纠缠。《亚威农少女》(见图 289) 是"恨"的胜利。这幅源于妓院

图 288　布朗库西,《裸像》

场景的作品似乎与塞尚的"洗澡的女人"存在某种关联，愤怒地反对所有传统的美学观念。这不仅意味着要像图卢兹–劳特累克那样描绘难看的女人，而且要找到完全与古典传统无关的表现方式。我已经说过了，要实现这一点非常困难。

希尔德斯海姆教堂大门浮雕上的"夏娃"和阿马拉瓦蒂的"舞女"都与古希腊存在着某种遥远的关联。毕加索在创作《亚威农少女》的时候恰逢第一波研究非洲黑人雕塑的热潮，因此最终的呈现完全不是希腊化风格，不过从直觉的几何形式来看依然可以被看作裸像。毕加索在何时、何种程度上受到了刚果艺术的影响仍然存在争议，或许只有画面右侧那两个女人的头部显示了直接的影响，但总体的形式感、尖锐的轮廓线和扁平的画面空间说明当时毕加索刚刚注意到非洲雕刻，立体主义刚刚上路。

毕加索对裸像的肢解是立体主义最早的表现形式。与后来的作品相比，《亚

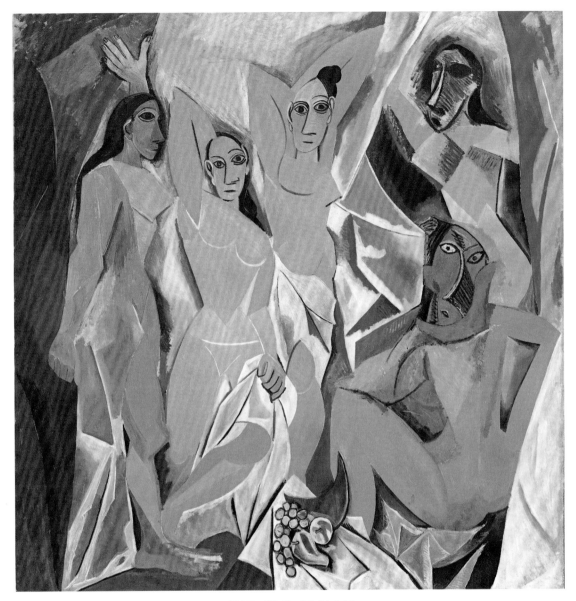

图 289　毕加索,《亚威农少女》

威农少女》已经算是相当温和了。其中的人物并没有呈现可怕的错位,只是简单地遵循一般的折射规律。正因为毕加索主动服从规则,所以他的立体主义绘画具有一种非常不同的宁静。因为与古典风格保持着一定距离,所以他暂停了与裸像又爱又恨的纠缠。但是在 1917 年,毕加索在让 · 科克托 (Jean Cocteau) 的劝

说下，到罗马加入了瑟奇·迪亚吉列夫（Sergei Diaghilev）的旅程，一起游历了庞贝和那不勒斯。在巴黎的时候，毕加索把古典艺术看作对手用来与叛逆的年轻人斗争的外强中干的工具。不过，一旦踏上了坎帕尼亚（Campania）的土地，就不可能面对亲切和不朽的它们却无动于衷，他第一次认识到古典艺术曾经如此鲜活。在一年之内，毕加索完成了我在第一章提到的那幅素描（见图 3）。我把它与古希腊镜子背后的图案做了一番比较，显然它也会让人想起黑底的古希腊瓶画。又经过了两年古代艺术的熏陶，当裸体形象再次出现在毕加索的作品中的时候，它已经成了对古代艺术价值的肯定，并且影响了 20 世纪 20 年代的所有艺术创作。这个过程带有一点儿赶时髦的色彩，因此毕加索的一些古典风格裸像会让人有一种"投机取巧"的感觉。它们像是毕加索为奥维德或者阿里斯多芬尼斯的著作欣然描绘的插图，但他的大尺寸素描或者绘画当中出现的裸体形象因为主动否认活力而令人感到压抑。毕加索首先是一位表现动态的大师，他利用死气沉沉的立体形式表现动态的能力令人叫绝，但是这种天分还没有帮他打破古典风格裸像的沉闷。活力的表现需要更加残酷的新的变形。毫无疑问，其中包含了挑衅的成分，在淘气的孩子与震怒的上帝之间摇摆不定的裸像似乎承受着一种屈辱。毕加索愤怒的对象不再是古典裸像，因为其中的"美术"能量已然消耗殆尽，他把矛头对准了当代绘画已经接受的裸像。毕加索在 1929 年画了一幅坐在扶手椅上的女人（见图 290），人物与椅子、椅子与墙纸和画框的关系都让人想起三四年前马蒂斯创作的《宫女》（Odalisques）。只有佯装不明其意的人才认为剧烈的错位变形只是出于绘画的结构需要。头顶上的那条胳膊是之前马蒂斯为了实现满意的造型而经常采用的元素，但也是古代艺术中表现痛苦的符号，身体各个部位的错位全都是为了表现极度痛苦的状态。这件作品之所以非同一般，在于我们感受到了这些痛苦。在接下来的五六年里，毕加索在画某些"浴女"时甚至表现出更强烈的运用错位、变形的渴望，我们通常会从中感受到爱与恨的交织，一种玄妙的独创性带来的快感，我们又一次听到了淘气的孩子说："妈妈，快来看我画的画；他是人，对，他是人。"

最终，如有神助一般，他控制住激荡的冲动，在自己构思的画面中创造出独立存在的某种东西。与马蒂斯《粉色裸像》的 18 个阶段相对应的，是毕加索从 1945 年末到 1946 年初的那个冬天制作的 18 幅版画（见图 291）。

"一坐一躺两个女性裸体"是毕加索经常回归的主题之一，就如同《瓦平松

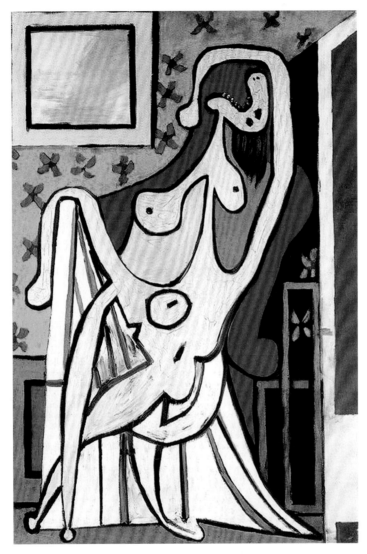

图 290 毕加索,《坐在扶手椅上的女人》

的浴女》和《大宫女》之于安格尔。从本质上看,这就是"丘比特与普绪喀",毕加索在创作这批版画之前,已经画过一系列同样构图形式的大幅素描。1944年,我在他的工作室里见到过,我认为它们是现代艺术最漂亮的作品。在素描里,睡觉的是少年,坐着、看着的是少女,但在版画里两个人物都是女人了。首先,我们会发觉对毕加索来说这个主题的象征意义已然不那么重要,只是一次更为纯粹的对绘画的探索。此外,坐着的女人显然比熟睡的那个——相比之下比较

学院派——更为风格化，处于主导地位。第十幅版画当中的她完全转向我们，把双腿的位置让给了熟睡的女人。接下来又发生了变化，熟睡的女人变得比坐着的女人更加抽象。她们好像在比赛，坐着的女人放大又收缩，而熟睡的女人保持不变，但最终都获得了属于自己的高度独立性。然而，所有的独立性都蕴含着更深层的沮丧。美学的本质从来都不可能足够纯粹，既然偶然性一定存在，那么为人熟知的形式总好过任意武断且不确定的形式。

古老体系的消亡曾经使马蒂斯对裸像的认知一分为二，同样在毕加索心里激发了类似的双重思考。不过他的反应并不是狭义的美学层面上的。一方面，他在抽象作品中保留甚至发挥了色情意象；另一方面，他像所有教会长老一样，清楚

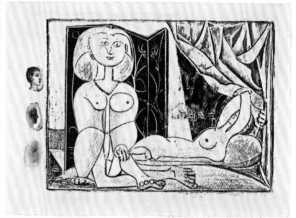
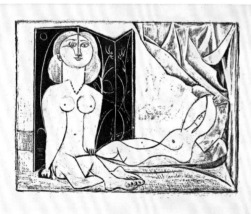

图 291　毕加索，《两个裸女》系列中的四幅

地看到了道貌岸然的学院派裸像的弱点在于画家与模特之间的关系。毫无疑问，艺术家能够保持比一般民众认为的更为超然的状态。但这样难道不会导致麻木或者迟钝吗？把裸体少女当作面包或者粗陶坯一般反复揉捏，显然会排斥构成艺术作品所需要的某种情感；维多利亚时期的道学家声称画家和模特最终一定会上床，这一判断在某种程度上倒是符合事实。从某些方面来说，自然本性始终会战胜艺术。

毕加索表现画家与模特的关系的素描最早可以追溯到 1927 年他为巴尔扎克的《无名的杰作》(*Le Chef-d'oeuvre inconnu*) 画的插图。这些插图里的模特面无表情，同时又相当理想化，艺术在与自然本性的斗争中占了上风。为了配合巴尔扎克的故事，在画家的作品中觉察不到模特的影响，不过她古典风格的轮廓告诉我们，处于超现实主义高潮阶段的毕加索绝对没有失去对形体美的信仰。几年后，他仍然沉思于艺术与自然的关系，并且表现在 1933 年的一系列蚀刻画当中。这一次，艺术家和他的模特都是裸体，正在揣摩几件雕塑（其中之一后来被毕加索制成了青铜雕塑）。艺术家像是困惑的皮格梅隆 (Pygmalion)，似乎不确定他自己的创造是否真的能够胜过躺在自己身旁的活生生的少女。

在 1953 年到 1954 年的那个冬天，毕加索画了一系列 180 幅素描，画家与模特的关系最终以反讽式简练笔触锁定了结局。这一系列素描相当于波德莱尔的《赤裸的心》(*Mon Coeur mis à nu*)，妙趣横生的画面反而让他的仰慕者们觉得有些难以适应。无论它们对毕加索的生活有何影响，但可以说是针对学院派训练体系中的裸体艺术的严肃评论。这一次，模特呈现出最佳状态；相比之下，画家几乎一直都是可怜巴巴的模样。她是骄傲的动物、自然的产物，比他创造的任何东西都要优雅、灵动。他焦虑地盯着她，希望准确地抓住她的臀部曲线。也难怪她更希望是小黑猫甚至狒狒陪伴左右。作为坚定果敢的女人，最为迷人的姿态就是把令人费解的巨幅裸体画展示给谄媚者。没有人想要看模特，性感撩人的她是要献给神的。

在这份"日记"的结尾，毕加索描绘了之前盯着曼妙胴体的艺术家以同样的专注凝视中年妇女可悲的身体。很显然，毕加索已经对同行的盲目失去了耐心，也就是对 19 世纪发展起来的写生理念失去了耐心。裸像的最早开创者应该会认同他。古希腊人之所以把人类的裸体永久化是因为人体很漂亮。他们的运动员在现实生活中是俊美的，在艺术中当然也要如此。古希腊人认为芙里尼的完美胴体

与普拉克西特列斯的艺术天赋同等重要。在他们看来，丑陋的模特令人作呕，冷酷地蔑视才符合真正的地中海性格。毕加索的冷眼旁观就完全不同于伦勃朗的怜悯或者丢勒的好奇。即使某位古希腊艺术家独立创造的生动造型与波留克列特斯的运动员一样过于粗犷，那也是他心怀对形体美的热忱敬仰而完成的。在过去三十年中，遵循新古典主义规则的创作实践并不少于激烈的简化和重排，从模特身上抽象出造型元素却不考虑整体性感表现的做法在本质上与古希腊风格无关。

然而，这并不是意味着基于人体创造独立形式是注定失败的努力，只是说明把艺术学校的裸像拼凑成绘画表达语言的老办法牺牲了太多本质的反应。我们必须要求质变，而且必须触及深层潜意识，不能仅仅依靠尝试、淘汰的迭代。在此，我以亨利·摩尔的作品为例进一步阐述。

摩尔几乎紧随毕加索之后，他并没有因为不断迸发的残酷无情的创新而感到困难重重或者沮丧。他发现某些创新指明了方向，带来了更多自由。如果熟悉毕加索 1933 年的素描《解析》（*An Anatomy*），就会发觉它不但预示了之后摩尔的尝试，而且预示了他那种三个一组或者成排的呈现方式。不过，他们的相似之处仅止于此。毕加索敏感多变，摩尔坚韧不拔；毕加索行动迅捷，摩尔喜欢慢慢探寻。对于一根筋的摩尔来说，爱与恨、优雅的古典主义和愤怒的变形错位之类的挣扎摇摆是完全陌生的东西。在表现裸体方面，摩尔是令人印象深刻的"手艺人"，然而，他的写生素描与他的雕塑没有直接关系，他一直中意的半躺姿势就是这样，伟大的构思出现在素描簿上的同时，就以石雕或者木雕的形式实现了。也可以说，从一开始它们就是抽象的，变形是一种直觉，是某种内部压力的结果。显而易见，摩尔心中一定饱含着人体激发出的强烈情感。

1938 年的石雕《斜躺的人》（*Recumbent Figure*，见图 292）和 1946 年的木雕《斜倚的人》（*Reclining Figure*，见图 293）是摩尔最令人满意的两件作品。它们融合了许多特征：前者像是史前巨石柱，石头的记忆经历了海洋的打磨；后者有一颗跳动着的木头心脏，像是十字军的脑袋钻进了空空如也的胸膛。记忆的冲突因为顺从于人体形态而被化解，实际上，它们发展了最初蕴藏在帕特农神庙的《狄俄尼索斯》和《伊利索斯》之中的两个基本理念，弯着膝盖的斜躺的人像是从地面鼓起的一座小山，转动腹部、打开双腿的斜倚的人像是破土而出的树苗，一点儿也不缺少强烈的性感意味。

因此，现代艺术甚至比古代艺术更加直白。裸像不是简单地表现人体，而是

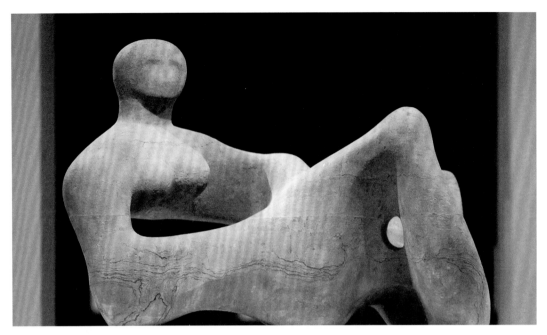

图 292　亨利·摩尔，《斜躺的人》

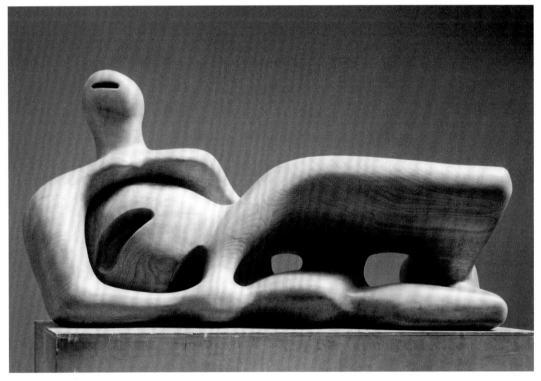

图 293　亨利·摩尔，《斜倚的人》

通过类比与我们的想象交互。古希腊人把裸像与他们的几何概念联系起来。20世纪的人体验过更为丰富多彩的物质生活，更熟悉数学象征符号，因此心灵深处的类比更加复杂。但是，他们不会放弃以自身的可视化形式实现表达的努力。古希腊人把裸像完美化，是为了让人看起来像是神，现在裸像依然保留着类似的功能；尽管我们已经不再认为神如同人一样美，但自我认同的意识在心中一闪而过之际，我们依然会感受到与神性的接近，我们似乎通过自己的身体觉察到了宇宙的秩序。

译名对照表

A

阿波罗	Apollo
阿道夫·富特文格勒	Adolf Furtwängler
阿尔布雷希特·丢勒	Albrecht Dürer
阿尔加侬·查尔斯·斯温伯恩	Algernon Charles Swinburne
阿尔卡美涅斯	Alkamenes
阿方索·达斯特	Alfonso d'Este
阿佛洛狄忒	Aphrodite
阿戈斯蒂诺·迪·杜乔	Agosino di Duccio
阿戈斯蒂诺·基吉	Agostino Chigi
阿戈斯蒂诺·卡拉齐	Agostino Carracci
阿克特翁	Actaeon
阿里·谢菲尔	Ary Scheffer
阿里斯蒂德·马约尔	Aristide Maillol
阿里斯多芬尼斯	Aristophanes
阿里斯托革革顿	Aristogeiton
阿佩莱斯	Apelles
阿佩莱斯	Apelles
阿普列乌斯	Apuleius
阿瑞亚	Areía
阿斯卡尼奥·康蒂维	Ascanio Condivi
阿斯克勒庇俄斯	Aesculapius
阿塔兰忒·巴利奥尼	Atalanta Baglioni
埃德加·德加	Edgar Degas
埃德蒙·斯宾塞	Edmund Spenser
埃尔·格雷考（本名Doménikos Theotokópoulos，"埃尔·格雷考"其实是昵称"希腊人"，The Greek）	
	El Greco
埃涅阿斯	Aeneas
阿尔伯特·巴恩斯博士	Dr. Albert Barnes

艾蒂安·莫里斯·方库奈	Étienne Maurice Falconet
爱德华·伯恩–琼斯	Edward Burne-Jones
爱德华·马奈	Édouard Manet
爱德华·约翰·波因特爵士	Sir Edward John Poynter
安布罗吉奥·洛伦泽蒂	Ambrogio Lorenzetti
安德里斯·佩尔斯	Andries Pels
安德烈·德·卡斯塔尼奥	Andrea del Castagno
安德烈·卡拉米卡	Andrea Calamech
安德烈·曼特尼亚	Andrea Mantegna
安东·拉斐尔·门格斯	Anton Raphael Mengs
安东尼·庇护	Antoninus Pius
安东尼奥·达·科雷乔	Antonio da Correggio
安东尼奥·德尔·波拉约洛	Antonio del Pollaiuolo
安东尼奥·费德里奇	Antonio Federighi
安东尼奥·卡诺瓦	Antonio Canova
安东尼奥·里佐	Antonio Rizzo
安东尼奥·泰巴尔迪奥	Antonio Tebaldeo
安菲特里忒	Amphitrite
安吉洛·波利齐亚诺	Angelo Poliziano
安尼巴莱·卡拉齐	Annibale Carracci
安泰俄斯	Antaeus
安提俄珀	Antiope
安提诺乌斯	Antinous
奥尔良公爵路易斯	Louis d'Orleans
奥古斯丁·帕如	Augustin Pajou
奥古斯特·罗丹	Auguste Rodin
奥斯卡·古斯塔夫·雷兰德	Oscar Gustave Rejlander
奥托吕克	Autolykos
奥维德	Ovid

弗朗西斯科·马塔拉佐　　　Francesco Matarazzo

弗朗西斯科·普利马蒂乔　　Francesco Primaticcio

弗朗索瓦一世　　　　　　　François I

弗朗西亚比乔　　　　　　　Franciabigio

弗雷德里克·莱顿男爵　　　Lord Frederic Leighton

弗里德里克·席勒　　　　　Friedrich Schiller

弗明·狄多　　　　　　　　Firmin Didot

福尔兹　　　　　　　　　　Fualdès

"复古先生"博纳科尔西（Pier Jacopo Alari Bonacolsi，皮尔·雅
各布·阿拉里·博纳科尔西）　Antico

G

戈特霍尔德·埃夫莱姆·莱辛　Gotthold Ephraim Lessing

哥利亚　　　　　　　　　　Goliath

古斯塔夫·库尔贝　　　　　Gustave Courbet

古斯塔夫·莫罗　　　　　　Gustave Moreau

H

哈德良　　　　　　　　　　Hadrian

哈尔摩狄奥斯　　　　　　　Harmodios

海勒姆·鲍尔斯　　　　　　Hiram Powers

海伦娜·福尔门特　　　　　Helena Fourment

海因里希·沃尔夫林　　　　Heinrich Wolfflin

汉斯·梅姆林　　　　　　　Hans Memling

荷马　　　　　　　　　　　Homer

赫尔墨斯　　　　　　　　　Hermes

赫克托耳　　　　　　　　　Hector

赫拉克勒斯　　　　　　　　Herakles

亨德里克·戈夫茨斯　　　　Hendrik Goltzius

亨德里克赫·施托费尔斯　　Hendrickje Stoffels

亨利·德·图卢兹–劳特累克　Henri de Toulouse-Lautrec

亨利·富塞利　　　　　　　Henry Fuseli

亨利·卢梭　　　　　　　　Henri Rousseau

亨利·马蒂斯　　　　　　　Henri Matisse

亨利·摩尔　　　　　　　　Henry Moore

红衣大主教比比恩纳　　　　Cardinal Bibbiena

霍勒斯·沃波尔　　　　　　Horace Walpole

J

吉多·雷尼　　　　　　　　Guido Reni

吉罗代（全名Anne-Louis Girodet de Roussy-Trioson）
　　　　　　　　　　　　　Girodet

吉罗拉莫·坎伯格纳　　　　Gerolamo Campagna

吉罗拉莫·萨沃纳罗拉　　　Girolamo Savonarola

嘉拉提亚　　　　　　　　　Galatea

贾科莫·巴罗齐·达·维尼奥拉　Giacomo Barozzi da Vignola

贾斯佩·德·里贝拉　　　　Jusepe de Ribera

教皇朱利斯二世　　　　　　Julius II

杰弗里·乔叟　　　　　　　Geoffrey Chaucer

杰曼·皮隆　　　　　　　　Germain Pilon

K

卡利古拉　　　　　　　　　Caligula

卡洛·马拉塔　　　　　　　Carlo Maratta

卡瓦列里　　　　　　　　　Cavalieri

康拉德·米特　　　　　　　Conrat Meit

康斯坦丁·布朗库西　　　　Constantin Brâncuși

科波·迪·马可瓦尔多　　　Coppo di Marcovaldo

科隆大主教格罗　　　　　　Archbishop Gero

科内利斯·范·哈勒姆　　　Cornelis van Haarlem

克劳德·佩罗　　　　　　　Claude Perrault

克劳德·约瑟夫·韦尔内　　Claude Joseph Vernet

克劳迪厄斯·伊良　　　　　Claudius Aelianus

克劳狄乌斯　　　　　　　　Claudius

克里斯托凡诺·格拉蒂　　　Cristofano Gherardi

克里斯托凡诺·罗伯塔　　　Cristofano Robetta

克里斯托夫·威利博尔德·格鲁克　Christoph Willibald Gluck

克里托布鲁　　　　　　　　Kritobalos

奎特雷米尔·德·昆西　　　Quatremère de Quincy

L

拉奥孔　　　　　　　　　　Laocoön

拉斐尔　　　　　　　　　　Raphael

老卢卡斯·克拉纳赫　　　　Lucas Cranach the Elder

勒达　　　　　　　　　　　Leda

理查德·瓦格纳　　　　　　Richard Wagner

译后记

首先我要感谢策划人王瑞智先生的信任，把这么重要的英文著作交给我翻译。

之前王先生第一次委托我翻译另一本书的时候，他就一再建议我要注意写译后记。好在上一本书的作者依然在世，虽然随性得根本不像英国人，但靠谱得也不像英国人，我在翻译中遇到的大部分问题都通过与作者的交流解决了。而《裸体艺术》（*The Nude*）的作者肯尼斯·克拉克（Kenneth Clark）已经去世多年，我只能通过他主讲的英国广播公司系列电视纪录片《文明》（*Civilisation*）了解他的音容笑貌，通过两本传记了解他的经历和思想，却无法直接请教相关问题了。

克拉克爵士是英国最著名的艺术史专家之一，曾经担任过英国国家美术馆（National Gallery）馆长。他在艺术史研究领域的重要地位毋庸多言，我有机会能够翻译他的著作，倍感荣幸。1953 年春天，克拉克爵士应邀在美国国家美术馆讲授了一系列关于裸体艺术的课程，1956 年首次出版的《裸体艺术》正是基于当时的讲义，我拿到的英文底本是普林斯顿大学出版社 1984 年出版的平装本。1988年，中国青年出版社出版了《裸体艺术》的第一个汉译本，定价10元人民币。按照王瑞智先生的说法，他当时一个月的伙食费不到 30 元。假设王先生数十年来饭量守恒，当年的 10 元估计相当于现在的六七百元，可想而知《裸体艺术》第一个汉译本带来的震撼，不仅仅是为当时的中国艺术界和艺术爱好者们打开了一个新世界。

在着手翻译这本书之前，王先生还特地叮嘱了一件事：千万不要去找以前的汉译本。其实不用他叮嘱，我也不会去找，也找不到。关于 1988 年汉译本的问题我稍后再说，首先说一下英文原书，主要是探讨一下原书的形式和翻译中遇到的问题。

再次引用一下王先生的说法，我之前翻译的另一本书和现在翻译的这本书本来

就不是"四平八稳的专著"。前一本书源于一部著名纪录片，纪录片可以通过镜头的变化交代起承转合，但转化成文字之后作者或多或少忽略了段落、章节之间的过渡。这本书源于课程讲义，整体脉络十分清晰，但是具体叙述颇有讲课过程中"想到哪里就说到哪里"的意思，在英文原书中出现了大量which从句，in which、by which、from which、to which，不一而足。熟悉英文的读者应该知道，当代英文中"which"已经不多见了，或者更多地被"that"取代。我甚至利用谷歌的词频分析工具研究了一番"which"，似乎也就是这本书如此突出地使用了它。在中文语境中没有与之直接对应的词语，读者如果不看原文是不会知道这件事的。

人名和作品名引出的问题也应该与本来的讲义形式有关。围着铜锅涮肉的时候我不会把"王瑞智老师"一直挂在嘴边，最常用的还是"王师兄"。讲课的时候当然也不会一直说"彼得·保罗·鲁本斯"，"鲁本斯"三个字就够了。不过当讲义变成了著作，鲁本斯第一次还是应该以"彼得·保罗·鲁本斯"亮相。然而，原书所有人名全部都是"鲁本斯"这种形式，好在附加了人名索引。人名索引是巴特·温纳（Bart Winer）做的，在此我必须表达对温纳的敬意，在没有搜索引擎的时代，要准确无误补全人名是非常困难的。"鲁本斯"还好，"罗索"（Rosso）可不止一位。原书人名索引里"Rosso"这一条对应的是"Rosso, Giovanni Battista de Rossi"。不过，Giovanni Battista de Rossi是19世纪的意大利考古学家，而文中的"Rosso"应该指的是16世纪画家Giovanni Battista di Jacopo，昵称Rosso Fiorentino，"红发佛罗伦萨人"。还有些人名本来是意大利语、法语，转译成英语之后其拼法与现代常见拼法不一样，这倒是可以理解，但也不乏本来就拼错的情况。

作品名更让人头疼。很多作品本来没有名字，是后来收藏家之类加上的，可以说是一种约定俗成。文中提到的雕像很多都被称为"×××的×××"，比如《美第奇的维纳斯》《观景楼的阿波罗》，前面的"×××"通常指的是挖掘出土的地点、收藏的地点之类。这类作品名比较好处理，但是原书中提到的作品名往往不是全称，我已尽力补充完整。

书中提到了许多神话题材的作品，主要源于希腊神话和罗马神话两个体系。这两个体系虽然具体叙事各有不同，但大体上一一对应。罗马神话要晚于希腊神话，所以我个人认为在讨论艺术史的时候应该注意年代问题。维纳斯是罗马神话中的女神，对应希腊神话中的阿佛洛狄忒。所以我认为谈到古希腊雕像的时候用"阿佛洛

狄忒"比较合适，用"维纳斯"就不合适了。朱庇特是罗马神话中的主神，对应希腊神话中的宙斯。书中提到了一幅科雷乔的作品，叫作《朱庇特与爱莪》，然而爱莪是希腊神话中宙斯在凡间的爱人之一，在我看来这简直就是关公战秦琼、西施戏吕布。虽然哪怕是艺术史领域的头号人物也不在乎这个问题，但我觉得有必要提出来。感兴趣的读者请留意文中的相关译注。

在确定作品名的过程中还遇到了更大的困难。比如，作者在提到某件作品的时候只说"柏林的《哀悼死去的耶稣》"，柏林那么大，博物馆那么多，到底鲁本斯的这幅《哀悼死去的耶稣》在哪里？我的上升星座是处女座，实在受不了这种语焉不详。好在有搜索引擎、在线数据库的帮助，虽然花了不少功夫（作品名本身也不完整），但是基本上把书中提到的作品的出处都弄清楚了。例如，鲁本斯的这幅《哀悼死去的耶稣》在柏林绘画馆，读者可以带着这本书去找找看。

第八章提到了一件罗丹的作品"La Belle qui fut heaulmière"，以此为例可以说说艺术品的名称是多么复杂的一件事。东京国立西洋美术馆刚好收藏了一个版本，英文名称是"Beautiful Heaulmière"，给出的中文名称是《美丽的欧米埃尔》。所以，欧米埃尔是人名？好像也不对。罗丹美术馆官网法文版给出的法文名称是"Celle Qui Fut La Belle Heaulmière"，英文版给出的名称是"She Who Was the Helmet Maker's Once-Beautiful Wife"，所以，"欧米埃尔"的实际意思是"头盔匠人的妻子"？但问题又来了：罗丹美术馆官网法文版介绍说这件作品的灵感来自弗朗索瓦·维隆（François Villon）的一首诗，而诗的标题是"Les Regrets De La Belle Heaulmière"，诗中这位女子自称"Armouress"，也就是"打造盔甲的人"。所以，她到底是头盔匠人本人还是头盔匠人的妻子？到底是"老女人""老妓女"还是"冬天"？罗丹美术馆也说不清楚。反正罗丹自己把这件作品叫作《老女人》，所谓的灵感来源也是别人转述的，"老妓女"也是别人根据他的《地狱之门》左下方的一个人物联想而来的。

在搜索背景资料的过程中还发现了一些问题。克拉克授课的时间是 1953 年春天，也就是第二次世界大战结束 8 年后，讲义形成的年代肯定更早。经历了二战以后，许多艺术品要么毁掉，要么不知所终，当然也有幸存下来的。已然作古的老爵士当然不知道这些事情，之前汉译本的译者也未申明，毕竟那个年代远远不如现在这么容易获取信息。在第五章中，作者讨论波拉约洛的作品时提到"……还有波拉约洛自己画的两幅小型复制画，它们直到 1943 年还保存在乌菲兹美术馆"。言外之

意就是这两幅画不见了。它们确实在二战期间失踪了，不过 20 世纪 60 年代忽然出现在美国旧金山，后来经历若干周折，在 1975 年重新回到了意大利佛罗伦萨的乌菲兹美术馆。相比之下，第三章提到的西诺雷利的《潘的聚会》就没那么幸运了，这幅画原收藏于柏林腓特烈皇家博物馆，在二战期间毁于盟军空袭。

此外，个人收藏并入公共收藏或者被后人全部转卖的情况实在常见，各个博物馆也经常"分久必合、合久必分"。比如，第七章中作者提到了一幅马蒂斯的作品，作者说"据我估计目前还在莫斯科"。不过这已经是距今 60 多年前的估计了。马蒂斯 1909 年创作的这幅《舞蹈》本来就是由希楚金委托的，所以首先由希楚金收藏，后来交给了莫斯科新西方艺术国立博物馆。1948 年，新西方艺术国立博物馆关闭，这幅画现藏于艾尔米塔什博物馆。就在同一个段落，作者在提到《舞蹈 II》时说，"现在应该是被收藏于费城郊区某处，反正都看不到"。然而，这幅壁画是巴恩斯博士请求马蒂斯创作的，收藏于费城郊区梅里诺的"巴恩斯基金会收藏博物馆"，一直对公众开放，当然门票还是要买的。

还有一些事情发生在作者去世之后，在此有必要更新一下。第六章讨论《拉奥孔》群像的时候，作者提到了"蒙托索利传神的重建"。蒙托索利在 1532 年接受教皇的委托，按照当时的审美观复原了父亲的右臂，"右手向上伸展"。后来，1905 年在罗马发现了原本的右臂，也就是"右手折向脑后"的姿势。20 世纪 80 年代，《拉奥孔》被重新拆卸组装了一番，去掉了蒙托索利"复原"的右臂。所以现在看来，作者认为蒙托索利的重建"打破了古典封闭式群像造型形式……引入了一套新的表述语言"的评论不免失去了依据。

然而，有一些事情是历史，可能作者当时依据的史料有问题。在第一章中，作者提到"卡利亚里……因为在描绘'迦拿婚宴'的画中加入了'日耳曼醉汉''小丑'而遭到了宗教裁判所的讯问"。按照《圣经·约翰福音》的记载，耶稣在"迦拿婚宴"上把水变成了美酒，此处作者应该指的是卡利亚里的同名画作《迦拿婚宴》（*The Wedding Feast at Cana*）。但是，根据我找到的若干资料，卡利亚里是因为他画的《利未家的飨宴》（*The Feast in the House of Levi*，故事出自《圣经·路加福音》）而被宗教裁判所叫去问话的。《迦拿婚宴》的创作年代是 1563 年，《利未家的飨宴》是 1573 年创作的，而卡利亚里被宗教裁判所叫去问话也是在 1573 年，虽然不能排除翻旧账的可能性，但还是打铁趁热更合理些。此外，宗教裁判所指责的"日耳曼醉汉"也是出现在《利未家的飨宴》中，还有"侏儒""小丑"等。

作者在第七章讲了个段子，说奥尔良公爵路易斯毁掉了一幅画。段子本身有戏剧性，问题却不少。按照书中所述情节，此时奥尔良公爵路易斯毁掉的画不是上文所说的《朱庇特与爱我》，而是科雷乔画的同一系列的《勒达与天鹅》，现藏于柏林绘画馆。按照目前的资料，《勒达与天鹅》被拼好之后，勒达的头部被重新画了四次。首先是查尔斯-安东尼·柯贝尔；然后是雅克-弗朗索瓦·德连（Jacques-François Delyen）；之后，这幅画被拿破仑抢到了法国，在返还给德国之前由普吕东做了一些修复；第四次是雅各布·施莱辛格（Jakob Schlesinger），现在看到的应该是最后一次施莱辛格复原的结果。不过，也有人说《朱庇特与爱我》没能逃过一劫，奥尔良公爵路易斯把爱我的脸也毁掉了，修复者是普吕东。

孟子曰："尽信书，则不如无书。"我在译注中提出的一些疑问和考证，更多是希望读者留意相关事项。除此之外，我想说说对于"原作"的看法。

现存的古希腊雕像大多是复制品，原作非常少。作者认为所有复制品都不如原作，但我不认同这种看法。首先，不能排除存在缺乏创意但技艺精湛的"工匠"，复制品有可能比原作在雕工上更进一步，况且工具和技术也在发展，罗马工匠手里的刻刀难道会比早几百年古希腊工匠手里的刻刀更差劲？

罗马工匠通常使用大理石制作复制品，大理石雕像比只有一层壳的青铜雕像重很多，而且石头的机械性能完全不同于青铜，耐压缩但是不耐弯曲，所以大理石雕像通常需要额外的支撑，比如复制品可能比原作多出一条海豚，男神的胳膊举得也没那么高。从这个角度来说，复制品可能改变了原作。

我在此处之所以使用中性的"改变"一词，是因为复制品也可能超越了原作，而不是都不如原作，比如作者在书中反复提到的群雕《拉奥孔》。现在通常认为《拉奥孔》是公元 1 世纪初由三位来自罗德岛的雕刻家根据一件希腊化时代的原作创作的"复制品"。原作中只有拉奥孔和一个儿子的形象，复制品在拉奥孔的左侧增加了另一个儿子，其实这一点从整体造型来看颇为明显。此番变化的原因在于桂冠诗人维吉尔在《埃涅伊德》中描述了"拉奥孔和他的两个儿子"。其次，包括我们的兵马俑在内，古代雕像本来都是有彩绘的，这基本上已经是定论，作者在书中也提到了这一点。所以，不能排除彩绘水平超群的"工匠"的贡献。比如，普林尼在《博物志》里提到，古代最伟大的雕刻家普拉克西特列斯说他自己最喜欢尼基亚斯（Nikias）彩绘的雕像。古罗马人开派对的一大乐趣之一就是取笑把真人奴仆与逼真雕像混淆的小伙伴，对的，要考虑到，那时候夜晚的照明可不是像我们现在这样

明晃晃，色彩鲜明的彩绘更是重要。近现代为了配合"高雅纯洁"的审美想象，有意无意地忽视了古代雕像本来有彩绘的事实。更有意思的是，大英博物馆在20世纪30年代把收藏的大理石像都清洗了一遍，不只是洗掉了历年油灯烟熏火燎的污渍，而且有意洗掉了鼻孔、嘴唇等褶皱处最后残留的彩绘痕迹。

最后，也是最重要的一点，作者自己也说，古希腊雕像基本上都是青铜像，绝大部分都已经不存在了。既然无从参考比较，那么说"原作更好"大概只能是一种美好的想象。

接下来说一下1988年的汉译本。我完成翻译之后，王瑞智先生把他珍藏的《裸体艺术》（以下简称"前译本"）快递给我参考，毕竟当年其中某些词语是经过中国艺术研究院一位老先生再三斟酌之后确定下来的。后来我亲手把那本书还给王先生的时候，彩页已经脱落了，其他页面也松松垮垮。王先生说："看来你是认真翻过了。"不过不知道他的真实想法是不是在心疼他的青春记忆。

我在读博士学位的时候，有一次导师与我一起修改论文，他忽然感慨万千："如果没有搜索引擎怎么活啊？"我现在还记得当时是在查absorption和adsorption的区别，即便是土生土长的美国人一时也搞不清楚。其实我也在没有搜索引擎的时代生活过——忽然觉得自己似乎穿越过，然而最多不过是20多年前罢了。当时我的另一位导师正在写书，所以我有一段时间天天跑图书馆帮他查资料。现在么，打开搜索引擎，搜到论文下载就是，查一篇论文不需要一分钟。那时候我要物理地坐车到另一个校区，先在图书馆一楼索引目录区按照导师给的列表查出来某篇论文在楼上几层哪个书架上哪套合订本第几期第几页，然后上楼找到合订本翻到对应页面，再借小推车把找到的大部头推到楼下复印室。几乎整整一个学期我都在干这件事。因此，我非常钦佩《裸体艺术》第一个汉译本的译者，不必说30多年前查资料多么辛苦，而且当年即使去图书馆恐怕也找不到相关资料。

"裸像"一词出自之前的汉译本。其实汉语语境并不区分"裸像"（the nude）和"裸体"（the naked），至少在大众话语中不大会出现前者。"裸像"特指以裸体为对象的绘画、雕塑等艺术品，不过大众话语中都称之为"裸体艺术"，所以第一个汉译本也并没有用《裸像》做标题，而是改用了《裸体艺术》。我在翻译过程中也没有完全按照原文把所有的"nude"都译成"裸像"，毕竟原文也没有把"nude"一用到底，出现最多的还是更加口语化的"body"。此外，原书第七章的标题"ecstasy"在前译本中被翻译成"狂迷"，但我选择了更一般化的"狂喜"。

然而，从原书的内容来看，"狂迷"和"狂喜"都不是十分贴切的选择，或者原书使用的"ecstasy"本来也不能完全概括这一章的内容。

现在我有了搜索引擎的帮助，坐拥各大博物馆的在线数据库，一切都触手可及，还有出国亲自去看藏品的便利。因此，我似乎不应该站在现在的立场评论30多年前的汉译本。不过，我依然认为其中有一些问题与时代、与技术进步无关，在此提出来算是鞭策自己以后的翻译工作，也大胆给译者同行提个醒。

第五章有一段讨论波拉约洛作品的内容，前译本的翻译是"两个面对面的对抗者，用有力的胸膛支撑着安泰俄斯的背部凹陷的海格力斯"。海格力斯是希腊神话中的英雄、大力神，现在译为"赫拉克勒斯"。这句译文本身就有点莫名其妙，但根源在于当时的译者对希腊神话不太了解。安泰俄斯是希腊神话中的利比亚巨人，他能从大地之母获得力量，所以赫拉克勒斯要把他抱在空中与大地之母脱开联系，才能断绝力量来源并且最终战胜他。因此，真正的情况是"敌对双方面对面，赫拉克勒斯弓着背要把安泰俄斯在自己可怕的胸膛上勒死"。

在同一章的最后一段，前译本有一句："赛车——一个像是呼啸行驶在榴霰弹上的汽车，它和它那巨大的管子就像发出暴躁喘息声的蛇一样。"这句话想象力有些过于丰富了，实际上应该是"……巨大的蛇形排气管暴躁地怒吼，'像弹片一样迸射出去'"。

此外还有些译名的问题。比如，"Descartes"应该是笛卡儿，而不是"德斯加特"；威尼斯德国商会大楼（Fondaco dei Tedeschi）被翻译成人名"方达柯·德·泰德斯齐"；"都尔的格列高利主教"（Gregory of Tours）被译为《格列高利游记》；比萨公墓（Campo Santo），被译为"桑托营"以及"坎波桑托"（前译本有两个译者，大概也因此有两种不同的错法）。不过错译为"桑托营"应该部分归咎于原文在地名、人名、作品名上的语焉不详，可以说踩了作者无意中埋下的地雷。

另外一个典型的"地雷"就是"Campo Vaccino"，甚至直到现在我还在不少文章中看到错误的译法。号称人工智能的谷歌翻译给出的是人工智障的译法"野外疫苗"，除此之外，错误的译名集中于两类："疫苗场"和"凡西纳广场"。前者的译者完全不走心，后者的译者起码觉得"疫苗场"太过诡异，用了个模棱两可但看上去合理的译法。其实按照意大利语直译应该是"牧场"，因为当年罗马市中心的"古罗马广场"还没收拾出来，在那里放牛放羊的大有人

在，所以"Campo Vaccino"指的是"古罗马广场"遗迹。多说一句，意大利语"Vaccino"的意思是"牛"，疫苗的英语是"Vaccine"，在我小时候，大家还把"打天花疫苗"叫作"种牛痘"。对了，前译本翻译的是"瓦奇诺营"。

还有一种错误很大程度上是原文的问题，即使是现在的英文读者也多半看不懂。比如，第八章讨论克拉纳赫的时候，作者提到了一个地名"Mabuse"，这是以前荷兰语的拼法，现在常见的拼法是"Maubeuge"，也就是法国北部的莫伯日，所以前译本中"Mabuse"被当成一个人名。第五章讨论籍里柯的时候提到了一幅叫作"Fualdès"的素描，但此处涉及的背景实在太冷僻，即使有搜索引擎加持，我也颇下了一番功夫。此时不得不感慨一句，底本正文后的"注释"部分实在用处不大，我遇到的问题都没有在其中找到答案。此处的"Fualdès"指的是"福尔兹案"：1817 年，法国前皇家检察官福尔兹被谋杀，引发了法国乃至欧洲的政治动荡。籍里柯的这幅素描描绘了案件的场景。

但总而言之，瑕不掩瑜。我必须要感谢之前的译者，在对照过程中我也发现了自己好几处错误，已根据前译本一一订正。时代已经变了，现在"裸体艺术"或许不能再像当年一样带来巨大的影响，但不变的是译者始终以突破文字障碍、传播知识为己任。

最后，我要再次感谢王瑞智先生的委托，让我有机会在另一个层面上进一步提高、充实自己。感谢中国国家地理图书公司陈沂欢先生、马晓茹编辑等相关工作人员的努力付出。感谢王翔姑娘，她帮忙通读了一遍译稿，提出了不少语句方面的修改意见。还要感谢米苏、阿发、企鹅、村姑，我在国内的时候他们不但为我提供了舒适的"闭关"环境，而且好吃好喝地照顾我。此外，必须感谢刘亦嫄（Sammi），因为种种机缘巧合，最初是她带我进入了艺术翻译领域。当然还要感谢留守西雅图的海天和 Nemo 大爷，后者虽然显著地降低了我的工作效率，但是在我郁闷的时候也给了我尽情吸猫充电的机会。

<div style="text-align: right">

盛夏

2019 年 2 月　西雅图、东京

</div>